東方照相記

東方照相記

近代以來 西方重要攝影家 在中國

南無哀 著

香港中和出版有限公司
www.hkopenpage.com

目錄

序言　東方學視野中的中國照片

一　對於中國，攝影首先是政治問題

鴉片戰爭是攝影術侵入中國的「引路者」。

攝影，對於西方，是器材和技術的問題，媒介和實驗的問題，傳播與觀看的問題，美學與倫理的問題；但對於中國，首先是政治問題。一八四四年，法國拉萼尼使團訪華，強迫在第一次鴉片戰爭中吃了敗仗的清政府簽訂中法《黃埔條約》。談判間隙，使團的海關官員于勒·埃迪爾（Jules Itier，1802—1877）拍攝了廣州的市井風物、官僚富商以及參加談判和簽約的中法代表，成為在中國大陸拍攝的第一批照片。珠江口的法國艦隊，比那台達蓋爾相機更生動地構成了攝影術侵入——而非傳入——中國的第一個情境。

西方攝影師獲准深入中國內地旅行、拍攝，是一八六〇年第二次鴉片戰爭之

10

後。戰敗的中國與英、法簽訂《天津條約》，首次確認了外國人在中國內地有旅行、經商、傳教的自由，並享有領事裁判權（治外法權）。從一八六〇年直到一九四三年英、法、美鑒於中國加入世界反法西斯統一戰線，自動放棄領事裁判權止，其間在中國旅行、拍攝的西方攝影師，每人都是《天津條約》等一系列不平等條約的受益人——他們的拍攝也直接或間接地支撐著帝國的在華利益，此為西方攝影師拍攝中國的第二個情境。

在日本和朝鮮，攝影術也是隨著美國艦隊的重炮一起登陸的。

正是基於這一情境在東方國家的普遍存在，愛德華‧薩義德在《東方學》中指出，在十九世紀晚期，一個英國人來到埃及或印度，他不會不想到這個國家是英國的殖民地；因此，一個歐洲人或美國人與東方相遇時，「首先是以一個歐洲人或美國人的身份進行的，然後才是具體的個人。在這種情況下，歐洲人或美國人的身份絕不是可有可無的空架子。它曾經意味著而且仍然意味著你會意識到——不管是多麼含糊地意識到——自己屬於一個在東方具有確定利益的強國」；因此，你所具有的「所有關於印度和埃及的學術知識在某種程度上都被加上述顯而易見的政治事實所沾染」。換言之，在這一歷史情境之下，西方人在東方進行的學術研究、科學考察和藝術創作等，「是受制於社會，受制於文化傳統，受制於現①所控制、所侵犯」。

11

實情境，受制於學校、圖書館和政府這類在社會中起著穩定作用的機構的」，「即使最怪僻的藝術家的作品也同樣如此」。②

所以也就不難理解，一八六九年，英國攝影家約翰・湯姆森（John Thomson，1837—1921）第一次進入廣東內地旅行，何以多次回憶起英國對中國的征服之戰。

在穿過佛山流溪河時，湯姆森想起了一八五七年五月第二次鴉片戰爭期間，就在這條河上，英國海軍準將凱佩爾（Keppel）率領的英軍艦隊是如何擊潰中國海軍編隊的③；而早在他乘船從香港前往廣州的途中，就已經自豪地想起過堪與「摧毀了中國的全部船隊」的凱佩爾媲美的另一位不列顛英雄：

從香港溯寬闊的珠江而上，是一次愜意的旅行……站在汽船甲板上，可以望見虎門炮台的廢墟，這會使人很自然地聯想起，一六三七年韋德爾船長第一次率領英國商船隊踏上這塊土地時的心情。④

看著虎門炮台的廢墟，清風拂面地航行在珠江上，湯姆森的心情穿越時空，與韋德爾（Weddell）船長暗通款曲。一六三七年，韋德爾率領英國船隊強行進入珠江口，受到中國軍隊阻攔，衝突中將虎門炮台轟成廢墟。這是歷史上英國與中國的第

一次交手，被認為暗示了此後中英關係的走向，韋德爾被譽為「替大英帝國叩開中國大門的人」。韋德爾、凱佩爾代表的是那種征服中國的慾望，為大英帝國開疆拓土的雄心——如今，湯姆森來了，雖然他帶的不是艦隊而是相機，但心情卻是一樣的，那就是征服這個國家。

湯姆森的這種回憶並非只是矯情，它明白無誤地提示了薩義德所說的歐洲人與東方相遇時的身份意識，也決定了他不可能「完全以一種對中國的熱愛」來拍攝中國；實際上他是通過鏡頭解讀中國、評價中國、判斷中國——當然是用英國社會的眼光。

那麼，當時的英國社會——或者說歐洲，是如何看中國的？

對於十八世紀的法國啟蒙思想家如伏爾泰等人而言，「沒有一個人在他們著作的某一部分中，不對中國倍加讚揚……在中國，專制君主不持偏見，一年一度舉行親耕禮，以獎掖有用之術；一切官職均經科舉考試獲得；國家只把哲學作為宗教，把文人和知識分子奉為貴族。看到這樣的國家，他們歎為觀止，心馳神往」。⑤

英國人對中國顯然缺少法國人的浪漫情懷，他們的看法來自商人的見聞和外交使節的親歷，更具經驗主義的實證特徵。亞當·斯密在《國富論》中描述了這樣一個中國：中國下層百姓的貧困程度遠甚於歐洲最窮的國家中的下層百姓，廣州城周圍許多家庭陸地上沒有住房，只好棲身漁船；他們的食物少得可憐，非常渴望

13

能打撈出一些歐洲來的輪船上傾倒下來的最最骯髒的垃圾，諸如臭肉、狗或貓的屍體等，即便是腐爛得臭不可聞也很歡迎，就像其他國家的人們得到最有營養的食品時一樣興奮。⑥一七九三年作為英王特使在熱河見過乾隆皇帝的馬戛爾尼（George Macartney），後來在《出使中國》中寫道：中國人不講衛生，從來不用肥皂，也很少用手絹，隨地亂吐，用手指擤鼻子，用袖子擦鼻涕，還在脖子裡找虱子；沒有沖水廁所，到處臭氣熏天；中國的軍備更是落後，當權者完全沒有危機意識，「它是否真的不明白只消幾艘英國戰艦，便能消滅帝國的整個海軍？只需半個夏天，英國戰艦便能摧毀中國沿海的所有船隻，使以食魚為生的沿海居民可怕地捱餓？」⑦馬戛爾尼之行實際上成為歐洲對中國態度轉變的一個轉折點，他們看到的中國皇帝昏庸，官吏無能，整個民族不思進取且驕傲自滿，「在歐洲人最近進展最快的那些領域裡中國人的知識十分貧乏」。

一八四○年的鴉片戰爭，英軍區區四十餘艘艦船、四千名士兵（後來增加到七千名），在距離英國萬余公里之外居然把本土作戰的中國軍隊打得潰不成軍！這一殘酷事實徹底粉碎了中國的「帝國」形象，進一步強化了中國落後、貧窮、專制、不堪一擊等相關敘述的真實性。對於西方看中國眼光的轉變，英國漢學家約‧羅伯茨（J. A. G. Roberts）在《十九世紀西方人眼中的中國》一書中有清晰的梳理，

而社會史學家喬萬尼·阿里吉（Giovanni Arrighi，1937—2009）則這樣概括這一過程：

隨著近代歐洲軍商合一的民族國家體制在一六八八年的威斯特伐利亞條約中被制度化，中國的正面形象隨後黯然失色了，這不是因為歐洲經濟上成就有多麼偉大，而是歐洲在軍事力量上的領先地位。歐洲商人和冒險家們早已指出過由士大夫階級統治的國家在軍事上的薄弱，同時也抱怨過在與中國貿易時遇到的官僚腐敗和文化障礙。這些指控和抱怨將中國改寫成一個官僚腐化嚴重且軍事上不堪一擊的帝國。這種對中國的負面評價又進而將中國納入西方對中國的政治想像中，從而使得中國由一個值得仿效的榜樣，變成了「英國模式」的對立面，後者在西方的觀念中日益成為一種意識形態霸權。⑧

中國由原來「值得仿效的榜樣」退化為「官僚腐化嚴重且軍事上不堪一擊的帝國」，成為「英國模式」——也就是今日所謂「國際主流社會」——的對立面（暗含著中國即將出局），這一過程正體現了東方學的判斷和影響——東方學視野中的中國，構成了西方攝影師拍攝中國的第三個情境。

15

拍攝中國的西方攝影師——特別是早期那幫人，都是在「走」過這三個情境之後，才到達中國的。

二　東方學趣味的中國照片：以約翰·湯姆森的中國照片為例

東方學，按照薩義德的說法，有三個含義，一是由西方人（主要是英國人和法國人，後來又有美國人和德國人）做出的關於東方的知識體系；二是一種思維方式，西方將「東方」視為與自己有區別的一個對象，並將這種區別作為思考東方、界定東方的出發點；三是薩義德最為強調的：「如果將十八世紀晚期作為對其進行粗略界定的出發點，我們可以將東方學描述為通過做出與東方有關的陳述，對有關東方的觀點進行權威裁斷，對東方進行描述、教授、殖民、統治等方式來處理東方的一種機制：簡言之，將東方學視為西方用以控制、重建和君臨東方的一種方式。」⑨

薩義德之所以稱東方學是西方「控制、重建和君臨東方的一種方式」，乃是因為作為一種知識體系，它通過對東方的描述、想像和定義，啟發了西方對東方的態度，從而影響了西方對東方的行動。舉例來說，在東方學的描述中，中東的阿拉伯人被視為落後、縱慾、信仰異教卻又缺少道德約束，但這個民族卻控制著世界上最

16

豐富的石油資源，並試圖藉此與西方討價還價。一旦撕下委婉含蓄的面紗，西方人問得最多的問題是：「像阿拉伯這樣的民族有甚麼權利讓西方（自由、民主、道德的）發達世界受到威脅？這類問題背後常常暗含著這樣一種想法：用海軍陸戰隊佔領阿拉伯的油田。」⑩ 這一想法，已被美國為首的多國部隊在伊拉克完美實踐了。

其實十九世紀中英之間的兩次鴉片戰爭，也是在同樣的邏輯下發生的。

但攝影評論的現狀卻是，在解讀十九世紀西方攝影家拍攝中國的照片時，我們的評論在這些照片前面款款拜倒，十分自虐。比如對約翰·湯姆森的照片，就有這樣的評論：

我們應當真誠感謝湯姆森，他的中國行程沒有教會任務，沒有外交使命，沒有軍事目的，也沒有商業驅動，他完全以一種對中國的熱愛，對東方文化的好奇和對不同人種文化的偏好，以人類學和社會學的眼光，以攝影藝術家的敏銳為我們記錄了大量珍貴的中國影像。⑪

真是傾情讚美。這種幼稚病在關於其他外國攝影家（如約瑟夫·洛克）的評論中普遍存在。之所以選擇湯姆森和這段評論為例，理由有二：其一，湯姆森是十

17

九世紀最早深入中國內地廣泛旅行、出版關於中國的攝影著作最多（五部）、影響最大的西方攝影師；其二，這段評論典型地代表了中國攝影評論的悖論：媚拜西方攝影師照片的「歷史價值」，同時卻放棄了歷史情境的具體分析，一廂情願地將西方攝影師理想化為抽象的、不受任何現實關係制約的人。這種評論沒有或不願注意到，湯姆森的同一幅照片，在中國和在英國，有著完全不同的解讀；西方攝影師拍中國，不是搞精神戀愛，他們是把拍攝中國作為一種謀生之道，僅此而已！

實際上，這是一種批評意識的斷裂。在談到二十世紀藝術批評時，薩義德提醒人們，我們花了太多時間去詳述卡萊爾（Thomas Carlyle，1795—1881，英國作家）和拉斯金（John Ruskin，1819—1900，英國藝術評論家）的美學理論，「卻不理會他們的思想怎樣同時提供了征服低等民族與殖民地的權力」；當人們津津樂道十九世紀歐洲現實主義小說的成就時，卻忽視了它們的主要目的之一：「幾乎無人察覺地維持了社會對向海外擴張的贊同。」⑫ 面對湯姆森在中國的拍攝，在對其照片做詳細的情境分析之前，我們何以斷定他「完全以一種對中國的熱愛」拍攝了中國？

讀者若熟悉中國人，了解他們根深蒂固的迷信習慣，應不難理解，在我完

18

成這項任務時，會面對多大的困難與危險。在許多地方，當地人從未見過白種的陌生人。而士大夫階層在普通人中已植入一種先入之見，即：最應該提防的妖魔鬼怪中，「洋鬼子」居於首位，因為洋鬼子都是扮成人形的惡魔，雙眼有魔法，具穿透力，能看到藏在天上地底的珍寶，因此無往而不利。他們來到中國人中間，純粹是為了謀求自己的私利。因此，我所到之處，常被當成是危險的巫師，而我的照相機則被視為神秘暗器，與我的天生魔眼相得益彰，使我得以洞穿岩石山巒，看透當地人的靈魂，製成可怕的圖像。被拍攝者會神魂出竅，不出幾年，就會一魂歸西。⑬

如此愚昧的中國人，值得湯姆森「熱愛」嗎？

當湯姆森在《中國和中國人照片集》的「序言」中寫下這段話時，他忘記了同樣的情景也發生在歐洲。瓦爾特·本雅明在《攝影小史》中談到，一八四○年代的《萊布尼茨報》就公開宣稱攝影術是一種「惡魔的技藝」，該報稱「要將浮動短暫的鏡像固定住是不可能的事，這一點經過德國方面的深入研究已被證實；非但如此，單是想留住影像，就等於是在褻瀆神靈了。人類是依上帝的形象創造的，而任何人類發明的機器都不能固定上帝的形象」⑭。

當時攝影術帶給世界的震驚是普遍的，但本雅明在敘述德國人時做了修辭性處理，而湯姆森在敘述中國人時，做了戲劇性的惡意渲染。

對湯姆森的這本書，英國攝影史家伊安‧傑夫里有精當的評論：「實際上，他的書並不是公正無私的調查，它倒更像是一本為了商人和殖民者的使用而設計的說明書。在沿著長江旅行的時候，他一直留意著輪船的路線和殖民地的位置……見到那些尚未啟智的人和未開發的礦產資源，湯姆森深感焦慮不安，於是他寫了這樣一本與之有關但實際上卻對殖民者有用的手冊。」⑮

作為一名經驗豐富的商業攝影師，在中國的遊歷和拍攝中，湯姆森非常注意搜集和攝取那些西方讀者趣味極濃的中國習俗（如滿族女子的內宅生活、漢族女子的小腳）、景觀（如北京的圓明園、南京的琉璃塔，前者因鴉片戰爭、後者因出現在一幅英國流行的油畫上且被製作為明信片而廣為人知）、事件發生地（如天津大沽炮台廢墟和仁慈堂廢墟，該教堂因「天津教案」中十位修女被殺而聞名歐洲），並極力鋪陳中國社會的江湖特色。廣州的賭場和鴉片煙館，福州警匪一家的馬快和棲身墓穴的丐幫，向陌生人發射毒箭的台灣原住民，京津路邊的大車店，長江上盜匪浩訪的夜航船……多麼濃鬱的江湖氛圍！極具驚悚感的中國經歷！一種中世紀般因落後而特有的傳奇色彩！

20

這正是東方學描述東方時的典型手法。比如他對福州丐幫的描述：

記得我第一次來到這裡，被發自一個墳墓裡的呻吟聲所吸引，這時天色漸黑，當我隱約見到好像是一個衣不遮體的老人時，一種迷信的恐懼感向我襲來。他正在搧著快要熄滅的火苗，但他不是這裡唯一的居住者……我第二天一早又去找他們，碰見他們正在吃早飯。一個健壯但衣著不整的小頭目，看上去愚昧蠢笨，正站在入口處，抽著一支煙槍……此時他的同伙們正忙著用筷子扒著碗裡那前一天討來的滿是臭氣的殘羹剩飯。他們大聲喧談著，又把他們的處境和身旁的棺材一忘而光。一個好開玩笑的人騎坐在棺材上，在死者的腦袋上講著笑話。⑯

這簡直就是恐怖電影的場面了。

雖然湯姆森知道丐幫與馬快式的江湖生活並不是中國社會生活的常態，但他對於類似的場景非常上癮，幾乎成為展示每一個中國城市或地方時不可或缺的內容。而是反映了當時英國社會對於東方敘事的要求：東方必然是與西方不一樣的，既然西方社會代表著人類發展的最高層級，那麼東方只實際上這已不是其個人嗜好，

能是相反；東方的意義就在於其能夠提供西方所沒有的種種奇觀，而關於東方的學術、遊記、見聞、影像等則有這樣的義務。這種東方學趣味出現在當時歐洲關於東方的各類敘事之中，因為這是那一時代的規範化寫作，代表的是一種集體想像。比如十九世紀法國著名作家福樓拜所記述的埃及奇觀：

早到晚一刻也沒停……⑰

一旁安靜地抽著他的煙斗。

子，將她放到一家商店的櫃台上，在光天化日之下與其交合，而商店的主人則在

有一天，為了愉悅大眾，穆罕默德‧阿里的手下從開羅的集市上帶走一個女

不久前死了一個修士——一個白癡——人們一直把他當作一個聖徒；所有的穆斯林女人都跑來看他，與他手淫——他最終精疲力竭而死——這次手淫從

福樓拜、湯姆森以及各學科的歐美東方學者們齊心協力，共同構築了一個專制落後、貧窮愚昧、縱慾無度、充滿奇觀、遠離現代文明的東方，一方面使「東方成了怪異性活生生的戲劇舞台」⑱；另一方面鞏固了西方人觀看東方、裁決東方、君臨東方的優越感，一種影響久遠的歐洲中心論。湯姆森對福州丐幫的描述及這種描

述背後隱藏的價值判斷，讓人很容易想起英國作家喬治·奧威爾（George Orwell，1903—1950）在摩洛哥城市馬拉喀什所見到的當地人的生活狀態及其對當地人生存意義的評論：

當你走過這樣一個城鎮——生活著二十萬居民，其中至少有兩萬人一無所有——當你看到這些人如何生活、如何朝不保夕時，你總是難以相信這是人所能生活的地方。所有殖民帝國實際上都建立在這一事實的基礎之上。這裡的人有著棕色的面孔——而且為數如此之多！他們和你果真是一樣的人嗎？他們有名字嗎？也許他們只不過是一種沒有明顯特徵的棕色物質，像蜜蜂或珊瑚蟲那樣的單個個體？他們從泥土中誕生，他們揮汗如雨，忍飢捱餓，不久即復歸泥土，湮沒在無名無姓的墓穴之中，沒有人注意到他們的誕生，也沒有人留意他們的死去。甚至墓穴自身不久也消散於泥土之中。[19]

多麼坦率！既然「他們」不過是一種「沒有明顯特徵的棕色物質」，而不是與「我們」一樣的「文明人」，那麼，除了被征服、被殖民、被踐踏之外，還配有更好的命運嗎？

23

不要以為奧威爾只是在說摩洛哥人：「歐洲人所了解的非歐洲人全都是奧威爾所描寫的那種樣子。」[20]

這自然也包括中國人，湯姆森的中國描述與奧威爾的馬拉喀什觀感產生內在契合的，是西方中心論的世界觀。這種世界觀的認識論基礎是歷史主義，即認為人類歷史的發展是一個線性過程，「它把歐洲置於發展的核心和頂尖，從而使其按歐洲的發展標準在空間和時間上支配世界……（那些與歐洲不同的社會形態）非但沒有被視為有別於歐洲發展的同時代模式，反而被置於歐洲早已拋在後面的發展階梯的某一台階上。它們讓歐洲人隱約看見的不是作為可選擇的現在，而是歐洲發展的一個過去階段，即人們所描述的『我們同時代的祖先』的一種理論。這種新的世界觀的發展與歐洲對世界的殖民化和統治是攜手並進的。」[21]

湯姆森的照片和文字中，中國顯然被放在已被歐洲所拋棄的某一個台階上。

歷史主義的形成，有著從啟蒙思想家經黑格爾、馬克思直到尼采和斯賓格勒的完整鏈條；而拍攝中國的西方攝影師，從于勒‧埃迪爾、菲利斯‧比托、約翰‧湯姆森、約瑟夫‧洛克直到埃德加‧斯諾、羅伯特‧卡帕、卡蒂埃－布列松和馬克‧呂布，也構成了一個延續東方學視覺傳統的鏈條——筆者稱為「東方學影像鏈

24

條」，所不同的是，埃德加‧斯諾、羅伯特‧卡帕和卡蒂埃─布列松代表了這一傳統開始轉變，而馬克‧呂布則站到了轉折點上。

三 「東方學影像鏈條」的轉折與馬克‧呂布終止的「東方學定理」

在中國，馬克‧呂布一直被當作「紀實攝影的教父」來談論，但如果把他放在拍攝中國的西方攝影師鏈條中，他顯然還有攝影之外的意義。

從於勒‧埃迪爾、菲利斯‧比托、約翰‧湯姆森一直到約瑟夫‧洛克，他們以戰勝國和治外法權享有者的優越心態在中國尋找奇觀，法國哲學家薩特稱這些人到中國來是「找出異常點的遊戲」：「我剪髮，他梳髮辮；我用叉子，他用小棍；我用鵝毛筆書寫，他用毛筆畫方塊字；我的想法是直的，他的卻是彎的。你是否注意到他討厭直線運動，一切都亂七八糟他才高興。」㉒中國的古老、貧窮、人口眾多乃至小腳和長辮子，都讓他們覺得「有趣」，他們的中國影像佐證著東方學中關於中國的種種敘述。直到埃德加‧斯諾報道了一九三七年陝北的紅色中國、羅伯特‧卡帕報道了一九三八年中國抗戰，特別是卡蒂埃─布列松報道了一九四八─一九四九年的新舊中國交替，西方攝影家看中國的眼光才開始轉變：卡蒂埃─布列松的照

25

片表現出了對中國人的深刻理解和對中國革命的贊同。薩特稱其是第一位將中國人視同其法國同胞來看待的歐洲攝影家，在他的照片中，「四億中國人像意大利的農工一樣捱餓，像法國農民一樣在勞動中耗盡自己，像四分之三的歐洲人受到資本主義的大封建主的剝削一樣受到蔣介石家族的剝削」[23]，這不僅提供了共產黨革命的正義性，同時也說出了一種真實：中國人和法國人、歐洲人一樣，「我們都是相同的，都處在人類的狀態之中」[24]。

但卡蒂埃—布列松對暴力革命之後建立的新政權究竟前途如何，疑慮重重。

馬克‧呂布就不一樣了。

「這是我在中國拍的第一張照片，」馬克‧呂布寫道，「是一九五六年的年底，在從香港到廣州的火車上，穿越邊境時拍攝的；換言之，是我在從一個世界進入另一個世界時拍攝的。從所帶的行李判斷，這個身穿黑衣的婦女是農民，雖然她那種成熟的優美讓人覺得她是住在城裡。人們看到的亞洲某些地方的人，連一點人的尊嚴也沒有，他們往往處在一種完全被拋棄的狀態，而這張照片立即完全改變了這種印象……我的第一印象，就是感到毛澤東給中國人注入了一種尊嚴感。」[25]

甚麼？中國人有了「尊嚴感」？

讀到這裡，當時很多西方人感覺自己的常識受到挑戰。一八六〇年的《天津

26

條約》確認了列強在華的治外法權，「受著治外法權的庇護，西歐人慷慨博施的皮靴之對中國苦力而沒有法律之救濟，使中國人自尊心之喪失更進而變為本能的畏外心理……坦白地說，崇拜歐洲人而畏懼他們的侵略行為，現在正是廣泛而普遍的心理」，一九三四年，林語堂在《吾國與吾民》中如此寫道。被西洋大皮靴「慷慨博施」了八十餘年，毛澤東時代僅僅開始了幾年，中國人就有了「尊嚴感」——這怎麼可能？

當時馬克·呂布讓西方人覺得不可能的，還有這樣的畫面：鞍山鋼鐵廠為了多煉鋼鐵，一個工程師面前守著五部電話，有條不紊地調度生產；職工食堂裡，工人坐著用餐——而在一九四九年之前，這是工程師和管理人員的特權，工人只能站著吃；用餐的工人休息不換裝，甚至連護目鏡都來不及摘下，飯後直接回到生產崗位……

今天看馬克·呂布一九五七年的中國照片，我們直接墜入了懷舊通道，多數人只覺得這些照片「場景有趣」，極少關注這些照片當年對西方社會公共常識——這種常識有著東方學的悠久傳統——的衝擊和拒絕。他第一個通過照片對西方說，過去中國有過皇帝和龍，有過長辮子、小腳和租界，但現在，中國人有尊嚴；他把一個「不可能」的中國呈現給西方。

27

此後，馬克·呂布以五十餘年的時間，記錄了中國社會從「毛時代」向「鄧時代」的轉變，這一轉變的巨大與艱難，第二次將一種「不可能」轉達給西方，同時也終止了一條「東方學定理」：東方自古以來就是「靜態的」，因為東方和東方人本質上有一種消極的永恆性，缺少發展和變化的可能。

這應該是馬克·呂布在攝影之外的意義了。

【註釋】

① 愛德華·W.薩義德：《東方學》，第15頁，王宇根譯，生活·讀書·新知三聯書店，2007。

② 《東方學》，第257頁。

③ 約翰·湯姆森：《鏡頭前的舊中國——約翰·湯姆森遊記》，第34—35頁，楊博仁·陳憲平譯，中國攝影出版社，2001。

④ 同上書，第46頁。

⑤ 托克維爾：《舊制度與大革命》，第198頁，馮棠譯，商務印書館，1997。

⑥ 亞當·斯密：《國富論》，第60—61頁，謝祖鈞譯，新世界出版社，2007。

⑦ 這是馬戛爾尼1793年日記中的話，轉引自阿蘭·佩雷菲特：《停滯的帝國》，第56章，王國卿譯，生活·讀書·新知三聯書店，2007。

⑧ 喬萬尼·阿里吉：《從東亞的視野看全球化》，見《中國年度學術》（2005），中國社會科學出版社，2006。

⑨ 《東方學》，第4頁。

⑩ 同上書，第 367 頁。

⑪ 《人類的湯姆森》（文／仝冰雪），《中國攝影》2009 年第 4 期。

⑫ 愛德華·W.薩義德：《文化與帝國主義》，第 14 頁，李琨譯，生活·讀書·新知三聯書店，2003。

⑬ 約翰·湯姆森：《中國和中國人照片集》「序言」，轉引自《帝國的殘影：西洋涉華珍籍收藏》，第 174 頁，團結出版社，2009。

⑭ 瓦爾特·本雅明：《迎向靈光消逝的時代——本雅明論藝術》，第 4 頁，許綺鈴、林志明譯，廣西師範大學出版社，2004。

⑮ 伊安·傑夫里：《攝影簡史》，第 64 頁，曉徵、筱果譯，生活·讀書·新知三聯書店，2002。

⑯ 《鏡頭前的舊中國——約翰·湯姆森遊記》，第 129 頁。

⑰ 《東方學》，第 134—135 頁。

⑱ 同上書，第 135 頁。

⑲⑳ 同上書，第 321—322 頁。

㉑ 阿里夫·德里克：《中國歷史與東方主義問題》，見《後殖民主義文化理論》，第 76—77 頁，羅鋼、劉象愚主編，中國社會科學出版社，1999。

㉒㉓㉔ 讓·保羅·薩特：《「中國故事」——亨利·卡蒂埃—布列松〈從一個中國到另一個中國〉序言》，范立新譯，《中國攝影報》2006 年 6 月 16 日。

㉕ *Marc Riboud in China: Forty Years of Photography*, p.172, Thames and Hudson, 1997.

29

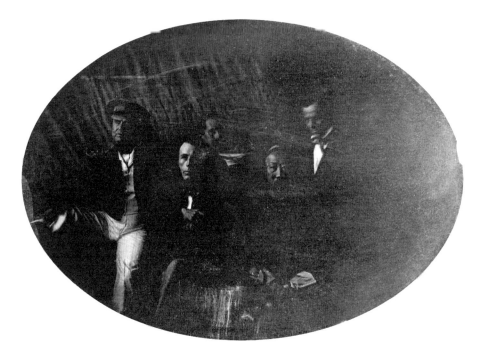

達蓋爾法銀版照片：簽署《黃埔條約》的中法兩國談判代表在法艦「阿基米德」號上合影，1844 年 10 月 24 日。照片尺寸：寬 16.7cm× 長 20.7cm× 厚 0.5cm。

攝影：于勒‧埃迪爾（Jules Itier），法國攝影博物館收藏（Collections du Musée Français de la Photographie）

1844 年 10 月 24 日簽署《黃埔條約》的中法兩國談判代表在法艦「阿基米德」號上合影的背面，攝影師寫的拍攝手記。

攝影：于勒‧埃迪爾，法國攝影博物館收藏（Collections du Musée Français de la Photographie）

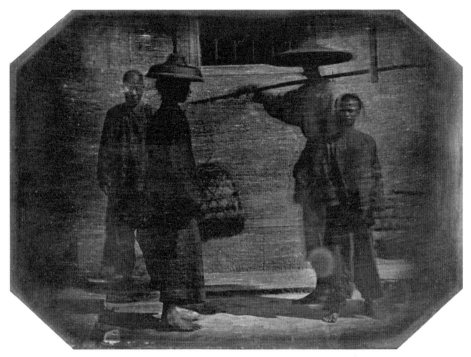

達蓋爾法銀版照片：廣州街頭的民眾，1844 年 11 月。照片尺寸：寬 16.7cm× 長 20.7cm× 厚 0.5cm。
攝影：于勒‧埃迪爾，法國攝影博物館收藏（Collections du Musée Français de la Photographie）

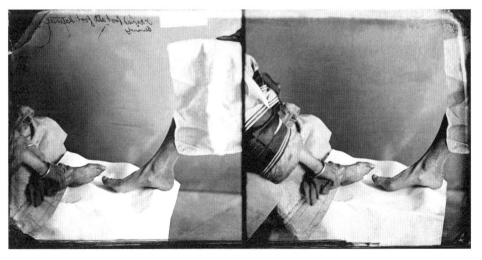

廈門女人的裹腳與天足，1871 年。
攝影：約翰‧湯姆森（John Thomson），© Wellcome Library

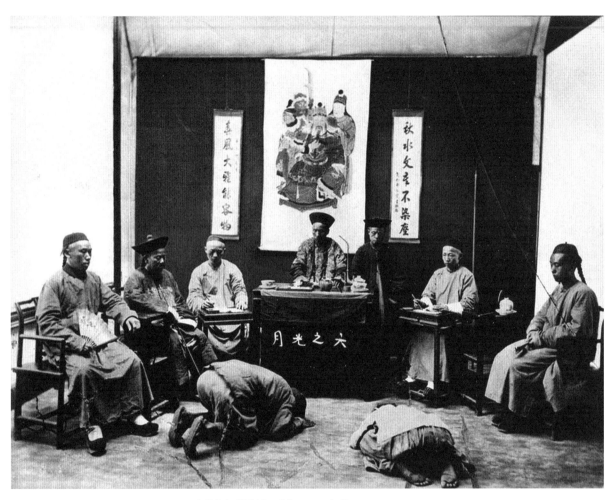

公堂審案（擺拍），上海，1870 年代。

攝影：威廉 · 桑德斯（William Saunders）

作者註：與約翰 · 湯姆森的照片一樣，威廉 · 桑德斯的照片典型地代表了西方攝影師看中國的方式和對中國的想像，有著濃鬱的東方學趣味。考察 19 世紀末 20 世紀初西方攝影師的中國照片，東方學趣味突出體現在五方面。第一，突出東方文化的古老神秘、衰敗淒涼和東方社會生活中的奇風異俗、奇裝異服和體力勞動，以突出尚處於「古代」的東方與正在進行工業革命、代表近代文明的西方的差距。照片中可看到大量的古寺老僧、古塔古牌坊、神秘的古代石刻以及大量繁重體力勞動的場面，在當時西方人眼中，這是典型的「中古」社會特徵，既帶給他們一種視覺愉悅感和心理優越感，又迎合了流行的懷舊情緒：當時西方社會正處於古典文化崇拜的最後時期，有「古典意味」的照片深受「有教養」階層的喜愛 —— 他們是購買照片的主要社會群體。菲利斯 · 比托、約翰 · 湯姆森等人在中國拍攝了大量破敗不堪、帶有悽美意味的古塔、古寺、古牌坊；這不表示他們熱愛中國歷史文化，而是因為這類貨能賣好價錢。第二，突出東方社會的「父權制」和等級制特徵，小民下跪的畫面在西方攝影師的鏡頭中反覆出現。第三，雄奇的自然風光，約瑟夫 · 洛克的照片是代表。第四，中國的酷刑，代表了中國人是一個有殘酷嗜好的民族。第五，拍攝手法上，典型地表現為僱用模特、隨意擺拍、捏造他們想要的、符合西方社會想像的中國社會的生活場景、情節。此圖為英國攝影師威廉 · 桑德斯僱人擺拍的中國官員審案場景。

第一章 見證條約時代的開始

——一八六〇年菲利斯·比托記錄的第二次鴉片戰爭

一八六〇年十月十八日，英法聯軍燒燬圓明園後，威脅要攻佔紫禁城，逼迫清政府交換《天津條約》，並加訂了《北京條約》，主要內容包括外國公使進駐北京，增開天津、南京等十餘城市為通商口岸，外國人可以在中國內陸自由旅行經商，外國商船可以在長江自由航行，外國軍艦可在中國水域航行，外國人在中國享有領事裁判權，割讓九龍半島給英國，給予英法兩國巨額戰爭賠款等。條約簽訂後，隨軍參戰的英軍士兵羅亨利欣喜若狂地寫道：「它不僅標誌著中華帝國歷史上一個新時代的開端，而且隨著四萬萬人加入文明國家的大合唱，它還標誌著整個世界歷史新時代的開端，而且隨著四萬萬人加入文明國家的大合唱，它還標誌著整個世界歷史新時代的開端。」①

的確，《天津條約》和《北京條約》的簽訂標誌著世界歷史進入了一個新的時代：西方可以確認終於打敗了東方最強大的國家；也標誌著中國歷史進入了一個新

33

菲利斯・比托
（Felice Beato, 1833—1909）

的時代：條約時代。《劍橋中國晚清史》的作者稱西方列強通過戰爭開創了不平等條約制度，使得中國的主權在自己的國土上被掩蓋或取消，此後外患日甚。②而菲利斯・比托作為一八六〇年英軍第二次鴉片戰爭的隨軍攝影師，成為進入中國的第一名西方攝影記者，在近一年時間中，用鏡頭記錄了英法聯軍在中國攻城略地的武功和燒殺搶掠的偉績，也見證了寫滿屈辱的中國條約時代的開始。如果說《天津條約》、《北京條約》是文字上確定了西方對中國的征服，那麼菲利斯・比托的照片就是這種征服的圖片證明。

一　從塞瓦斯托波爾圍困戰到「印度兵變」

作為十九世紀最著名的攝影家之一，比托曾留給攝影史的難題是其身世的迷離。二〇〇四年之前，他的出生地和出生年月有幾種說法。直到二〇〇四年，一位研究者在查閱殖民時期英國政府印度事務辦公室的檔案時，偶然發現了一八五八年三

34

月十八日，該辦公室在給比托頒發印度旅行許可證時留下的備案文件，裡面有比托自己填寫的個人資料：時年二十五歲，出生地是科孚島（Corfu Island），該島當時正由英國管理（後來歸希臘）。至此，比托的出生時間和出生地才有了一個結論。③

而比托之所以選擇攝影為業，則是直接受攝影家詹姆斯‧羅伯遜（James Robertson，1813—1888）的影響。羅伯遜是英國人，一八四〇年受聘於康士坦丁堡的奧特曼造幣廠任設計師和雕刻師，在那兒學會了攝影，此後以攝影為業。一八五〇年在漫遊馬耳他時，他與比托一家結識，並娶了比托的姐姐瑪麗婭為妻，正是羅伯遜教瑪麗婭的兩個弟弟——菲利斯‧比托和安東尼奧‧比托學會了攝影。一八五一年，他帶菲利斯‧比托前往巴黎買了一隻鏡頭——這隻鏡頭成為比托一生所用的唯一一隻鏡頭，之後，帶領比托兄弟倆在地中海沿岸的雅典、康士坦丁堡等地漫遊拍攝。當時歐洲正處於古典文化崇拜的最後時期，這些地方的歷史名勝、自然景觀和社會人情的照片很受英國貴族青睞。直到一八五八年，比托一直跟羅伯遜當學徒，他學會了如何照相；如何面對一個場景拍多幅照片然後接成一張全景（這一點，他在同時代的同行中做得最好）；同一個場景拍多張底版，以便將來印製照片；如何用蛋白印相法印製照片；顧客喜歡甚麼樣的照片，特別是，如何通過擺拍實現自己的想法。這段時間，他們三人拍的照片用一個統一的署名：Robertson，

35

Beato & Co.，這個署名一直用到一八六二年。

一八五五年秋，在羅伯遜帶領下，比托兄弟在英國攝影家羅傑・芬頓（Roger Fenton，1819—1869）之後，拍攝了克里米亞戰爭，記錄了英、法、土耳其三國聯軍對俄軍據守的克里米亞首府塞瓦斯托波爾城堡的圍困戰，獲得了戰地攝影的初步經驗。

一八五七年秋，羅伯遜和比托兄弟漫遊到耶路撒冷，三人在此分手：羅伯遜留在耶路撒冷，安東尼奧・比托去了埃及，菲利斯・比托聽到了「印度兵變」的消息，決定前往印度，而當他在加爾各答拿到英國政府印度事務辦公室頒發的印度旅行許可證時，已是一八五八年三月，「印度兵變」這場大戲正在進入尾聲。

「印度兵變」（Indian Mutiny，又譯「印度人民大起義」）是十九世紀英國殖民史和印度史上的重大事件，起因十分複雜，但直接導火索是一八五七年四月駐印度北部城市米拉特的東印度公司士兵——由本土印度人組成，主要信奉印度教和伊斯蘭教——拒絕使用新配發的新式恩菲爾德步槍子彈：為這種步槍裝子彈時，要先用牙齒咬掉子彈的另一端，而子彈上所塗的潤滑油脂用豬油和牛油做成，這對信奉伊斯蘭教和印度教的印度士兵無疑是極大侮辱。一八五七年四月末，英國軍官將拒絕領取這種子彈的印度士兵關進監獄，五月十日，被激怒的印

36

度士兵擊斃了英國軍官，發動兵變佔領德里，多個地區的印度士兵起義響應，圍繞德里、勒克瑙和坎普爾三個城市形成了三個中心。此後，英軍集中精兵殘酷鎮壓，一八五七年九月，經過逐門逐巷的血戰，起義軍放棄德里，匯集到北方邦首府勒克瑙。一八五八年三月，英軍集中九萬精兵和一百八十多門大炮猛攻勒克瑙，兩週血戰之後，起義士兵放棄了勒克瑙。此後，兵變轉入低潮，直到一八五九年被徹底鎮壓。

在比托向印度事務辦公室申請旅行許可證時，英軍戰爭事務部正在尋找攝影師，將「印度兵變」所造成的嚴重損失拍成照片向英國國內報告，受英軍戰爭事務部委派，比托接受了這項任務。他首先前往戰事早已結束的德裡，從不同角度拍攝了德里的遠景和全貌，然後用近景和特寫拍攝了戰後的德里：目之所及均是殘垣斷壁，昔日繁華喧囂的印度北方名城而今空無一人；城牆城門上彈孔密佈，不難想像到戰鬥之慘烈，令人過目難忘。一九九七年，為紀念印度兵變一百四十周年，印度歷史研究所的研究員馬斯洛（Masselos）根據比托所拍的照片，對當時的德里戰役進行考古比較，確認了德里橋、麥特卡爾夫府、庫德西亞宮、德里市場、克什米爾門、莫里門等地均為戰事最激烈的地方，隨行攝影師則將相關地點當今的面貌拍攝下來以作對比，完成了轟動一時的「德里，1857 VS 1997」攝影項目。

37

一八五八年四月，比托在拍攝戰後的勒克瑙時，突破了英軍戰爭事務部重點拍攝「損失」（主要指城市建築的損失）的指令，將人的內容作為重點放進了照片，成為攝影史上拍攝陣亡士兵屍體（當然是敵方士兵）的第一位攝影師，對此後拍攝美國內戰的馬修·布雷迪（Mathew Brady，1823—1896）等產生了影響。「斯坎德拉宮」（Secundra Bagh）是比托此類照片中經常被提及的的一張。斯坎德拉宮原是皇家別墅，位於勒克瑙郊外，一八五七年十一月，二千餘名錫克族起義士兵依託該別墅抗擊英軍。十一月十六日，別墅被攻克，這些錫克族士兵要麼戰死，要麼被集體屠殺。為了報復，英軍將這些士兵的屍體暴屍野外，任其腐爛。在拍攝該地時，比托安排幾個印度當地人站在幾近廢墟的斯坎德拉宮前面向鏡頭張望，將印度士兵的遺骸從周邊撿來撒在院子裡，然後按下快門。於是，這張照片的意義變得複雜起來：它將勝利者對失敗者的懲罰（實際上是對冒犯大英帝國統治的一種警告）、勝利者對歷史現場的隨意處理這樣的元素突出呈現，更因為生者與死者在同一空間內的局促相處而帶有一種觀看的驚悚。

比托的這種拍攝方法後來遭到批評，但細究之下，這樣的照片在當時幾乎是必然出現的。一方面，這些照片能有力地張揚大英帝國的軍威，對反抗者形成「死無葬身之地」的震懾，很對英軍戰爭部的胃口。另一方面，作為受託方，比托清

38

醒地意識到自己最大的客戶就是軍方和參戰的軍人，他必須拍那些軍隊和軍人喜歡的場景、軍人的肖像照、紀念照、勝利照、當地的景物名勝等，做成照片賣給這些軍人作為紀念品。同時，他還把這些照片做成照片集，在報紙上刊登廣告，以便英國本土的人也能買到。正如攝影史研究者王鴻蓀（Wong Hong Suen，音譯）指出的，比托的經營之道就是把自己的戰爭經驗加工發酵成戰爭圖像故事，賣給消費者。④

比托的機靈識趣使得他與軍方的關係十分和諧。一八六〇年二月，完成鎮壓印度兵變任務的英軍從加爾各答開赴中國戰場，比托受邀同行。

二 大沽炮台之戰：英軍的旗幟與清軍的屍體

一八六〇年三月，比托隨詹姆斯·霍普·格蘭特（James Hope Grant）將軍從加爾各答抵達香港。格蘭特是英國職業軍人，英軍在印度軍事行動的主要指揮員之一，參加過侵略中國的第一次鴉片戰爭，也是一八六〇年英國赴華遠征軍的陸軍司令，親自參加了對圓明園的搶劫，且是後來火燒圓明園的主謀之一。通過在印度的磨合，比托與格蘭特不僅是同胞、朋友和生意上的甲方乙方，他們也是同志甚至同伙了。就在

39

一八六〇年十月英軍搶掠圓明園、進入北京城之後，格蘭特讓比托為自己拍下了一幅肖像，強盜的得意隱藏在含蓄之中，他手下扶著的正是圓明園的一件鏤空高腰花瓶。

比托抵達香港之後，在香港和廣州做了短期拍攝（拍了廣州的老西關、光孝寺等），此時從印度抵達香港的英軍正在等待來自本土的英軍，會合後一起前往上海。此後一直到一八六〇年十一月，比托在中國一直隨英軍一起行動。

這是第二次鴉片戰爭的第二階段。此次英法聯軍遠征中國，兩國政府的要求十分明確：首先，中國政府必須允許兩國公使進京換約並切實履行《天津條約》；其次，中國必須為一八五九年的大沽事件道歉，交還聯軍當時放棄的全部槍炮和艦船，另外還有戰爭賠款等條件。

1860 年第二次鴉片戰爭中的英國陸軍指揮官詹姆斯·霍普·格蘭特將軍。
攝影：菲利斯·比托

據此要求，英法聯軍的戰略目標也十分清晰：他們明白天朝的命門在北京，而北京的命門在天津。因此，一八六〇年七月，英軍集結後經上海直犯大連灣，而法軍則在山東煙台集結。在大連灣，比托

拍攝了青泥窪（大連）附近的清軍軍營和附近農田。七月二十八日，兩軍共二百零六艘艦船（英軍一百七十三艘，法軍三十三艘）、一萬六千八百名士兵（英軍一萬零五百人，法軍六千三百人；另外有從廣東僱用的擔任後勤支援的中國苦力二千五百人，英軍所帶的印度僕人約三千五百人），以南北夾擊之勢，匯集在天津北塘附近的渤海海面。八月一日，在俄國人帶領下，聯軍抄小路不戰而取北塘。八月十四日，聯軍攻陷塘沽炮台，通往大沽炮台的門戶完全打開。

聯軍佔領北塘後，比托詳細拍攝了北塘的地形，並用十幅照片拼接成一張全景，清晰地展示了北塘炮台、城防、未放一彈便被虜獲的大炮、附近的民居、田野與河流，此照片具有很高的軍事價值。

八月二十一日，比托拍攝的大沽炮台之戰，不僅是他在中國所拍攝的最重要的組照，也是十九世紀最重要的戰爭攝影系列之一，並使他成為攝影史上第一個拍攝正在進行的軍事行動現場的攝影師。

大沽炮台實際上是一個由五座炮台組成的炮台群，是扼守津門的最重要的防禦工事，距天津城約五十公里，分佈在白河（海河）兩岸，北岸三座，南岸兩座，炮台之間可以相互進行火力支援。一八五九年僧格林沁率軍在此對強行進京的英法聯軍痛擊之後，又對炮台進行了加固，炮台前面是三條灌滿水的壕溝，壕溝之間設有

41

陷阱鹿寨，陷阱內是削尖的竹籤等物。炮台圍牆高五米，雉堞胸牆間安放大炮，牆內內堡置有重炮，看上去易守難攻。

八月二十一日晨六點鐘，聯軍首先向北岸三座炮台中最前面的一座、也是最小的石縫炮台進攻。七點多，聯軍重炮擊中石縫炮台的火藥庫，當時在場的英軍中校吳士禮看到：「一大團濃煙滾滾，如火箭爆炸，直升空中可及的高處，隨後猶如夾帶泥土和磚塊的大雨紛紛降落。」⑤一時間，炮台似乎不復存在，但硝煙剛散，清兵的抵抗仍在繼續。

此後，石縫炮台的彈藥庫再次被擊中，清軍還擊漸弱。七點半鐘，聯軍發起衝鋒，經過一場中世紀式的白刃戰，約十點鐘，聯軍突入炮台，清軍守兵約四百人戰死，餘者逃離，炮台被聯軍攻佔。

下午兩點，聯軍向第二座炮台發起進攻，發生了令人瞠目結舌的一幕：在沒有任何抵抗的情況下，法軍直接攻進了炮台，裡面是集結好準備投降的兩三千清軍——因為大沽炮台的總指揮樂善在坐鎮石縫炮台時戰死，沒有人敢代替他指揮作戰，於是清軍選擇了投降。

同一天，北岸的另一座炮台和南岸的兩座炮台也不戰而降。

因此，今天我們所看到的比托拍攝的大沽炮台戰役的照片，其實只是發生在

42

石縫炮台的戰鬥。當時炮火甫停，在一邊觀戰的英國政府特使額爾金便進入炮台查看，比托也馬上進入炮台拍攝：硝煙尚未散盡，火焰還在燃燒，火藥味兒和屍體被燒焦的氣味兒混在一起，十分刺鼻。炮台城牆的缺口上，豎著英軍攻城的雲梯；地上，橫七豎八地倒著清軍的屍體，傷兵的呻吟不時傳來。在聯軍重炮轟擊下，清軍老式大炮的炮筒斷成了幾截，如伊麗莎白甜瓜般的炮彈滾了一地。炮台的最高處，大英帝國的米字旗在驕傲地飄揚……這一切，都在述說著一個事實：在大英帝國面前，曾經不可一世的中華帝國居然如此不堪一擊！

同時，這些照片也印證了《劍橋戰爭史》的作者傑弗里·帕克的觀點：在「西方的崛起」中，不是更豐富的資源、更崇高的道德觀、更能合理配置資源的經濟結構，而是海陸軍的軍事優勢扮演了絕對的力量──說白了，「西方的崛起」就是槍桿子打出來的。

「多麼美妙的戰爭場面啊！」比托一次又一次地發出了由衷的感歎。現在，他不用再像拍攝斯坎德拉宮那樣，費勁地把敵軍士兵的遺骸搬過來做道具了，因為現場已經擺滿了這樣的「道具」，甚至有點多了，影響了他的構圖……戰鬥還在進行時，中方就有人過來交涉，要求暫時休戰，以便搬運傷者。現在中國人過來了，

「別動！在我拍完照片之前，不許動這些屍體！」比托以戰勝者的口氣命令這些中

國民工。他知道，此時此刻，他有這樣的權力。

比托從平面與縱深兩個方向多角度多景別地拍攝了戰後的石縫炮台：他繞著炮台從不同角度拍攝，以展示石縫炮台的建築方式；然後拍攝炮台圍牆上的彈痕和牆下插著的邊立著的雲梯，展示聯軍突擊隊攻進炮台的路徑；拍下圍牆上的彈痕和牆下插著的竹籤，展示中國軍隊的防衛方式。他熟練地用遠景拍下炮台周圍的地形，這樣多張照片可以接成一幅全景；他沿著通向炮台的路，從遠處拍起，猶如電影的「推」鏡頭，一步一步地走近炮台，最有震撼力的幾張照片幾乎是一樣的畫面：進入炮台的門口，近景是橫屍焦土的清軍屍體，中景是被大英帝國的重炮轟成廢墟的用泥土和圓木構築的防禦工事；炮台內，英軍司令部的幾個軍官，悠閒地坐在清軍的炮車上聊天，遠景是隨風飄揚的米字旗；炮台最高處，幾名洋人似乎在悠閒地看風景……

通過這樣的畫面，比托成功營造了英軍勝利的標誌性場景，形成了自己的戰地攝影風格；同時也贏得了軍方的信賴，從而獲得了更多的名譽和更大的市場。《倫敦插圖新聞》（The Illustrated London News）用刻版印刷術連載了這些照片，使比托成為當時歐洲最著名的戰地攝影師。

當然，聯軍也有傷亡，但比托沒有拍攝聯軍士兵的屍體。

對於中國讀者，這些照片有著另外的意義：它們述說的不僅僅是一場實力不對

44

等的戰爭，而是一個值得永久凝視的寓言，是一個不深刻反思便永遠都難以回答的提問：究竟是甚麼原因，中國成了這個樣子？

三　通州八里橋與燃燈塔：為何只見名勝，不見戰場？

八月二十三日，乘著攻克大沽炮台的威勢，英法聯軍的軍艦開到天津，天津總督恆福嚇破了膽，開門揖盜，聯軍不費吹灰之力佔領天津。九月十一日，聯軍與清廷派來談判的大學士桂良談判破裂，決定進軍北京。

九月二十日，聯軍沿運河行軍到通州城外的八里橋，該橋是單孔石橋，建於十七世紀，兩端均有白玉石欄桿，從圖片上看，長約百米，頗有江南韻味兒，是入京的必經之路。九月二十一日，僧格林沁決定在此依託運河與聯軍決戰，當時到達的聯軍兵力四千人，清兵超過二萬五千人，為精銳的「八旗鐵騎」。

戰鬥自早上七點開始，僧格林沁親自指揮最為倚重的精銳騎兵發起衝鋒，但這些勇敢的騎兵要麼在遠處就被聯軍的新式阿姆斯特朗火炮瓦解，要麼衝到離聯軍幾十米處，被步槍準確擊倒，結果八里橋戰役清軍慘敗。

戰後，法軍參謀謝內衛埃爾在給統帥部的報告中如此寫道：

45

八里橋，古老文明的建築，當時呈現出一派特別的景象。穿戴華麗的兵勇搖著軍旗，以殺傷力不大的火槍，還擊我軍大炮加步槍齊射的攻勢……僅用半個來小時，我軍大炮擊斃大批守兵，並使對方炮火再無聲息。柯利諾將軍率領先遣隊飛快衝上去，攻佔橋頭。在第二營強擊兵的火力下，守橋的十門大炮的炮手一一倒下，總司令指揮大部隊衝上去。時值中午，敵軍士氣完全低落，一千多人死傷，大隊人馬消失。我軍暫停，休息兩小時後，部隊駐紮下來，甚至住進僧格林沁大軍棄下的營房和帳篷裡。⑥

八里橋戰役是第二次鴉片戰爭的最後一戰，聯軍戰果不亞於大沽炮台之役，但現場的比托卻沒有再去拍攝清軍的屍體，更沒有拍戰鬥過程，而是將鏡頭對準了代表東方建築藝術的八里橋和古老的運河：作為隨軍攝影師，戰鬥過程和戰地場景應該比風景畫一般的八里橋和運河的照片更為重要，為甚麼比托選擇了後者？

如果將一八六○年比托在中國拍攝的照片，與一九○○年八國聯軍進北京時歐洲隨軍攝影師所拍的照片做個比較，就能看出巨大差別：後者的照片中，能看到聯軍士兵列隊行進，在天安門前集結、操練等動態的照片，而這樣的照片在比托那裡比重很大的中國的各種寺廟、牌樓、塔、托那裡一張也沒有。同樣，在比

橋、宮殿等有歷史名勝意義的建築照片，在後者那裡也不突出。造成這種差別的主要原因之一，是攝影器材與技術對攝影的制約。在攝影史上，比托處於濕版攝影術的時代，使用濕版照相法的攝影師需要雙手靈巧、工作環境清潔、具備化學知識，還要行動敏捷，因為他們首先要給玻璃版塗上感光劑（一般是在黑布帳篷裡），然後趕在玻璃版乾燥之前曝光（曝光時間經常長達十多秒），還要在曝光後在現場盡快沖洗。即使手腳麻利訓練有素且天公作美，完成一張照片的拍攝也需要大約二十分鐘。一八五五年在比托兄弟之前拍攝克里米亞戰爭的英國攝影師羅傑·芬頓——被認為是攝影史上的第一位戰爭攝影師，用的也是濕版照相法，當時為了能夠盡快地趕往另一個營地，他將一位葡萄酒銷售商的貨車改成了移動暗室，當時天氣酷熱，「儘管（貨車）外表噴的顏色十分淺淡，但將近中午時，它還是熱得一摸就燙手。剛關上門以便開始準備玻璃版，渾身就大汗淋漓……而正是在這個時候，蒼蠅開始多得不得了。在準備玻璃版之前，首先要和蒼蠅作戰以清出地盤。等到所需手絹和毛巾都已到位，入侵者（蒼蠅）被趕走，就得以非常快的速度關上門，以免蒼蠅發動新一輪進攻。這之後還得等一會兒好讓塵土不再飛揚，才能開始塗玻璃版」⑦。

從芬頓的描述，我們大致可以想像出比托在中國拍下每一張照片的過程，可以

47

想像到八月二十一日大沽炮台戰鬥那天，一個酷暑的日子，是他極為繁忙的一天；同時也就理解了他的照片中為甚麼沒有戰鬥和行軍的動態場景。

但比托將拍攝重點放在歷史建築方面，關鍵之處還不在於建築物不會亂動，而在於當時歐洲社會對於照片的審美要求：當時的歐洲文化深受浪漫主義影響，社會崇尚自然、崇尚古典、崇尚畫意的趣味達到了頂點。比如在繪畫方面，法國有著名的巴比松畫派，英國風景畫方面有約瑟·特納和約翰·康斯坦布爾。在文學方面，英國有著名的湖畔派詩人華茲華斯、科勒律治等，法國則有夏多布里昂和雨果，而此前已經有盧梭對自然的推崇。在攝影方面，則體現為風景照片的流行，要求照片在寫實的同時，還要通過光、影、色彩、對比、構圖、氛圍等元素形成一種畫意感，否則，在歐洲有教養的階層看來——他們正是購買照片的主要群體，照片便沒有趣味，當然也就沒有市場。而照片要體現這種畫意感，自然風景、歷史建築之類無疑是最合適的題材；如果拍的是肖像，人物表情往往平靜莊嚴，有一種靜穆之美。

因此，當時比托拍攝八里橋的照片——稍晚還拍了通州的標誌性建築燃燈塔（高五十六米，復建於康熙三十七年，即一六九八年），正與其在大沽炮台拍攝清軍屍體的照片一樣，是他深諳市場與人心的表現。

48

通州燃燈塔，1860 年 9 月。

攝影：菲利斯・比托

四 「北京啊！所有人都從心底發出一聲驚叫」

十月四日，在通州休整了半個月的聯軍繼續向北京進發。

對於比托來講，通州的這半個月似乎無所作為：除了燃燈塔之外，可拍之處不多，但他並不著急，因為北京就在前面。

法軍隨軍翻譯埃利松以詩一樣的語言，回憶了北京城牆灰色的輪廓出現在眼前時的情景：「北京，神奇而廣袤之城！北京，曾在我們歐洲人的夢裡顯得何其遙遠。當說起要到遙遠的北京去，就像說要上月球那樣。」⑧

法軍隨軍外交官喬治‧凱魯萊寫道：「令人神往之都，建築名勝一一展現，起碼很少有歐洲人深入進去。北京啊！北京。一見這座陌生而宏偉的城市，所有人都從心底發出一聲驚叫。」⑨

聯軍從北京正東的通州出發，卻繞了一個大彎首先碰上了京城西北角的圓明園，據說是一個歪打正著：聯軍本來不知道進城的路，只是有路便走，十月六日，碰到了一個清軍留下的營地，抓來百姓一問，知道一隊清兵剛剛撤退，方位是北京西北角一個村子，正是靠近圓明園的地方。

聯軍尾隨而去，途中英軍走錯了路，而法軍誤打誤撞地走進了圓明園，時間為

50

下午七點左右。幾個守衛和太監做了象徵性抵抗之後，法軍佔領了圓明園。

法國歷史學家皮埃爾‧德‧拉戈斯這樣描寫那個時刻：「大家以為大敵當前，殊不知只是一場《一千零一夜》之夢。據說，面前這個聞名的宮殿，在此之前沒有一個普通歐洲人見過。還有不確切的傳聞說，那裡面盡是奇珍異寶。」⑩

此次侵華法軍的陸軍司令孟托邦將軍給朗東元帥的信中說：

繪這如此壯觀的景象，尤其是那麼多的珍稀瑰寶使我眼花繚亂。⑪

在我們歐洲，沒有任何東西能與這樣的豪華相比擬，我無法用幾句話向您描

法國海軍上尉巴呂作了這樣的概括：「當看到這座宮殿的時候，不論受過何種教育，也不論哪個年齡，還是甚麼樣的思想觀念，大家所產生的印象都是一樣的：壓根兒想不出有甚麼東西可與之相比！絕對地震撼人心，為確切表達而說出的話是，法國所有的王室城堡都頂不上一個圓明園。」⑫

當晚，法軍近水樓台地開始了對圓明園的搶掠。次日晨，通過煙火信號兩軍取得聯繫，格蘭特將軍率英軍與法軍在圓明園會師，成立聯合委員會，決定平分戰利

51

品——也就是圓明園的珍寶。

十月七日、八日兩天，英法兩軍在忙著搶劫和分贓。

孟托邦將軍在十月七日寫給隨軍的法國政府特使葛羅男爵的公文中對情況做了扼要介紹：「我於昨天晚上到達中國皇帝的夏宮，它已經被放棄，但無數財寶都留在裡面。我已派人通知格蘭特將軍，請他和額爾金勳爵一起來到這裡。我們平分了那些財物。但我們只能拿走其中極少一部分。即便有兩百輛汽車也弄不走那座宮殿裡的所有好東西。」⑬

莫里斯·埃利松回憶了對圓明園搶劫的情景：

面對那奇特的景象，我真是大開眼界，忘都忘不了。人頭攢動，膚色不一，類型各異，那是世界人種的大雜燴。他們一窩蜂地向大堆大堆的金銀財寶撲去，用世界上各種語言喊叫著……一些人埋頭在皇后那一個個上了紅漆的首飾匣裡翻找；另一些人幾乎湮沒在絲綢和錦緞堆裡；有些人胸前掛滿大珍珠串，把紅寶石、藍寶石、珍珠、水晶石往衣袋、內衣、軍帽裡滿揣滿掖。還有些人抱著座鐘、掛鐘往外走；工程兵帶著斧頭，他們揮斧把傢具劈開，把鑲嵌在傢具上的寶石取出來……那真是一場印度大麻吸食者的幻夢。⑭

而遲到一晚的英軍，懷著追平趕齊的心態，在搶劫與破壞方面又怎肯落後於他們的法國盟友？

但比托的身影一直沒有出現在圓明園。他在哪裡？他為何錯過了這次發財的機會，或者至少是拍到好照片的機會？

此時的比托，一直在清漪園──也就是現在的頤和園──拍攝。十月六日英軍迷路的結果，是在次日找到了清漪園，雖然其富麗堂皇遜於圓明園，但山水之秀麗、建築之美輪美奐，比托一下子就迷上了。他讓中國苦力給他挑著裝滿玻璃版的箱子和帳篷等物，穿行於湖光山色、拱橋穹門之間，將雲花閣、文昌閣、治鏡閣、智慧海、昆明湖、萬壽山、多寶琉璃塔、玉泉山遠景等一一攝入鏡頭。為了節省時間，晚上他乾脆支起帳篷睡在昆明湖邊。兩天過後，他心滿意足地拍完清漪園回到位於安定門外的營地，才知道自己錯過了圓明園。

但從新的資料來看，也許比托後來還是與圓明園打了一個照面。二〇〇四年，中國著名古建築保護專家羅哲文先生訪問美國，在馬薩諸塞省皮博迪·埃塞克斯博物館（Peabody Essex Museum）發現了一張標明是圓明園建築的照片，拍攝日期是英軍火燒圓明園的第一天，也就是一八六〇年十月十八日，遺憾的是照片背面沒有留下攝影師的名字，但筆者認為極有可能出自比托之手。理由是：當時英軍曾建議

53

與法軍一起燒燬圓明園，但這一建議被法方拒絕，於是英軍單方於十月十八日在圓明園縱火（另有小分隊在附近的靜宜園、靜明園、清漪園、暢春園等皇家園林同時縱火），因此在縱火現場的應該是一名英軍隨軍攝影師——而迄今為止，比托趕在英查的當時唯一一名英軍隨軍攝影師。極有可能的情況是：十月十八日，比托趕在英軍縱火之前到了圓明園，拍下了該建築物的照片，就在他準備拍其他建築時，已經大火四起，他只好罷手，所以圓明園就只有這一張照片留下來。

羅哲文先生為這張照片專門寫了一段考證性的文字：

這是一張極為珍貴的圓明園未被燒燬時之照片。在照片的背後有兩行攝影者當時的記錄，雖然已經暗淡，但還可約略看出來。英語為：The great imperial palace Yuan Ming Yuan before the burning, Peking October 18th 1860. 譯成漢語為：偉大的帝王宮殿圓明園在燒燬之前（的一座建築），北京，一八六〇年十月十八日。

⋯⋯⋯⋯

照片上的這座建築造型奇特，結構精美，是一座兩層重簷的樓閣形建築。屋頂似藍或綠色琉璃瓦黃剪邊六角攢尖頂。最為奇特的是其台基為六角星形平面，台階置於星角之間。照相者所在的位置約與第一層簷平，可能是站在低矮的假山

54

或其他建築之上照的。我曾經考查了圓明園現有的圖像資料，尚未找出這一建築的位置，因為尚無焚燬之前準確平面圖紙。像這樣六角星形的平面在圓明園中甚為罕見。據有關記載，在清漪園與圓明園同時燒燬之前的景福閣，是一座平面如蓮花的「曇花閣」，佛殿也是六角形。是否是「曇花閣」，我也進行過比較，從閣的上層看進去，是空透的，沒有佛像菩薩供奉的情況，下層也不似供奉菩薩的建築，不應是佛殿。最為重要的是照片的後面明確寫的是圓明園。至於是圓明園中哪一座建築，尚待進一步查考和考古發掘證實。⑮

當然，對於這張照片，也有人認為就是清漪園的曇花閣，只是比托自己寫錯了拍攝地點──但問題是：他拍的其他清漪園的照片都沒有寫錯地點。

十月十三日，在英軍威脅下，中國守軍被迫打開安定門，放聯軍進入北京城，隨軍入城的比托馬上拍攝了安定門城樓、城牆防禦工事及炮位、地壇、東直門、黃寺等地。

五　《北京條約》：成功的羞辱與不成功的拍攝

十月二十四日，中英《北京條約》簽訂儀式和中英《天津條約》換約儀式在禮

55

部大堂舉行。兩個月前，聯軍完勝清軍於大沽口，當時格蘭特認為此次的中國戰事已經結束或基本結束，中方將會馬上與英方換約。英軍中校吳士禮在給母親的信中直接寫道：「第三次中國戰爭已經終結。」一名英軍士兵則寫道：「戰事剛剛開始就結束了，這不值六個月的漂洋過海。」此後兩個月，又經過了張家灣戰役、八里橋戰役等，聯軍終於在嚴冬到來之前，迫使中華帝國在自己的都城簽下顏面無存的條約，這不僅使「六個月的漂洋過海」苦有所值，更是大英帝國為所欲為的世界霸主地位的體現──比托當然不會放過這樣的歷史性場面：

下午二時，英國公使巴夏禮乘馬車率兵百人至禮部大堂外，由恆祺帶見恭親王，去帽為禮。四時，額爾金乘十六抬金頂綠圍肩輿，姍姍來遲，鼓樂前導，帶馬步兵約千人，均持器械，自東四牌樓至禮部，絡繹不絕。恭親王奕訢走向前去迎接，這位英國大使竟佯裝沒有看見，徑直走到簽約大廳，甚至連頭也沒回一下。接著又一句話也沒有對這位親王講，就自顧自地坐到為他準備的位子上。額爾金的傲慢無理，嚴重刺傷了奕訢的自尊心，但他只能強忍怒火。雙方簽約之後，額爾金大喝一聲，隨即所有的洋人霍地站了起來，不解其意的奕和其他所有的中國官員嚇了一跳，也忙站了起來。這時，堂下走出一位英國的攝影師，

56

「咔嚓」一聲，拍下了這一場景。不知照相機為何物的大清官員們，個個呆若木雞。……就在這種充滿仇恨的氣氛當中，雙方簽訂了中英《北京條約》。⑯

比托就是那位「咔嚓」一聲、讓大清官員呆若木雞的英國攝影師。

在拍攝簽約儀式的同時，比托還拍攝了代表咸豐帝簽約的欽差大臣恭親王奕訢的個人肖像，格蘭特將軍在其日記中記下了當時的情景：

在條約簽訂儀式的過程中，那位不知疲倦的比托先生很想給北京條約的簽訂拍攝一張好照片，就把他的照相設備搬了進來，把它放在大門正中，用偌大的鏡頭對準了臉色陰沉的恭親王胸口。這位皇帝的兄弟驚恐地抬起頭來，臉刷地一下就變得慘白……以為他對面的這門樣式怪異的大炮會隨時把他的頭給轟掉——那架相機的模樣確實有點像一門上了膛的迫擊炮，準備將其炮彈射入他可憐的身體。人們急忙向他解釋這並沒有甚麼惡意，當他明白這是在給他拍肖像照時，他臉上驚恐的表情頓時轉陰為晴。⑰

由於當時光線較弱，比托的這次拍攝並不成功。十一月二日，恭親王回訪額

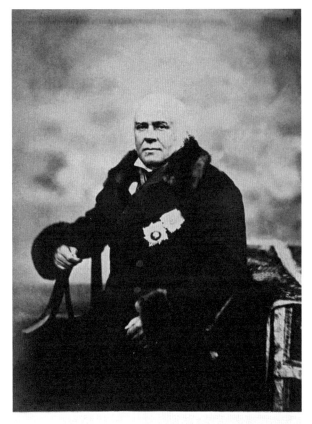

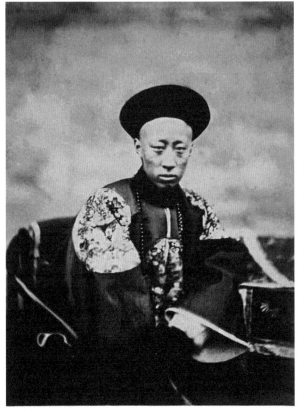

參與第二次鴉片戰爭、策劃並指使英軍放火焚燬圓
明園的英國駐華公使額爾金勳爵，北京，1860 年。
攝影：菲利斯・比托

恭親王奕訢，北京，1860 年。
攝影：菲利斯・比托

爾金，比托在額爾金的住處給恭親王補拍了一張肖像（同時也給額爾金拍了肖像照片，很可能是兩人坐著聊天時拍的，因為兩人坐的椅子一模一樣）。英軍隨軍醫生芮尼記下了當時的情景：那天恭親王「身穿一件紫色的、繡有黃龍的錦緞官袍……他戴著一頂邊緣上翹的官帽，除了在頂戴處有一個紅綢做成的旋鈕之外，並無其他任何裝飾」⑱。比托這次拍得很好，恭親王的這張肖像表情悲涼，雙眉緊鎖，顯得孤獨無助——內憂外患加於一身，其當時的心境可想而知。從此時起，這種有點陰鷙的表情伴隨了恭親王此後的歲月，十年後，我們在另一位拍攝恭親王的英國攝影師約翰·湯姆森的鏡頭中，看到的幾乎是一樣的表情。

條約簽訂後，恭親王邀請法國特使葛羅和英國特使額爾金等英法兩方的高級官員參觀紫禁城，結果洋人大失所望。作為參觀皇宮的特權人之一，法軍隨軍外交官凱魯萊寫道：「對都城的普遍看法是，它非常醜陋，而且沒有一幢出色的建築。至於皇宮，由於失修，它已經被判處淪為廢墟的命運。」

但隨行參觀的比托非常高興。他興致勃勃地拍攝了紫禁城及其他建築：紫禁城的全景、午門、天安門、金水橋、大清門、景山、北海、天壇祈年殿……他知道，他是第一個拍攝中國皇城的外國人，這些照片與那些大沽炮台戰役的照片放在一起，將是一個非常值錢的中國故事。

59

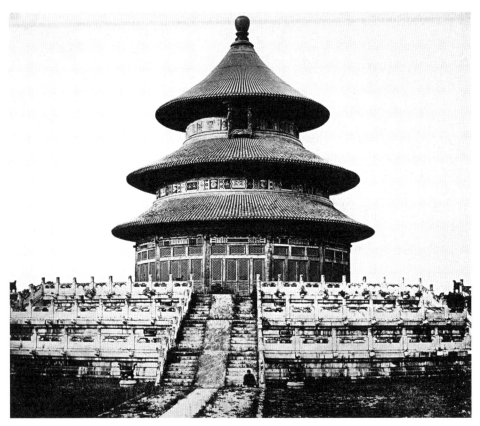

天壇祈年殿，1860 年 10 月。
攝影：菲利斯・比托

六 成也橫濱，敗也橫濱

一八六〇年十月二十八日，咸豐帝批准了中英、中法《北京條約》，十一月八日，比托隨英軍離開北京前往上海，並去杭州、蘇州做了短期拍攝。一八六一年十一月，他回到倫敦，將在印度和中國拍攝的約四百張照片賣給了倫敦的人像攝影師亨利・赫林（Henry Hering）。當時歐洲攝影行業的一個習慣是：到國外拍攝的攝影師回國後，常常將照片賣給國內的攝影師，買家不但可將這些照片複製後出售，而且還可以署上自己的名字，對照片做一些修改比如上色、裝裱等，因為當時沒有著作權的概念。因此，歐洲攝影史上經常遇到這樣的情況：一張照片有多個版本，作者和拍攝時間都不相同；有時同樣一個內容，一張照片是黑白的，另一張是著色的，這種情況往往就是攝影師之間相互買賣照片的結果（這種情況也發生在比托身上）。赫林將比托的照片複製後出售，單幅的每張七先令，印度系列全套每套五十四英鎊八先令，中國系列全套每套三十七英鎊八先令。這個價格非常之高：直到一八六七年，英格蘭的人均收入才達到每年三十二英鎊。

一八六二年，比托在印度和中國拍攝的照片於倫敦舉辦了展覽。

即便如此，在比托的有生之年，最叫好也是幫他掙錢最多的卻不是在印度和中

61

國拍的那些戰爭照片，而是一八六三年後拍攝的日本風情。

一八六三年，比托從英國重回亞洲，在查爾斯‧沃格曼（Charles Wirgman）建議下，他們兩人去了日本橫濱，在那兒開了一家照相館。比托與沃格曼於一八六○年三月在香港相識，後者是《倫敦插圖新聞》的記者和插圖作者，他與比托一起形影不離地報道了一八六○年的英軍侵華行動。當時，日本已經被美國人打開了大門，被迫開放橫濱等口岸通商。比托深知英國人的趣味所在，他利用歐洲攝影的成熟經驗——比如僱用模特拍攝——很快就在橫濱拍出了兩套銷路很好的攝影集：一套是《日本人物大全》（Native Types，直譯是《日本原住民類型攝影集》），另一套是《日本風景大全》（Views of Japan）。前者由一百幅日本人物照片組成，包含了英國人感興趣的日本社會的各個行當：武士、醫生、藝伎、居家女人、沐浴的女人、僧侶、尼姑、街頭小販等，全部是僱用模特拍攝，神情、姿態均十分到位。當時英國社會流行「類型照片」，就是將某一類人或事物的照片集成一個相冊，以便出售或出版，比托的這組照片就是日本的人物類型照片，一八七三年英國攝影家約翰‧湯姆森出版《中國和中國人照片集》時也是用「類型攝影」的方法來編輯。《日本風景大全》包括九十八幅日本的自然風景和城市風景照片，這些照片有一種細膩柔弱的自然之美，很能滿足已經工業化的倫敦人的懷舊感。比托還專門拍攝了當時

日本著名的「東海道」（Tokaido），這條路連通日本的新首都東京和古都京都，以前是貴族們觀見天皇的皇家貴道，沿途風景十分優美，這組照片的銷路也很好。

這一時期，比托在照片製作方面有一個很有特色的創新：就是通過當時的蛋白印相法，將日本傳統的水彩畫和木刻畫的著色工藝與攝影術結合起來，開創了個人攝影生涯的「彩色攝影」時代。蛋白印相法是十九世紀中葉的標準印相方法，第一步是製作蛋白液，將蛋白液（主要是雞蛋白）與少量氯化銨混合攪拌至泡沫狀，然後讓其沉澱澄清。第二步是將印相紙的一面放在蛋白液上，讓其浸透，這樣上面就附著了一層很有黏性的蛋白液，而且使相紙十分平滑。第三步，將相紙乾燥保存，就得到可以隨時使用的蛋白印相紙。第四步，印相時，將硝酸銀溶液用刷子刷在蛋白印相紙上，壓上曝光的玻璃底版，在陽光下曝光，然後再水洗定影，就得到了所要的照片。由於印相的整個過程都是濕的，所以很容易著色，著色後的效果也很容易凝固下來。

當時比托僱用了多名日本藝人，專門給他拍攝的人物和風光照片手工著色，效果非常逼真。雖然有時著色過重，卻更有日本浮世繪濃墨重彩的風格，在到日本旅行的歐美人士中享有盛譽，這類著色照片幾乎供不應求。後來，給比托做過攝影助手和著色工匠的日本人日下部金兵衛（Kusakabe Kimbei，1841—1934）開了自己

63

的照相館，成為那一時期日本的著名攝影家。

到一八七〇年代中期，比托已成了日本最著名的攝影家之一，他和沃格曼的照相館也成了全日本最賺錢的照相館。精明的比托很快就將生意做到了攝影之外，開始涉足地毯、皮包的進出口生意及地產等。一八七七年，比托賣掉了照相館的大部分股權，專心經商並投資股票，見到他的朋友回英國後給人講：「比托在日本呼風喚雨，發大了！」一八八四年，在一次白銀投機交易中，他賠得一文不名，連年底回英國的船票都是朋友贊助的——這樣的結果可能比托沒有想到，但的確生動地呼應了他冒險家和投機者的性格。

比托沒有想到的還有很多，比如在他離開日本一百一十年、去世九十年之後，會有一部用他的名字命名的電影《菲利斯……菲利斯》（*Felice...Felice*，1998），來講述他在日本的風流韻事：開場是一八八〇年代，風塵僕僕的比托推開橫濱郊外的一扇柴門，探望他的妻子阿菊（O-kiku）。為了攝影，他離家六年未歸，屋裡的一切，仍如同他離家時一樣，但阿菊已經不在。電影在現實與回憶間不斷閃回，少不了渲染一番當時兩人初遇的卿卿我我，為了攝影比托離家不回的始亂終棄，現在「淚咽卻無聲，只向從前悔薄情」的深深內疚。最後，他被告知，迫於生活，阿菊去了東京⋯⋯這部電影由荷蘭人彼得・德爾波特（Peter Delpeut）導演，情節多為

虛構，雖是煽情老套，但也說明了比托在西方的持久影響力。

比托在日本期間，還有一件事值得一提：一八七一年六月初，美軍侵略朝鮮，專門邀請比托擔任官方攝影師（由此可見當時比托的名氣之大），比托由此成為第一位拍攝朝鮮的攝影師，也是將攝影術帶入朝鮮的第一人。而一八五三年攝影術隨美國人第一次進入日本，也正是美國艦隊第一次轟開日本大門的結果。比托的例子再次證明，攝影術由歐洲和美洲傳入亞洲國家，無一例外都是通過侵略戰爭，攝影術在亞洲國家的傳播本身就是殖民進程的一部分。

六月十日、十一日，美軍與朝鮮軍隊發生戰鬥，美軍損三人，朝方傷亡三百五十人，比托拍攝了美朝之間的第一場戰爭，鏡頭中再次出現了戰敗者的屍體——自然是朝鮮士兵。七月三日，美軍撤出朝鮮，但六月二十八日，比托已經趕到了上海，六月三十日，「出售美朝戰爭的照片，全套四十七張」的廣告就出現在《上海信報》上！七月二十二日，同樣的廣告出現在《紐約時報》上。八月一日，《遠東》雜誌用文字描述了比托拍攝的美朝戰爭照片的內容——比托的快捷與經營能力可見一斑。

在日本破產回到倫敦後，一八八五年，比托曾作為英國遠征軍的攝影師前往蘇丹喀土穆。一八八八年，他作為英國遠征軍的隨軍攝影師再次回到亞洲，進入緬甸。一八九六年，他在緬甸的佛教名城曼德勒（Mandalay）重操舊業，開了自

65

」的照相館，此後不久在仰光開了分店，還成立了「菲利斯‧比托公司（F. Beato Ltd.）」，同時經營傢具和古董。

一九〇九年一月二十九日，比托在佛羅倫薩去世。

【註釋】

① 〔法〕伯納‧布立賽：《1860：圓明園大劫難》，第21章《簽署和約》，高發明等譯，浙江古籍出版社，2005。

② 《劍橋中國晚清史》（上卷），第五章第十節「1860年的和解」、第十一節「條約制度的實施」，中國社會科學出版社，2006。

③④ Wong Hong Suen, Picturing Burma: Felice Beato's Photographs of Burma 1886-1905, History of Photography, Volume 32, Routledge, London, Spring 2008.

⑤ 《1860：圓明園大劫難》，第10章《攻陷大沽炮台》。

⑥ 同上書，第13章《八里橋戰役》。

⑦ 〔美〕安娜‧H‧霍伊：《攝影聖典》，第156頁，陳立群等譯，中國攝影出版社，2007。

⑧⑨ 《1860：圓明園大劫難》，第14章《北京啊，北京》。

⑩⑪⑫⑬ 同上書，第15章《搶劫圓明園》。

⑭ 同上書，第16章《法國人見證的搶劫》。

⑮ 羅哲文：《圓明園燒燬當天的一張照片》，《中華遺產》2006年第5期。

⑯ 湯黎、余祖坤：《恭親王奕訢政海沉浮錄》，第六章《督辦和局》，湖北人民出版社，2006。

⑰⑱ 轉引自張明：《菲利斯‧比托相機裡的中國影像》，《北京晚報》2008年4月21日。

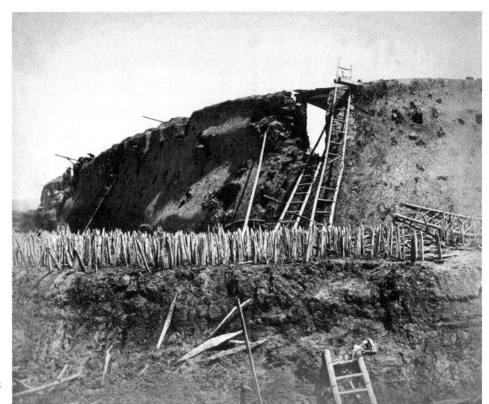

被攻克的大沽炮台，
1860 年。
攝影：菲利斯‧比托
（Felice Beato）

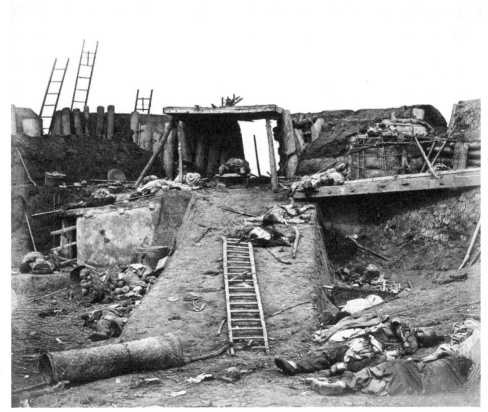

大沽炮台保衛戰中陣
亡的清軍，1860 年。
攝影：菲利斯‧比托

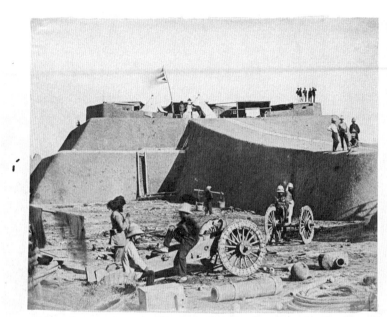

Left Bastion of South Fort, Peh-Tang, showing camp of Lt. General Sir Hope Grant, K.C.B. Comm'g English army in China —

Capt'n Mills, R.N.
Mr. Harry Parkes C.B.
Lt. Gen'l Sir H. Grant K.C.B.
Major Sir Jn. John Michel K.C.B.

Major Grimes A.A.G.
Colonel Mackenzie Q.M.S.
Capt'n Allgood D.A.Q.M.

北塘炮台被佔領之後，在炮台上休
整觀望的英法聯軍士兵及隨行人
員，1860年。
攝影：菲利斯·比托

戰後的大沽炮台外圍，1860年。
攝影：菲利斯·比托

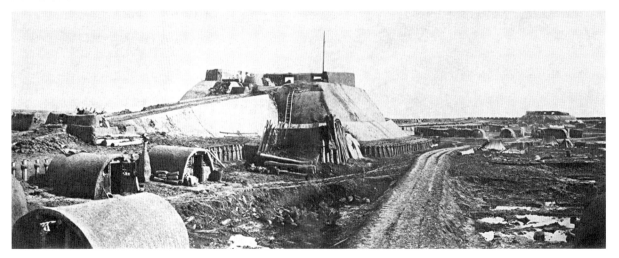

印度勒克瑙的夏特·曼兹爾宮,水邊那隻魚形的船是國王的遊艇;1857年11月,科林·坎貝爾爵士(Sir Colin Campbell)率英軍在這兒發起首輪進攻;攝於1858年。

攝影:菲利斯·比托

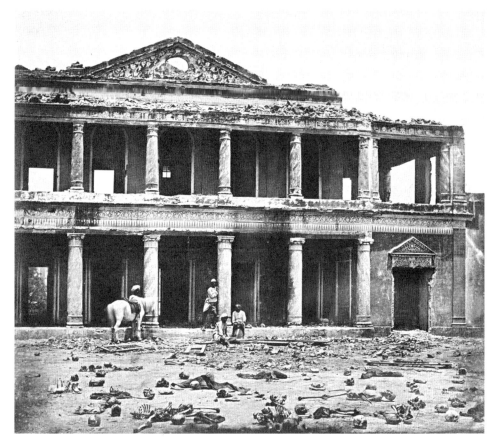

斯坎德拉宮,勒克瑙,印度,1858年。

攝影:菲利斯·比托

日本系列之一（蛋白著色印
相工藝）：相撲力士。
攝影：菲利斯・比托

日本系列之二（蛋白著色印
相工藝）：砍頭。
攝影：菲利斯・比托

日本系列之三（蛋白著
色印相工藝）：女孩。
攝影：菲利斯・比托

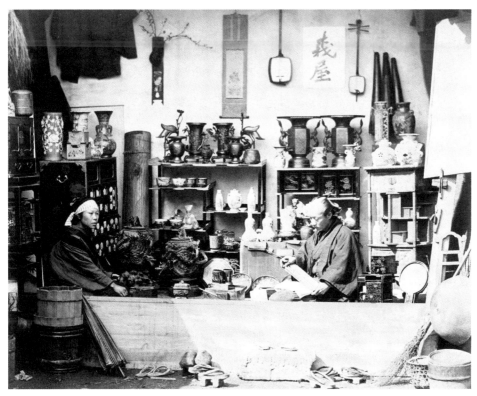

日本系列之四（蛋白著
色印相工藝）：古董店。
攝影：菲利斯・比托

燒燬之前的圓明園中的一個建築，1860 年 10 月 18 日。這張照片引起了古建築家羅哲文的濃厚興趣。（此建築，也有研究者認為是清漪園萬壽山東部被焚之前的曇花閣。——作者註）

攝影：菲利斯・比托

第二章 衰落的帝國

——一八六九—一八七二年約翰‧湯姆森記錄的中國

今天，約翰‧湯姆森（John Thomson，1837—1921）被視為一名攝影家，但在攝影家與探險家這兩個名頭之間，他更看重的乃是後者：

> 從我第一次遊歷柬埔寨，考察遠古時期的城市時起，我就一直在做著這樣不懈的努力，即探險家的貢獻不僅僅體現在發現人類感興趣的事物，而且在於他使用攝影藝術為人類提供了具有永久價值的作品。照相機一直陪伴著我的旅行，成為唯一準確地描繪我沿途見到的一切有趣之物以及所接觸的各種民族的工具。①

而在同時代的英國人眼中，湯姆森更像是一名英雄。

湯姆森於一八六九年至一八七二年期間漫遊中國時，正是大英帝國維多利亞

73

湯姆森在中國拍攝期間，用來裝底版的箱子。三個箱子中，最大的一個體積為 31.5cm×47.5cm×43cm，箱子裡有一層鋼條，所有玻璃底版先裝到紙盒子裡，再裝進箱子。最大的箱子裝滿底版後，得四個人才能抬動。此圖為最小的一個箱子。
攝影：南無哀

時代的盛期。在當時的英國人眼中，中國政府專制、腐敗且十分恐怖；中國很髒，到處臭氣薰天；中國人貧窮，亞當·斯密說中國下層百姓的貧困程度遠甚於歐洲最窮的國家中的下層百姓；中國動亂，遍地暴民，紅毛們（太平軍）幾乎推翻了皇帝。更重要的是，中國人對英國人充滿仇恨，兩次鴉片戰爭中國人都被打得落花流水⋯⋯但這一切都沒有能夠阻止湯姆森！他孤身一人深入中國旅行，見識了上至攝政王奕訢、軍機大臣李鴻章，下至乞丐盜匪的各色人等，拍了那麼多照片，竟然全身而歸！他用一台木匣子相機和一堆感光玻璃版，就征服了中華帝國！

湯姆森，當然就是展示大英豪情的時代英雄。

更重要的是，這種豪情體現的不僅是個人英雄主義，更是大英帝國對於東方的威懾和作為帝國子民的驕傲。湯姆森在一八六九年開始漫遊中國時，中國歷史恰好進入了「條約時代」；《天津條約》規定英國人和法國

人在中國享有領事裁判權（治外法權），可在中國內地自由旅行和傳教。正是受此條約庇護，湯姆森在中國漫遊三年，走了一個「丁」字形的縱貫線：從香港、廣州北上，經廈門、台灣、上海、寧波、膠東半島、天津直到大清帝國首都北京；然後復以上海為出發點，乘汽輪直抵漢口，再從漢口買舟逆流而上，經宜昌、沙市、枝江、青灘、崆嶺灘直到巫峽的夔州府，再經漢口、南京返回上海，總行程超過六千英里，達到了當時外國人在中國旅行的地理上的極限。而在《天津條約》之前，外國人進入廣州城尚不被允許，更不用說扛著相機滿中國跑了。因此，湯姆森在中國內地邁出的每一步，都書寫著大英帝國威懾東方的豪情。

不言而喻，這每一步，也都象徵著大清帝國主權的喪失、國勢的衰敗；湯姆森鏡頭中的大清，已是紅衰翠減、殘照當樓。考察湯姆森在中國的拍攝，此背景不可不察。

一　一八六二—一八七二：湯姆森的亞洲十年

湯姆森是一位跨越了十九世紀到二十世紀的攝影家，從一八六二年開始攝影活動到一九一〇年不再親自經營照相館，其攝影活動長達四十八年。但他主要的遊

75

歷和拍攝發生在一八六二──一八七八年，特別是一八六二──一八七二年在亞洲的十年。一八七二年從中國回英國後，湯姆森用大量時間整理出版在中國拍的照片；一八七六年二月到一八七七年一月，他為《倫敦的街頭生活》（Street Life in London）月刊拍照（法國人阿道夫‧史密斯負責撰文），出版了同名攝影集。一八七八年他對英國殖民地塞浦路斯的拍攝是他最後一次走出英國本土進行長時間的旅行拍攝，此後他除了偶爾去法國旅行，都在倫敦打理自己的照相館，幫助英國皇家地理學會做攝影培訓。因此，奠定湯姆森攝影史地位的兩大系列作品，一是其在本土完成的《倫敦的街頭生活》，開創了面向底層民眾的紀實攝影的先河；二是其一八六二──一八七二年在亞洲遊歷期間完成的作品，尤其是在中國拍的照片。

一八三七年六月十四日，湯姆森出生於蘇格蘭首府愛丁堡，父親是捲煙製造和零售商。讀完小學，一八五一──一八五八年，他在一家光學和科學儀器店做學徒，同時讀藝術夜校，拿到了「自然攝影熟練證書」。當時的英國正處於海外擴張的黃金時期，一八五六年發生的第二次鴉片戰爭和此後中英《天津條約》的簽訂，預示著大英帝國將在東方獲得前所未有的商業機會，海外冒險、海外謀生、海外建立自己的事業，成為有志青年的不二之選。正是隨著這股熱潮，一八六二年四月二十九日，湯姆森從愛丁堡前往新加坡與哥哥威廉會合，威廉在那裡經營一家照相館和

一家鐘錶店。到達新加坡後，兄弟倆擴大了生意，除了照相館和鐘錶店外，還造計時器和航海用的光學儀器。以新加坡為基地，湯姆森開始了亞洲漫遊，一八六二——

一八六六年，先後遊歷了馬來亞、蘇門答臘、馬六甲海峽、斯里蘭卡、印度、泰國、老撾、柬埔寨和越南。在遊歷中，他注意拍攝當地的地理地貌、歷史建築和風土人情，並發展了在行動中拍攝的興趣和技能。他特別喜歡通過照相結交當地的頭面人物，在泰國曾為泰王本人拍照。在柬埔寨，他成為第一個拍攝吳哥寺的西方攝影家。前往吳哥寺時，湯姆森邀請在英國駐泰國使館工作的年輕人肯尼迪（H. G. Kennedy）做翻譯，後來湯姆森染上了叢林熱，正是肯尼迪全力相救，才使湯姆森免死異鄉。

一八六六年，湯姆森回到倫敦，被推選為皇家地理學會會員和皇家人種學會會員並受邀演講。在當時，這是大英帝國授予那些海外探險家的極高榮譽。這兩個組織雖然號稱「學會」，但絕不是純粹的學術組織，正如英國殖民者集商人與海盜二者於一身，殖民時代的英國學術也始終和殖民事業糾纏在一起。至此，湯姆森寫下了其攝影傳奇的第一章。

一八六八年，湯姆森來到香港，在商業銀行大廈開了一家照相館。這年的十一月十九日，他和伊莎貝爾·皮特里（Isabel Petrie）小姐在香港結婚；一八七○年六

月，伊莎貝爾‧皮特里帶孩子回國，湯姆森開始制訂深入中國內地旅行的詳細計劃。

一八七〇年底至一八七一年四月，湯姆森從香港出發開始在中國東南沿海地區的第二次遊歷，造訪了廣州、福州、廈門、汕頭、潮州、台灣等地，拍攝了大量照片。一八七一年四月，他遊歷台灣後返回香港，賣掉照相館，購置了更多的攝影材料（如玻璃版、顯影液和定影液等）重返中國內地。一八七一年八月到達上海，然後經由膠州半島、河北、天津到達北京；十二月初回到上海，乘汽輪至漢口，再伙同兩名美國人買舟沿長江逆流而上，經宜昌直到四川巫峽的夔州府，在長江航船上度過了一八七二年的春節；此後，經漢口、南京返回上海。由此，湯姆森成為第一位深入中國內地內河遊歷、拍攝的西方攝影家。一八七二年春，湯姆森經由上海回到香港，將所有底版挑選分類，最終選出一千二百塊帶回英國，其餘部分賣給了香港同行。

一　「紳士風度」與英國媒體的「騎士風度」

一八六九年，湯姆森第一次進入廣東內地旅行。

「我（指湯姆森——作者註）第一次遠足中國是由三個香港人陪同，溯珠江的

78

一條支流而上。這條小河在距廣州城大約四十英里，一個叫『三水』的地方匯入珠江。」②到達三水之後，湯姆森溯北江而上，經清遠直到英德，沿途參觀了飛來寺、觀音岩等名勝，深入到廣州城北兩百餘公里方才折返。如果不是在返回廣州時發生了此行最不愉快的事情，這次旅行簡直堪稱圓滿：

我（指湯姆森——作者註）獨自一人告別了我的朋友們，乘小船從三水返回廣州⋯⋯轉眼到了佛山。此時這裡距廣州大概還有二十五英里，我們設法用半個小時的時間趕在其他人前面到達城區，便進入了狹窄的擁滿船隻的運河。這時，到目前為止我旅途中最不愉快的事情發生了。當我準備登岸拍攝一座古塔時，突然遭到岸堤上一伙暴徒的襲擊，他們把我推進江水裡。我被兩個好心的姑娘搭救上船，並一直把我送到一艘快船上。③

這次「暴徒」的襲擊深深刻在湯姆森心裡，後來類似這樣「毫無來由」地遭到「暴徒」襲擊的事情，湯姆森在中國多次遇到，特別是在廣東。比如一八七〇年在潮州：

有一天天還沒亮，我們就起床了，去河邊拍攝一座舊橋。我天真地認為，

79

是因為早起才沒有遇上城裡的暴徒。可還是發生了一點小事，在橋上有個集市，就在天要大亮時，裝滿農產品的苦力車長龍般地從四面八方湧來。這時我正好在我們小船停靠的岸邊不遠處拍照，一群人大喊著向我衝過來。在這一陣人流中，我急忙把相機從三腳架上旋開，為了相機裡那些未沖洗的底版，我把器材夾在腋下，舉起我的鐵製三腳架，像端著槍一樣對準向我逼近的敵人；同時退到河邊，爬上了船。④

談及「暴徒」的「無端」攻擊，湯姆森不怨不怒，一派紳士風度。這更彰顯了英國人與中國人（東方人）的差異：「前者有理性，愛和平，寬宏大量，合乎邏輯，有能力保持真正的價值，本性上不猜疑」⑤；而後者的「暴徒」嘴臉就愈加可憎。

在相關著作中，湯姆森只描寫了外國人在中國所受的攻擊，卻對「暴徒」攻擊外國人的原因避而不談。翻開當時的英國報刊，就能發現《泰晤士報》、《經濟學人》等有很多指責中國的文章，說中國人不履行條約規定的義務、燒燬英國貨、侮辱英國國旗、羞辱在華的外國人等。當時英國媒體描述中國的方式大致有兩種：一種是官方的公開指責，以英國內閣和議會為代表；一種是民間的嘲諷暗傷，以湯

姆森這類到過中國的商人、傳教士、遊歷者為代表。前者是高調的，後者是湯姆森式的「客觀敘述」，二者相互補充，共同建構起這樣一種英中關係：英國人懷著貿易的良好願望到了中國，不僅遭到中國政府拒絕，還無端沒收了英國人的鴉片等貨物，拒不開放條約規定的通商口岸，炮轟英國商船──對於這樣的國家，大英帝國當然必須懲戒！在兩次鴉片戰爭的影響下，譴責中國、鄙視中國在當時已成為英國人對華態度的一種思維定式；而對於英國發動戰爭對中國造成的嚴重傷害，英國媒體和民眾不約而同地保持了沉默。

我們只需從兩次鴉片戰爭的歷史中隨意截取一小段，就能為「暴徒」為何攻擊湯姆森找到答案。比如一八五七年一月十二日，英軍放火燒燬廣州十三行附近民宅五千家，中國百姓傷亡慘重。此消息為西方媒體報道後，馬克思在《紐約每日論壇報》（一八五七年四月十日）發表《英人在華的殘暴行動》一文，控訴了英國人炮轟廣州和縱火的罪行：「廣州城的無辜居民和安居樂業的商人慘遭屠殺，他們的住宅被炮火夷為平地，人權橫遭侵犯，這一切都是在『中國人的挑釁行為危及英國人的生命和財產』這種荒唐的藉口下發生的！」⑥馬克思連用四個「我們一點也聽不到」：「英國報紙對於旅居中國的外國人在英國庇護下每天所幹的破壞條約的可惡行為真是諱莫如深！非法的鴉片貿易年年靠摧殘人命和敗壞道德來充實英國國庫的

事情，我們一點也聽不到；外國人經常賄賂下級官吏而使中國政府失去在商品進出口方面的合法收入的事情，我們一點也聽不到；對那些被賣到秘魯沿岸去充當連牛馬都不如的奴隸以及在古巴被賣為奴的受騙的契約華工橫施暴行『以至殺害』的情形，我們一點也聽不到；外國人常常無恥地欺凌性情柔弱的中國人的情形以及這些外國人在各通商口岸幹出的傷風敗俗的事情，我們一點也聽不到」，⑦揭穿了英國報紙面對這些暴行時的裝聾作啞。

在指責中國人是「暴徒」，而對英國的暴行裝聾作啞方面，湯姆森先生與英國媒體的態度是一樣一樣的。

一八五七年六月五日，恩格斯在《紐約每日論壇報》發表《波斯和中國》一文，對英國媒體歪曲性地報道中國人民抗擊英軍侵略的行動給以批判：

我們不要像騎士般的英國報紙那樣去斥責中國人可怕的殘暴行為，最好承認這是保衛社稷和家園的戰爭，這是保存中華民族的人民戰爭⋯⋯直到現在，廣州似乎是獨自進行著一種反對英國人以及根本反對一切外國人的戰爭⋯⋯中國的南方人在反對外國人的鬥爭中所表現的那種狂熱態度本身，顯然表明他們已覺悟到古老的中國遇到極大的危險。⑧

82

馬克思和恩格斯的評述揭示了當時在中國問題上，湯姆森們的「紳士風度」和英國報章的「騎士風度」互為表裡，都在自覺地服從著大英帝國的國家利益；而湯姆森受到「暴徒」的攻擊，說到底不過是中國人民反侵略鬥爭之火濺出的一點小火星而已。

三　為恭親王奕訢和總理衙門六大臣拍照

一八七二年回到英國後，湯姆森對帶回的一千二百塊玻璃底版認真篩選，先後出版了五種有關中國的圖書（一八六九年他第一次遠足廣東的圖文遊記《北江景色》已在一八七〇年出版），包括《福州與岷江》、《中國和中國人照片集》、《鏡頭前的舊中國》等；其中最重要的當屬出版於一八七三—一八七四年的《中國和中國人照片集》（*Illustrations of China and Its People*）與出版於一八九八年的《鏡頭前的舊中國》（*Through China with a Camera*）。前者以照片為主，集湯姆森遊歷三年拍攝中國的攝影之精華；後者則是攝影師經過二十餘年之沉澱，結合遊歷撰寫的一部綜合介紹中國社會風土人情及歷史名勝的圖文書，文字十分詳細；兩書相互參閱，湯姆森在中國遊歷拍攝的路線圖及其對中國社會的看法與評價即完整地呈現於眼前。

《中國和中國人照片集》每套四冊，每冊二十四頁，共計九十六個頁面。大部分頁面上有四幅照片，小部分頁面為單幅照片，共含照片二百一十八幅。每個照片頁面前均有棉紙保護，並附有一頁詳盡的說明文字，表達自己的見聞、感悟與評價，記錄了大量的歷史信息，很具研究價值。該照片集第一冊的內容為香港、廣州、台灣，第二冊為台灣、廣州、潮州、汕頭、福州、廈門，第三冊為上海、寧波、普陀、九江、南京、漢口、宜昌、四川，第四冊的二十四幅照片中有二十三幅是北京的人像和景物名勝，實際上是北京專輯。需要澄清的是，該照片集並非簡單印刷而成，而是使用了當時發明不久的「埋木式」製作方式，集子裡的每一幅照片均是手工黏貼，因此非常精美。這固然是因湯姆森將之視為自己最重要的作品，另一方面也因出版商認為如此高成本製作能獲得可觀回報。當時該照片集的第一冊、第二冊分別發行了六百冊，第三冊、第四冊分別發行了七百五十冊，發行對象主要是當時從事英中貿易的商人和中國物品（比如瓷器）收藏家。⑨

湯姆森多次提到，直到一八四○年代，當時歐洲人對中國的了解基本上局限於廣州及其周圍地區。《中國和中國人照片集》的出版，將南起香港、廣州，北至天津、北京，東起台灣島，西至四川巫峽的廣闊地域的風貌人物呈現於畫面之中，前所未有地開拓了西方人對中國的視野；而《鏡頭前的舊中國》對中國城鄉人民生

活、勞作、貿易、特產、風俗、建築等的拍攝與記述，詳盡而生動。廣州的商業街與生意人、滾製珠茶、工藝品製作、當舖經營、假髮製作、潘家花園乃至刺繡工藝和刺繡工人的工資，都有詳盡的圖文記錄——這些，都與當時的英中貿易或英國人的日常生活有關。北京的帝都規制、王朝建築、街市百景、廟堂高官、軍隊城防、滿漢體制直至圓明園遺址和長城等景物名勝，一一道來，圖文並茂，令人猶如親臨。其中對北京街市攤販做生意場景的描述，精彩傳神：

（街市上除了各色小吃攤之外）還有西洋鏡、變戲法兒的、博彩者、唱民謠的和講故事的等等各類藝人，熱鬧非凡。講故事的人在琵琶琴的伴奏聲中講述著故事，聽眾們坐在一張長桌前，全神貫注地聽著那生動的詩句般的描寫。講故事的人很多，彼此相互競爭，而那些賣舊衣服的人也許最具競爭力。他們以擅長講述非常詼諧的故事而享有盛譽。當他們開出最高價叫賣服裝時，還能有腔有韻地說出一套關於衣服的詞句來。因此，每件衣服都被賦予一段不可思議的故事，讓人立刻就相信了這個投機性的價錢。如果是皮衣，他就能把其保暖性吹噓得天花亂墜。「就是這件皮衣，在最寒冷的那一年，救了大名鼎鼎的張家主人一命。天氣冷得使你說不出話來，只要一張口說話，連話都被凍得掛在了嘴唇上。耳朵也

85

凍得沒有了知覺，你只要一搖頭，耳朵就會掉下來；成千上萬的人凍死在街頭。

但是在張先生尊貴的記憶中，他穿上這件皮衣，如同夏天來到了他的血液中，你說這件皮衣值多少錢？」⑩

歐洲人對中國政治的滿漢之別、中國婦女的裹腳——特別是那些雖不裹腳、卻又足不出戶的旗人的內宅女眷十分好奇，在一位中國朋友幫助下，湯姆森在北京拍攝了很多旗人女子肖像，詳盡介紹了旗人家庭構成、生活習慣、婆媳關係、出嫁女與未嫁女的服飾差異、化妝打扮直至僕人丫鬟的使用，極吊讀者胃口。這些旗人女子因擺拍而顯呆板，全然看不到納蘭詞所說的「有個盈盈騎馬過，薄妝淺黛亦風流。見人羞澀卻回頭」的俏麗，但透出一種雍容靜雅之美，是其中國之行的人像精品。

在廈門，湯姆森花錢拍攝了中國女子的小腳。

在遊歷和拍攝中，湯姆森空前絕後地接近了中國底層的江湖社會，並通過渲染，使中國社會蒙上了一層中世紀般因落後而特有的傳奇色彩，非常東方化；是攝影觀看暗藏東方學意識的範例。

湯姆森的拍攝得到了在華外國人的有力幫助。在北京，時任同文館總教習的美

國人丁韙良（William Alexander Parsons Martin，1827—1916）介紹他拜訪了清政府，受到恭親王奕訢和總理衙門大臣文祥、寶鋆、沈桂芬、董恂、毛昶熙、成林等人的接見，並為他們拍了照片。無論對於清朝的歷史文獻還是湯姆森的中國之行，這些照片都有特殊意義，單就上述七人來講，實乃同治朝和光緒朝前期政府中最重要的官員：恭親王、文祥、寶鋆從一八六一年起就擔任軍機大臣和總理衙門大臣，文祥一八七六年去世，恭親王、寶鋆一直任職到一八八四年。董恂則從一八六一年至一八八〇年任總理衙門大臣，並長期執掌戶部；沈桂芬、毛昶熙、成林一八六九年任總理衙門大臣，沈桂芬同時還是軍機大臣、兵部尚書。皇太后、皇帝之下，他們就是大清帝國中央政府最主要的執政團隊，是其內政外交的主要負責人。

《清史稿》有言：「咸、同之間，內憂外患，炱炱不可終日……文祥、寶鋆襄贊恭親王，和輯邦交，削平寇亂。文祥尤力任艱巨，公而忘私，為中外所倚賴，而朝議未一，猶不能盡其規略；晚年密陳大計，於數十年馭外得失，洞如觀火，一代興亡之龜鑒也。寶鋆明達同之，貞毅不及，遠無以鎮紛囂而持國是。如文祥者，洵社稷臣哉！」（《列傳》一百七十三）又說：「光緒初元，復逢訓政，勵精圖治，宰輔多賢，頗有振興之象。首輔文祥既逝，沈桂芬等承共遺風，以忠懇結主知，遇事能持之以正，雖無老成，尚有典型。」（《列傳》二百二十三）由此可見這些官員在

87

晚清政壇的重要地位。

湯姆森深知這些人的分量，所以在拍照時，他專門用了20cm×25cm的底版——這是他當時所攜帶的最大規格的底版，因為質量重，用起來又浪費，所帶的數量很少，在拍攝一般街頭民眾時他用的是十四英寸的小型玻璃底版——足見他對這次拍攝的重視；後來出《中國和中國人照片集》時，恭親王的照片被放在最前面。湯姆森說能得到接見和拍攝機會十分榮幸，並詳述了為恭親王拍照的過程：

恭親王親切地與我交談了幾分鐘，詢問了我的旅程和攝影情況，特別對攝影過程表現出相當的興趣。他中等身材，體態清瘦；說實話，他的相貌並沒有像其他在場的閣員們那樣深深地打動我。不過他的腦袋按照顧相學者的說法可以稱得上絕佳。他的目光能明察秋毫，靜坐時臉上露出一種陰沉而堅定的表情。⑪

照相在當時屬於新鮮事兒，所以拍照之後，寶鋆、文祥、成林三人當場攢了一首打油詩：

未士丹忱滄海客，鶻眼虯髯方廣額。

以鏡人鬚眉活，月影分明三李白。

忽來粉署觀儀型，河間賢邸羅晶屏。

董毛沈君入刻畫，風采依依垂丹青。

摹寫吾曹復何謂，想以寅清同氣味。

虛庭秋色湛清華，菊蕊桐陰紛薈蔚。

中坐首推文璐公，公才公望神端凝。

一羽雲起漢諸葛，萬國眉攢唐少陵。

廷尉成侯意豪放，天骨開張鬱相望。

鄒枚今孰出其右，褒鄂昔應同此狀。

余也駑鈍嗤凡材，萬修王梁同雲台。

身非倚相偏居左，邱索典墳何有哉。

走筆放歌成一笑，夕陽紫翠天光耀。

行當攜手梅花村，大暑堂額曰玉照。

寶鋆為這首詩起了一個冗長的名字：《泰西照相人曰末士丹忱照恭邸及董司農

恂、毛司空昶熙、沈司馬桂芬後，復照余暨文協揆祥、成廷尉林，三人戲作短歌以

紀其事》，詩中名為「未士丹忱」的「照相人」，就是湯姆森；從中也可看出當時的拍照順序是先拍恭親王、董恂、毛昶熙、沈桂芬，然後又拍了寶鋆、文祥和成林。寶鋆去世後，這首詩收入他的《文靖公遺集》。

一八七二年春節過後，湯姆森從巫峽回上海途經南京，曾持李鴻章的介紹信專程去為曾國藩拍照，正趕上這位大清名臣去世，否則清廷重臣幾乎被湯姆森的這隻鏡頭一網打盡。

除了公卿大臣、社會風貌和百姓生活的照片外，湯姆森還著重拍攝了在歐洲已經有名或英國人特別關注的那些東西。大清帝國的首都，自然是拍攝的重點；南京是犯上作亂的太平天國的首都，當然不能放過。南京有個琉璃塔，因英國一位著名畫家畫過、一八六○年菲利斯‧比托也拍攝過而在英國享有盛名，於是湯姆森專門去拍攝，卻發現這塔已經在戰爭中斷為幾截，他拍下殘跡，以滿足英國人的好奇心。到天津，他首先拍攝大沽炮台，一八五七年，英軍在此曾被僧格林沁的伏兵殺得大敗；今天湯姆森舊地重訪，「沒有遇到任何人的阻擋便進入了炮台。實際上，圍欄邊只有一兩個小工在那裡消磨時間……炮台內有兩組各配備五十多支槍的炮架，上下而置，居高臨下正對著渤海的入海口。不過多數槍支已鏽跡斑斑，它們都在悲哀地等待著修理。後來，我還看到兩支美式平滑口徑機槍一半掩埋在指揮官炮位前

90

的泥土裡。這地方給人的總體感覺像一片廢棄了的泥濘的採石場，而不是要塞。」⑫

對這些歐洲人青睞的著名地點景物的特意拍攝，一方面說明湯姆森的中國漫遊乃是商業攝影之旅；另一方面也說明，湯姆森雖然拍得很多，但走的仍是老路，他是循著英國大眾趣味的路子、前面的攝影師拍過的路子、英國人喜歡的照片類型在拍攝，缺少創新。他本人手藝不錯，工作勤奮，有很強的溝通能力，但還稱不上是特立獨行、風格獨具的攝影家。

四　湯姆森的濕版攝影法

在十九世紀來華的西方攝影師中，湯姆森佔有幾個第一：第一位深入中國內地內河廣泛旅行拍攝的西方攝影師；第一位在西方出版多種圖書介紹中國的攝影師；第一位詳細記錄當時中國攝影術發展和中國攝影師工作情況的西方攝影師。

面對湯姆森的照片，一個問題會自然而然地跳出來：湯姆森在中國是怎麼拍照片的？為甚麼用玻璃底版？

在為《鏡頭前的舊中國》一書寫的序言中，湯姆森專門交代了自己的攝影方法：「我的全部底版都是用濕膠棉方法沖洗的，這是化學上最嚴格的方法。」今天

91

的讀者很少有人知道「濕膠棉方法」是一種甚麼樣的攝影方法——它就是攝影史上很重要的「火棉膠濕版工藝」或「膠棉濕版工藝」，簡稱「濕版工藝」或「濕版攝影」。

濕版工藝由英國攝影師阿徹（F. S. Archer，1813—1857）發明於一八五·年，在此之前，攝影的主要方法是用銀版或銅版的達蓋爾攝影法。濕版工藝的基本流程是這樣的：第一，用酒精將玻璃底版清洗乾淨，然後乾燥；之所以用玻璃底版，是因為其價格比銀版或銅版低廉。第二，製取火棉膠。將棉花纖維溶於硝酸或硫酸中，即可獲得火棉。火棉不溶於水，但能溶於乙醇（酒精）和乙醚的混合溶液，形成一種黏性的膠狀液體，即火棉膠（也稱膠棉）。第三，將糖漿狀的火棉膠均勻地塗在乾淨的玻璃底版上。第四，將玻璃底版浸在硝酸銀溶液中，化學反應使膠棉中形成可以感光的碘化銀。第五，將經過上述處理的玻璃底版裝進相機，根據現場條件進行曝光，一般的曝光時間為一至十五秒。第六，將曝光後的底版進行顯影、定影、沖洗和乾燥，即可獲得可以印放照片的底版。濕版工藝的一個重要特點是，曝光和沖洗都必須在底版上的火棉膠沒有乾之前完成，因為火棉膠中的乙醇和乙醚很容易揮發，揮發之後火棉膠會很快變硬乾化，此時無法曝光，或曝光後無法顯影。正因為整個的攝影過程都是在玻璃底版處於濕的狀態下進行，故稱「濕版工藝」。⑬

湯姆森曾憶及在冬天冒著刺骨的北風拍攝膠州灣，拍完後馬上到附近的小屋用水沖洗底版，水剛倒進沖洗盤就結了冰，湯姆森不敢怠慢，「在炭火上將盤中冰水化凍，用熱水沖洗，來進行濕版處理」⑭：他之所以「不敢怠慢」，就是因為必須趕在玻璃底版上的火棉膠變乾之前進行顯影、定影。就當時的情況，從將火棉膠塗在玻璃底版上到顯影、定影完成，大約需要二十分鐘。湯姆森與同時代的攝影師一樣，旅行中必須隨身帶著塗底版時做暗房用的帳篷、大批的玻璃底版、顯影液和定影液，所以他多次寫到僱用苦力幫助他搬運攝影器材——主要就是這些東西。那個時代，照相是一件力氣活。

除了對自己的攝影方式有所說明外，湯姆森還記錄了當時攝影術在中國的發展、中國的攝影師和照相館是如何工作的、當時中國人喜歡照甚麼樣的照片即中國人的攝影審美觀是甚麼樣的，為中國攝影史留下了難得的資料。

在《鏡頭前的舊中國》中，湯姆森詳細描述了他的照相館所在的香港皇后大道上中國照相館的情況：「有些攝影師的作品就擺放在門前，看上去照得相當不錯……中國人從不照那種側面或四分之三臉部的相片，因為在他們看來，肖像應有兩隻眼睛，兩隻耳朵，只有這樣才會使整個臉龐望如滿月。按照這個傳統的對稱要求，中國人要把臉部的整個輪廓完整地呈現出來；在臉上，要求盡可能地減少陰

93

影。即使有一點，也要求對稱。」⑮在為一八七二年十一月二十九日和十二月十三日的《英國攝影》雜誌撰寫的文章中，湯姆森詳細描寫了一個叫「A-Hung」的中國攝影師為顧客拍照片的情景：

A-Hung 為本地的幾個穿著節日盛裝的男女拍攝了照片，他們都是一個姿勢，旁邊是一方几，几上的花瓶裡插著一束假花，背景布上裝飾著兩個窗簾。

A-Hung 給湯姆森精心挑選的幾張照片人臉都看起來很白，很平淡，湯姆森打趣地說：「你拍攝的人好像剛剛在石灰水裡泡過了？」A-Hung 得意地說：「是的，我覺得你應當喜歡他們，他們很精美，我是通過給拍攝者臉上擦粉才得到這種效果的。」照相的玻璃屋裡很熱，拍攝者一坐下就會出汗，這樣擦的粉就會很好地黏在臉上。不但本地人，連馬來人和黑人到這裡照相都是採用這種方法，效果很好，成本低得更是不值一提。

當時，A-Hung 為本地人照相收費是十二張（名片照片）收費八先令。同時，他也複製一些歐洲人拍攝的照片在自己的店裡銷售，這樣的照片是二先令十二張。

最後，湯姆森來到了照相的玻璃屋子裡，陽光從上面照下來，令人目眩。他們坐在座位上，頸部和四肢被照相專用的鐵支架固定住，然後相機被拉過來瞄準

94

他們，長時間的曝光好像經歷了一個世紀，當最後他們聽到敲擊帽子的聲音時，發現終於拍攝完成了。A-Hung 消失在旁邊的暗房裡，從一個小窗戶裡，湯姆森聽到他在數底版：一號！⑯

湯姆森提到了當時照相館拍人像時一個很有趣的細節：有專門的鐵架子幫助顧客固定身姿，以免長時間曝光中人體會移動。這在歐洲也是一樣的。

湯姆森還發現了中國照相館與歐洲同行的一個不同：把照片翻成油畫賣給顧客。在香港，定製畫像的客戶多是國外來的海員。在另一位叫 Ating 的照相館裡，湯姆森看到，「牆上掛著油畫；在畫室一端，幾位畫家正在以一些有疵點的小照片為樣本，畫出大幅的彩色畫像。畫家有他的助手，專門負責到港口內停泊的外國船上，在外國船員中招徠主顧。」⑰一般情況是，外國船員想帶回一件紀念品，就拿出一張自己家人或女友的照片，要畫室翻成大幅油畫。畫店拿到照片後，幾個畫家分工製作，一個畫草稿，一個畫面部，第三個畫手，第四個往上添衣服……「經過幾個人之手，直到最後，每一個細部都畫得惟妙惟肖，頗似前拉斐爾畫派的精確手法，顏色調得也異常自然。」⑱從照片翻成油畫大約需要兩天，收費一英鎊。

湯姆森對這一現象的記錄，具有獨特的攝影史意義：香港的這種攝影與繪畫相互扶持的情況，恰好與歐洲相反。由於攝影術的發明，歐洲很多畫人像為生的畫家因此失去了顧客，他們驚呼：攝影殺死了繪畫。中國的這種攝影與繪畫的和諧共生，到二十世紀七八十年代更被著名攝影家陳復禮先生通過與吳作人、吳冠中等繪畫大師的合作，發展成充分體現中國藝術韻味的「影畫合璧」，成為中國攝影對世界攝影所做的獨特貢獻。

【註釋】

① 約翰・湯姆森：《鏡頭前的舊中國——約翰・湯姆森遊記》，序言，楊博仁・陳憲平譯，中國攝影出版社，2001。
② 同上書，第 33 頁。
③ 同上書，第 42—43 頁。
④ 同上書，第 82 頁。
⑤ 愛德華・W．薩義德：《東方學》，第 61 頁，王宇根譯，生活・讀書・新知三聯書店，2007。
⑥ 《馬克思恩格斯選集》第一卷，第 704 頁，人民出版社，1995。
⑦ 同上書，第 704—705 頁。
⑧ 同上書，第 710 頁。

⑨ 參見《帝國的殘影——西洋涉華珍籍收藏》，第 172—180 頁，楊植峰著，團結出版社，2009。

⑩《鏡頭前的舊中國——約翰‧湯姆森遊記》，第 205 頁。

⑪ 同上書，第 218 頁。

⑫ 同上書，第 192—193 頁。

⑬ 參見《ICP 攝影百科全書》的「濕版工藝」「弗雷德里克‧斯科特‧阿徹」、「膠棉濕版工藝」等詞條，中國攝影出版社，1995。

⑭《鏡頭前的舊中國——約翰‧湯姆森遊記》，第 191 頁。

⑮ 同上書，第 20 頁。

⑯《人類的湯姆森》（文／仝冰雪）‧《中國攝影》2009 年第 4 期。

⑰《鏡頭前的舊中國——約翰‧湯姆森遊記》，第 20 頁。

⑱ 同上書，第 22 頁。

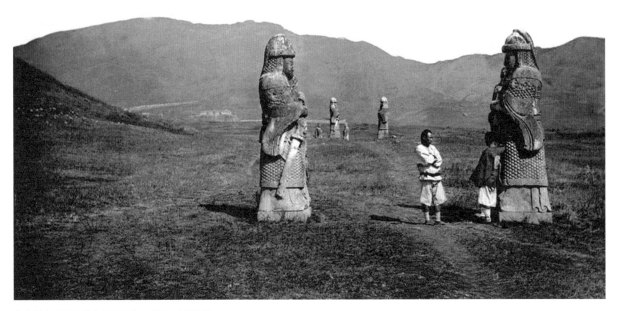

北京明十三陵神道上的石像生，1871—1872 年。

攝影：約翰·湯姆森（John Thomson），© Wellcome Library, UK

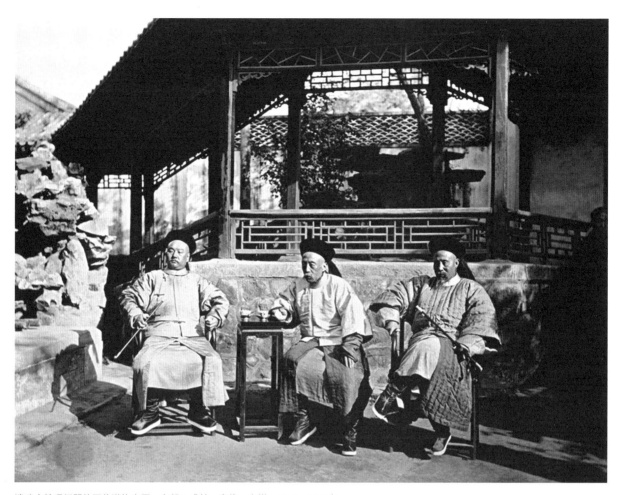

清政府總理衙門的三位滿族大臣，左起：成林、寶鋆、文祥，1871—1872 年。
攝影：約翰·湯姆森（John Thomson），© Wellcome Library, UK

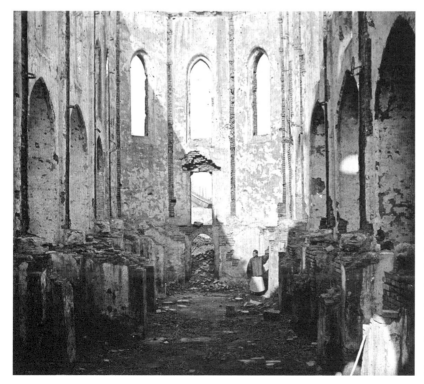

被燒燬的天津仁慈堂，1871 年。
攝影：約翰·湯姆森（John Thomson），
© Wellcome Library, UK
作者註：仁慈堂為法國傳教士 1862 年所
建。1870 年 6 月，這裡收容的中國兒童有
一些在瘟疫中死亡，該堂將死童棄於河東
鹽坨之地，引起群眾憤恨，衝突中十位法
國修女喪生，教堂遭焚燬；此事件和燒燬
望海樓教堂一起，史稱「天津教案」。

恭親王奕訢，1871—1872 年。

攝影：約翰．湯姆森（John Thomson），

© Wellcome Library, UK

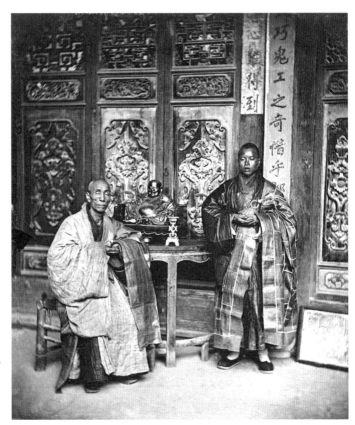

福建福州元府寺（音譯）的僧人，1870—
1871 年。

攝影：約翰．湯姆森（John Thomson），

© Wellcome Library, UK

廣州船家女，1869—1870 年。

攝影：約翰·湯姆森（John Thomson），

© Wellcome Library, UK

看西洋景，北京，1871—1872 年。

攝影：約翰·湯姆森（John Thomson），

© Wellcome Library, UK

滿族新娘，北京，1871—1872 年。
攝影：約翰・湯姆森（John Thomson），
© Wellcome Library, UK

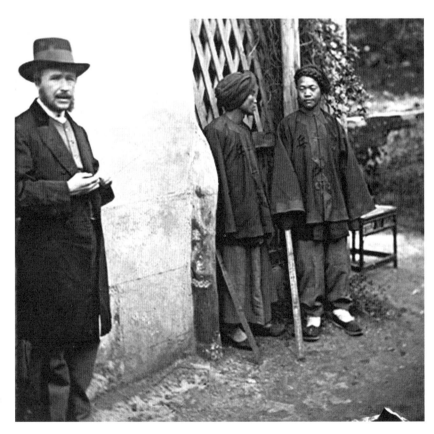

湯姆森與兩名清兵，1871 年。
攝影：約翰・湯姆森（John Thomson），
© Wellcome Library, UK

香港的畫室，畫家根據照片畫油畫，解決了
當時不能放大照片和拍攝彩色照片的問題，
1868—1870 年。

攝影：約翰・湯姆森（John Thomson），
© Wellcome Library, UK

第三章 一九〇〇年的北京

—— 詹姆斯・利卡爾頓鏡頭中的義和團與八國聯軍

一 旅行攝影師撞上了「庚子之難」

一九〇〇年，伴隨著一場大悲劇，北京第一次成為國際性的「觀光之地」。

「遊客」的主體是進京的英、美、奧、意、俄、法、德、日八國聯軍，陪遊的有隨軍攝影師、歐美各國記者、隨軍洋小厮等；「觀光」（洗劫）範圍從煙花聚集的八大胡同一直到紫禁城，包括當朝最高統治者慈禧太后在儲秀宮的寢室。慈禧的臥床被好奇的聯軍士兵隨意坐臥，隱私權被嚴重侵犯；光緒的龍椅則被抬到紫禁城院子裡當了聯軍士兵照相的道具，任憑日曬雨淋。「本來這裡是皇家禁地，可現在士兵、軍官、攝影師等各種各樣的『洋鬼子』都來參觀這神聖之地」①，一時間，紫禁城內「遊客」攘攘，演兵列陣，騎馬照相，東游西逛，連偷帶拿還隨地大小便。

這一年，源起山東、以「扶清滅洋」為口號，以反洋教、燒教堂為行動特徵的義和團迅速席捲河北、天津，並在清廷主戰派大臣安排下，於六月初進入北京城（外城）。由此，在京津之間，形成了清廷—義和團—洋人之間的三方角力，各懷鬼胎，形勢微妙。兩年前，慈禧痛剿康有為等「維新派」，還準備廢掉光緒皇帝，因洋人反對，未成，一口氣憋在心裡，此時正好藉義和團教訓一下無法無天的洋人。

義和團人數雖眾，但並無高瞻遠矚之領袖，更不知道自己乃是慈禧隨用隨棄的一顆石子；他們燒燬教堂、痛擊洋人、禍及百姓，後來形勢突轉，遂遭清廷與洋人的兩面夾擊，沒能逃脫草根群體終被利益集團暗算之宿命。在三方勢力中，洋人乃後發制人。六月初義和團進京；六月十日，英國遠東艦隊司令西摩爾中將率領二千名聯軍士兵從天津塘沽下艦，強行乘火車進京，被清軍與義和團阻於楊村。六月十三日，義和團進入北京內城，開始攻打使館、教堂；六月十四日，京津之間電訊聯繫中斷，謠言四起，列強各國乃以使館安危為由，兵發北京。六月十七日，聯軍攻克大沽炮台，圍攻天津；六月二十一日，慈禧頒《宣戰詔書》，向令她不爽的法國、英國、意大利、日本、德國、奧地利、比利時、西班牙、美國、荷蘭、俄羅斯共十一國開戰。詔書有言：「彼尚詐謀，我恃天理；彼憑悍力，我恃人心。無論我國忠信甲冑，禮義干櫓，人人敢死；即土地廣有二十餘省，人民多至四百餘兆，何難翦

彼兇焰，張國之威？」七月十四日聯軍攻克天津；八月十四日夜，北京城破，八月

一五日晨，慈禧一行匆匆逃走，出居庸關奔太原，到了西安還覺得不安全，隨時準

備「西狩」蘭州。

從六月中旬到八月中旬，義和團圍攻十一國駐京使館近兩月，當時震驚世界。

使館人員安危、攻守之勢如何，與清政府的交涉、聯軍戰況進展，成為歐美各國媒

體最關注的內容。所以，當列強決定派兵遠征中國時，隨軍赴華的攝影師甚眾——

有軍方的，有媒體的，有圖片公司派遣的，還有不少是遊客性質的：在西方人眼

裡，這是一場沒有懸念的戰爭，好看好玩；兼之小型的柯達勃朗尼盒式相機已相

當普及（該種相機於一八八八年發明），更有不少士兵將之隨身攜帶，以方便攝

影——此為與本文相關的歷史與攝影語境。

眾多攝影師的在場，使得聯軍的京津之戰以及佔領北京後的搶掠洗劫、拍賣交

易、尋花問柳、閱兵發飆直到大砍特砍被俘虜的義和團拳民的頭，都有照相記錄。

此時歐美各國，除報紙雜誌之外，更有眾多圖片公司做照片生意。他們派攝影師到

世界各地，拍攝地理人文、名勝古蹟、社會生活的種種照片，分類後做成照片集出

售。美國攝影師詹姆斯‧利卡爾頓（James Ricalton，1844—1929），當時正是受

安德伍德圖片公司（Underwood & Underwood Publishers）的派遣，在拍攝了一八

九九年美國與西班牙爭奪菲律賓的戰爭之後，於一九〇〇年初來到中國，歪打正著地趕上了「庚子之難」，成為今天用攝影記錄這一歷史事件的最重要的攝影師之一。

利卡爾頓早年曾做教師，酷愛旅行和攝影，後來乾脆辭職做了專職攝影師，漫遊世界各地，拍照片賣給金士頓（Keystone）、安德伍德等多家圖片公司。所以，今天我們看到，他的同一張照片，會出現在多家圖片公司出版的攝影集中。他有驕人的旅行記錄：環球航行五次，訪問英國十四次，法國十二次，意大利十一次，加拿大十次，埃及七次，中國三次……拍攝的國家超過四十個，旅行總里程約三十萬英里。一九〇五年，六十五歲的利卡爾頓還從非洲南端的開普敦步行一千五百英里，走到了開羅。一九一二年，為試驗愛迪生新發明的一種快速攝影機，七十二歲的利卡爾頓帶著兒子洛蒙德（Lomond）來到肯尼亞的森林裡拍攝，洛蒙德不幸感染非洲傷寒，兩週後去世，葬在內羅畢。利卡爾頓痛失愛子，傷心之下結束了自己的旅行攝影。

二 利卡爾頓何以特別「關心」中國的苦力

一九〇〇年一月底，利卡爾頓從馬尼拉乘美國商船抵達香港，經廣州、上海、

107

寧波、蘇州、南京、煙台一路向天津、北京漫遊拍攝，時間長達一年。今天看他的《一九〇〇，美國攝影師的中國照片日記》（1900, The Photo Diary about China of an American Photographer，下稱《日記》），內容正好分為兩部分：前一部分是江南，平靜安詳；後一部分是天津、北京，處處硝煙，城破人亡。這本收入了一百張照片的《日記》編得很用心，猶如一部情節跌宕的好萊塢電影，從江南的風景開始，以天津的血腥攻城和屠殺義和團為高潮，以北京的廢墟破敗為結局——不戰則受辱，戰則必敗，這也是當時西方人對中國的普遍看法。

與一八七〇年約翰·湯姆森拍攝的那個中國相比，一九〇〇年中國最大的變化之一，便是日甚一日地充滿了洋味兒。此時的中國，在沿海和內河開放通商口岸三十一個，列強在上海、廣州、福州、天津、漢口、九江、煙台、重慶等十多個城市建立起租界。十九世紀末，天主教、基督教、東正教在華外籍傳教士達三千兩百多人，至一九〇〇年，以山東省為例，一百零八個州縣中，七十二個州縣有基督教會活動，設立總堂二十七所，大小教堂一千三百餘處，有傳教士一百五十餘人。傳教士們甚至揚言要在中國「每一個山頭和每一個山谷中都設立起光輝的十字架」。② 內地可以通行無阻地經商傳教，海上隨時有軍艦保護，城市裡的租界不受大清法律管治，日常生活中有自己的網球場和社交圈，洋人們終於實現了自己的

108

「中國夢」。

換言之，中國正式成為半封建半殖民地的社會。

利卡爾頓通過照片和文字，形象地將這種社會形態表述為兩個「中國」：洋人們的中國與苦力們的中國，他稱為「另一半人的生活」。

利卡爾頓來到上海，「在租界，我們眼前看到的這一切沒有甚麼是中國的。建築不是中國的；遠處有樹影的平坦路面，河邊的綠色草坪不是中國的。再往前，人行道靠江邊的末端，一個小型的、被柵欄圍在漂亮公園中的圓頂亭子，那也不是中國的；那些在川流不息的街道上空跨過的無數電線，不是中國的；遠處還有一些旗桿掛著國旗，在美國人租界我們能看到微風中飄著三面旗幟，雖然在半英里外，但是我能認出星條旗，反正肯定不是中國的旗幟」③。不用說了，那些象徵著現代化工業生產的高大煙囱，肯定不是中國的；就連中國人大量吸食、成為政府重要稅源的鴉片——「這也不是中國的」。而在中國土地上、又不屬於中國的那些地方，都特別美麗：「這個場景充滿了美麗、生機和秩序。那些建築物的美，通過成排的樹木、修剪過的草坪、平整的街道而加強了。通過回憶我才記起這裡是中國的心臟地帶」④。——漢口，更確切地說，是漢口的租界。

毋庸置疑，在利卡爾頓的眼中，西洋遠勝中土，西方化代表著先進、文明、

109

美麗、秩序、符合人性，代表著一切美好的東西。中國的事物，只要與洋人有關或者被洋人教化，也就當然地高級起來。比如上海的南門教會學校，孩子們時尚漂亮，在洋教師考格道爾小姐帶領下做著啞鈴操，每個人臉上都是燦爛的笑容：

「這裡沒有纏足，沒有髒兮兮的臉，沒有污穢的衣服，從優雅的學校到虔誠的美國教師，一切都井井有條。」⑤ 而當這些受洋人教化的中國小姑娘學著做刺繡時，看著她們的專注、勤奮和整潔，利卡爾頓感動極了：「我覺得不僅在中國，甚至在全世界都找不到比這些姑娘更清秀、更有涵養的了。」⑥ 言外之意是，這些小姑娘得救了。而在北京，也正是教會和傳教士，冒著炮火收留了數千教民，使他們免受義和團的傷害。

但利卡爾頓畢竟是在中國旅行，那些撲面而來的「中國元素」，隨時提醒他這裡是中國。這些「中國元素」有上海租界旁中國人住的內城，有廣州珠江口的「船屋區」，還有中國苦力。

上海租界的旁邊，就是中國人生活的內城：「城裡街道和小路縱橫，這些街道和小路多伴著散發惡臭的溝渠，裡面始終流淌著污穢之物。城裡充斥著可憐的人。味道令人窒息，也沒有吸引人或漂亮的東西，目光所及都是骯髒、窮困、悲慘、爛泥、惡臭、墮落、破舊和衰敗，上面這一串形容詞就是上海內城的真實寫照。」⑦

上海如此，當時中國最繁華的通商城市廣州也是如此。利卡爾頓在珠江口拍攝了那裡的「船屋區」：當時的珠江口兩岸，有二十五萬至四十萬隻船停泊在岸邊，由於貧窮，船上的人們以船為家，吃喝拉撒都在船上，甚至在船上養豬養魚，有些人終生沒有踏上過陸地。[8] 如果把英國經濟學家亞當·斯密在《國富論》中關於廣州船屋的著名段落補充進來，利卡爾頓的照片所要敘述的內容就更完整了。亞當·斯密寫道：「中國下層百姓的貧困程度遠甚於歐洲最窮的國家中的下層百姓，廣州城周圍許多家庭陸地上沒有住房，只好棲身於漁船上；他們的食物少得可憐，非常渴望能打撈出一些歐洲來的輪船上傾倒下來的最最骯髒的垃圾，諸如臭肉、狗或貓的屍體等，即便是腐爛得臭不可聞也很歡迎，就像其他國家的人們得到最有營養的食品時一樣興奮。」[9]

在旅行中，利卡爾頓拍了很多中國苦力的照片，可見苦力們給他的印象之深。

這些幹最苦最累最髒的體力活兒、掙最少的錢的苦命人，在美國已經很少見了，但在中國，在香港、廣州、寧波、漢口、天津、北京……在每一個足跡所至的城市，都能看到苦力的身影。在英國的東方財富中心香港，九龍碼頭一片繁忙，「苦力們排成長長的隊，用竹簍背著沉重的貨物，通過喊著號子以幫助他們減輕重負感」。[10] 在漢口，從租界裡洋樓的窗子望出去，正午的烈日下，路上走著一群一群

111

的人——其中當然沒有歐洲人，因為歐洲人在中午是不出門的；這些人手裡拿著扁擔，是當地著名的「扁擔苦力」。「一個苦力能分別在扁擔的兩頭擔一百斤重的東西，扁擔是這些苦力的重要財產，因為他們要靠扁擔維持生計。」在漢口碼頭上，江南數省的茶葉集中到漢口，裝上來自歐洲的貨船，「很多碼頭都是這樣排著長隊，赤腳、辮子盤到頭上、有時候裸背的苦力，形成在船和貨棧之間連續的線。

他們扛著茶箱，故意喊著古怪、憂傷的調子……每個苦力手裡都有一塊竹片，這是一種非常簡單又不會犯錯的、用來檢驗卸貨的數量方法。通過這種古老的方法，每個苦力運一件貨就交給岸上記賬的人一塊竹片。大多數苦力既不誠實也不會算算術，但是他們會拿竹片，這就足夠了。沒有幾個西方人會願意每天在這樣的烈日下一直扛箱子，十個小時才掙十美分，這就是『另一半人的生活』」。

的確，在利卡爾頓眼中，這「另一半人的生活」肯定不是人的生活。他在《日記》中多次談到，中國苦力每天只能掙十美分，即使一個獨輪車車伕運兩個人，一天走二十英里，也只能掙二十美分。利卡爾頓何以如此「關心」中國苦力的勞動價格？他是想用這種「關心」來表達某種關懷或同情嗎？

非也。利卡爾頓之所以關心這個問題，乃是因為美國人極為關心這個問題，因為華工問題一度是十九世紀末美國社會的一個重要議題。直接背景乃是：一八六○

112

年之後，美國為開發西部和修鐵路，從中國引進了大批華工，到一八七○年代，數量超過十萬人。這些華工吃大苦、流大汗、掙小錢、不爭人權、不參加工會，簡直就是勞動機器，被認為搶了白人的飯碗，引起了美國白人的強烈不滿。一八八二年二月十五日，《紐約時報》曾專門就中國苦力的勞動價格問題發表述評：

清國勞力價幾何？

人人都在談論清國勞力是如何地廉價，難道這值得爭辯嗎？工匠或者技工在大清國的實際收入怎麼會如此之低呢？似乎沒人能夠理解。根據美國國務院印發的駐清領事報告，鄧利先生給我們提到了一個清國熟練工匠、農民或技工在那個奇妙的國家的勞力價格……對被稱為熟手的工人，僱主需付出的年薪是一百五十六美元，一般工匠的年薪是七十八美元，而手藝相當熟練的女工每年只能掙二十六美元。即使工錢很低，他們也只能忍受……根據鄧利先生的測算，一個普通的清國苦力每月收入四點五美元，花掉四美元，淨得五十美分。⑭

也是一八八二年，美國政府通過了第一個限制華工法案，即便如此，還是發生了多起排華血案，尤以一八八五年懷俄明州石泉城血案影響最大，一八八五年九月

五日，《紐約時報》刊發快訊報道了這起血案：

懷俄明石泉城發生排華血案 ⑯

懷俄明，石泉城九月四日電

在唐人街殘燒著的餘爐裡，躺著十具燒焦的、不成形的屍體，這些屍體還依然散發著令人作嘔的惡臭。另外還有一具這樣的屍體躺在附近的鼠尾草叢中，這顯然是淘氣的男孩子們從灰爐中拖過去的。再搜索一番，又發現了另外五具清國人的屍體，這些人是在逃跑中被追他們的人用來復槍子彈射死的。⑮

為限制華工，美國政府更於一八九四年與中國政府訂立《限禁華工條約》，為期十年。一八九六年九月，李鴻章訪問美國，在接受美國報界採訪時，曾情緒激動地專門談到了華工問題：「排華法案是世界上最不公平的法案⋯⋯請讓我問，你們把廉價的華人勞工逐出美國究竟能獲得甚麼呢？廉價勞動意味著更便宜的商品，顧客以低廉價格就能買到高級的商品。」他還呼籲：「我相信美國報界能幫助華人一臂之力，以取消排華法案。」⑯

由此可見華工問題——也就是中國的苦力問題在美國社會的關注度。利卡

爾頓拍攝的中國苦力的照片和相關記述，正好回答和確認了美國人關於華工的猜想：中國苦力在本國掙得太少、活得太苦，所以才跑到美國去。他在一張編號為519-14557的照片的説明裡，非常明確地表述了由於中國人口太多，華人大量湧到了美國：「他們能夠比別人更廉價地活下來，因為他們的生活水準很低；也就是説，他們家裡很窮，食物和衣服都很缺乏，他們也不要求接受教育。美國人過不了這樣的生活，因此也就無法與來自中國的廉價勞動力競爭。這也就是美國通過法律禁止華工赴美的原因。」

這也是利卡爾頓特別「關心」中國苦力的真正原因。

三　四塊銀元拍「三寸金蓮」，五塊鷹洋拍拍站籠的死刑犯

「另一半人」的勞動價格既然如此之低，他們的生命和生活當然也就談不上甚麼尊嚴，但值得獵奇的「中國元素」還是有的，比如婦女的小腳、中國的酷刑。在上海，利卡爾頓這方面的好奇心得到了充分滿足。

經人介紹，他花了四塊銀元（《日記》中譯本誤譯為「四美元」，英文原文為 four silver dollars，意為四塊銀元），請一位婦女做模特，拍攝了令西方人驚奇的

115

「三寸金蓮」——中國婦女的小腳。這位婦女有良好的教養，但家道中落，面對洋人的鏡頭，她顯得相當平靜，應是見過些世面。拍攝在一家飯店的房間裡進行，利卡爾頓讓她坐在鏡子前面，直視鏡頭，雙腳向前伸出，這樣既能拍到小腳又能拍到臉，鏡子中還可以看到背影。拍攝時，這位婦女的母親就陪在旁邊。隨後，利卡爾頓不厭其煩地重複了中國婦女的裹腳史，十分無趣。

但在上海街頭拍攝站在籠子裡的死刑犯，可就刺激多了。

在十九世紀西方人的眼中，中國人性格的典型特徵之一便是殘酷，「個人的殘酷從嬰兒時就被注入其本性中，而且根深蒂固」。[17] 這種殘酷突出體現在中國的法律規定上。鞭撻、戴木枷、刑訊逼供、大刀砍頭、凌遲處死……一九〇〇年的歐美各國法律早沒有此類刑罰，但在中國均符合法條。關於中國法律之殘酷，十九世紀的西方人有許多記錄，比如菲爾德在《從埃及到日本》中就詳細記錄了他旁觀中國官員刑訊逼供的過程：

折磨的方式如下：大廳裡有兩個圓柱。這兩個人都跪在地上，兩隻腳縛在一起，動彈不得。先把他們的背部靠在一根柱子上，用小繩紮緊腳大拇指和手大拇指，然後用力拉向後面的柱子，綁在上面。這立刻讓他們痛苦萬分。胸部高高突

116

起，前額上青筋暴跳，真是痛不欲生……⑱

看到後來，受刑者還沒招供，這位旁觀者受不了了，轉身跑開。

密迪樂在《中國人及其叛亂》中也詳細記錄了一次對叛亂者行刑的過程，被判死刑的共有三十四人，三十三人被砍頭，他們的頭目被處凌遲：「……這個人距我們二十五碼遠，側身對著我們，儘管我們看見了他頭上劃的兩道切口，左側乳房被割掉，還有大腿上下的肉也被割掉，我們仍是無法窺見這恐怖景象的全貌。從割第一刀開始到屍體從十字架上卸下來然後砍去頭，整個過程用了四到五分鐘。」⑲

利卡爾頓在上海街頭拍攝到的站籠處死，屬於慢慢折磨人犯直到死亡的一種。

「這種殘忍的刑罰很少被實施，但這仍然是中國發明的眾多死刑中的一種」⑳，猶如中國發明的諸多鼻煙壺中的一種一樣，很有觀賞價值和拍攝價值。這名死刑犯是一名殺人的河盜，「他被關在籠子裡，脖子被枷板夾住，腳下墊了幾塊平石頭……遊街後，他和籠子會被放到一塊空地上，每天抽走一塊腳下的石頭，直到被勒死。」㉑

利卡爾頓連續兩天去拍攝這名死刑犯，而死刑犯不僅膽量大，還特別愛財，死到臨頭，還要收費：第一天，只需付五十美分便可隨便拍照；第二天，必須給五塊墨西哥鷹洋才可拍照。「我給了他，條件是他必須摘下帽子露出臉」㉒，於是利卡爾頓拍

117

到了死刑犯臉部清晰的站籠照——一張具有奇觀價值的街頭照片。

其次，中國人的殘酷還體現在對待死亡的態度上：面對死亡——無論死者是路人、親人還是死者本人，都同樣地麻木、冷漠。在廣州，利卡爾頓專門拍攝了著名的「垂死之地」：

慢地餓死。㉓

江邊附近有一塊荒地，散落著垃圾和餓狗都不吃的東西，這裡被稱為「垂死之地」。可憐的因為貧窮、飢餓、被社會拋棄的、沒錢就醫的病人，無家可歸的窮人，都來到這裡等死。世界上幾乎沒有比這裡更可悲、更令人沮喪的自殺之地了。我說自殺，是因為到這裡來的很多人都自願放棄了為生存而鬥爭，等著被慢

一座城市，一個社會，對這些人不提供任何的醫療幫助和社會救濟，居然專門留出一塊地方讓他們慢慢餓死，這顯然不是文明社會的表現。利卡爾頓多次來到這個地方拍攝，他鏡頭中那個倒在地上的人「已經快走到盡頭，近到不會像平時那樣躲避照相機。他呆滯和無力地注視，顯示了他漫長頑強的鬥爭很快就要結束。他枕著一塊石頭，穿著一件麻袋做的衣服，沒有食物、沒有朋友，一個已騰空的墓穴即

118

將是他的了」㉔。

這樣一座城市，當然是一座殘忍的城市；這樣一個社會，當然是一個殘酷的社會。那麼這樣一個國家呢？在編號為12014—A、關於「北京的鋸木坊」的圖片說明中，利卡爾頓這樣評論中國：「中國還停留在中世紀，而且盡其所能地阻止時間的前進。中國的鋸子是一個相當好的例子：中國人有成百上千的像鋸子那樣的東西，與我們西方人所熟知的概念完全相反。」在他的眼中，廉價的中國苦力、殘酷的刑罰、裹腳的婦女、珠江邊的「垂死之地」——再加上中國的「皇上」、「刀槍不入」的義和團等等，與耗費體力卻又缺少效率的鋸子一起，是中國落後於西方、還處於「中世紀」的標誌。

顯然，利卡爾頓是將中國作為西方的對照物來觀看和定義的。「攝影包含著看的時刻（攝影家的看）、被看的時刻（所展示的主題或人物的那種被看），以及這兩者之間形成的張力，因此看變成了具有性別和社會特徵的東西。照片不僅是一種描繪性的畫面，還是蘊含授權、服從、監視、識別、性別與控制等多種關係的一種場所。」㉕的確，攝影不僅僅是描述，更是「發現」和「定義」；而這種「發現」，是雙向的。由此，在利卡爾頓「看」中國還處於中世紀的同時，我們也從中讀出了洋人的心思。在當時西方的流行觀點中，中國社會已經停滯了幾個世紀，中國人的

119

心靈十分保守而且厭惡進步和變化，「天才和創造性被認為是異己的和不能相容的因素……在這種狀態下，進步是不可能的。他們（指中國人——作者註）目前的地位，就知識和文明程度而言，不僅遠遠落後於西方世界，而且事實上並不比一千多年前進步多少……」㉖利卡爾頓的「鋸子」，為這種論斷提供了證據。

四 天津之戰與「攝影潮人」李鴻章

一九〇〇年七月四日，從山東煙台出發的利卡爾頓，搭乘德國貨船到達天津外圍的大沽口。進軍北京必須先克天津，聯軍部隊正在大沽口會合，準備天津之戰。

七月十三日，攻克天津內城的戰役打響，此後兩天，利卡爾頓完全是作為戰地攝影記者在工作。七月十三日，他先是在德國俱樂部和英國領事館的樓頂上拍攝聯軍進攻天津機器局東局和西局（天津人俗稱「東局子」和「西局子」），由於距離太遠，鏡頭中只能看見幾縷硝煙。「東局子」和「西局子」時為清軍的兵工廠和軍火庫，聯軍的進攻遭到了清軍和義和團的有力抵抗，戰鬥非常激烈。為近距離地拍攝戰鬥場面，利卡爾頓離開英國領事館，扛著相機直接下到英軍機槍陣地。西局子被攻克後，在一堵被聯軍倚為工事的泥牆後面，橫躺著二百具被清軍和義和團擊斃

120

的聯軍屍體。利卡爾頓沒有拍攝這些陣亡的聯軍士兵——當時這也為聯軍所禁止，

他將鏡頭轉向了聯軍救護傷員和聯軍之間的「友誼」：「照片上看不到我們身後的那

排二百具屍體，只能看到場景中的傷者。一個善良的美國小伙子給這個不幸的日本

傷兵倒水，以緩解他因發燒而引起的口渴。儘管他們語言不通，我還是會經常看到

美國士兵和日本士兵臂挽臂地走在一起。」[27] 美軍士兵對日軍傷員的救助，換來了

日軍對美國人的好感，使利卡爾頓能夠方便地從美軍陣地進入日軍陣地拍攝，「在

經過一個日本衛兵的時候，我只要說『美國人』，他就會立刻興奮地用蹩腳的英語

回答『好的』，並讓我通過」。[28] 於是，利卡爾頓得以詳細記錄了在攻克西局子之

後，美軍和日軍救助傷員、收拾戰場、休息喝水乃至百無聊賴的細節；甚至還拍攝

到了極為荒誕的一幕：天津內城的清朝高官買通聯軍軍官，在雙方交戰的間隙，前

呼後擁地由僕人護衛，匆匆逃離即將陷落的城市。

七月十四日，天津內城被攻克，利卡爾頓近距離拍攝了內城被攻克的關鍵一

役：南門之戰。「一九○○年七月十四日，我們正在天津內城的南城牆上。這裡一

直被聯軍圍攻，清國軍隊和聚集在這兒的義和團也進行了頑強的抵抗。今天上午早

些時候，南門被聯軍攻陷。兩次試圖用炸藥炸開沉重的城門，但都無功而返，聯軍

傷亡慘重。在這個緊急時刻，一個日本士兵拿著火把衝上去，點燃了炸藥，城門被

炸開，但是他自己也被炸死了。」㉙

危急時刻，高官可以通敵逃生，普通百姓能選擇的，只有與城市共命運了。在《日記》中，利卡爾頓將戰前戰後的天津內城做了對比：戰前，人煙密集，屋宇連片；戰後，大火連連，斷壁殘垣，每個城門都湧滿了逃生的人群。「街道上滿目瘡痍，男人女人都在逃難，帶著他們的金銀細軟。他們的很多財物都被掠奪，他們不敢抗議，也無法抗議，因為他們無法解釋自己是不是義和團。對於他們，錢財已經不重要，只要能活命就行。」㉚ 對於遠道而來的勝利者，僅僅掠奪活人的財富還不夠，聯軍甚至連死人的財富都不放過：在天津附近的一些墓地，利卡爾頓看到「有些棺材被打開了，那是一些聯軍士兵幹的，他們掠走了裡面的首飾和珠寶」㉛。

戰後幾天，聯軍在天津搶劫、休整、救治傷員、等待援軍到來、制訂進軍北京的作戰計劃、推舉統帥、徵集苦力運輸糧草，利卡爾頓則在城內轉悠拍攝。雖然聯軍士兵陣亡的屍體不能拍，但被聯軍俘虜的中國戰俘的照片，卻是宣示勝利不可缺少的畫面。他專門來到美軍第六騎兵隊的戰俘營，拍攝被俘虜的義和團——明天他們將被槍決，但此時他們對自己的命運一無所知。這些人膚色黧黑，多數赤裸著上身，光頭坐在正午的烈日下，一臉冷漠。其實聯軍士兵並不能確認其中誰是真正的義和團，因為義和團在戰敗時會換上老百姓的服裝；但這已不重要，殺一個中國老

百姓，與殺一名「拳匪」，並沒有區別。就在利卡爾頓發愁找不到有特點的拍攝對象時，一名美軍士兵揪著一個被懷疑為「真傢伙」（證據是這個人帶著槍）的俘虜的辮子，將他拖到鏡頭前。利卡爾頓沒有猶豫，以這名「真傢伙」為突出前景拍攝了這群戰俘，在按下快門的瞬間，他感受到了這名團民輕蔑的眼神，「看得出他是一名勇敢的戰士」㉜。

利卡爾頓在天津的另一個重要收穫，是拍攝了被清廷命名為全權和談大臣的李鴻章——在當時，這可謂是天字第一號的新聞人物。此時正值「庚子之變」的轉折時刻，慈禧雖然跑到了西安，但京城洋兵未退；洋人雖然佔了北京，但搶劫之後，亟須以條約的形式將這次戰爭的成果明確下來。因此，雙方都極為看重李鴻章的出場。

一八九四年，中日甲午之戰中國戰敗；一八九五年，李鴻章赴日本簽下《馬關條約》，回國後遭國人痛斥，遂被朝廷革去做了二十多年的北洋大臣兼直隸總督之職。

一九〇〇年北方鬧義和團時，李鴻章正在兩廣總督任上。他對義和團一開始就非常明確地持「剿滅」的態度，即使到六月慈禧太后發佈了《宣戰詔書》，李鴻章也明言「粵不奉詔」。如果在平時，慈禧太后恐怕早就把他「辦」了；但戰事一起，朝廷這才發現滿朝文武，居然找不出一個能與洋人對話的人來，於是不得不再次起用李鴻章。

123

早在六月十五日，義和團剛開始攻打使館區，各國準備派兵進京，朝廷就電令李鴻章「迅速來京」。進入七月，電報更是一天一封，連催帶逼：

七月三日電報：「懷尊前旨，迅速來京，毋稍刻延。」

七月七日電報：「前迭經諭令李鴻章迅速來京，尚未奏報起程。如海道難行，即由陸路兼程北上，並將起程日期先行電奏。」

七月八日朝廷急電：「命直隸總督由李鴻章調補，兼充北洋大臣。」

這是慈禧太后根據榮祿的建議調他為直隸總督、議和全權大臣，以期催促李鴻章上路。

七月九日電報：「如能借道俄國信船由海道星夜北上，尤為殷盼，否則即由陸路兼程前來，勿稍刻延，是為至要。」

七月十二日再次急電：「無分水陸兼程來京。」㉝

先是由於李鴻章認為時機不成熟、時局不清，在廣州遲遲不肯動身；後又在上海

124

以「病假」為由滯留五十天觀看風向，直到一九〇〇年九月二十九日——此時北京已被聯軍攻克一個半月——方在俄軍護送下，抵達天津。在天津李鴻章居住了二十餘年的直隸總督府內，利卡爾頓隨美國代表拜會並拍攝了李鴻章。是年李鴻章七十八歲，雖處「三千年未有之大變局」，身為戰敗國之和談大臣，但面對鏡頭和勝利者，他儀態雍容，風雨不驚，如同面對同僚般談笑自如。這讓利卡爾頓不由心生佩服：

他（指李鴻章——作者註）正坐在精美、嵌著貝雕的椅子中，對著立體相機擺姿勢。他微笑著迎接我們，通過帕克斯（Dr. Parks）博士的翻譯，可以和我們很自如地交談。他的自然樸實和謙遜非常吸引人。他既沒有因為巨大的財富，也沒有因為巨大的成就，而在生活習慣上留下自負的痕跡。他的左眼古怪地低垂著，好像一直在微笑。㉞

利卡爾頓還稱李鴻章是「中國最偉大的政治家」，「中國現代化的發展主要歸功於李鴻章」：他組建和訓練了一支接近現代化的中國軍隊，「在他的努力下，中國學生被送到美國接受教育。他創建了鐵路和電報線，購買了四艘鐵甲艦，組建現代化海軍。他鼓勵並組織中國公司開設工廠。他屬於改良派，堅定地站在為中國在當今

世界爭取權利的一邊」。㉟

在《日記》中，對一個中國人，給予如此肯定的評價，李鴻章是唯一一人。

這顯示出了利卡爾頓對李鴻章有一定的了解，但了解不多。比如他說李鴻章的左眼「古怪地低垂著，好像一直在微笑」，其實這不是李鴻章喜歡微笑，而是有一段性命相連的苦楚在內：一八九五年三月，李鴻章在日本馬關的春帆樓與伊藤博文談判，

「三月二十四日下午，第三輪談判結束過後，滿腹心事的李鴻章步出春帆樓，坐轎子返回驛館。誰知，就在李鴻章乘坐的轎子快到驛館時，人群中突然竄出日本浪人小田豐太郎，朝李鴻章就是一槍。李鴻章左頰中彈，血染黃馬褂……迷迷糊糊中，

他還不忘叮囑隨員，將換下來的黃馬褂血衣保存下來，要求不要洗掉血跡。然後一聲長歎：『此血可以報國矣！』」㊱

這一槍，正擊中李鴻章左眼下方約一寸的位置。由於李的堅持，醫生沒有將子彈取出，由此影響了左眼下方的面神經，這才有了李鴻章左眼的「古怪」。

在晚清重臣中，李鴻章是照片傳世最多的人。早在一八六○年代他帶領淮軍鎮壓太平天國時，就有英國攝影師桑德斯為他拍的照片。此後，一八七一年，也是在天津，約翰·湯姆森為李鴻章拍了照片，李鴻章還為湯姆森寫了拜訪曾國藩的推薦信。此後，李鴻章的各種照片：著官服的、著便服的、子孫滿堂的全家福、外交

126

出訪與英美各國政治家的合影等不斷出現。在晚清名臣中，李鴻章絕對算得上一個「攝影潮人」。他對攝影的這種接納與襟懷，應是其「久辦洋務」之經歷的一部分。

李鴻章照片雖多，但利卡爾頓的這張照片卻堪稱絕響：當時拍照的直隸總督府，也被聯軍轟成了一片瓦礫，僅有幾間房屋尚存，李鴻章當時的心情可以想像；而大清國的氣象，也正可謂生死繫於一線。在鏡頭前，李鴻章雖然強作歡顏，但那種身為重臣卻孤獨無助，以及生命晚景的力不從心，依然透過畫面傳遞出來。

在照片拍攝後一年的一九〇一年九月七日，李鴻章與慶親王奕劻在北京與列強簽下《辛丑條約》；又兩個月，李鴻章在北京賢良寺去世。

五　北京：縱使相逢已不識

荒蕪的家園充滿悲傷，荒蕪的城市和村莊更令人悲傷。我們眼前的這座巨大的城市不僅被荒廢了，而且被信奉基督教的軍隊洗劫、掠奪，成了廢墟。我們拍攝的幾天前，街道上都是房子，也有一些人。幾天後，這條長長的大道上就只有幾個無家可歸、垂頭喪氣的人。他們的房子已經化為灰燼，沒有食物沒有親戚朋友。我們的所見所聞是不可想像的。㊲

聯軍攻克天津內城後，利卡爾頓記下了這樣的見聞。當一九〇〇年十月初，利卡爾頓來到北京的時候──平常，這正是北京最美麗的秋天，他再次感受到了聯軍帶給中國首都令人戰慄的「不可想像」。

當時與利卡爾頓同時在北京的法國《費加羅報》特派記者羅蒂，這樣記述北京淪陷兩個月後的情景：幾個襤褸的乞丐，戰慄在藍色的破衣之下；幾條瘦狗，食著死屍，如我們在路上領教過的一樣……經炮彈、機關槍光臨過的北京，留下的僅有頹垣敗瓦而已……一切皆頹坍了，但歐洲人的國旗，飄揚在各處牆上。[38]

此時的利卡爾頓，將自己想像為一名導遊，通過相機的鏡頭，帶美國讀者一覽「不可想像」的北京；曾充滿傳奇色彩的中華帝國的首都，而今已經被聯軍玩弄於股掌之間。

第一個要看的地方，當然是歷經八週圍困、卻始終未被摧毀、並最終迎來勝利的列強使館區。想想吧，「在一九〇〇年六七月間，這裡是整個文明世界的聚焦點，六十天裡四千人被困在這個狹小的區域，在持續不斷的如雹子般的炮擊下依靠有限的食物存活。」[39] 多麼偉大！多麼英勇！利卡爾頓站在哈德門和前門城牆上，用鏡頭向英雄們致敬，分別向北拍攝了使館區（即現在東交民巷地區）前的大片廢墟和彈痕纍纍的英、法、美等國使館。鏡頭中的這片廢墟，原是京城有名的富庶繁

128

華之地，義和團圍攻期間，炮轟使館區並放火燒了奧地利等國使館，也殃及此地化為火海。美國使館與法國使館均彈痕纍纍，房塌牆破，但最英雄的當屬英國使館：在圍困期間，這裡是抗擊義和團和清軍的指揮部，美、法等國使館被炮轟後，使館人員均撤離到英國使館，同時，使館後院還收留了不少中國教民。時任英使館館員的普特南·威爾從一九〇〇年五月十二日起至十月十日，逐日記載了義和團圍攻、使館衛隊與使館人員抗擊、聯軍攻破京城及其後的瘋狂搶掠燒殺等事，一九〇二年以《庚子使館被圍記》（Indiscreet Letters from Peking）之名出版，是忠實記載「庚子之難」的力作，享有盛名。

利卡爾頓抵達北京後不久，一位大人物也降臨北京，他就是八國聯軍統帥、德國陸軍元帥阿爾弗雷德·馮·瓦德西（Alfred Graf von Waldersee，1832—1904）。瓦德西之所以能出任此一炫目職務，他在日記中有如下分析：首先，英國和俄國誰也不會同意讓對方當總司令；其次，奧地利和意大利出兵最少，不可能擔任總司令（聯軍總人數約七萬二千人，其中意大利出兵二千五百四十五人，奧地利僅有四百二十九人，為出兵最少的兩個國家）；美國在中國的利益不像歐洲列強受的損害那麼大，出兵五千六百零八人，排倒數第三；日本侵華態度最積極且出兵最多，達到二萬一千六百三十四人，但尚屬後發國家，歐洲老牌帝國依然瞧不上；同

時，法國沒有尋求擔任總司令一職且並不反對沙皇的提議。

瓦德西於一九〇〇年十月十七日抵京，將聯軍司令部和自己的住所安排在中南海（他在日記中稱為「冬宮」）。十一月末，聯軍舉行盛大儀式，由總司令瓦德西率領軍官和部分士兵，遊覽紫禁城。利卡爾頓拍攝了瓦德西率聯軍浩浩蕩蕩地騎馬從午門進入紫禁城的情景：

我們前面是德國陸軍元帥瓦德西，正通過皇城，準備以勝利者的姿態正式遊覽紫禁城，同時我們能看到紫禁城入口的全景。……聯軍佔領北京後，美國軍隊和日本軍隊負責宮殿區，第九步兵連隊的一部分就在這個院子宿營，此時他們正列隊在甬道兩旁。三個全副武裝的軍官在一個騎白馬的衛兵帶領下，後面跟著衛兵，跟在那三個軍官後面的就是陸軍元帥，他的護衛來自不同國家的部隊。⑭

利卡爾頓懷著極度的興奮和好奇，隨行參觀並拍攝了紫禁城各個宮殿（特別是作為慈禧寢宮的儲秀宮和安放著光緒皇帝龍椅的太和殿）、宮內建築、飾物和守宮太監——而就在幾天之前，他剛剛在紫禁城北面的景山上拍攝過皇宮的全景。在「紫禁城宮殿中的天子寶座」的圖片說明中，利卡爾頓興奮地寫道：「這裡（指太和

130

殿——作者註），在被聯軍佔領之前，過去數百年裡沒有外國人，甚至那些少數的歐洲外交家，都沒有被允許朝拜。」[41]現在，卻任由「洋鬼子」參觀、撫摸、隨意坐上去照相……這位攝影師在拍照的同時，不得不連聲唸誦「阿門」，以平靜自己內心的激動。

現在，不少讀者經常將瓦德西遊覽紫禁城的照片與聯軍紫禁城閱兵的照片當作同一個事件，其實二者發生在不同的時間，閱兵的事件在先。一九〇〇年八月十五日，聯軍攻克北京內城，對於是否佔領紫禁城，各國態度不同。有的國家認為應該佔領紫禁城或者至少毀掉其一部分，以示對清廷的懲罰；但有的國家則擔心此舉會引起中國全國的憤怒，導致與聯軍更大的對立，因為在整個義和團圍攻使館和聯軍進軍北京期間，中國江南各省並沒有奉旨北上勤王，而佔領或者毀掉紫禁城，可能會引來南方軍隊。於是各國最終達成共識，派兵「管理」但不佔領紫禁城，而是通過在紫禁城閱兵，來宣示武力，羞辱清廷：「一九〇〇年八月二十八日清晨七時三十分，各國部隊匯集在大清門內。按事先的協議，軍隊由八百名俄軍作為領隊，其後的隊伍由日軍、英軍、美軍、法軍、德軍、意大利軍、奧軍組成。各國公使和司令官以及軍事記者、使館職員、侍衛隊等都參加了閱兵式。俄國的利涅維奇中將因軍銜最高，代表各國司令官檢閱了部隊。八時，閱兵完畢，英軍施放禮炮宣告遊行

131

開始，各國侵略軍列隊順序進入紫禁城，依次由大清門進入，經過內左門，出神武門。一路鼓樂齊鳴。」[42]

與利卡爾頓同時在京的歐美和日本攝影師，很多人熱衷於拍攝聯軍搜捕義和團、在鬧市區砍他們的腦袋並掛在柱子上示眾的照片，但利卡爾頓好像有意迴避了這些血腥的場景。他將鏡頭轉向北京殘存的歷史文化標誌和剛剛恢復的街頭生活：頤和園、觀象台、雍和宮的建築和街道上的各式牌樓，前門大街上亂哄哄的小吃攤和商店，沒有減震的簡易馬車，纏小腳的漢族婦女和留天足又信基督教的滿族婦女，還有教會學校的英國教師史密斯小姐和她的學生。在義和團圍攻使館和教堂期間，史密斯小姐保護了這些學生，是一位了不起的女英雄。在拜訪美國大使康格時，正巧大使要乘轎子外出，利卡爾頓意識到「這是很有意思的一件事情」，便拍下了大使乘轎子的照片。這裡的「很有意思」，已經不是「洋人乘轎子很新鮮」，而是利卡爾頓想表達的乃是：洋人乘轎子象徵著對中國的一種勝利。正因為當時有身份的洋人乘轎子已成慣例，比如德國公使克林德正是乘轎子去總理衙門時被擊斃的。

如一八六〇年第二次鴉片戰爭中國戰敗，英國公使額爾金前往禮部與恭親王奕訢簽訂《天津條約》時，額爾金故意乘坐了八抬大轎，以侮辱奕訢；因為依大清定制，在京城之內，唯有皇帝才可乘金頂八抬大轎。然而規則是由勝利者制定的，自此之

後，洋人不能乘八抬大轎的規定也就被廢了。

在《日記》中，利卡爾頓將老態畢現的清廷議和大臣慶親王奕劻的單人照，與參加和談的歐、美、日等十國駐京公使的瀟灑合影別有深意地放在最後。無疑，利卡爾頓比同時在京的其他攝影師表現出了更寬闊的現實視野和更清醒的歷史意識：他確定眼前的這個時刻這件事這座城這些人將成為歷史的一部分，正如普特南·威爾在《庚子使館被圍記》的作者序中所言：「一九〇〇年北京之夏，在世界史上必永遠留存。」

【註釋】

① 詹姆斯·利卡爾頓：《1900·美國攝影師的中國照片日記》，第 195 頁，徐廣宇譯，福建教育出版社，2008。

② 牟安世：《義和團抵抗列強瓜分史》，第 17 頁，中國電影出版社，2005。

③ 《1900·美國攝影師的中國照片日記》，第 47 頁。

④ 同上書，第 93 頁。

⑤ 同上書，第 63 頁。

⑥ 同上書，第 61 頁。

⑦ 同上書，第49頁。

⑧ 同上書，第19頁。

⑨ 亞當·斯密：《國富論》，第60—61頁，謝祖鈞譯，新世界出版社，2007。

⑩ 《1900·美國攝影師的中國照片日記》，第15頁。

⑪ 同上書，第93頁。

⑫ 同上書，第91頁。

⑬ 同上書，第155頁。

⑭ 《帝國的回憶：〈紐約時報〉晚清觀察記·1854—1911》（修訂本），第56—57頁，鄭曦原編，當代中國出版社，2009。

⑮ 同上書，第361頁。

⑯ 同上書，第296—297頁。

⑰ 〔英〕約·羅伯茨：《19世紀西方人眼中的中國》，第145頁，蔣重躍、劉林海譯，中華書局，2006。

⑱ 同上書，第26頁。

⑲ 同上書，第27—28頁。

⑳ 《1900·美國攝影師的中國照片日記》，第57頁。

㉑㉒ 同上書，第57頁。

㉓㉔ 同上書，第41頁。

㉕ 〔英〕布萊頓·泰勒：《當代藝術》，第96—97頁，王升才等譯，江蘇美術出版社，2007。

㉖ 《19世紀西方人眼中的中國》，第143頁。

㉗㉘ 《1900·美國攝影師的中國照片日記》，第141頁。

㉙ 同上書，第145頁。

㉚ 同上書，第149頁。

㉛ 同上書，第159頁。

㉜ 同上書，第153頁。

㉝㉞ 上述電報轉引自：《絕版李鴻章》之「第六章：庚子年李鴻章」，張社生著，文匯出版社，2009。

㉞ 《1900·美國攝影師的中國照片日記》，第161頁。

㊱ 《絕版李鴻章》，第53—54頁。

㊲ 《1900·美國攝影師的中國照片日記》，第151頁。

㊳ 《絕版李鴻章》之「第六章：庚子年李鴻章」。

㊴ 《1900．美國攝影師的中國照片日記》，第171頁。

㊵ 同上書，第189頁。

㊶ 同上書，第197頁。

㊷ 《老照片再現八國聯軍罪行：紫禁城內大閱兵》，《北京日報》2001年9月22日。

135

詹姆斯・利卡爾頓（James Ricalton）在北京，1901 年。

攝影：詹姆斯・利卡爾頓，courtesy Library of Congress

蘇州大運河上的吳門橋，1900 年。

攝影：詹姆斯‧利卡爾頓，courtesy Library of Congress

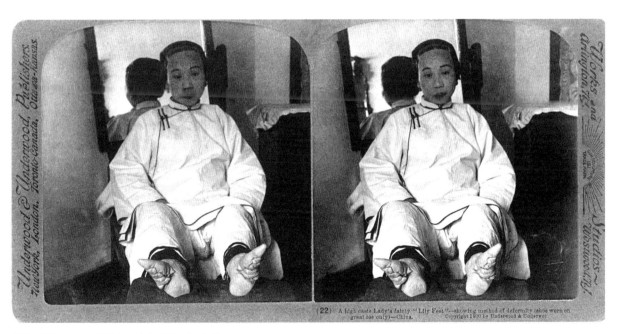

上海，花四個銀元拍攝中國婦女的小腳，1900 年。

攝影：詹姆斯‧利卡爾頓，圖片提供：華辰影像

廣州的「垂死之地」，一個奄奄一息的人，1900年。

攝影：詹姆斯・利卡爾頓，courtesy Library of Congress

看「洋鬼子」，「英國橋」（English Bridge）上的柵欄將本地人與使館區隔開，廣州，1900年。

攝影：詹姆斯・利卡爾頓，courtesy Library of Congress

上海街頭「站籠」的死囚，1900年。

攝影：詹姆斯・利卡爾頓，courtesy Library of Congress

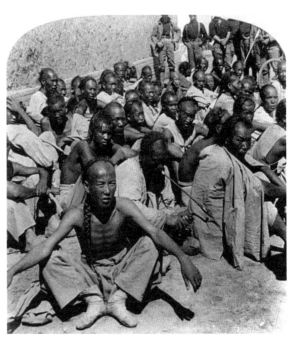

天津，被美軍俘虜的拳民，1900年。

攝影：詹姆斯・利卡爾頓，courtesy Library of Congress

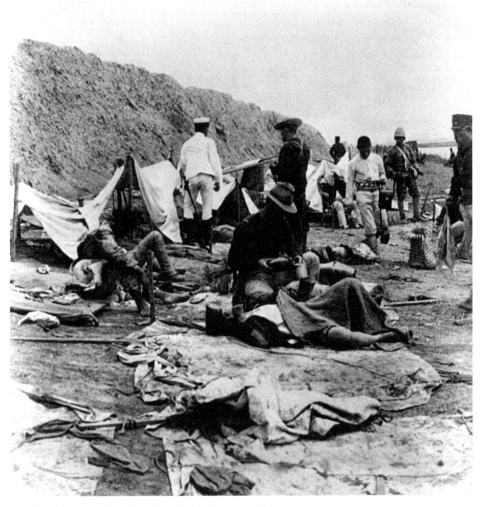

天津之戰結束後，美軍士兵給受傷的日軍士兵倒水喝，1900 年。

攝影：詹姆斯‧利卡爾頓，courtesy Library of Congress

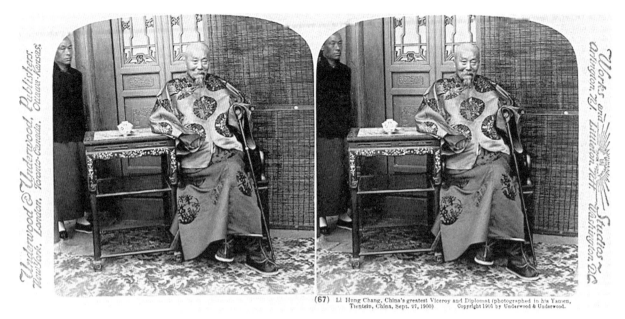

李鴻章在北洋大臣兼直隸總督府衙門內，天津，1900 年。

攝影：詹姆斯・利卡爾頓，courtesy Library of Congress

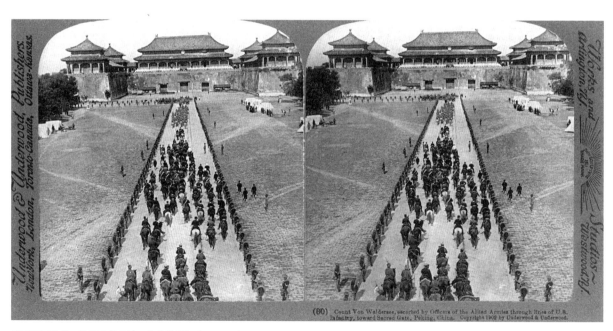

八國聯軍統帥、德國元帥瓦德西在紫禁城閱兵，1900 年。

攝影：詹姆斯・利卡爾頓，圖片提供：華辰影像

漢族富裕人家的小腳婦女，北京，1900 年。

攝影：詹姆斯・利卡爾頓，圖片提供：華辰影像

滿族富裕人家的天腳婦女，北京，1900 年。

攝影：詹姆斯・利卡爾頓，圖片提供：華辰影像

在上海長老會學校學刺繡的中國女孩，1900 年。

攝影：詹姆斯·利卡爾頓，courtesy Library of Congress

一名男子走過基督教青年會，街邊擺滿了小吃攤，北京，1900 年。

攝影：詹姆斯·利卡爾頓，圖片提供：華辰影像

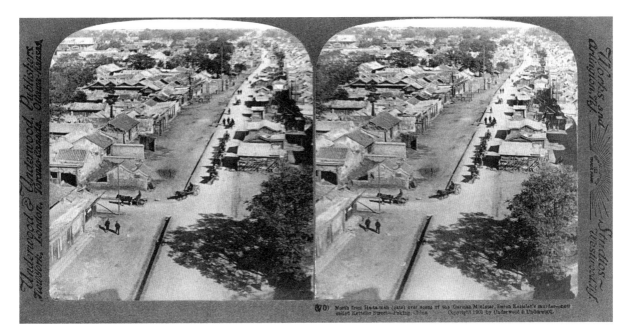

站在哈德門上向北看到的情景（位置約在今天的東單）；因德國公使
克林德在此處被殺，這條大街（即今天的東單北大街）被稱為「克
林德大街」，1900 年。

攝影：詹姆斯‧利卡爾頓，圖片提供：華辰影像

戰後的天津，1900 年。

攝影：詹姆斯‧利卡爾頓，圖片提供：華辰影像

詹姆斯・利卡爾頓出版的《立體照片裡的中國》圖書、與該書配套的
中國地圖、中國照片和立體照片觀片器

第四章 「農夫歌」

——一九〇八—一九三二年西德尼·甘博照片中的中國

一九九九年九月十六日，「風雨如磐：五四前後的中國——〔美〕西德尼·甘博一九〇八至一九三二年中國攝影北京首展」在中國歷史博物館（今國家博物館）舉行，讓公眾頓生驚豔之感：一是沒想到一個業餘攝影師的照片有如此深度，其中部分照片的形質之美，與同時代的專業人士相比也不遑多讓。二是西德尼·甘博（Sidney D. Gamble，1890—1968）本人，讓攝影業內人士頗感惶惑：以前怎麼沒聽說過這個名字？三是這些照片親切生動，不見了此前外國人拍攝中國的那種居高臨下，而是表現出一種對中國和中國人苦難處境的同情——一個出身豪門的美國大資本家的後裔，在那樣的時代背景下，這種同情可能嗎？

甘博生前是一名社會學家和熱心的社會工作者，在美國以研究二十世紀二三十年代中國華北農村和北平平民生活而有一定知名度。他曾在一九〇八—一九〇九

145

年隨父親在中國旅行，此後又在一九一七—一九一九年、一九二四—一九二七年和一九三一—一九三二年三次旅居中國，從事宗教、教育、社會調查與社會學研究，拍攝了很多照片和部分電影膠片，但這些照片僅有百餘幅曾在相關著作中用為插圖，其餘照片和電影膠片一直都存在閣樓上，數十年來無人問津。直到一九八四年，他的長女、一九二六年出生於北平的凱瑟琳·甘博·科倫（Catherine Gamble Curran）夫人因一系列不同尋常的巧合，發現了這些照片：

一九八四年在普林斯頓亞洲協會的一次會議上，科倫夫人驚訝地發現「投射在牆上的一些有關中國風土人情的幻燈片是父親拍攝的，這些幻燈片美麗而著色異常」。科倫夫人是普林斯頓亞洲協會的董事。新上任的協會主任傑森·P. 艾斯特（Jason P. Eyster），對普林斯頓亞洲協會的歷史和甘博在其發展過程中所起的重要作用非常感興趣（甘博曾擔任過普林斯頓亞洲協會的主席和名譽主席——作者註）。為了發現更多關於甘博的資料，艾斯特拜見了甘博的遺孀伊麗莎白·甘博。甘博夫人將艾斯特領到家中三樓上的一間壁櫥，壁櫥裡有幾隻檀木盒子，裡面存放著幾百張手工著色的彩色幻燈片。另外的幾個鞋盒子裡裝滿了近六千張黑白照片的底片。這些保存完好的底片和彩色幻燈片，以及後

146

來發現的三十卷電影膠片，是西德尼‧甘博在一九一七—一九三二年三次旅居中國期間拍攝的，其中一小部分是他隨訪日本、朝鮮和蘇聯的照片。作為一名一絲不苟的學者，甘博不僅為膠片和幻燈片編了號，而且標明了每張照片的地點、時間和內容。①

雖然甘博的照片發現較晚，但在拍攝中國的外國攝影家中，他仍然佔有一個獨特的地位：基督教人道主義者的眼光，使他對中國社會底層人民的苦難生活有更多的關注和真誠的同情，這使他的拍攝超越了獵奇，而進入早期紀實攝影的序列。

作為一名訓練有素的社會學者和經濟學者，他將攝影與自己在中國所做的社會調查和社會學研究結合起來。他在一九二一年出版的《北京的社會調查》（Peking: A Social Survey）中就用了五十多幅照片做插圖，成為將攝影手段與社會學田野調查方法相結合的先驅之一，並直接影響了此後中國社會學的發展。同時，在一九〇八—一九三二年期間他曾四次來中國旅行，此時正是中國現代史的破局階段，各種社會力量通過各種手段，對生病的中國進行診治，科學救國、民主救國、實業救國、教育救國、革命救國、商戰救國、厚黑救國、精武救國等等，中國猶如一個病人，身上插滿了各種各樣的管子，在亂象叢生中艱難地尋找一線生機。這種可遇不

147

可求的歷史境遇，通過甘博拍攝的一九一八年的京津大水災、一九一九年的「五四」運動、一九二四年的孫中山葬禮、一九二七年的上海「四一二」反革命政變、一九三〇年代初晏陽初（1893—1990）領導的中華平民教育促進會（下稱「平教會」）的平民教育和鄉村改造運動等一系列重大歷史事件以及鄉土中國的百姓生活，使風雨如磐年代的中國和中國人的哀婉面容，在那一刻凝固下來，等待著今天的回眸。

一 基督之手與東方那隻昆蟲的叮咬

「你們還記得掛在布萊爾宿舍二十二號我窗前的朝鮮風鈴嗎？這個風鈴是我被一隻東方昆蟲叮咬的象徵——你很難從這種叮咬中康復。它後來把我帶回到中國，帶回到北京，它使我對第一個東方城市完成了首次社會調查，發表了《北京的社會調查》一書。」②一九六二年，普林斯頓大學一九一二級畢業生五十周年聚會，甘博憶及往事，在留言冊上感慨地寫下上述話語。正是一九〇八年隨父親在朝鮮、日本和中國的旅行，使十八歲的甘博對中國留下了難以忘懷的印象——他形容為東方昆蟲的一次無法康復的叮咬，使他大學畢業後又三次重返中國。而他一九一七年第一次返回中國時，肩負的是一份基督教的活兒：北平基督教青年會社會調查幹事。

148

在基督教青年會裡，社會調查幹事是一個吃苦受累的活兒，西德尼·甘博是美國著名家族企業寶潔公司的創始人之一詹姆斯·甘博（James Gamble）的孫子，這位貴公子，何以跑到基督教青年會當差？

這有兩方面原因。一方面，如同美國的許多世家都有深厚的宗教背景一樣，甘博家族也是虔誠的基督徒，與美國基督教長老會海外傳教使團的關係十分密切，並對海外傳教事業給予了有力支持。甘博的父親戴維·甘博與長老會中國杭州傳教團傳教士費佩德（Robert F. Fitch）是好友，一九〇七年，費佩德在杭州為教會學校杭州育英書院籌建之江新校區（即後來浙江大學的前身），戴維·甘博為新校區慷慨捐贈了一座大樓和一個運動場。一九〇八年，戴維·甘博從寶潔公司退休，費佩德邀請他訪問中國，參觀建設中的之江新校區，於是，他帶著兩個兒子——長子就是西德尼·甘博——訪問了朝鮮、日本和中國，這就是甘博的第一次中國之行。費佩德本人是一位攝影愛好者，他介紹甘博認識了在成都任教、同時也愛好攝影的奈特（Knight）教授，奈特給費佩德和甘博看了自己在四川拍攝的部分照片，地理地貌之險奇、人情風俗之鮮見，讓二人大開眼界。「奈特不過是個業餘攝影愛好者，」費佩德回憶說，「他的作品遠談不上完美，但他迷人的照片表明，中國對於攝影師和探險家而言是個天堂。」③ 這當然也勾起了甘博的攝影好奇心，費佩德和奈特答

149

應，如果甘博有朝一日重訪中國，他們一定陪他到四川和其他地區拍照，這個西子湖畔的攝影之約在一九一七年夏天終於完美實現。

另一方面，基督教青年會當時在美國有著巨大影響，並受邀幫助中國基督教青年會拓展工作。基督教青年會一八四四年由英國人喬治·威廉創建於倫敦，本意是通過開展適合青年人特點的宗教文化活動，來堅定宗教信仰，提升精神生活。一八五一年傳到美國後，美國人提出了「德育、智育、體育、群育」的概念作為青年會的宗旨，使青年會進一步世俗化和社會化，由以前純粹以宗教活動為主導的組織，轉化為一個促進青年個人能力與社會能力全面發展的機構，獲得蓬勃發展，此後「更擴大成為對整個社會推行改良主義、參與政治活動和社會活動的基督教外圍團體」。④ 而由美國和加拿大兩國的基督教青年會聯合組成的「北美基督教青年會協會」（簡稱「北美協會」）在美國更有著非同尋常的影響力。

一九一二年，甘博從普林斯頓大學社會學系畢業，又在加州大學伯克利分校讀完了社會經濟學碩士學位。從普林斯頓大學畢業時，他因成績優異，被選為菲巴特卡帕學會（Phi Beta Kappa，由美國大學優等生組成的榮譽團體）的會員，該學會很多會員都有為北美協會工作的榮譽經歷。甘博從加州大學伯克利分校畢業後，參加了北美協會組織的社會服務工作，在一個犯罪青少年教育團體做教師。當時，北美

150

協會正應在華傳教士大會的邀請，幫助中國基督教青年會（成立於一八八五年）拓展工作。當時的在華傳教士團體有一個共識：中國正進入歷史轉折期，欲影響中國之未來，必從影響今日之中國青年開始；基督教青年會開展教育、體育、文娛、慈善、社會服務等事業，正是聚集和影響中國青年的有效方式。而在二十世紀，教會大學「對於中國的貢獻，當不亞於十九世紀中大西洋沿岸各大學對於美國的貢獻」⑤，這一觀點在北美協會非常流行，使從事青年會工作的人士深受鼓舞。同時，當時的在華傳教使團也認識到，在中國傳教，僅僅靠背誦《聖經》、講講使徒傳和顯靈故事是不夠的，他們「深知基督教是改良中國社會唯一的需要，又深知在現今的時候，傳佈基督教又必得按新近科學、哲學的概念，解除現代人種種的誤會及疑惑」⑥，也就是說，欲獲得好的傳教效果，除了宗教熱情，還必須與時俱進，引入當時中國社會關注的科學、哲學、民主等新概念，以迎合中國社會的主流社會思潮。

由此，北美協會從一九〇二年開始，有計劃地選派大學教授和受過大學訓練的專業人才到中國，使青年會的工作在上海、北平、南京等多個主要城市有了全新進展，影響日隆。正是在這樣的背景下，一九一七年，甘博受北美協會派遣來到北平，擔任北平基督教青年會的社會調查幹事。

這段做社會調查吃苦受累的經歷，使甘博有機會貼近生活的最底層，自下而上

151

地感知中國的社會結構，深刻地影響了他對中國社會，特別是對下層民眾的理解，當然也影響了他在中國拍攝角度的選擇。一九一九年，就在離開北京返回美國前夕，他寫道：

我覺得在校學生，尤其是大學生，應該找機會密切接觸一下周圍人們的生活。我本人在大學期間接觸到社區問題、勞教團體和社會救濟，對此我非常慶幸。如果學生們在校期間接觸不到任何社會問題，畢業後可能再也沒有機會。他們一旦走出校門，踏入商業社會，往往沒有可能也沒有興趣再去考慮社會問題。於是，他們對「另一半人」是如何生活的會一無所知，而沒有這種知識，他們不會有興趣去關心周圍人民的生活。⑦

甘博的照片表明：他在中國的主要工作和關注點，就是了解「另一半人」的生活。

二　四川的夏日之旅與北平的社會調查

一九一七年初，甘博回到中國，與費佩德和另一位基督教牧師約翰・H・亞瑟

152

（John H. Arthur）在杭州會合。六月，三人從上海溯江而上，經漢口、宜昌和三峽直達重慶，然後從重慶轉陸路經遂寧到成都，並到成都周邊的茂縣、安縣、金堂等地拍攝。三峽的縴伕、重慶江邊的挑水人、遂寧熱鬧的街市、安縣用大簍揹茶葉的村民、茂縣在雨中懸索渡江的赤膊客……九年前奈特教授的照片中那些難以置信的場景、生活和人物，而今一一呈現在眼前。在石佛場，一個村民肩膀上扛著重達幾十斤的一萬三千五百枚銅錢去趕集，因為物價上漲了。甘博僱來的挑伕為了省錢，草鞋穿破了，幾次還價，才捨得買一雙新的；餓了，就在路邊支起小鍋煮糙米飯；乏了，就從路邊小販那裡租口煙抽。對於中國底層民眾的貧窮，甘博在後來的旅行中看到了更多，正是貧窮幫他理解了中國和中國人：中國還是一個典型的傳統農業社會；中國人的普遍貧窮與人們安於貧困的生活態度，使他慢慢領悟到，中國人是一個「專以適合於艱難的環境中尋求幸福」的民族：「中華民族……不像基督徒自稱『為犧牲而生存』，也不像一般西方預言家要找求烏托邦。他們只想安於這個現世的生命，生命是充滿著痛苦與憂愁的，他們知之甚稔；他們和和順順工作著，寬宏大度忍耐著，俾得快快樂樂地生活。至於西方所重視的美德、自尊心、大志、革新慾、公眾精神、進取意識和英雄之勇氣，中國人是缺乏的。他們不喜歡攀爬博朗山或北極探險，卻感興趣於這個平凡的世界，蓋他們有無限之忍耐力，不辭辛苦的

153

勤勉與責任心，慎重的理性，愉快的精神，寬宏的氣度，和平的性情，此等無與倫比之本能，專以適合於艱難的環境中尋求幸福，吾們稱之為知足——這是一種特殊的品性，其作用可使平庸的生活有愉快之感。」⑧

甘博看到的這一切，都在生動地說明著中國人如何在艱難的環境中，享受著「知足」。

這次旅行直到九月才結束，他們三人拍攝的照片超過三千幅。甘博帶了兩台相機，一台是用四英寸×五英寸底版的格拉福萊克斯（Graflex）鏡廂相機，這種相機發明於一八九八年，機身是一個木盒子，快門設計在鏡頭上，略微笨重，但已可手持拍攝。另一台是格拉福萊克斯的改進型克拉普（Klapp）相機，將前者的木盒子機身改成了可伸縮的皮腔，整個機身更為輕便，利於抓拍。他們一路走一路拍，住店的時候就衝底版，甘博還練出了一門絕技：他將一個小三腳架支在兩腿中間，固定在涼轎上，然後再把打字機固定在三腳架上，他的旅行日記和圖片說明，就在趕路中噼噼啪啪地敲出來。

除了四川之外，一九一七—一九一九年，甘博的旅行足跡南到香港、澳門、廣州，北到承德、山海關、秦皇島，東南到福州、廈門，天津、河北、山東等地更多次到訪。兩年的廣泛旅行，最終以一個深入的社會調查而結束：這個調查於一九一

八年九—十二月在北京進行，一九二二年以《北京的社會調查》為名出版。

甘博在北平基督教青年會工作期間，應他的普林斯頓校友布濟時（John

Stewart Burgess，1883—1949，一九〇九年來北平基督教青年會工作，時任燕京

大學社會學系主任）之邀，同時擔任燕京大學社會學系的教師。此時，該系剛剛創

辦，主要開兩門課，一門是社區組織，由布濟時主講；另一門課是社會調查，由甘

博主講。⑨在教授「社會調查」的過程中，甘博帶領學生——其中就有後來成為著

名作家的謝冰心——以北平市巡警總廳的相關資料為基礎，結合對在京外國人、中

國官員、商人等社會階層的問卷調查和統計，對北京市進行了一次前所未有的深入

走訪和調查。甘博還拍攝了大量的建築、市井、民俗、勞動、交易、教育、交通、

妓院——當然還有社會重大新聞事件——等方面的照片，凡是調查到的領域，幾

乎都進行了拍攝，這些照片有五十多幅在《北平社會調查》一書中用為插圖，包

括北京的城牆和護城河、紫禁城門樓、太和殿、一九一九年六月四日和五日的學生

示威、被押往監獄的被捕學生、國立法政專門學校門前看守學生監獄的衛兵、國立

北京高等師範學校學生在機器車間和鍛造車間實習、等待施粥的乞丐、北京模範監

獄、妓院招牌、北京基督教青年會等。甘博拍攝於一九一八年十一月二十八日在

故宮觀看閱兵式、坐在銅香爐前休息的富家老婦人，一九一九年端午拍攝的戴老虎

155

帽、穿老虎鞋的孩子，已成為他關於北平市民生活的代表作。

社會學者閻明對這次調查的過程和內容有一個清晰的梳理：

調查結果展現了一幅多姿多彩的古都生活畫卷：一九一七年北京市有八十一萬一千五百五十六人，是中國第四大城市，在全世界首都中排第七……在總人口中，漢族約佔百分之七十至百分之七十五，滿族佔百分之二十至百分之二十五，回族佔百分之三，尚有少量其他民族。男子佔百分之六十三點五，女子佔百分之三十六點五，男女性比例為一百七十四比一百，遠遠高於其他大城市……在交通方面，據一九一九年三月統計，北京有五百一十九輛汽車，二千二百二十二輛馬車，四千一百九十八輛手推貨車，一萬七千八百一十五輛人力車；在婚禮或喪葬的隊列中，尚可看到轎子。由於沒有便道，因此道路上擠滿了車輛和行人。

人力車是載人的主要工具，無論白天黑夜，到處可見。價錢隨行就市，按路程、時間、天氣、供求等決定。下雨天，泥濘的土路上，雨水很快毀了車伕腳上穿的布鞋，拉車更顯艱難……污水系統大部分還是明朝修建的，只排廢水。糞便的收集、乾燥成肥料，是由五千名男子挨戶進行的。對大多數工人來說，工作與居所是同一個地方，這是傳統手工業者生產與生活方式的特點。白天在小舖子裡幹

活，到了晚上把工具挪開，鋪上被子就寢……產品的價格、工人的工資、工時、學徒期限等，均由行會決定。理髮業行會規定，會員間不許彼此搶生意，甲店的常客到乙店去理髮，乙店一定要多收百分之十的理髮費……行會也向會員提供一些救濟，如醫療費、喪葬費等。然而，傳統的行會組織正逐漸被現代工業體制所取代。在傳統手工業中，僱主與僱員界限不太分明，師徒如父子，他們屬同一個行會。但在現在工廠組織中，師徒之間的個人關係消失了，隨之產生的是僱主與僱員間的利益對立，他們分屬不同的組織……以小資本開辦小工廠，更適合中國的環境。北京的娛樂業清楚地反映了正在發生的從舊到新的變遷。保齡球、台球、電影、公園等西式休閒活動隨處可見。現代體育運動（其中也括各項球類）剛剛興起。與此同時，聽戲、酒宴、說書、賽馬等古都數百年流傳下來的傳統娛樂方式依然存在。商業性的娛樂多集中在南城。在茶館中、公園裏、街道上，可以看到說書人眉飛色舞地講故事。他們總是講到故事最精彩的部分便戛然而止，要收了錢才繼續表演……一九一一年以後，妓院的數量增多。一九一二年，北京共有三百五十三所登記在冊的妓院，有二千九百九十六名註冊妓女。一九一七年，妓院增加至四百零六所，註冊妓女三千八百八十七名。妓女依年齡、姿色的差別分為四等。⑩

今天，《北平社會調查》連同甘博所拍的照片一起，已成為研究一九一〇年代北平歷史的重要資料。甘博組織這次社會調查之際，正當中國社會學的創始期，該次社會調查是中國社會學史上運用現代社會學理論將攝影融於社會調查和社會學研究的第一個成果，成為中國社會學史上的重要標桿。通過這次調查，甘博也更清楚了社會調查對於在中國社會開展服務、拓展青年會的工作和社會改良的重要性，大力支持燕京大學社會學系的發展，後來還長期擔任普林斯頓—燕京大學基金會（Princeton-Yanching Foundation）的主席，「不但憑藉自己的身份為燕普社會募捐，他本人也多次為燕大捐款。燕大社會學系的第一位中國教師許士廉，便是甘博個人出資聘任的」⑪。

關於甘博對燕京大學社會學系發展的貢獻，一九三三年畢業於燕京大學社會學系的費孝通有一個更生動的說法：「燕京大學有社會學系是一個名字叫做甘布爾（Gamble）的美國人創始的。他是象牙肥皂公司的老闆，到中國來做青年會工作，在北京進行社會調查，後來和伯吉斯（即布濟時——作者註）合寫了一本《北京調查》的書。他進一步，想培養一批中國人能像他一樣一面做青年會工作，一面進行社會調查，反正他的象牙肥皂在中國所賺取的錢已不少，就拿出了一筆做這件事。於是就拉住他的母校，美國的普林斯頓大學，成立拿這筆錢出來還得有個名義。

158

一個『普林斯頓在中國的基金』，交給燕京大學，作為培養社會服務的人才之用。

燕京大學拿了這筆錢先辦社會服務系，後來改稱社會學和社會工作系，在這個基礎上，逐步添設經濟學系、政治學系和法律學系，合成為法學院。」⑫

以這次社會調查為基礎，一九二四—一九二七年第二次旅居中國期間，甘博重點研究和拍攝了北平市民的日常生活與風土習俗，出版了《北平市民的家庭生活》（一九三三）一書。

廣泛的旅行和深入的社會調查，使甘博對中國社會的理解遠遠超過了許多同時期的在華外國人。布濟時曾說當時的在華外國人雖然生活在中國，但並不了解中國社會：外國人總是自己抱團，他們享有條約規定的各項特權，有自己的領館、商行、學校和教堂，他們只把中國人當作車伕、廚師、僕人和跑堂的；即使是傳教士，對信眾的態度也是家長式的。⑬一九三〇年代初，林語堂談起在華外國人的情況是：他們多生活在城市裡，狗要定期洗澡，冬天裡還要穿專門定做的腹衣，所以看到中國農夫及下層人，就說他們過的是「非人類的生活」「欲謀救濟，第一步工作，似非把他們的茅舍與用具總消毒一下不可」。⑭而甘博對當時中國社會的理解卻是：這樣一個社會，絕大多數成員過著極為貧窮的生活，內憂外患之下，除了改造和革命，又怎會有別的出路？

159

也正是這樣的理解，使他在一九二四年和一九三一年第二次、第三次回到中國後，熱情參與和資助了晏陽初發起和領導的「平教會」的平民教育和鄉村改造運動，並為自己在中國的攝影活動留下了最為生動的一章。

三　見證五四運動與一九二五年的孫中山葬禮

一九一八年十一月，甘博正帶領學生行走於北京街市，進行社會調查，一件大事震撼了中國，也沸騰了古都：十一月十一日，英、法等協約國戰勝了德、意等同盟國，第一次世界大戰結束。中國雖然沒有軍隊直接參戰，但派出了大量華工（約二十萬人）在歐洲戰場為協約國軍隊服務，因此也忝列為戰勝國。

自一八四○年第一次鴉片戰爭以來，在歐洲列強面前，中國一直打著一面「敗」字旗：談則必敗，戰則敗得更慘，結果是整個民族心理自卑，恨外、媚外更懼外。而現在，中國突然成了德國面前的戰勝國，就像久被惡棍欺負的弱小子突然被伸張了正義，首先得出一口惡氣。於是，十一月十三日，當甘博像往常一樣走過北京東單北大街時，突然發現不遠處的西總布胡同西口，熱鬧非凡：北平各界正聚集在這兒，商量著如何拆除著名的克林德牌坊。

克林德牌坊，為紀念一九〇〇年的「克林德事件」而立，被北京老百姓尖刻地稱為「婊子牌坊」。克林德（Klemens F. von Ketteler，1853—1900）是一九〇〇年北京鬧義和團時的德國駐華公使，曾以強硬態度鎮壓義和團。一九〇〇年六月二十日，此時正值慈禧太后諭旨支持義和團圍攻列強使館，他乘轎帶隨從前往東單東堂子胡同的總理各國事務衙門交涉回國事宜，經過東單牌坊時，被清兵盤問。克林德首先開槍，後被反擊的清軍神機營隊長恩海擊斃。一九〇一年，清政府被迫與列強簽訂《辛丑條約》，條約規定清朝須派親王赴德國向德皇道歉，並在克林德被殺的地方立碑紀念——據說後來八國聯軍進北京時，德國元帥瓦德西聽從了陪他的賽金花的建議，將建立紀念碑改成了建中國式的牌坊——這就是老百姓稱之為「婊子牌坊」的原因。克林德紀念碑於一九〇三年一月八日竣工，橫跨東單北大街，在落成典禮上，醇親王載灃曾代表清朝前往碑下致祭，因此被認為是「國恥」。甘博在現場拍攝了民眾拆除克林德牌坊的完整過程，成為全程記錄這一標誌性事件的唯一一名攝影師。稍後，中國政府會同法國駐華代表，以戰勝國的名義命令德國人將克林德牌坊的散件運至中央公園（今中山公園），重新豎起，將原來用德語、拉丁語、漢語三種文字鐫刻的悼念克林德之死的文字去掉，刻上「公理戰勝」四字，從此該牌坊被稱為「公理戰

勝坊」。一九五二年十月二日，為紀念在北京召開的「亞洲太平洋地區和平友好會議」，「公理戰勝」四字又被改為「保衛和平」，就成了今天在中山公園看到的「保衛和平坊」。

在拆除克林德牌坊的同時，以徐世昌為總統的北洋政府還決定：十一月十四日在天安門召開慶祝大會，十四日到十六日、二十八日到三十日為慶祝活動日，北平市各界舉行慶祝遊行；並於二十八日在故宮舉行盛大閱兵式，以慶祝「公理戰勝強權」，振奮民族精神。甘博置身遊行隊伍之中，一邊感受著中國人民族情緒的集體釋放，一邊拍攝北平市兵、學、商、民各界的慶祝遊行和十一月二十八日的故宮閱兵，在閱兵日還抓拍到一些特別生動的瞬間：兩個身著旗袍的滿族女子，在故宮內的配殿前悠閒地走過，讓人不由得想起「旗人」與這座宮殿和這個國家的特殊關係。一位參觀閱兵式的小腳老婦人，穿著嶄新的綢緞冬衣，坐在銅香爐前休息，戴著時髦的眼鏡，抽著時髦的香煙，表情十分生動；一位手提暖爐、著布棉衣的中年婦女立在她旁邊，提示著一種中國式的主僕關係，這張照片是甘博拍攝的北平民眾生活的代表作之一。

但「弱國無外交」，歷史的殘酷性很快顯露出來。一九一九年一月召開的巴黎和會上，英、法等國不顧中國是戰勝國，決定將德國在中國山東的各項權益轉讓給

162

日本，並不顧中國代表抗議，正式寫入《協約國和參戰各國對德和約》（即《凡爾賽和約》），由此引發了五四運動。此時，甘博已決定在秋天回國，正在抓緊時間整理北京社會調查的資料，而自一九一八年秋天以來，北平街頭遊行不斷，因此五四運動當天的遊行活動包括火燒趙家樓等，甘博並不在場。他拍攝的是五四運動的第二個階段：火燒趙家樓之後，北洋政府發佈公告，嚴禁抗議示威活動，並為曹汝霖、陸宗輿、章宗祥辯護，對示威學生進行鎮壓，引發了學生的進一步不滿。六月初，北京學生組成了幾十個演講團在街頭演講，六月三日，政府逮捕學生一百七十多人；六月四日，逮捕學生數量激增到近八百人，從而引發了全國性的罷課、罷教、罷工浪潮。甘博關注著學生的行動，奔走於沙灘、東單、和平門、西單、天安門和海淀（清華大學學生遊行進城的必經之地）等處，拍攝了他們遊行、演講、遭警察逮捕、被關進臨時監獄、在臨時監獄的生活、學生探監、北平高等師範學校的學生在臨時監獄外集會聲援被捕同學等場面。

今日細讀，這些照片在記錄事件過程之外，還提供了其他方面的有趣信息，比如關於當時政府與學生的關係，甘博的照片就提供了新的閱讀線索：北洋政府雖然不得不對學生的抗議活動加以彈壓，但囿於民國初建和民意洶洶，尚未煉成後來「三一八慘案」那樣的毒手；學生與警察之關係，雙方還算客氣。在一張照片中，

可以看到學生在揮臂演講，周圍民眾聚集，警察隨即趕來，在演講學生周圍拉上一條警戒線，將學生與聽眾隔離；隨即，警察勸說聽眾離開；而學生則在一邊對警察做說服工作，似乎在質問：「我們這是愛國行動，你為何不支持？」甘博還以外國人的特殊身份，進入臨時監獄拍攝了那些被關押的學生，這是迄今了解「五四」被捕學生生活的唯一一組照片。從照片上可以看出：臨時監獄似由軍營教室臨時改建而成，像工廠車間一般高大；室內有很多課桌，桌子拼在一起，就成了晚上睡覺的床。學生們無聊地或坐或躺，他們被限制了人身自由，但未被施以暴力，因此容貌服裝整潔，更有人讀書如常，而學生代表也被允許探監，學生甚至還可在監獄外集會聲援。六月三日和六月四日，軍警大量逮捕演講和遊行學生，在甘博的鏡頭中，逮捕的場景看上去輕鬆得像是一場由學生和軍人同謀的特別「散步」：士兵揹著長槍鬆鬆垮垮地走在兩邊，更有士兵笑嘻嘻地看著學生；有學生邊走邊揮著演講團的白布捆綁，他們頭戴寬邊涼帽，長衫飄飄，不時交談；中間被捕的學生沒有被旗；走在最前邊的一個，更將「北京大學學生第二演講團」的白布標繫在胸前，面露微笑大步向前，透著一種以書生意氣搏天下興亡的豪情——這樣的青年，這樣的畫面，令人不勝唏噓！

一九二五年四月二日，甘博在北平完整地拍攝了孫中山先生大殯。這是他在旅

164

居中國期間拍攝的又一重要歷史事件。三月十二日，孫中山在北平行轅逝世，遺體同日被移到協和醫院由法國醫生做防腐處理，三月十九日在中央公園（今中山公園）社稷壇大殿設靈堂，供各界悼念。此時，由於南京中山陵尚未修建（中山陵一九二六年六月開建，一九二九年五月落成），孫中山靈柩遂於四月二日移至香山碧雲寺暫厝。甘博清楚地知道孫中山是何許人及其逝世對中國社會的影響，出殯前他就多次前往中央公園拍攝。四月二日，他早早來到了社稷壇大殿，拍攝了孫中山遺容，悼念條幅，宋慶齡、孫科和孫治平（孫中山長孫、孫科長子）等孫中山親屬為其守靈，孔祥熙、宋子文、孫科、戴恩賽（孫中山之婿）、宋慶齡、孫治平、孔令儀（孔祥熙長女）、孫治強（孫科次子）、宋美齡、宋藹齡等移靈前在靈堂合影，前導隊，花圈隊，百姓沿街送別直到設在碧雲寺的靈堂等場面，形成了一個完整有序的攝影報道過程。這個系列中最生動的一張，是他敏捷地抓拍到了起靈前年幼的孫治平面含悲戚地在人縫中回頭一望的瞬間，這張照片使得這個沉重、沉悶的系列有了靈氣和生氣：既有中國傳統觀念所說的「千棺從門出，此家好興旺，子在父先死，孫存祖乃喪」之生生不息，又有相當的象徵意義：「革命尚未成功，同志仍需努力」，孫先生的遺志，後繼有人。

有意無意之間，甘博拍攝的五四運動和孫中山葬禮，成為中國歷史發展的兩個

165

象徵點：如果說後者象徵了舊民主主義革命的結束，那麼前者則傳遞出新時代到來的足音。風雨如磐的中國大地，正在涅槃與新生之間痛苦地掙扎。

四　晏陽初：「你不愧為真正的商人！」

一九三一年秋，甘博再次回到了中國。這次回來，有兩個原因：一是處理普林斯頓——燕京大學基金會相關資金的使用問題，二是應晏陽初之邀，參加「平教會」在河北定縣的社會調查和農村改造，為自己關於華北農村研究的著作搜集資料。這期間，他拍攝的定縣農村生活的照片，成為其關於農業中國鄉村生活的最生動的一章。

甘博結識晏陽初與「平教會」，大約在一九二六年。晏陽初，四川巴中人，一九一六年留學美國耶魯大學，一九一八年曾作為北美基督教青年會戰地服務幹事在法國為同盟國軍隊服務，一九二〇年獲普林斯頓大學碩士學位，隨後回國在上海基督教青年會擔任平民教育工作。一九二三年，晏陽初創辦中華平民教育促進會（即「平教會」），自任總幹事。他認為「民為邦本，本固邦寧」，中國之弱，關鍵在於國民——主要是農民——素質太低；「平教會」的主要工作就是從教育農民入手，

進行鄉村改造和鄉村建設，通過教農民識字學文化消除農民的愚昧；通過生計訓練（比如科學種田、農作物品種改良、病蟲害防治等）解除農民的貧困；通過衛生教育和流行病防治解決農民的身體之「弱」；通過公民教育（培養農民的公共意識、公民意識、合作精神等）消除農民的自私，當時在中國產生了很大影響。一九二六年，「平教會」選定河北定縣為鄉村改造試驗區，「平教會」總部先是設在北平，一九二九年遷到定縣。當時，北平有一批留學回國的博士、碩士，懷抱教育農民、振興國家的理想，「走出象牙塔，跨進泥巴牆」，參與了定縣的社會調查和鄉村改造實驗，其中就有一九一八年甘博在北平做社會調查時的助手李景漢，並應李景漢之邀，就「平教會」的農村社會調查提出過建議。一九二七年，甘博從上海返回美國之後，與晏陽初一直保持著通信聯繫，關注著「平教會」的工作，並給予資金支持。

甘博在一九三一年九月初到達定縣，他馬上就被這個既有濃鬱的中國傳統文化、又有典型的華北農村生活場景的縣城吸引住了：古老的城牆，高高的城樓，城門下農民趕著驢車進進出出；文廟裡的佛像是明代的，料敵塔則建於宋代。街道邊，農民赤膊脫坯建房，粉絲坊在門口晾出還滴著粉漿的粉絲。通往鄉下的路邊，村民忙著收穀子、摘棉花、曬煙葉；集市上，幾個江湖人在表演武術，背後的牆

上，刷著「用科學方法去種地」——這正是「平教會」的宣傳口號……甘博幾乎是走到哪裡拍到哪裡。幾天之後，「九一八」事變爆發，甘博記錄了定縣中小學生舉著小旗子在村間遊行、宣傳抗日的情景。進入深秋，「平教會」在定縣縣城舉辦了「蔬菜博覽會」，熙熙攘攘前來參觀的農民讓甘博大開眼界：展出的這些南瓜、蘿蔔、白菜、土豆等，是當地農民的當家菜，都是「平教會」指導農民用科學方法種出來的，比傳統種法個頭兒大，產量也高，很受歡迎。秋收之後，「平教會」就在院子裡擺上桌子，讓閒下來的農民坐在露天裡跟老師認字、聽衛生常識和種田的學問。為落實鄉村改造的具體方案，「平教會」將四里八村的鄉紳和農民代表請來一起商量，招待他們的是白菜燉粉條加上大饅頭……「平教會」踏踏實實的農民教育、社會調查和鄉村改造工作，給甘博留下了深刻印象，他感覺到「平教會」的工作與自己信奉的「基督教拯救世界」的理想大有相通之處。他不僅拍照片，同時還拍了紀錄片，其中一段可看到他在與晏陽初討論，顯然是談到了一個熱烈的話題，二人意見不同，表情都很激動……看著甘博拍攝的定縣鄉村生活與「平教會」工作的照片和紀錄片，耳邊彷彿又回響起那首著名的《農夫歌》：

　　穿的粗布衣，吃的家常飯，

168

腰裡掖著旱煙袋兒，頭戴草帽圈。

手拿農作具，日在田野間，

受些勞苦風寒，功德高大如天。

農事完畢，積極納糧捐，

將糧兒交納完，自在且得安然。

士工商兵輕視咱，輕視咱，

沒有農夫，誰能活天地間？

這首歌是當時「平教會」的老師為在鄉村開展文化教育專門創作的，在定縣一帶流傳甚廣，至今還有不少上年紀的人會唱。甘博當時也一定聽到過這首歌，因為他的照片裡，分明流淌著《農夫歌》充滿鄉土味的優美旋律。

到一九三二年秋離開中國，甘博在定縣前後待了半年多時間，這半年時間對於甘博十分重要：一方面，他拍的照片，有不少被選作《定縣──華北農村社會》（一九五四）和《一九三三年之前華北鄉村的社會、政治和經濟活動》（一九六三）兩部著作的插圖；更重要的是，他與晏陽初達成了一個約定，他向「平教會」的社會調查和鄉村改造實驗提供資金支持，而「平教會」則把在定縣所做的農村改造和社

169

會調查的詳細資料提供給他，幫他完成了上面兩部著作以及他去世後出版的《定縣秧歌》（一九七〇）──這是一個對雙方都有利的交換。所以，翻閱一九二九年到一九三八年近十年間晏陽初與甘博的通信，主要內容就是兩個：前者希望甘博提供資金，後者希望「平教會」提供詳細的分區調查資料。比如一九三二年五月二十四日，晏陽初在給甘博的信中寫道：

親愛的西德尼：

我對（「平教會」的）六年財政計劃擔心得要命，您可以掂量一下這種情勢：從政府那裡無望得到太多的資助，民間就更少……我寫信給您，請求您資助我們的社會調查工作。我們估計，在現有基礎上，進行調查工作每年需要一萬五千鷹洋，儘管本年的預算約為一萬七千鷹洋。如果這個數目能有保證，我們就不必擔心在此發展的關鍵時刻，縮小我們的計劃；也不必擔心匯率的浮動。

假設匯率是四比一，我們調查工作需要您每年資助三千七百五十美元，即六年總共二萬二千五百美元。……主要是由於您卓越的努力和慷慨資助，我們的調查工作才有這樣好的開端，如果您能保證繼續資助我們的工作，那將太好了，太令人鼓舞了。⑮

一九三六年十月三十日，晏陽初致甘博的信中寫道：「平教會」將在湖南建立一個新的實驗縣，總部也搬到了湖南，同時四川也邀請前去幫助建設，這是了解中國南方鄉村的好機會：「我們需要我們所能募集到的一切援助，以使這項工作能夠順利進行。我們希望您以對調查的特殊興趣，認識到這項任務的重要性，我們極為真誠地希望您能抓住這個時機，正像您以前所做的那樣，在資金和技術上幫助我們，使這一任務得以完成。」⑯

對於晏陽初的每一次請求，甘博都慷慨相助，一九三三年一月十六日，晏陽初特致信甘博表示感謝：

親愛的西德尼：

收到您（一九三二年）十一月三十日惠函令人振奮……得知您慷慨支持的消息，和給予的友誼和信任，使我們備受鼓舞和激動，尤其是處在我們遭受國外侵略，處在困難焦慮之際，您能在經濟最蕭條時刻解囊幫助，令人敬重。我和同仁

甘博的資助，對於西方捐款減少、國內募捐無望的「平教會」的鄉村改造實對於這一切表示感謝！⑰

171

驗，稱得上至關重要。同時，「平教會」提供的調查材料，也使得甘博在離開中國之後，仍然能高質量地完成關於華北農村研究的著作。一九三三年三月二十一日，晏陽初在致甘博的信中寫道：

尊敬的西德尼：

去年九月我曾寫信答應常給您寄些有關定縣調查工作的輔助材料。這次在另一信內給您寄去「第一區的家庭工業材料」，其餘五個區和全縣的材料計劃在一個月內分別給您寄去。我希望這一份輔助材料有助於增色您的著作，使之更富於影響。⑱

在另一封信中，晏陽初寫道：「我們將不時給您送去第一大項中所列的資料，這樣可使您的著作成為雖不是劃時代但也是真正不朽的作品。」⑲

美國著名漢學家、耶魯大學教授史景遷認為，甘博對中國的研究是把三個方面融為一體：第一，他堅信基督教會有助於中國擺脫貧困和落後；第二，他在社會科學和經濟學研究方面的專業訓練，使他能夠積累調查資料和數據為社會改革做準備；第三，他熱愛攝影，相機的鏡頭成為他關注時代危機的一隻眼睛。⑳

172

也許還有一點應該補充進去：那就是甘博對於中國的研究和拍攝，包含了真誠的理解和友誼，並成為他生命中難忘的一部分。

在普林斯頓大學一九一二年級五十周年聚會的紀念冊中，甘博寫道：

還記得那個「大黑匣子」嗎？當年它曾經是我生命的一部分。現在我已改用 35mm 照相機，大多為我的孫子孫女拍彩色照。當年拍攝的許多黑白照片仍在訴說著一九一二年普林斯頓大學的故事。後來的照片有在州立勞改學校的生活，有從威尼斯山巔鳥瞰鋸齒形山脊，有兩萬英尺高的克什米爾主峰，中國的長江三峽，伏爾加河上的遊船，麗日下的富士山。此外，還有北京紫禁城裡的和平慶典，故宮內開闊的宮廷大院、大理石台階、精美的古銅器和金瓦蓋頂的皇宮。㉑

173

【註釋】

① 邢文軍：《西德尼・D・甘博鏡頭下的中國》，見《老照片》第 18 輯第 60 頁，山東畫報出版社，2001。

② 《老照片》第 18 輯第 56 頁。

③ 《老照片》第 18 輯第 57—58 頁。

④⑤ 趙曉陽：《中國基督教青年會早期創建概述》，《陝西省行政學院學報》2003 年第 1 期。

⑥ 趙曉陽：《布濟時及其〈北京的行會〉研究——美國早期漢學的轉型》，《漢學研究通訊》（台灣）（總第 89 期），2004 年 2 月，第 19—23 頁。

⑦ 《老照片》第 18 輯第 64 頁。

⑧ 見林語堂：《吾國與吾民》第二章第五節「和平」，黃嘉德譯，陝西師範大學出版社，2006。

⑨ 閻明：《一門學科與一個時代：社會學在中國》第 11 頁，清華大學出版社，2004。

⑩ 同上書，第 20—22 頁。

⑪ 同上書，第 15 頁。

⑫ 費孝通：《江村經濟》，第 220 頁，上海人民出版社，2006。

⑬ 閻明：《一門學科與一個時代：社會學在中國》，第 16 頁。

⑭ 《吾國與吾民》第一章第二節「退化」。

⑮ 《晏陽初全集》第三卷，第 289—292 頁，宋恩榮編，湖南教育出版社，1992。

⑯ 同上書，第 544 頁。

⑰ 同上書，第 344 頁。

⑱ 同上書，第 359 頁。

⑲ 同上書，第 311 頁。

⑳ 《老照片》第 18 輯第 60 頁。

㉑ 《老照片》第 18 輯第 68 頁。

174

四等艙的旅行，右起第一人（戴眼鏡者）為西德尼‧甘博，山東曲阜，1917—1919 年。
攝影：西德尼‧甘博（Sidney D. Gamble Photographs），David M. Rubenstein Rare Book & Manuscript Library, Duke University

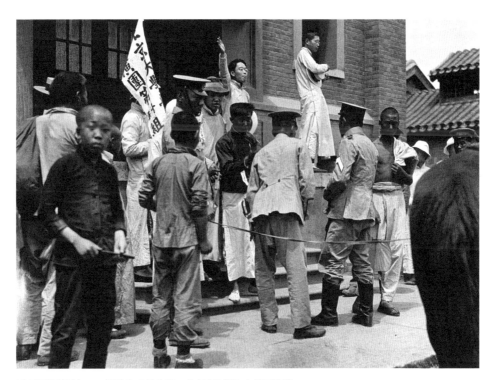

五四運動系列之一：1919 年 6 月 3 日，北京高校學生在街頭演講。
攝影：西德尼‧甘博（Sidney D. Gamble Photographs），David M. Rubenstein Rare Book & Manuscript Library, Duke University

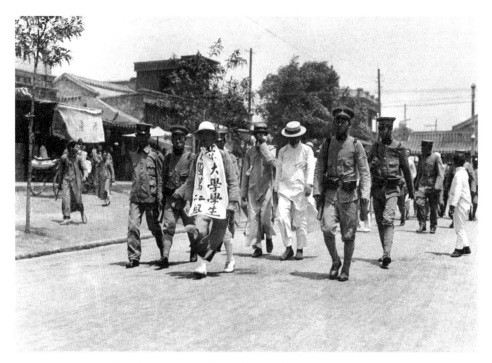

五四運動系列之二：1919 年 6 月 4 日，被捕的北京大學學生將旗幟掛在脖子上。

攝影：西德尼‧甘博（Sidney D. Gamble Photographs），David M. Rubenstein Rare Book & Manuscript Library, Duke University

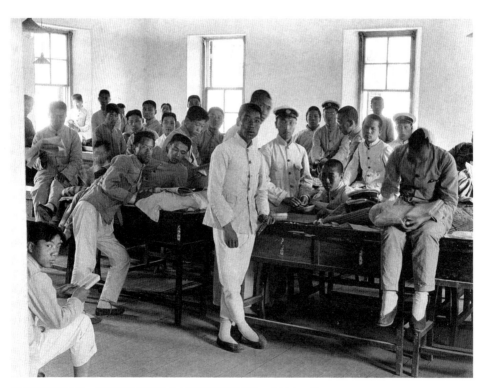

五四運動系列之三：被關進臨時監獄的北京高等師範學校學生，1919 年 6 月。

攝影：西德尼‧甘博（Sidney D. Gamble Photographs），David M. Rubenstein Rare Book & Manuscript Library, Duke University

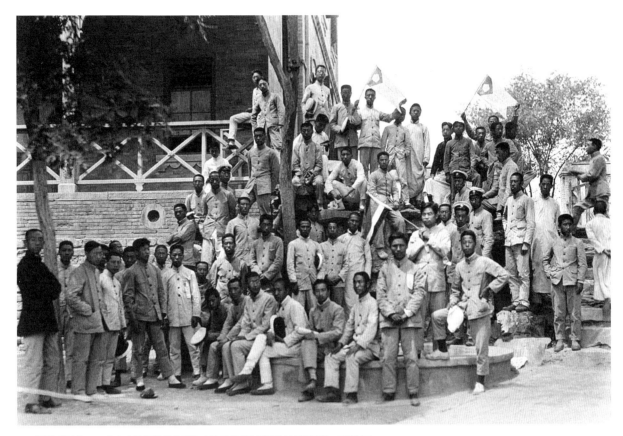

五四運動系列之四：北京高等師範學校學生在臨時監獄外聲援被捕的同學，1919 年。

攝影：西德尼‧甘博（Sidney D. Gamble Photographs），David M. Rubenstein Rare Book & Manuscript Library, Duke University

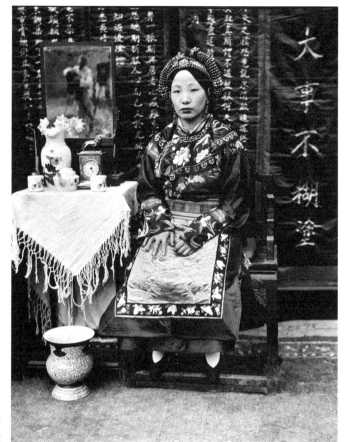

高太太，北京，1917—1919 年。
攝影：西德尼·甘博（Sidney D. Gamble
Photographs），David M. Rubenstein Rare
Book & Manuscript Library, Duke University

1918 年感恩節當日，在紫禁城觀看閱兵的
老婦人，北京。
攝影：西德尼·甘博（Sidney D. Gamble
Photographs），David M. Rubenstein Rare
Book & Manuscript Library, Duke University

北京北海公園的乞丐，1917—1919 年。

攝影：西德尼·甘博（Sidney D. Gamble Photographs），David M. Rubenstein Rare Book &
Manuscript Library, Duke University

刮臉掏耳朵，湖北宜昌，1917—1919 年。

攝影：西德尼·甘博（Sidney D. Gamble Photographs），David M. Rubenstein Rare Book &
Manuscript Library, Duke University

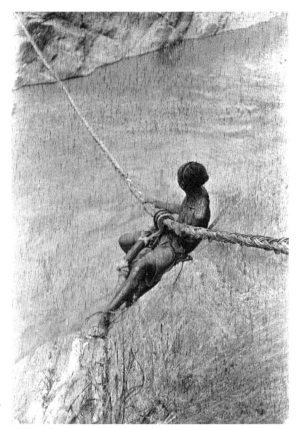

雨中的懸索渡江，四川茂縣，1917—1919 年。

攝影：西德尼．甘博（Sidney D. Gamble Photographs），
David M. Rubenstein Rare Book & Manuscript Library,
Duke University

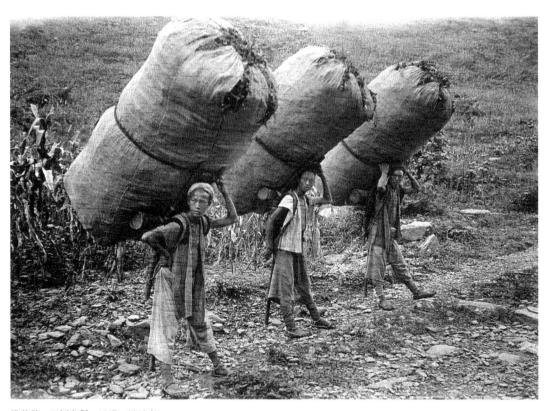

揹茶葉，四川安縣，1917—1919 年。

攝影：西德尼．甘博（Sidney D. Gamble Photographs），David M. Rubenstein Rare
Book & Manuscript Library, Duke University

平教會總幹事長晏陽初一家，河北定縣，1931—1932 年。此照片經過剪裁。

攝影：西德尼·甘博（Sidney D. Gamble Photographs），David M. Rubenstein Rare Book & Manuscript Library, Duke University

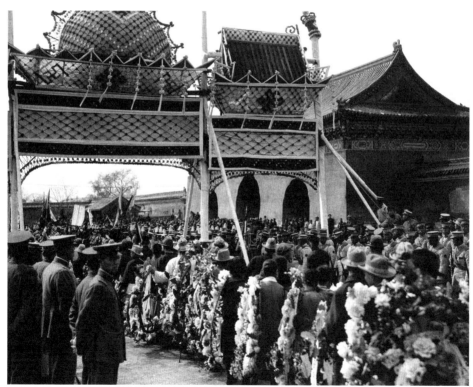

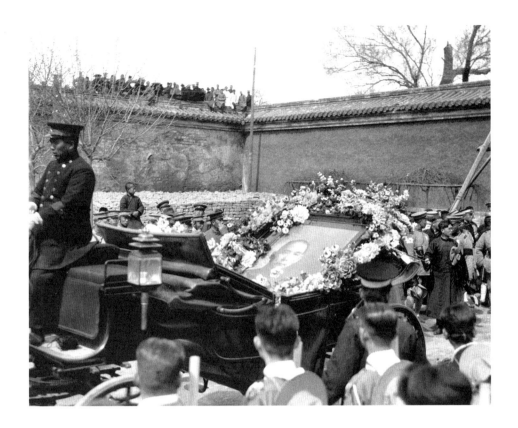

孫中山葬禮，北京，1925 年。

攝影：西德尼・甘博（Sidney D. Gamble Photographs），David M. Rubenstein Rare Book & Manuscript Library, Duke University

河北定縣農民拾棉花，1932 年。

攝影：西德尼·甘博（Sidney D. Gamble Photographs），David M. Rubenstein Rare
Book & Manuscript Library, Duke University

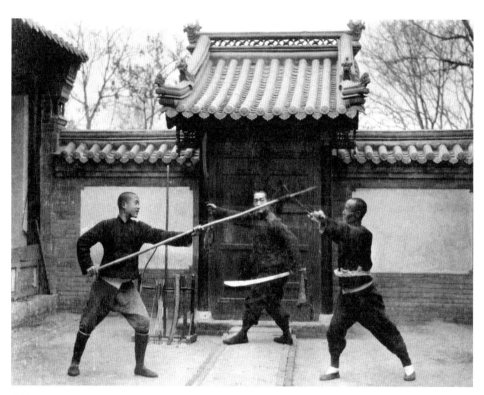

農村武術，河北定縣，1931—1932 年。

攝影：西德尼·甘博（Sidney D. Gamble Photographs），David M. Rubenstein Rare
Book & Manuscript Library, Duke University

第五章　香格里拉的始作俑者

——一九二二—一九四九年約瑟夫·洛克在中國的探險

在拍攝中國的西方著名攝影家中，奧地利裔美國籍植物學家、地理探險家和攝影家約瑟夫·洛克（Joseph F. Rock，1884—1962）是最有故事的一位。今天，洛克在中國的行蹤已成為旅遊開發的對象，雲南、四川大大小小的旅行社都關有「重走洛克之路」一類的項目，同時，對這位「香格里拉的始作俑者」的解讀也陷入了「香格里拉化」：想像的成份超過了歷史的成份。有作家看到洛克「用心血和生命拍攝的近千幅照片和撰寫的上百萬字文稿」，「眼淚再也忍不住，奪眶而下」。①

作家總是多情的。

洛克於一九二二年二月十一日，從緬甸進入中國雲南邊境口岸板達關，五月到達麗江（後來即將麗江作為基地），當時是受美國農業部外國種子引進處的派

185

遣，到東亞考察和採集對美國來說稀缺的有較高經濟價值或觀賞價值的樹種、農作物種子、園林觀賞類植物種子，後來又受美國國家地理學會和《國家地理》雜誌的委派，在雲南、四川、青海、甘肅進行探險活動和拍攝報道，同時受哈佛大學阿諾德植物園和哈佛大學博物館比較動物學部的委託（後來還接受了加州大學的委託），為他們搜集植物標本和動物標本；還受美國國會圖書館的委託，為該館在甘肅卓尼的禪定寺採購了該寺刻印的多達三百一十七卷的藏文版《大藏經》。一九三四年後，洛克的身體狀況不再適宜進行艱難的地理探險，而《國家地理》雜誌等機構也減少或取消了對他這方面的資金支持，他將主要精力轉入了對納西歷史文化的研究，撰寫了《中國西南古納西王國》（The Ancient Na-Khi Kingdom of Southwest China）、《納西語—英語百科辭典》（A Nakhi-English Encyclopedic Dictionary）等著作。到一九四九年八月麗江解放，洛克離開雲南，他在中國生活工作的時間跨越二十七個年頭（這期間有兩年多居住在越南、美國和歐洲），其在《國家地理》雜誌發表的關於雲南、四川、西藏交界地區的探險報道，啟發了英國作家詹姆斯·希爾頓（James Hilton，1900—1954）在小説《消失的地平線》中創造出喜馬拉雅山北麓的世外桃源香格里拉，由此，洛克成為「香格里拉」的始作俑者。

洛克編纂的《納西語 — 英語百科辭典》

187

一 植物物種和標本採集者、小偷和商業間諜

與之前拍攝中國的西方攝影家相比，洛克的照片自成一路：前者主要拍的是中國人的社會生活或名勝建築，而洛克的鏡頭中滿眼皆是高山峽谷、地理地貌、植物植被、植物特寫以及旅行所見的自然風光；偶爾拍攝探險中所遇的少數民族，基本是簡單的人像，生活場景類照片很少。這種拍攝方式鮮明地標誌出了洛克來華的職業身份：他是一名植物物種和植物標本採集員，一名地理探險者。

洛克一八八四年一月出生於維也納，父親是男僕，母親在他六歲時去世。父親希望洛克能成為一名牧師，而洛克本人卻幻想著周遊世界，「生活在別處」。一九〇五年，大學預科畢業的洛克應聘當了郵輪客艙服務員，來到紐約。一九〇七年，洛克在夏威夷一所中學找到了教授拉丁文和自然史的工作，使他有機會潛心考察夏威夷的植物群落並採集製作了大量植物標本。一九一一年，自學成才的洛克獲得夏威夷大學的植物學教職，對夏威夷島的植物植被有了更深入的研究。一九二〇年，校方在處理他採集製作的兩萬多份植物標本時未能聽從洛克的意見，洛克憤而辭職前往華盛頓美國農業部尋找新工作。而此時，該部恰好在物色一名有植物學背景的專業人員，以便派往東亞，因為該部在東亞的一名非常出色的植物物種和標本採集業人員

弗蘭克・梅爾，於一九一八年六月在中國南京附近失足跌入長江溺死。

說起弗蘭克・梅爾，在美國大大有名。他在中國工作了八年，曾穿越中國西北、內蒙古、東北直達朝鮮；繼而又經高加索地區進入中國西北，經新疆、甘肅、西藏東部和四川，沿長江順流而下考察中國江南；從一九一六年起又以北京為中心考察華北。梅爾溺死之後，美國《國家地理》雜誌在一九一九年專門刊發紀念文章，說梅爾在中國旅行的過程中，「向（美國）國內運回了──作者註）數以千計的植物種子和樣品。如今梅爾發現的植物已經在美國的田野、果園、林蔭道和柵欄旁生長起來了。如果他還活著，他會高興地發現自己做了一件多麼偉大的工作」。② 今天美國人吃到的無核柿子、北京梨、中國棗等的種子當時就是由梅爾從中國採集後盜運回美國的。

一九二〇年，洛克就是作為梅爾的後繼者被派到東亞，他先到印度和泰國尋找出油多的大風子樹種（當時該樹種子的油脂被用來治療麻瘋病），繼而於一九二二年抵達雲南，開始了在中國西南地區搜集植物物種和標本的工作。此後十年間，他寄到華盛頓斯密松寧學會的僅植物物種和標本就多達八萬件，這些物種和標本由該學會轉送給哈佛大學內的阿諾德植物園等機構。其間的一九二三年秋天，他率隊在雲南與西藏交界處的金沙江、瀾滄江、怒江流域考察，將幾天工夫所搜集到的物種標本寄到

189

華盛頓，竟用光了維西城郵局的全部郵票。一九二八年四─九月從麗江經永寧前往四川木里和今日亞丁附近的央邁勇等三神山探險，此行採集植物物種標本數千種、飛禽標本七百多種。一九二九年洛克到康定西南的貢嘎山探險，採集植物標本三百一十七種，單是杜鵑花一項就有一百六十三個小類，另有鳥類標本一千七百零三件。

洛克之所以能在很短時間內採集數量驚人的物種標本，並非其本人親自動手，乃是僱用熟練人手。在他到達麗江之前，已經有美國植物學家弗萊斯在那裡工作，給洛克提供了很有幫助的建議。同時，洛克還僱用了經弗萊斯訓練已能熟練採集標木的納西人。不僅如此，他還仗著自己有錢，用高薪將當時為法國植物學家金頓採集標本的全部納西人都拉了過來，逼得金頓只好離開麗江前往緬甸另覓佳地。

洛克的絕大多數照片，都是他在尋找植物物種的旅行中和受美國國家地理學會委託的探險中拍下的，比如一九二八年四─九月的旅行，他拍攝彩色照片二百四十三幅、黑白照片五百零三幅。一九二九年在貢嘎山的探險，他為《國家地理》雜誌拍攝彩色照片九百幅、黑白照片一千八百幅。他用照片展示標本植物生長的地理環境和群落情況，記錄探險隊的旅行和生活，展示雄奇的山谷，惡劣的自然環境以及羸弱可憐、自生自滅的土著居民。照片還是他行之有效的公關手段：當他的採集或探險活動需要當地土司頭人的支持時，洛克一般會給對方準備「一文一武」兩樣禮品，「武」

的是對方急需的手槍或步槍，「文」的就是拍照片，他通過給他們照相，展示美國先進科學技術的魔力，與對方拉近關係，取得關照。一般情況下，當一個人同意另一個人的鏡頭對準自己時，雙方的相互信任就開始建立，至少敵意會暫時退卻。

正是在這樣的環境中，洛克作為一名勇敢、智慧、具有超強毅力、善於與人溝通、勇於征服自然且代表著先進社會的白人探險家的形象，得以突出。

值得注意的是，洛克這種集物種採集者、探險家、記者的身份於一體的情況，在當時來華旅行的很多外國人身上一度普遍存在，他們的共同特徵是想方設法地將中國的某些東西倒騰出去。比如與洛克同時在中國探險的美國國家地理學會華中探險隊的領隊弗雷德里克·烏爾森，一九二五年曾駕車穿越蒙古地區（包括內蒙古和外蒙古，當時均屬於中國領土），在賀蘭山等地肆意採集植物物種、獵取鳥類等動物標本。在城鎮住下後，他們張貼中文寫的大紅海報，徵求購買任何野生動物，

「很快一條長龍就排在我們院子裡，從帶著幾根鷹羽毛的老人到提著老鼠尾巴的小孩，都前來響應我們的廣告」，結果他們在短時間內就搜集了大量動植物標本。③

英國植物學家爾尼斯特·亨利·威爾遜（Ernest Henry Wilson，1876—1930），在一八九九—一九一一年多次到中國四川、雲南、重慶等省市搜集植物物種，數量多達四千七百種植物，六萬五千多份植物標本，將一千五百九十三份植物種子帶到了

191

西方，其中包括很多中國獨有的具有很高經濟價值和觀賞價值的物種，比如中國珙桐、獼猴桃等；他拍的照片，與洛克的很多照片如出一轍。

對於洛克、威爾遜這樣的種子採集和地理探險活動，現在我們的很多評論和報道懷著一種淺薄的浪漫主義情懷，將其當作純粹的科學研究和地理探險活動來看待，豈不知在農業作為主要經濟產業的時代，種子是最重要的經濟資源之一，特別是某些本土特有植物品種，往往具有極高的經濟價值，這些種子被盜走，可能會對本土相關產業產生致命影響。

近代國際貿易史上的一個經典案例，就是中國與英國的茶葉貿易的逆轉。經濟學者郎咸平做過這樣的梳理：鴉片戰爭之前，英國因為要從中國進口大量茶葉，每年需要向中國輸入大量白銀，以至於要到墨西哥開礦，再將白銀運到中國，成本極高。此後便想出了用鴉片換中國白銀、再用這些白銀買中國茶葉的壞招，於是有了一八四○年的第一次鴉片戰爭。但短時間內，用鴉片換取的白銀還是不敷進口茶葉之用。於是，英國人就開始琢磨第二步了：「一八四八年，東印度公司派經驗豐富的皇家植物園溫室部主管羅伯特‧福瓊前往中國。這傢伙能說一口流利的中文，他說他是蘇格蘭植物學家和探險家。我們當時愚昧無知啊，也搞不懂這個蘇格蘭跟和我們簽訂《南京條約》的英格蘭有甚麼關係，於是這傢伙就堂而皇之地進入了中國內地，深入福建山區，拿到了我們嚴加看管的茶葉種

192

子，考察記錄了茶葉的栽培方法。最後，他帶回去了兩萬株小茶樹和大約一點七萬粒茶種，並帶走了八個中國的茶葉工人和茶農。此後，印度的茶葉開始取代中國的茶葉登上貿易舞台，到一八九〇年，印度茶葉佔據了英國國內市場的百分之九十，中國在這場貿易戰和商業間諜戰中完全落敗，成為徹底的看客。」④

這就是威爾遜、洛克們在中國進行採集、探險的真相。

二 埃德加·斯諾說：「洛克不是個怪才，就是個白癡！」

洛克關於中國的文字和圖片獨樹一幟：在他的筆下，空間永遠都有精確的數字表述，比如昆明到麗江要走十八站，第一站，約三十里到平壩；第二站，從安寧到老鴉山七十里；第三站，從老鴉關到祿豐縣城八十里……第十八站，自九河到麗江有九十里，海拔八千二百英尺。⑤每一站到下一站的距離是多少里，所經過的那座山名叫甚麼，海拔多少，都有清晰的數字，這些數字的獲得，都是洛克在旅行中一步一步地在旅行中走出來的，因此步一步地測量出來的。同樣，洛克的照片也是一步一步地在旅行中走出來的，因此要談洛克關於中國的攝影，就不能不談他在中國的旅行。

洛克在中國的旅行和拍攝，集中在一九二三──一九三二年，這段時間他頻繁地

193

接受了美國農業部、國家地理學會等委託的標本採集和地理探險任務，許多植物標本及其生存環境都拍攝了對應的照片，《國家地理》雜誌也對報道有明確的圖片要求。這段時間，可以說洛克不是在旅行，就是在為旅行做準備。而洛克關於中國的最有影響的報道，是其發表於《國家地理》雜誌的關於在中國探險旅行的九篇文章，幾乎全部撰寫於這一時期。這些文章中呈現的中國元素——高山峽谷、原始森林、竹索渡江、跳大神和酥油花、使用毒箭的原始土著人、髒亂不堪的旅館、僅容單人單馬勉強行走的茶馬古道、殺完人繼續唸經的喇嘛土匪⋯⋯構成了洛克的「中國故事」的基本背景和主要情節，正是旅行將這些元素生動地串聯起來。

「在旅途中，他的部落侍從們被分為一隊前衛和一隊後衛，前面的一隊由一名廚師、一名廚師助理和一名管理全隊伙食的男僕帶領，精心確定了與洛克有一段在視野中隱蔽的距離。用餐時，地上鋪上豹皮地毯，上面安放一張桌子和幾把椅子，桌面上鋪有亞麻桌布，銀質餐具和餐巾安放其上。我們到達時，飯已快做好了。晚餐後，通常是用茶，然後飲烈性甜酒。洛克教會了他的廚師們燒地道的奧地利菜。他吩咐侍從用轎子把自己抬著進入陌生的城鎮以顯示他這個人的重要地位，許多圍觀的民眾還以為他是一位外國王子。」⑥ 這是一九三一年一月，美國記者埃德加‧斯諾日記中記載的一

194

段關於洛克旅行的記錄。一九三〇年秋，在上海的斯諾正在準備從雲南經緬甸、印度到歐洲的旅行，當時由於美國國內經濟大蕭條的影響，他從所服務的幾家報社拿到的經費非常有限，躊躇之際，與洛克相遇。洛克邀請斯諾與自己同行——當時洛克正受美國國家地理學會的委託，準備一次到哈巴雪山的探險活動，組織了一個由六十四匹騾子和馬組成的龐大馬幫，馱著可以供應一年的給養，另外還有科考器材、攝影設備和藥品。但這次同行並不愉快，先是洛克來信取消了他對斯諾的邀請，後來又極力勸說斯諾加入，然後動身日期一再拖延……從昆明到大理走了三個禮拜，快到大理時，不愉快發生了：洛克懷疑斯諾想偷他的銀元——當時洛克帶著約合一萬美元的銀元。這件事顯然對斯諾傷害很深，後來在談到洛克時，他一點也不留口德，毫不客氣地稱洛克腦子有病，「不是個怪才，就是個白癡！」⑦

當時洛克在中國的旅行，確實被中國人視作有怪癖，而他本人則認為他的生活習慣代表了「高級文明人」的習慣。正如斯諾所述，他在旅行中帶著自己培訓出來的能燒奧地利菜的中國廚師，帶著摺疊浴缸、銀餐具、亞麻桌布，還有一堆唱片和一台留聲機。一九二五年四月，在甘肅清水，他在客棧的房間裡擺出乾電池電唱機，大聲放唱片，當地老百姓以為裡面住了戲班子，紛紛圍在客棧門口，甚至趴在客棧對面和客棧的牆上，探頭探腦向裡觀望。令他們吃驚的是，只有一個莫名其妙

的方盒子在那兒響，怪裡怪氣的歌聲就是從那個匣子裡放出來的。那是個甚麼怪物啊？那麼小個東西裡面還有人唱歌？還唱得這麼難聽？就在當地老百姓想破頭也想不出來那是個甚麼玩意兒時，早在一邊支好相機的洛克，頻頻按動快門，拍下了當時百姓們看西洋景、聽西洋腔的鬧哄哄的場面——這是洛克在中國所拍攝的最有「中國味兒」的照片之一。

「在雲南境內最難以忍受的是，我們有時不得不在小鎮上過夜，而這就意味著灰塵、蒼蠅、吸鴉片者、吵吵嚷嚷的聲音以及種種其他讓人不舒服的東西」⑧，一九二六年，洛克在關於金沙江、瀾滄江、怒江上游地區的探險報道中寫道。其實小鎮上的這種「不舒服」，與後來他在滇藏交界三江並流地區懸索渡江的恐懼相比，就不算甚麼了：「（我被牢牢地綁在懸索上之後）頭人最後再囑咐我一句，千萬不要讓頭碰到繩子，他大叫一聲『放』，於是我就像射出的箭，衝進空中，時速達二十英里，風呼呼地在耳邊作響。奔騰的河水彷彿只在眼前一閃，空氣中有股木柴的味道，這是滑輪摩擦時產生的，因為繩子有些地方編織得不是很平滑，摩擦很大。我很快就到了河對岸，也是湄公河（瀾滄江）西岸，停下時感覺自己像隻騾子般重重地踏上地面。」而當後來輪到他的馬渡河時，這些馬被繩子捆在懸索上，「用盡力氣四處亂踢，嘴大大地張著，馬尾也直直地豎著。當它們最終被放到對岸石灘上時，已嚇得站不起來了。」⑨

這樣的場景，正是拍照的好機會：洛克讓隨從先把他的相機帶到河對岸，當其他人和馬渡河時，他拍下了渡河的過程。

一九二九年三月，洛克率隊到康定西南的貢嘎山探險並採集動植物標本——他在報道中稱這座山為「明亞貢嘎」。他從設在麗江恩咕嚕卡村的基地出發時，帶著二十多名納西隨從，這些人既是武裝護衛又能熟練地採集和製作標本。十六匹騾子馱著足夠七個月的給養，另外還帶著「幾大箱的攝影器材、膠捲和彩色底片、顯影劑、咖啡、聽裝牛奶、茶、可可、黃油、麵粉、鹽、糖和一些聽裝蔬菜……大量的用竹子纖維造的紙，可以用作吸水紙吸乾植物標本的水分，還帶了捆得緊緊的兩大箱軋好的棉花用以保護鳥的皮毛，以及很多箱在麗江以南的和清製造的白色纖維紙，用來包裝乾了的植物標本。最後的也是最重要的一點，我們的裝備中還準備了醫藥箱」⑩。

這樣的隊伍，是洛克旅行的典型情景。跋涉了一天紮營之後，其他人可以休息了，而洛克的晚間工作才剛剛開始：「必須寫下詳細的日記，取出膠捲放入膠捲盒中，再摸黑裝上新膠捲，採集的各種植物標本必須寫上標註，註上名稱、採集地。」⑪ 經康定前往貢嘎山口時遇到了暴風雪，「我們連哪怕就是眼前一英尺的距離都看不見，彷彿走進了一堵穿不透的白牆，天地已混為一體了。木里王的士兵們穿著長筒藏靴，為我們在前面沒有任何痕跡的荒野中推開了積雪，掃出一條道路。假如不是因為天氣如

197

此糟糕，我們可能還要跟在緩緩的氂牛群後面，它們可以在深深的積雪中為我們犁出一條路來，但寒冷不允許我們像氂牛一樣緩慢地行進，它們的速度是每小時兩里」⑫。

到了山口，「積雪更深了，暴風雪也越發猛烈。由於我們身處在樹木線以上，除了一堵略呈紫色的白牆外，我們甚麼也看不見，我好像已迷失在一片白色的旋渦中。」

就在這樣的風雪中，洛克帶著他的探險隊翻越了海拔一萬六千英尺（約四千八百五十米）的山口，而在海拔一萬四千三百英尺（約四千三百米）的地方，他支起相機，「為在雪中、在滿是冷杉和杜鵑樹林中的隨行隊員們拍攝」⑭。

如此辛苦的旅行，得到的是超乎尋常的收穫，對洛克，就是做到了「白人中的第一次」。幾天後，洛克上到海拔一萬六千五百英尺（約五千米）的山坡，從遠處可以清晰地眺望雄偉的貢嘎山，洛克「禁不住高興地喊叫著，作為第一個站在這兒的白人，我驚異於這片我可以看到的美麗」；隨後再次重複：「直到我來到這裡，還從未有一個白人曾在如此近的距離看過它」。⑮

三　貢嘎日松貢布，山神目光與土匪槍口下的行走

高山峽谷，風雪大河，還只是洛克旅行中來自自然的挑戰，更為嚴峻的挑戰還

198

不是這些，而是亂世與貧窮的副產品──土匪。一九二〇年代，由於軍閥混戰形成的割據狀態和多種社會經濟原因，中國很多地方土匪叢生，雲南、四川、湖南、甘肅等地由於山高林密，更是土匪橫行。一九二八年，洛克從昆明回麗江，經過一個叫牛街的小村子，當時官兵正在圍剿盤踞在這兒的以張結巴為首的土匪，而土匪也不示弱，乾脆抓了當地的比利時傳教士做人質，威脅如果官軍繼續進攻，就殺了這個洋人，官府害怕引起國際爭端，只好作罷。於是，張結巴就成了這塊地方的軍事首領，「他和他的一千名部下就待在這貧窮的村子裡，他的所作所為就是把村子燒成平地，而被他搞得窮困不堪的農民，還得供養著這群毀滅了他們的家園的野獸。」⑯

一九二五年，洛克的朋友、《國家地理》委託在中國探險考察的另一名美國人霍爾・斯曼，在《中國西部歷險記》中詳述了自己在從雲南經四川前往甘肅的旅途中，被土匪追逐圍困的過程。在從昆明前往東川的路上，他和隨行人員被土匪襲擊了兩次；從東川前往昭通的路上，被二百名土匪圍困在一個名叫迤車汛的小村子，官方派來護衛他的士兵多達七十餘人，雙方對峙了一整夜，斯曼做了最壞的打算：將自己隨身攜帶的銀元等都分給了身邊的人，自己只攜帶兩支手槍準備突圍。進入四川，從成都到綿竹的路上，官方派給他的衛兵多達一百四十餘人，加上驟伕，他的旅行隊伍有一里多長。到了甘肅，住在岷縣縣城的一家客棧，縣長派了三十名士兵

不分晝夜地站崗，但在夜裡仍然有五名土匪爬上房頂想要搶劫這位洋人。[17]洛克在旅行中的遭遇不比霍爾‧斯曼更幸運，他之所以能夠逢凶化吉，首先是他所僱用的納西隨從剛烈忠勇，人數雖少（一般是十多個人），但關鍵時刻卻是以一當十，屢次救洛克於危難之中。洛克曾說：「我那些探險活動的成功很大程度上要歸功於堅毅的合作隊員：即使到了最危險的時刻，我也可以絕對相信他們。例如，有一次我們被六百多名悍匪包圍，他們也毫不示弱，我想起其他考驗他們勇氣的場景。在（甘肅）迭部地區，我們被一伙窮兇極惡的匪徒襲擊，在松潘北部的荒野，他們和我一起解除了十八名藏族流氓的武器，當時我們動作稍微慢一點，就被他們殺死了。」[18]

其次，就是洛克具有洋人的身份、有錢和出色的人際溝通能力：因為他是洋人，所以官府遷就他；因為他有錢，所以官府會派士兵保衛他；因為他善於溝通，所以在與一些部落首領、土司、頭人打交道時，先送厚禮表敬意，再拍照片結友情，一來二去，就成了這些土皇帝的哥們兒，路自然也就太平了許多。這種人際關係在洛克的旅行探險中有時起著決定性作用，比如他在四川亞丁——稻城地區央邁勇三神山的探險拍攝就是如此。

一九二六年，在去木里王國的路上，洛克發現了一座他不知名的雪山。後來木里王告訴他，那裡有三座雪山，名叫「貢嘎日松貢布」，這三座山上均有菩薩居

住，是藏族人的神山。按照常例，藏族人一生中都至少要轉山一次，以清洗自己的罪孽，但現在山上有以扎西宗本為首的土匪佔據，他們週期性地外出搶劫，回來後再接著唸經，並規定外人不得轉山，否則先搶後殺，所以已有二十多年沒有外人轉山了。「神山」之說讓洛克非常著迷，在一九二八年寫信給木里王，希望他能夠與扎西宗本協商，允許洛克的探險隊轉山拍攝並保證安全。由於木里王在扎西宗本匪徒外出搶劫時提供借路的方便，所以木里王致信之後，扎西宗本同意了洛克的要求。一九二八年六月十三日，洛克帶著他的探險隊從木里出發，共有二十一名納西護衛、三十六匹馱著給養的騾子和一隊木里王派出的衛兵，並有木里王身邊的一位喇嘛做嚮導。轉山的過程中，洛克不顧藏族人「不能動神山一草一木、一鳥一獸」的禁忌，偷偷地採集了動植物標本。更巧的是，他的探險隊與正在帶著匪徒轉山的扎西宗本迎面相遇，洛克記述了當時的戲劇性場面：「匪首（指扎西宗本——作者註）禮貌地脫帽、點頭、打手勢讓我坐在一塊石頭上，然後他命令一個手下解開牛皮做的馬褡褳，從裡面取出一塊塊被手弄得很髒的酥油和軟乾酪。這時候突然下起大雨來，我沒能給他和他的三十名土匪照成相，他們個個都配備了步槍和手槍，這些槍是他們從北部的漢軍那兒搶來的。他問我晚上在哪兒宿營，我正猶豫不決怎麼回答時，他把手放在胸口上說『你甚麼都不用怕，我已經發出了命令，不准騷擾

201

你』。我們的會面就這樣結束了。⑲

就在轉山快要結束的前兩天，洛克的探險隊宿營在一個被土匪盤踞的寺廟裡，由於從沒有白人到過這兒，也沒有外國人轉過這兒的神山，所以洛克的出現引來了土匪們的好奇和圍觀：「我們到達後，一群怪裡怪氣的藏族土匪香客都跑過來看稀奇。有的爬上牆頭盯著我，其餘的人擠在院子裡看西洋景——來了第一個要住在這座寺院的白人。他們的好奇心得到滿足後，又開始朝覲、轉經、祈禱。」⑳

由於有木里王的面子，洛克在貢嘎日松貢布的探險拍攝非常成功，臨行前他專門攜帶了彩色膠片，拍攝後現場沖洗，並詳細記述了沖洗過程：「用乾淨的吸水棉花過濾水以便去掉雜質，彩色頁片很難處理，即使在設備完善的實驗室也是如此。在沒有電、沒有自來水的帳篷裡，在海拔一萬四千五百英尺（約四千四百米）的露營地，不知困難了多少倍。空氣又冷又潮，乾燥頁片特別困難，無數小蟲和大馬蠅飛來叮咬膠片，落在感光乳膠上，結果被黏在上面。我叫人用紙板在頁片上搧來搧去驅趕蟲子，結果經常把人身上的塵土和杜鵑花上面的苔蘚屑搧到上面，出力不討好。」㉑

一九二八年八月，經木里王再次溝通，洛克率隊再次進入貢嘎日松貢布探險拍攝。到年底，當洛克準備再次前往神山拍攝時，被木里王勸阻：扎西宗本告訴木里王，如果洛克膽敢再次進山，將格殺勿論，因為洛克上次轉山後惹怒了山神，降下

冰雹將匪幫地裡的青稞全部打壞，於是洛克只好取消了第三次貢嘎日松貢布之行。他不無遺憾地寫道：「這樣，貢嘎嶺匪幫的地盤又封閉了，他們的山峰又像以前那樣被看守起來了。」㉒

四　香格里拉：小說中的世外桃源，現實中的監獄

洛克在中國留下的傳奇之一，就是他發表在《國家地理》雜誌上的川、滇、藏交界地區的探險報告，直接啟發了詹姆斯‧希爾頓的靈感，後者根據洛克的相關地理環境描寫，在小說《消失的地平線》中創造出了西方人想像的「香格里拉」（Shangari-La）這一世外桃源。這部小說的基本情節是：南亞某國的巴斯庫城發生暴亂，駐該城的英國領事康維等四人乘一架小飛機，撤往巴基斯坦的邊境城市白沙瓦。飛行途中，飛機離開了原定航線，沿喜馬拉雅山脈由西向東偏北方向飛行，最後降落在一座狹長的山谷口，瀕死的飛行員告訴他們這裡是中國藏區，要沿著山谷一直往裡走，裡面有一座叫香格里拉的喇嘛寺。在一位張姓漢族老人和十幾位藏民的帶領下，他們終於走到了香格里拉。這座喇嘛寺領導著整個山谷，谷裡居住著藏、漢民族為主的數千居民，甚至還有幾個英國人。居民們宗教信仰各不相同，但

203

相互尊重。人們熱愛藝術，致力於學術，很多人是喇嘛，同時也是藝術家和學者。

在生活和道德方面，人們用嚴謹的中庸之道來規範自己，「人民是適度地節衣縮食，適度地保持貞節，適度地忠誠老實」。這使得香格里拉成為一個祥和安寧幸福的世界，也成為二十世紀西方著名的文學地理形象之一。希爾頓所描寫的香格里拉，在地理位置（中國藏區）、地理特徵（如山峰、山谷的特點）、文化特徵（如喇嘛王國、漢藏文化交融）乃至主要人物的經歷等方面，都可以在洛克的探險報告或洛克本人身上找到原型。當然，本質上，「香格里拉」是希爾頓從西方烏托邦文學的傳統出發，對東方所做的一種想像性的、神秘化的解讀，有著濃厚的東方主義趣味。但它同時也讓人十分好奇：洛克在現實中所看到的「香格里拉」，究竟是甚麼樣子？

從洛克在川、滇、藏交界處的幾次探險來看，與「香格里拉」能扯上關係的地區，大致就是把德欽──麗江──木里連起來的一個不等邊三角形；而從有「喇嘛王國」這一特徵來看，則明顯地指向了木里地區。洛克造訪木里四次，只有第一次寫成了單獨的探險報告，在一九二四年的《國家地理》發表，名為《信仰黃教的土地：國家地理學會探險家翻越麗江雪山，訪問奇異的木里王國》㉓，正是這篇長達四十四頁的關於「奇異的木里王國」的文章提供了「香格里拉」的原型。

洛克是一九二四年一月，也就是中國農曆春節前一個月，從麗江的恩咕嚕卡村

出發前往木里的，行程約十一天。一路穿行於揚子江峽谷之間，既要提防野獸，又要提防土匪。路邊散居於原始森林的，主要是彝族人和納西人，彝族小孩「看上去都營養不良，長著一個脹鼓鼓的肚子，一雙腿像火柴棍一樣細」；而納西族婦女更加膽小與閉塞，「看見我們這些外人到來，羞澀得像小鹿一樣」。㉔在到達木里的頭一天，洛克讓人給木里王送去了一封信，以免讓對方感覺唐突。木里王國方圓九千平方英里，主要是高山峽谷，居民稀少，只有二萬二千人；而木里城則是這個喇嘛王國的中心：「雖然木里是首府，但這裡其實只是一個由三百四十間房屋組成的喇嘛廟，居住著七百個喇嘛。而其他村民則散居在木里以外的山腳下。這些村民過著非常貧窮的生活，而且還十分懼怕喇嘛王和其他的喇嘛。除了木里，它還有十八個附屬寺院，三個大規模的和十五個小規模的。僅次於木里喇嘛廟，第二個重要的寺廟是木里以北十八英里的窪慶喇嘛廟，居住了二百七十個喇嘛。第三大喇嘛廟是木里東南方二十五英里的古洛喇嘛廟，居住著三百個喇嘛。木里王和他的政府，總是在這三個寺廟輪流居住，每一個地方住一年，而且規律一樣：木里、窪慶、古洛。」洛克給木里王送上一支步槍和二百五十發子彈作為禮物，他作為一名被認為有特異能力的稀客，受到喇嘛王項此稱扎巴的歡迎，多次被宴請。喇嘛王對外面的世界很好奇，向洛克提了很多問題：是否可以騎馬從木里到華盛頓；華盛頓離德國

205

是否很近；洛克有沒有望遠鏡讓他看穿山林；洛克能否告訴他他還能活多少歲；打雷就是是龍的鱗甲相互摩擦，如果天上沒有龍，那是甚麼在打雷呢？諸如此類。洛克拍攝了喇嘛王的宮殿、寺廟、衛隊、活佛以及喇嘛們的驅魔儀式，當然，最得意的還是拍攝了喇嘛王：「我為木里王在屋裡找了一面牆作為背景，牆上有著象徵幸運的大肚子佛像，牆前面放上了寶座，並用地毯、絲綢進行了一番裝飾。一個喇嘛將木里王的靴子脫下，木里王便走到寶座前交叉雙腿坐下了。他的臉顯出一種高貴的氣質。他的肩上搭著一條黃色和一條白色的絲綢，頭戴一頂黃色的高帽……就這樣，木里王面無表情地坐在那裡二十多分鐘，讓我拍下了很多照片。當一切結束的時候，木里王像戰爭凱旋一樣從王座上走下，顯得非常滿足。」㉕

木里是一個極為專制、等級森嚴的喇嘛王國，喇嘛王宮殿的門兩邊掛著兩大束鞭子，象徵著他對木里人的統治。在宴請洛克的時候，喇嘛王和洛克用金碗享用豐盛的晚餐，陪同翻譯的外交大臣只有一碗盛在木碗裡的酥油茶，小喇嘛們在他面前更是只能哆哆嗦嗦地爬著進退。木里旁邊理塘河裡有金子，但採金權卻被喇嘛王授權的四個大喇嘛壟斷；臣民們除了要繳稅養活木里王和眾多喇嘛之外，每年還要參軍打仗，生活苦不堪言……所以，洛克對木里的態度十分矛盾：一方面，喇嘛王對他確實很夠朋友很幫忙（兩次幫他疏通前往「貢嘎日松貢布」拍攝神山），在他離

206

開木里的時候，還預先派了八個山民在預定的宿營地提前幫他搭好了帳篷，這讓他十分感動：「在翻過一座小山丘後，我回頭對著木里城望了最後一眼，這時眼前浮現了那裡善良淳樸、原始的人民形象；回想起了喇嘛政權對我的隆重接待和熱情款待的場面，心裡默默地祈禱，願上帝保佑他們。」那天夜裡，洛克甚至在夢中「又回到了那片被高山環抱的童話之地——木里，它是如此地美麗和安詳。我還夢見了中世紀的黃金與富庶，夢見塗著黃油的羊肉和松枝火把，一切都是那樣安逸、舒適與美好」㉖。

另一方面，洛克也清楚地意識到，「童話之地」只在夢裡。他當時給木里農民拍的一幅照片中，這些農民面容呆苦、神情猥瑣，精神世界完全被現實的苦澀所壓倒。洛克在圖片說明中寫道：「這些農民為權勢所壓迫，在見到等級高的人時不敢抬頭。男子不穿褲子，而是如這裡的女子一樣穿著用氂牛毛織成的條紋裙子。男子所穿的裙子有橫條紋，女子則是直條紋。他們被禁止穿鞋子。」㉗

一九三一年，洛克在《貢嘎日松貢布：匪幫的聖山》探險報告中，更一針見血地稱木里為一座監獄：

木里王的王國像一座沒有圍牆的監獄，因為他不准他的臣民離開這個王國，

即使是拉家帶口的漢族人在這個王國待上半年以後，也自動成了他的臣民，也不得離開。農民之間相互看守，暗中監視和彙報，因此，他們在國王面前甚至在國王的喇嘛面前，永遠都是卑躬屈膝，巴結奉承。㉘

十餘年後，在《中國西南古納西王國》中，洛克再次寫到了木里：

二十世紀二三十年代的木里農民比歐洲中世紀的農奴境遇更加悲慘。雖然森林資源和草場資源很豐富，但仍然停滯在刀耕火種的原始農業方式上。農民無論對生產和生活都是消極、失望的。落後的生產力，加上寺院對農民無止境的剝削，農民幾乎一無所有。就是這樣，每年還要繳納兩次稅金，養活幾千名喇嘛。農民還被木里王用嚴刑酷法牢牢束縛在土地上。如農民離家三日以上即有罪，農民不允許吃白米飯、穿長褲，出生在木里的人不准離開木里。除此之外，木里王還有一支從其他部落招募來的幾百人的衛隊。衛隊和嚴刑峻法，使農民規行矩步。農民完全是在悲慘狀態下生活的。㉙

這，就是香格里拉。

208

五 《中國西南古納西王國》與「沒有歷史」的「納西朋友」

大約在一九三四年或一九三五年，洛克的探險生涯發生了一個轉向，使他由對自然奇觀的探索轉向了對一種文化奇觀——古納西歷史文化——的研究，並最終出版了奠定其學術地位的兩部著作：《中國西南古納西王國》（一九四七年出版，下面簡稱《王國》）和《納西語—英語百科辭典》（第一卷出版於一九六三年，第二卷出版於一九七二年，下面簡稱《辭典》）。

這種轉向是迫不得已的。當時，洛克接受美國農業部等委託的採集、探險任務進入到第十二個年頭，該採集的標本、該探的險，差不多採完了、探完了；洛克為《國家地理》雜誌做的圖文報道雖然不錯，但他行文的混亂邏輯和測繪技術粗疏導致的經常出錯，也讓編輯深感頭痛。如一九二九年，他測得明雅貢嘎主峰高度為海拔三萬零二百五十英尺（約九千一百六十七米），是世界第一高峰，並將這個結果電報國家地理協會總部，後來成為笑話。⑳此時的洛克年過五十，身體狀況漸差，而他在麗江工作、生活的十餘年中，差不多走遍了歷史上古納西王國的主要區域，並對納西歷史文化產生了濃厚興趣。他曾試圖說服美國國內的合作方能夠繼續資助他進行古納西王國歷史文化的研究，遭到拒絕。

209

世態炎涼，但並非不可理解。洛克知道美國社會的基本原則是交換，過去十二年中，他靠出賣中國的動植物標本，將中國的自然奇觀和風土民生題材商業化，換來了名聲和金錢，只是現在，這一切，對方不再需要了。

關於《王國》和《辭典》兩書的價值等問題，評論已經很多，但有兩點似被忽略，第一，洛克在中國探險拍攝十餘年，其攝影藝術方面的成就和趣味，最後在《王國》中得到了集中體現。《王國》配圖二百五十五幅，涉及川、滇、藏交界地區的地形地貌、自然風光、民族人物肖像、百姓生活勞作等，形質精緻，薈萃了其十餘年探險攝影之精華。其中關於納西、古宗、木里、摩梭等的民族人物肖像和勞作場面（如「革囊渡金沙江」）等，具有很高的人類學價值。這些照片已可自成一書，從其中洋溢的淡淡溫情，不難體會到洛克在選插圖時對當年探險生活的舊情重溫。

第二，洛克在中國所做的探險報道和《王國》、《辭典》兩本著作，都是他對中國的解讀，它們為西方提供了關於中國的知識，肯定者在不厭其煩地強調其科學、人文、影像價值的同時，對其中的東方主義趣味一直有意迴避。實際上，這涉及一個重要問題：像洛克的這類地理探險和歷史學、人類學、語言學著作（含照片），乍看乃是「純粹的知識」，是否會隱含著政治意義？

愛德華‧薩義德曾指出，儘管確實存在著純粹的知識，但是，「『真正』的知識

本質上是非政治性的（反之，具有明顯政治內涵的知識不是『真正』的知識），這一為人們廣泛認同的觀點，忽視了知識產生時所具有的有著嚴密秩序的政治情境（儘管很隱秘）」[31]。這種隱秘的「有著嚴密秩序的政治情境」，簡單說，可理解為作為社會一員的知識生產者，會無法避免地受到自己所處的社會環境、自己的國家利益以及自己所接受的政治觀念的微妙影響。以洛克而論，其在中國的一切工作，無一不與美國及其威權象徵有千絲萬縷的聯繫；其從地理探險到學術研究，本質上不是從個體出發，而是「美國體系」的延伸。但以《王國》的具體內容而言，看上去很中性，甚至找不到對納西人、納西生活和文化傳統有明顯歧視性的話語，那政治性從何體現？

十九世紀末，出生於印度的英國作家吉普林的《吉姆爺》對印度殖民地的描寫，不僅看不到歧視性，甚至溫情脈脈，十分優美，但其隱藏的真實意圖卻十分恐怖，那就是在英國的殖民統治之下，印度社會十分和諧，英國人正可在此「長治久安」：

一個想像中的印度被製造出來了。它既不包含任何社會變革的因素，也不含有政治威脅的因素。東方化是這種把印度社會設想成為沒有敵視英國滲透的結果。因為，東方化的執行者是在這個設想中的印度的基礎上建立永久統治的。[32]

在《王國》中，洛克在敘述納西地理疆域和歷史譜系的同時，確立了納西歷史永無改變、停止進化的屬性，而這正是納西人落後、貧窮、可憐的根本原因——這不正需要洛克這樣的「勇於擔當」的白人來拯救、領導、開化、探險、表述、統治嗎？其中所隱含的，本質上是典型的「白人優越論」的文化邏輯。因此，薩義德在詳細考察了東方學的歷史後，一針見血地指出：「歐洲，還有美國，對東方的興趣是政治性的，然而，正是文化產生了這些興趣，正是這一文化與殘酷的政治、經濟和軍事原因之間的相互結合，才將東方共同塑造成一個複雜多變的地方」[33]……東方在被文化定性為「落後」的下一步，西方的「拯救」也就接踵而至，東方又怎能逃脫「複雜多變」的命運？

正是在《王國》式的、貌似純學術、實際上隱藏著政治意識的歷史學、人類學、人種學、語言學、考古學、攝影、遊記等系列著作共同建立的知識體系的基礎上，東方學被建立起來，西方統治東方的合理性被建立起來，歐洲人從中得出了結論：亞洲人、非洲人和土著人都是劣等民族，白人統治勢所必然、理所應當。一九一〇年，狂熱的殖民主義擁護者、法國人朱爾·阿爾芒（Jules Harmand）毫不諱言地寫道：

那麼，就必須把下列事實當作一項原則和出發點來接受：種族與文化的等

級是存在的。我們屬於高等民族和文化。還要承認，優越性給人以權力……征服土著的基本合法性存在於我們對自己優越性的信心，而不僅是我們在機器、經濟與軍事方面的優越性，還有我們的道德優越性。我們的尊嚴就存在於這種優越性上，而且它加強了我們指揮其餘人的權力。物質力量不過是達到這個目的的手段。㉞

在這樣的論調中，「高等民族和文化」統治、掠奪、屠殺、消滅「劣等民族和文化」，換言之，外來者征服土著，西方征服東方（無論以何種手段），也就不存在道德合理性的質疑了。正是看到了這一點，薩義德才說人類學是與殖民主義關係最密切的現代社會科學學科；而法國著名人類學家克勞德・列維－斯特勞斯（Claude Lévi-Strauss）則乾脆稱人類學為「殖民主義的女僕」㉟。

最有說服力的，當然還是洛克對納西人的真實態度。作家王大衛在尋訪洛克的蹤跡時，在石鼓鎮聽當地老人講述了一件稀有史料：洛克在麗江居住期間，聽到過「石鼓鎮藏寶」的傳說：早年統治麗江的木姓土司曾將他所有的寶物藏在石鼓鎮，並留下了一首詩：「石人對石鼓，金銀萬萬五，誰能猜得破，買下麗江府。」「為獲得這批寶物，洛克親率保鏢，多次往返石鼓尋找，甚至不惜花費精力和時間，在江

213

中和沿江兩岸遍尋石人。」[36] 洛克當然知道這些寶物即使真的存在，也應該屬於他，聲稱將「永遠銘記」的「那些伴隨我走過漫漫旅途、結下深厚友誼的納西朋友」，但他仍然不稍加隱藏自己的貪婪——這樣的無恥，讓王大衛這位被洛克的作品感動得「眼淚再也忍不住，奪眶而下」的多情作家，也不由得心生鄙夷。

在《王國》的「前言」中，洛克情意綿綿地寫道：「當我在這部書中描述納西人的領域時，逝去的一幕幕重現眼前：那麼多美輪美奐的自然景觀，那麼多不可思議的奇妙森林和鮮花，那些友好的部落，那些風雨跋涉的年月和那些伴隨我走過漫漫旅途、結下了深厚友誼的納西朋友，都將永遠銘記在我一生最幸福的回憶中。」

那些回憶，對洛克肯定是幸福的：那些「結下了深厚友誼的納西朋友」幫他完成了一個白種人在中國的探險傳奇，多次救了他的命，還幫他破譯了納西文化的密碼，使他成為納西學的開創者，由一個流浪漢成為「洛克博士」，從而在著名東方學者的系列中有一席之地……但那些「納西朋友」呢？在洛克發表的探險報告和出版的所有著作中，完全沒有實質性地提及「納西朋友」的貢獻（僅在《辭典》前言中有籠統的感謝）；他也從沒有詳細地、鮮明生動地、有名有姓地、完整地記述過任何一個「納西朋友」（侍衛、助手、採集工、東巴經師等）對他的幫助；同時，卻又自說自話，營造出一種自己與「納西朋友」之間唇齒相依、溫情脈脈的浪漫關

214

係——洛克真是聰明啊。

心底裡，洛克非常清楚：對他而言，「納西朋友」就像一個農場主僱用的季節工，「他們的存在具有意義，但他們的名字和身份毫無意義，他們是有用的，但不必總在那裡」。[37] 實際上他們並沒有被真正地關注過，美國歷史學家埃里克·沃爾夫稱這些人為「沒有歷史的人」。[38]

洛克的那些「納西朋友」，正是「沒有歷史的人」。

【註釋】

① 王大衛：《尋找天堂》，第268頁，中國文聯出版社，2003。
② 《彼岸視點：美國〈國家地理雜誌〉中國探險紀實》（上），第370頁，中國對外翻譯出版公司，2000。
③ 《彼岸視點：美國〈國家地理雜誌〉中國探險紀實》（下），第105頁，中國對外翻譯出版公司，2000。
④ 郎咸平：《郎咸平說：新帝國主義在中國》「序言」之二，東方出版社，2009。
⑤ 約瑟夫·洛克：《中國西南古納西王國》第8、25頁，劉宗岳等譯，雲南美術出版社，1999。
⑥ 轉引自《中國西南古納西王國》，第5頁。
⑦ S. Bernard Thomas, Season of High Adventure—Edgar Snow in China, Chapter 5, Part I: Travel Is Broadening, University of California Press, 1996.

⑧《彼岸視點：美國〈國家地理雜誌〉中國探險紀實》（下），第 175 頁。

⑨ 同上書，第 190 頁。

⑩ 同上書，第 223—224 頁。

⑪ 同上書，第 183 頁。

⑫ 同上書，第 236—237 頁。

⑬ 同上書，第 238—239 頁。

⑭ 同上書，第 237 頁。

⑮ 同上書，第 241 頁。

⑯《中國西南古納西王國》，第 16 頁。

⑰《彼岸視點：美國〈國家地理雜誌〉中國探險紀實》（上），第 157—168 頁。

⑱⑲⑳㉑㉒ 轉引自《約瑟夫·洛克文章》（摘），見 http://ww.yy-sc.com/htmls/dcyd/qt1-3.htm。

㉓《信仰黃教的土地……國家地理學會探險家翻越麗江雪山，訪問奇異的木里王國》；另外，在 1931 年發表的《貢嘎日松貢布：匪幫盤踞的聖山》中，洛克談到了木里王和木里。

㉔《彼岸視點：美國〈國家地理雜誌〉中國探險紀實》（下），第 9 頁。

㉕ 同上書，第 26—28 頁。

㉖ 同上書，第 32 頁。

㉗《中國西南古納西王國》，圖 255，見第 158 頁「圖版」部分。

㉘ 轉引自《約瑟夫·洛克文章》（摘），見 http://www.yy-sc.com/htmls/dcyd/qt1-2.htm。

㉙ 轉引自《尋找天堂》，第 107 頁。

㉚ 轉引自《約瑟夫·洛克》，第 5 頁，宣科編譯，見《中國西南古納西王國》。

㉛《東方學》，第 13—14 頁。

㉜〔美〕愛德華·W. 薩義德：《文化與帝國主義》，第 212 頁，李琨譯，生活·讀書·新知三聯書店，2007。

㉝〔美〕愛德華·W. 薩義德：《東方學》，第 16 頁，王宇根譯，生活·讀書·新知三聯書店。

㉞《文化與帝國主義》，第 20 頁。

㉟ 同上書，第 216 頁。

㊱《尋找天堂》，第 40 頁。

㊲《文化與帝國主義》，第 86 頁。

㊳ 參見埃里克·沃爾夫：《歐洲與沒有歷史的人民》，趙炳祥等譯，上海人民出版社，2006。

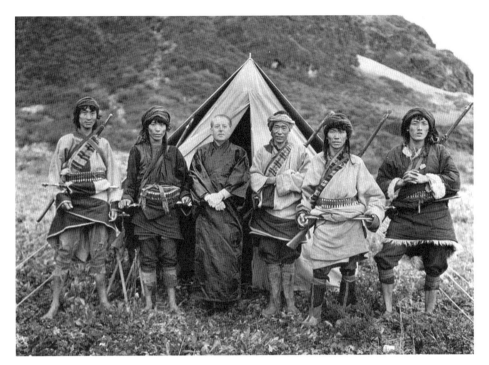

約瑟夫‧洛克與他的納西護衛。

攝影：約瑟夫‧洛克（Joseph Rock）

令旗。這個黃布令旗上寫著「駱美國農林部專員」，是雲
南一個匪首給洛克特製的，洛克紮營時用一根桿子把令
旗豎在帳篷外頭，對震懾其他土匪頗有效力。

攝影：約瑟夫‧洛克

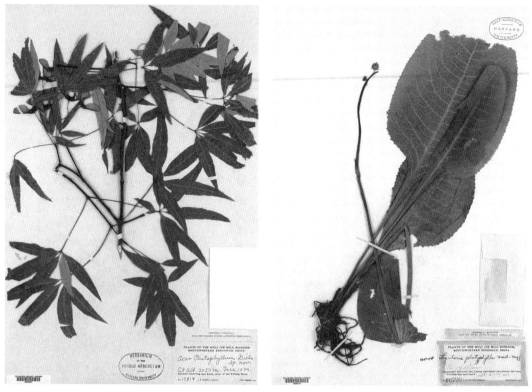

洛克在中國採集的植物標本，現存哈佛大學植物標本館。每份標本的説明都極為詳細，不僅列出了植物名稱、類屬、生長地區、海拔高度、採集時間，甚至詳細到採自於某江邊某山脈第幾座山峰的山頂。

貢嘎雪山上的高山植物；右圖中，洛克讓一個當地人站在花卜，來襯托其高度。

攝影：約瑟夫·洛克

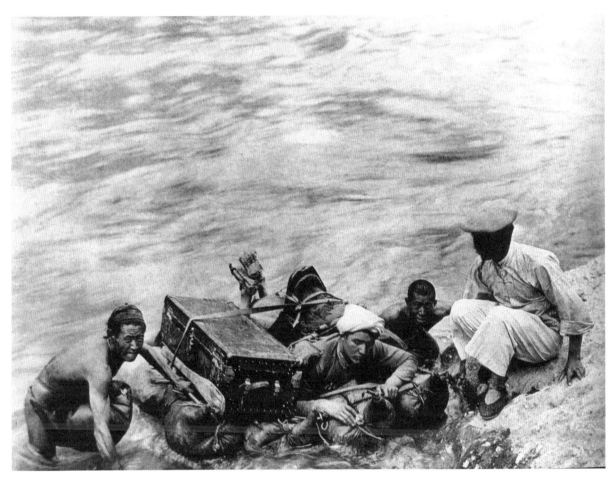

在當地水手幫助下，洛克探險隊用革囊筏子將器材運過金沙江，雲南。

攝影：約瑟夫‧洛克

貢嘎嶺金剛手（神）山，拍攝地的高度約為 15350 英尺（4679 米），金剛手（神）山
的高度約為 21000 英尺（6401 米）。

攝影：約瑟夫·洛克

由於世道不太平，地方政府派出 30 名岷州
士兵和 20 名西藏士兵保護洛克的探險隊，
甘肅卓尼，1925 年 4 月。
攝影：約瑟夫‧洛克

甘肅蘭州黃河鐵橋，1925 年。
攝影：約瑟夫‧洛克

甘肅清水縣，跑來看稀奇聽洛克留聲機唱
戲的當地人，1925 年。
攝影：約瑟夫‧洛克

甘肅卓尼大寺喇嘛做的酥油花。

攝影：約瑟夫‧洛克

甘肅卓尼大寺的跳大神。

攝影：約瑟夫‧洛克

木里王，四川。在自己的王國（和馬薩諸塞州的面積差不多），木里王享有絕對權力；他穿的是和活佛一樣的僧袍，身後的唐卡使他的宮殿有帕特農神殿般的莊嚴。

攝影：約瑟夫‧洛克

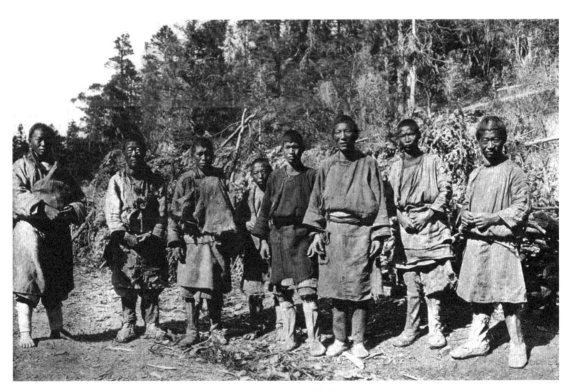

木里百姓，他們被稱為「阿古」（Agu），受木里王派遣來給洛克佈置宿營地。

攝影：約瑟夫‧洛克

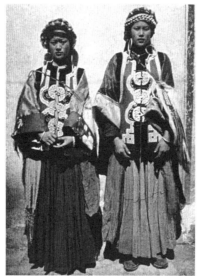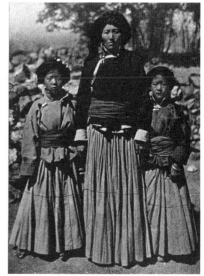

納西婦女的傳統服裝（著裝
者為納西貴族婦女）。
攝影：約瑟夫・洛克

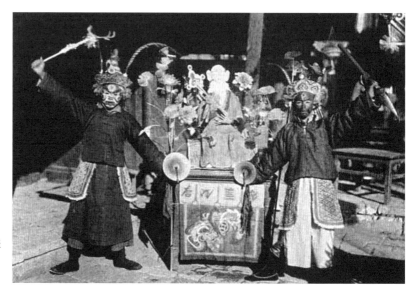

雲南納西族經師在給洛克表
演宗教儀式。
攝影：約瑟夫・洛克

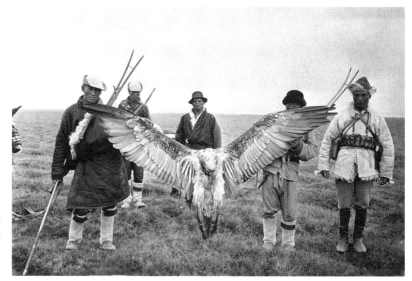

青海湖邊，洛克為收集動物標
本僱用的藏民獵手打來的巨
雕，翼展 10 英尺，1925 年。
攝影：約瑟夫・洛克

在甘肅卓尼期間，洛克受美國國會圖書館委託，為該館購買了禪定寺印製的《大藏經》，這是馱經的騾子。

攝影：約瑟夫‧洛克

第六章 一九三五年的禁地之旅

——艾拉·瑪雅爾穿越「隔斷的綠洲」

時間的力量摧枯拉朽，但在一張氣質高貴的照片面前，卻又止步不前——當艾拉·瑪雅爾（Ella Maillart，1903—1997）一九八一年拍攝的敦煌鳴沙山的照片展現在人們面前時，就是這樣的感覺。在此後N多攝影者的鏡頭中，鳴沙山和月牙泉只是點綴莫高窟的兩個小景，而在瑪雅爾的鏡頭中，這一山一水絕色天成，如一對戀人默默依偎，山有山的風骨，水有水的柔媚，那種寧靜從容典雅滋潤，好似曇花一現，在此後的同類照片中逝若春夢。

其實瑪雅爾在中國拍攝的最重要的照片不是在一九八○年代，而是在一九三四—一九三五年第一次中國之旅，那時她的很多照片已經傳達出這種從容滋潤的氣質，感覺這些照片不是匆匆忙忙到此一遊按下快門完事兒，而是像一幅畫了很久的畫，畫面中各種元素都消消停停地在那兒，有一種氣定神閒的風度。「瑪雅爾在歐

226

洲非常有影響，」法國使館文化專員柯蓉（Christiné Cornet）女士在一次閒聊時對作者說，「她非常了不起，是著名的旅行家、作家、攝影家，她的書影響了幾代歐洲女性——包括我自己。」

瑪雅爾是瑞士人，一九〇三年出生於日內瓦，父親是一位見過世面的皮毛商，母親是很有主見的丹麥女性，非常喜歡體育運動，在瑪雅爾很小的時候就經常帶她去滑雪——當時滑雪還被認為是英國佬才愛玩的古怪運動。瑪雅爾喜歡體育、旅行和冒險的性格，就在童年生活中不知不覺地被喚醒並培養起來。二十歲時，她就出名了：她駕一隻小帆船，從地中海出發，經大西洋到了英格蘭。此前，她已經創立了一支女子曲棍球隊——這是瑞士歷史上的第一支女子曲棍球隊。

一九二四年，瑪雅爾代表瑞士參加了在巴黎舉行的第八屆奧運會帆船比賽，來自十七個國家的選手中，她是唯一一名女性，但這並不代表她是最後一名：瑪雅爾名列第九。

一九三〇年，正在柏林做法語家庭教師的瑪雅爾遇到了美國作家馬丁・伊登的夫人，後者資助她前往蘇聯，體驗那裡婦女和兒童的生活，寫成報道在歐洲發表。瑪雅爾一直旅行到現今吉爾吉斯斯坦共和國與中國接壤的地區，但由於當時中國正值內戰，她沒能拿到進入中國的簽證，但一定要了解這個古老國家的念頭，卻就此不滅。

227

一九三四年十月，瑪雅爾從《小巴黎人報》（Le Petit Parisien）獲得委派，前來中國採訪由溥儀做傀儡皇帝的偽滿洲國。《小巴黎人報》於一八七六年創刊於巴黎，是一份迎合市民趣味、以大插圖為特色、追求輕鬆幽默的日報，發行量非常大（第一次世界大戰後發行量就超過了二百萬份），後於一九四四年德軍佔領期間停刊。

瑪雅爾於一九三四年十一月初經東南亞到香港，再經上海到大連進入中國東北地區，在遊歷了大連、瀋陽（時稱新京）、圖們、牡丹江、哈爾濱、承德（時稱熱河）、赤峰等地後於一九三四年十二月抵達北京。這次遊歷中她結識了後來與她一道穿越中國西北無人區的英國泰晤士報記者傅勒銘（Peter Fleming）。

一九三四年十二月十二日，瑪雅爾在北京寫信給家人祝賀聖誕，介紹了她在中國的旅行，專門說到了日本人對中國東北的佔領、哈爾濱是一座有歐洲味兒的城市、她在北京的參觀以及與當時在北京的一些歐洲人的交往，其中有歐文·拉鐵摩爾（Owen Latimore）、瓦爾特·博薩德（Walter Bosshard）和斯文·赫定（Sven Hedin，1865—1952）；這三人與中國現代史都大有關係，前兩位在一九三八年成功訪問了延安，關於共產黨和八路軍的報道在歐洲轟動一時；而斯文·赫定則是當時歐洲最有名的探險家，是樓蘭古城的發現者，並於一九三五年主持了瑞典—中國兩國學者參加的中國西北科學考察活動。在信中，瑪雅爾說自己在北京有兩件大事：

一是將自己在東北所拍的膠捲印成照片後寄往編輯部，她用的是徠卡相機，沖洗後的底片就保存在裝巧克力的鐵盒裡；另一件是為前往中國西北地區做準備：她和傅勒銘對斯文·赫定所描寫的中國西北地區極為神往，希望穿越古絲綢之路，經印度回到歐洲。

雖然當時的地圖上明確標著一條可經中國西北到中亞地區的路線，而這條路線此前不久也由法國雪鐵龍探險隊和斯文·赫定走過，但對於個人旅行者來說，真正實施起來卻不可能：當時西北的新疆和青海分別在軍閥盛世才和馬步芳家族的統治之下，基本上是獨立王國；他們對外國人非常警惕，一經發現，要麼拘押，要麼遣送回沿海地區。而南京國民政府因為自己對西北地區控制力有限，也拒絕對任何申請前往的外國人發給旅行許可，以免出事後自己尷尬。這樣，在外國人眼中，西北就成了一塊禁地。

越是禁地，越讓人心癢癢。

躊躇之際，瑪雅爾遇到了瑞典地理學家埃里克·諾林（Eric Norin）。諾林在中國西北地區旅行考察多年，他給瑪雅爾指點了另一條路：從北京到蘭州，出蘭州後不是走絲綢之路的北線，即往西北方向經哈密、吐魯番到烏魯木齊，而是經西寧一路向西，經青海湖、柴達木盆地，翻越阿爾金山，走塔克拉瑪干沙漠南沿進入

新疆，經和田到喀什，從塔什庫爾干穿越帕米爾高原，再翻過喜馬拉雅山，抵達印度的德里。諾林特地提醒她和傅勒銘：這一路人煙稀少十分辛苦，很多地方是無人區，但同時也減少了被官方發現所帶來的麻煩。

一九三五年二月下旬，瑪雅爾與傅勒銘偷偷出了北京城（因為沒有合法的旅行許可），乘火車經鄭州、西安到蘭州，在西寧被馬步芳的部下扣留十天後獲釋，在青海湖附近遇到了一位蒙古王子前往南疆的駝隊，他們得以隨行。過青海湖後，在丹噶爾古城，他們居然巧遇了從歐洲來此傳教的尤瑞奇（Marcel Urech）夫婦，而尤瑞奇正是瑞士人，他妻子是蘇格蘭人。瑪雅爾說她與傅勒銘為旅行所準備的東西把尤瑞奇夫人逗樂了：前路漫漫，而四匹駱駝的背上，就馱著他們兩人的所有物資——後來這些東西救了他倆的命。在翻越阿爾金山時，所有的食物都吃光了，他倆只能靠傅勒銘打獵為生。有一天，傅勒銘獵來了一隻羚羊，可剖開之後，發現羚羊的內臟和肌肉裡都蠕動著小蟲！

（同行的蒙古王子是二百五十匹駱駝）。尤瑞奇夫人給他們準備了炒麵、土豆等食物

當他們抵達南疆，再次看見綠洲的時候，瑪雅爾和傅勒銘都淚流滿面。

當然，辛苦不是瑪雅爾此次中國之行的全部。她將所見所感寫在紙上，留在膠

230

片上。於是，我們得以看見那些具有特別氣質的照片，看見了一九三四年冬天，瀋陽城外冒雪趕路的大車隊；看見了時為偽滿洲國國民的朝鮮族婦女，衣著單薄地坐在貨車車廂裡逆風旅行，車廂外白雪皚皚；看見了一九三五年的蘭州城外黃河邊，船工扛著羊皮筏子走向城門；看見了喀什郊區的一個帳篷裡，一束光線帶給生活的寧靜與優美，讓人想起敦煌的鳴沙山和月牙泉……這些照片以其獨特性和稀缺性成為那個時代珍貴的視覺文獻。

一九三六年四月二十二日，瑪雅爾的探險記先以《禁地之旅》（*Forbidden Journey*）為名在倫敦《聆聽者》（*Listeners*）報上摘要發表，後於一九三七年以《隔斷的綠洲：從北京到克什米爾》（*Oasis Interdits: De Pékin au Cachemire*）為名出版。這本書不僅將一個西方人不了解、就是大多數中國人也所知不多的「禁地」和「禁地」裡的人與生活呈現在讀者面前，同時也使瑪雅爾產生了巨大影響，成為第一位穿越古絲綢之路南線的歐洲女旅行家，拍攝東方的第一位有影響的女攝影記者，為其作為二十世紀歐洲女性的標杆式人物奠定了基石。

但這並不是瑪雅爾中國傳奇的最後一章。一九八六年，她以八十三歲的高齡遊歷了西藏。現在，她所拍的所有底片藏於瑞士洛桑愛麗舍博物館。

231

李（艾拉‧瑪雅爾的嚮導──作者註）在準備安營紮寨，青海，1935 年。
攝影：艾拉‧瑪雅爾（Ella Maillart），courtesy Musée de l'Elysée Lausanne

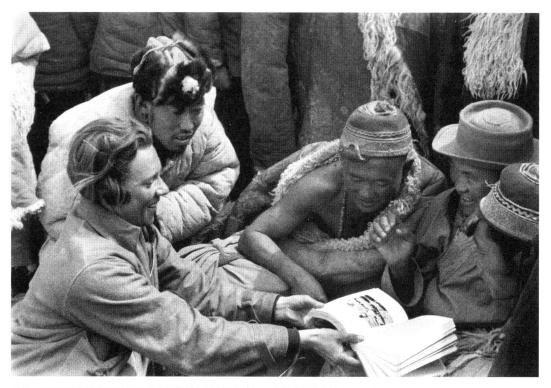

艾拉‧瑪雅爾向同行的蒙古王子德茲的隨從介紹自己寫的書，青海柴達木盆地，1935 年。
攝影：艾拉‧瑪雅爾（Ella Maillart），courtesy Musée de l'Elysée Lausanne

在中國拍攝的最後幾張照片之一，甘肅敦煌，1981 年。
攝影：艾拉‧瑪雅爾（Ella Maillart），courtesy Musée de l'Elysée Lausanne

到達新疆巴什馬倫，1935 年。
攝影：艾拉‧瑪雅爾（Ella Maillart），courtesy Musée de l'Elysée Lausanne

第七章 一九三六年的禁地之旅

——埃德加·斯諾探尋紅色中國

如果選一張照片來標誌中國的一九三六年，我想埃德加·斯諾（Edgar Snow，1905—1972）在陝北保安拍攝的毛澤東頭戴紅星八角帽的肖像照，當是不二之選。

這張照片為甚麼重要？

很簡單：因為它刺破了流言，呈現了被遮蔽的真相，第一次向世界預言了「紅星即將照耀中國」。

這幅照片和這樣的預言，顯示了大智慧。

當時，中共領導紅軍與國民黨政府的政治軍事鬥爭進入了第十個年頭，雖然國民政府佔盡優勢，但中共與紅軍卻總是剿而不滅。一九三四年的第五次大圍剿無疑是國民政府的得意之作，紅軍被迫長征，數瀕絕路，傷亡慘重，中央紅軍最終於一九三五年十月到達陝北。當時中國的媒體中充斥著「赤匪（紅軍）已被擊潰」、「發生

234

兵變」、「已成流竄之殘匪」、「朱（德）毛（澤東）陳屍黃土」之類的消息，有的報紙上還配有照片，可謂言之鑿鑿，有圖為證。但一九三六年十一月十四日，斯諾的圖文報道《與共產黨領袖毛澤東會見記》——那張配圖正是毛澤東頭戴紅星八角帽的肖像照片——在上海著名的英文報紙《密勒氏評論報》(Millard's Review) 以十個版重磅推出，以進入蘇區的第一位外國記者的親身經歷，以與毛澤東十多個夜晚的秉燭長談和對周恩來、彭德懷、林彪、徐海東等紅軍將士的訪問，使上述流言不攻自破。稍晚，這一報道和毛澤東的照片以及其他蘇區見聞及蘇區照片相繼在上海的英文報紙《大美晚報》、北京的英文雜誌《民主》以及美國《生活》雜誌等媒體發表，從而使長征後中國共產黨、紅軍和蘇區的真實狀況第一次為外部世界所了解。這些照片和報道證明：紅軍長征以勝利結束，毛澤東身經百戰卻無一次負傷，共產黨領袖們正是中國傳統所謂的「志士仁人」，住窯洞、睡草蓆、小米飯就鹹菜卻依舊堅持理想、朝氣蓬勃、胸懷天下。

這樣的報道立即吸引了世界的目光。一九三七年十月，斯諾根據自己陝北蘇區見聞寫成的《紅星照耀中國》(Red Star Over China，又名為《西行漫記》) 在倫敦出版，立即成為暢銷書，也使斯諾名揚世界。

也許斯諾作為文字記者的身份太過顯耀，因此，在談及二十世紀拍攝中國、通

235

過照片傳播和影響中國的西方攝影師時，他的名字常被忽略，儘管他實際上是其中極為重要而富有傳奇的一位，且早就被《生活》雜誌稱為「攝影師斯諾」。如果說其他西方攝影家需要「很多」照片——至少是一個系列的照片，才能確定其之於中國的重要性的話，斯諾只需要有毛澤東頭戴紅星八角帽的那一張就可以了，雖然他同樣有自己完整的陝北蘇區系列。

一 為甚麼要去陝北？

一九三六年，歷史之門好像故意留了一條縫，要讓斯諾成名。

斯諾一九○五年出生於美國密蘇里州的堪薩斯城，一九二八年從密蘇里大學新聞系畢業，同年九月到中國尋找「東方魅力」，並將中國作為他計劃中的環球航行的第一站。這時的斯諾，實際上像當時很多西方人一樣，是到中國來「混世界的」，只是中國發生的事情深深吸引了他，以至於將畢生的精力和愛都獻給了這「第一站」。從一九二八年到一九三六年，斯諾先後任上海《密勒氏評論報》編輯、美國多家媒體駐中國記者、燕京大學新聞系講師等。一九三六年六月至十月經宋慶齡介紹到陝北蘇區採訪，稍後他發表了蘇區見聞系列和《紅星照耀中國》的出版，使

236

其成為最有影響力的在華外國記者之一。

早年在上海偷偷印行《西行漫記》的胡愈之曾說，一九三六年斯諾訪問陝北之時，正是中國局勢即將發生巨變之際：蔣介石正集結部隊，準備對長征後甫抵陝北的紅軍「疲憊之師」作最後一擊；日本帝國主義正在做侵略中國的最後準備；而全國人民的抗日要求也達到最高點，三力相激，終於引發了「西安事變」。斯諾訪問陝北的時間，正是紅軍剛到陝北之後、「西安事變」即將發生之前。而斯諾的感受則是，從一九二七年十一月中國第一個蘇維埃成立，到一九三六年紅軍完成長征，其間關於國共兩黨近十年的政治軍事鬥爭，國際上眾說紛紜；而關於中國共產黨人和紅軍的一些關鍵問題，大到中國共產黨、紅軍和他們的領袖究竟是甚麼樣的人？是「赤匪」，還是真的信仰馬克思主義？紅區的蘇維埃是怎麼運作的？共產黨倡導的「民族統一戰線」究竟是甚麼意思？小到共產黨和紅軍「怎樣穿衣？怎樣吃飯？怎樣娛樂？怎樣戀

愛？」①西方的那些「中國問題專家」都沒有令人信服的解釋。正如斯諾所寫的：

「在世界各國中，恐怕沒有比紅色中國的情況是更大的謎、更混亂的傳說了。中華天朝的紅軍在地球上人口最多的國度的腹地進行著戰鬥，九年以來一直遭到銅牆鐵壁一樣嚴密的新聞封鎖而與世隔絕。千千萬萬敵軍所組成的一道活動長城時刻包圍著他們。他們的地區比西藏還要難以進入。自從一九二七年十一月中國的第一個蘇維埃在湖南省東南部茶陵成立以來，還沒有一個人自告奮勇，穿過那道長城，再回來報道他的經歷。」②斯諾敏銳地意識到，要解釋關於紅色中國的一切疑問，就必須到那裡去一次。他以調侃的筆調寫道：在國共內戰中，已經有千千萬萬的人犧牲了生命，而「為了要探明事情的真相，難道不值得拿一個外國人的腦袋去冒一下險嗎？我發現我同這個腦袋正好有些聯繫，但是我的結論是，這個代價不算太高」。③

此時，陝北正好出現了一個令急於剿滅紅軍的蔣介石所不願看到的局面：張學良的東北軍和楊虎城的西北軍受抗日情緒感染，在前線與紅軍達成了停火協議，「和平共處」，有來有往，這就為斯諾進入紅區提供了機會。斯諾此前對共產黨人領導的「一二・九」學生運動的大力支持，也被共產黨人引為可以信任的朋友。一九三六年六月，經宋慶齡介紹，經過奇奇怪怪的人引導，斯諾帶著擬好的七十多

238

個問題，從北平出發，經鄭州—西安—延安到達陝北保安，也就是他所説的「紅色中國」。

二　毛澤東的紅星八角帽

斯諾對紅色中國的採訪和拍攝，是從周恩來開始的。

斯諾在延安僱了一個騾伕，馱著簡單的鋪蓋、一點路上的吃食、兩台相機和二十四卷膠片，在李克農安排下，進入了從未有一名外國記者踏足過的神秘的紅區。

在離安塞不遠的百家坪，他遇到了一個滿臉長著大鬍子、用英語向他打招呼的人：

「哈羅，你想找甚麼人嗎？」這人便是「書生出身的造反者」、中共中央副主席、紅軍著名指揮員周恩來。國民黨正懸賞八萬銀元要他的首級，但他的司令部門口只有一個哨兵站崗。

周恩來的司令部也是他的辦公室兼宿舍，「裡面很乾淨，陳設非常簡單。土炕上掛的一頂蚊帳，是唯一可以看到的奢侈品。炕頭放著兩隻鐵製的文件箱，一張木製的小炕桌當作辦公桌。」④　斯諾馬上就感受到了周恩來的熱情，更驚訝於他的坦誠和直率。「我接到報告，説你是一個可靠的新聞記者，對中國人民是友好的，並

239

斯諾在從保安去豫旺堡前線的路上，1936年。

攝影：佚名

且說可以信任你會如實報道，」周恩來說，「我們知道這些就夠了。你不是共產主義者，這對於我們是沒有關係的。任何一個新聞記者要來蘇區訪問，我們都歡迎。不許新聞記者到蘇區來的，不是我們，是國民黨。你見到甚麼，都可以報道，我們要給你一切幫助來考察蘇區。」⑤

周恩來的話讓斯諾將信將疑：在國統區，新聞是有嚴格檢查的；而在紅區，周恩來卻說「見到甚麼都可以報道」，並承諾為他的採訪提供一

切幫助，這可能嗎？

周恩來一邊向斯諾介紹紅區的情況，一邊隨手用鉛筆給斯諾列了一個採訪項目和路線，按照這個計劃，斯諾完成這次採訪需要九十二天。

九十二天！紅區有多大？有多少值得看的東西，要採訪九十二天？

周恩來看出了斯諾的懷疑，他告訴斯諾這是他的個人建議，是否執行這個計劃，完全由斯諾自己決定。在周恩來的安排下，第二天，斯諾隨一個紅軍小分隊前往紅區的臨時首府保安。臨行前，在周恩來司令部的院子裡，以一面土坯和碎石砌

240

成的院牆為背景，斯諾拍下了他此次紅區之行的第一張著名照片：留著大鬍子的周恩來，神采奕奕地騎在馬上，似乎正要策馬遠行。後來，這張照片發表在一九三七年一月二十五日出版的《生活》雜誌上，下面附有周恩來的簡介，與斯諾在豫旺堡拍攝的紅一軍團司令員彭德懷的騎馬照放在同一頁。

在長逾半個世紀的革命生涯中，周恩來僅在一九二七——一九三六年這段時間留過大鬍子，但這段時間他極少拍照，斯諾的這張照片是周恩來留著大鬍子的最著名的照片，也是一張有特殊歷史意義的照片。一九二七年「四一二」政變後，周恩來蓄鬚明志，誓言不抓住蔣介石就不刮鬍子，此後周恩來就成了共產黨中的「美髯公」，無論是在江西中央蘇區還是在長征路上，他都留著大鬍子。一九三六年十二月「西安事變」爆發，周恩來受中共之託前往西安談判，此時蔣介石已經被抓，周恩來這才剃掉了鬍子。因此，斯諾的這張照片連著特殊的歷史背景。

在保安，對毛澤東的採訪和拍攝，使斯諾寫下了世界新聞史上的經典篇章。

斯諾對毛澤東的第一印象是：這位共產黨領袖看上去很像十九世紀中期不惜打一場內戰也要維持美國統一的林肯總統，「個子高出一般的中國人，背有些駝，一頭濃密的黑髮留得很長，雙眼炯炯有神，鼻樑很高，顴骨突出」⑥。在後來的交談中，斯諾完全為毛澤東身上表現出的那種「歷史的天命」所征服。這種力量不是來

241

自於《聖經》中描述的先知的光環或者「神跡」，而是一種實實在在的人格與思想的活力，來自於毛澤東對中國社會和中國人民命運的深刻思考，來自於他傳奇般的生活和革命經歷：「你覺得這個人身上不論有甚麼異乎尋常的地方，都是產生於他對中國人民大眾，特別是農民——這些佔中國人口絕大多數的貧窮飢餓、受剝削、不識字，但又寬厚大度、勇敢無畏、如今還敢於造反的人們——的迫切要求做了綜合表達，達到了不可思議的程度。假使他們的這些要求以及推動他們前進的運動是可以復興中國的動力，那麼，在這個極其富有歷史性的意義上，毛澤東也許可能成為一個非常偉大的人物。」⑦

這樣的文字，表明斯諾深刻地理解了毛澤東和毛澤東所闡述的關於中國革命與中國前途的思想，特別是中國革命必須依靠農民才能勝利的主張。從一九二八——一九三六年，斯諾看到的中國不外乎戰爭和災荒，不外乎富人花天酒地，窮人賣兒賣女：「這些現象都是我親眼看到而且永遠不會忘記的。在災荒中，千百萬的人就這樣死了……在農村裡，我看到過萬人塚裡一層層埋著幾十個這種災荒和時疫的受害者。但是這畢竟還不是最叫人吃驚的。叫人吃驚的事情是，在許多城市裡，仍有許多有錢人，囤積大米小麥的商人、地主老財，他們有武裝警衛保護著他們大發其財。叫人吃驚的事情是，在城市裡，做官的和歌伎舞女跳舞打麻將，那裡有

242

的是糧食穀物，而且好幾個月一直都有；在北京、天津等地，有千千萬萬噸的麥子小米，那是賑災委員會收集的（大部分來自國外的捐獻），可是卻不能運去救濟災民。為甚麼？因為在西北，有些軍閥要扣留他們的全部鐵路車皮，一節也不准東駛，而在東部，其他國民黨將領也不肯讓車皮西去——哪怕去救濟災民——因為怕被對方扣留。」⑧

斯諾非常困惑：承受著如此悲慘的命運，中國農民為甚麼不造反？「為甚麼他們不聯合成一股大軍，攻打那些向他們徵收苛捐雜稅卻不能讓他們吃飽、強佔他們土地卻不能修復灌溉渠的惡棍壞蛋？為甚麼他們不打進大城市裡去搶那些把他們妻女買去，那些繼續擺三十六道菜的筵席而讓誠實的人捱餓的流氓無賴？為甚麼？」⑨

斯諾認為中國農民的本性就是軟弱消極，沒有反抗的決心和意志。但現在不一樣了，與毛澤東十多個夜晚的促膝長談，斯諾發現中國農民從來沒有思考過的命運，從來沒有表達過的願望，從來沒有實踐過的理想，從來沒有展示過的力量，都從毛澤東的口中娓娓道出，都在紅區和紅軍中切切實實地形成、發展、實現。斯諾強烈地感受到，「歷史的天命」或者說中國的前途，似乎將要降臨在毛澤東為代表的這些共產黨人身上，雖然此時此刻，他們的力量還顯得弱小。

斯諾生動地記下了他與毛澤東十幾個夜晚暢談的情境：

243

我們真像搞密謀的人一樣，躲在那個窯洞裡，伏在那張鋪著紅氈的桌子上，蠟燭在我們中間畢剝著火花，我振筆疾書，一直到倦得要倒頭便睡為止。吳亮平坐在我身旁，把毛澤東的柔和的南方方言譯成英語。在這種方言中，「雞」不是說成實實在在的北方話的「chi」，而是說成有浪漫色彩的「ghii」，「湖南」不是「Hunan」，而是「Funan」，一碗「茶」唸成一碗「ts'a」，還有許多更奇怪的變音。

毛澤東是憑記憶敘述一切的；他邊說我邊記。⑩

斯諾將對毛澤東的採訪用打字機打印成英文稿，再經黃華之手譯為中文，送毛澤東親自審定。這篇訪問記在《西行漫記》中以「一個共產黨員的由來」為題單獨成章，不僅成為當時關於毛澤東個人身世、思想，直到那時為止的中國革命簡史的最親切、最翔實、最權威的文章，也完美展示了斯諾作為一名記者的傑出才華，被引為新聞史上的經典之作。

一九三六年八月下旬，斯諾完成了在保安的採訪，準備繼續向北，到寧夏前線採訪彭德懷的紅一軍團。臨行之前，他和馬海德、黃華一起去向毛澤東告別——就是在這次告別中，斯諾拍下了毛澤東頭戴紅星八角帽的照片。關於拍攝過程，當時陪同斯諾的黃華有這樣的回憶：

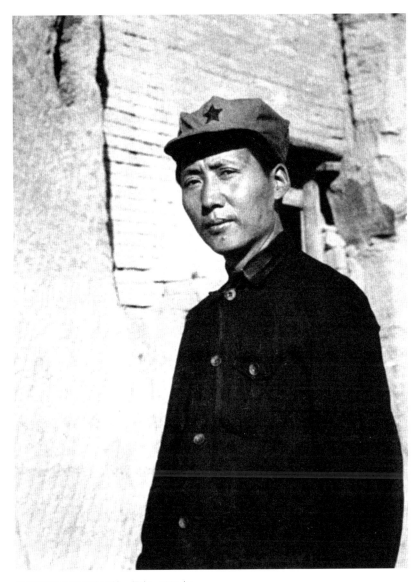

毛澤東在自己住的窰洞前，保安，1936 年。

攝影：埃德加‧斯諾

245

八月下旬，斯諾在陝北的採訪計劃大體完成，就要出發去紅軍在寧夏的前線了。我們去向毛澤東告別。斯諾提議給毛澤東照一張。我們走出窰洞，在明亮的陽光下看到毛澤東穿的衣服還挺整齊，就是頭髮比較亂。斯諾就把自己頭上綴有紅星的嶄新的八角帽摘下請毛澤東戴上。這張照片後來成為斯諾最得意的作品。⑪

一九六〇年，斯諾再次訪華，在北京與老友馬海德（George Hatem，1910—1988，出生於美國，醫學博士，一九三六年與斯諾一起訪問陝北蘇區並留在蘇區參加革命，新中國成立後申請了中國國籍，成為新中國著名的公共衛生專家——作者註）見面，兩人再次憶及這張照片的拍攝過程：

馬海德：在周圍的人裡，只有你給毛澤東戴過一頂帽子。那時，他的頭髮很長，而他又不肯戴帽子。

斯諾：我記不得了。

馬海德：是有這件事。當時你在拍照。你堅決要求他戴上一頂帽子。他沒有。你就把自己的戴在他頭上。只有你的那頂帽子還像個軍帽。這就是毛

246

斯諾在瑞士日內瓦的家裡，貼著一張毛澤東印刷像，這張印刷像是
二十世紀六七十年代中國大陸最著名的印刷品之一；斯諾會自豪地向
客人介紹：「這張照片，我拍的！」攝於 1971 年。
攝影：佚名

247

斯諾不是專業攝影記者，對光線、構圖、背景、人物姿態通常並無刻意追求，他在保安曾為百餘人拍過照，都是請對方往那兒一站，他在正面或側面按下快門完事兒。但這次堅持要毛澤東戴上紅軍軍帽，確是神來之筆：正是這頂軍帽，使得「江湖流浪漢」一樣不修邊幅的毛澤東英姿勃發，成為當時紅軍精神的最好寫照，與文字採訪一起，有力地回答了「紅軍是甚麼樣的人」和「現在怎麼樣」的問題；也是這頂軍帽，讓世界看到了「紅星」正在中國西北冉冉升起，它猶如上帝交給共產黨人的一件信物，呼應著「歷史的天命」。

三 紅軍大學、紅軍劇社、紅色司令、紅色窯工

在保安，斯諾訪談了一百多人，其中既有著名的共產黨人毛澤東、林彪、張聞天（洛甫）、徐特立、謝覺哉等，也有普通紅軍戰士和蘇維埃工作人員。斯諾不僅詳細記錄下他們的談話，還為他們一一拍照，留下了一個今天看來極為珍貴的陝北蘇區共產黨人肖像系列，這也是中共黨史上第一次有攝影師為這麼多的共產黨人、

特別是保安時期的共產黨領導人留下影像記錄。

斯諾在林彪陪同下採訪了紅軍大學。當時紅軍規定，每個現役指揮員每兩年必須接受四個月的培訓，這所大學就是紅軍指揮員和政治幹部的培訓學校。二十八歲的林彪是紅大的校長，當時紅大有一個著名的「老戰士班」，平均年齡二十七歲，每人有八年的作戰經驗，負傷三次，全班學員的首級賞格加起來超過二百萬銀元。

有一天，斯諾和林彪來到紅軍大學時，正是文娛時間，有的學員在打籃球，有幾位學員在打網球，這幾位打網球的學員引起了斯諾的興趣。當時網球是美國流行的體育運動，只是美國人在打網球時要換上專門的網球服或網球裙，而這幾位學員是紮著綁腿，非常有「紅軍特色」。斯諾走上去和他們聊了起來，告別時為他們拍了一張合影，合影中的五人是張愛萍、陳士榘、趙爾陸、彭雪楓、蕭文玖，其中前三人後來成為新中國的開國上將，蕭文玖為少將；彭雪楓更是我軍一代名將、烈士——當時他們都是「老戰士班」的學員。同樣喜愛攝影的張愛萍將軍後來得到了這張合影，當作最珍貴的記憶之一，畢生珍藏。

就性格來講，斯諾有點像羅伯特‧卡帕，喜歡冒險，喜歡熱鬧，愛吃好飲，容易結交。因此，斯諾在保安人緣很好。但與北平相比，保安的生活畢竟單調。當時紅軍劇社的演出是保安最重要的娛樂活動，斯諾拍了很多照片，其中的《豐收舞》、

249

斯諾（右一）在保安採訪徐特立（左一）；黃華（左二，斯諾在燕京大學的學生，地下黨員）擔任翻譯。

《紅色機器舞》、《統一戰線舞》等不僅在《生活》雜誌發表，也收入了《紅星照耀中國》，由此可見紅軍劇社給斯諾的印象之深。實際上，就像紅軍大學一樣，斯諾是把紅軍劇社當作紅色中國的一個創造，一個莊嚴卻又有點偏離常規定義的「奇觀」。在演員身上，這種「奇觀」表現為一種堅韌的理想主義：他們大多是十多歲的紅軍戰士，「……除了伙食和衣著之外，所得生活津貼極微，但是他們像所有共產黨員一樣天天學習，他們相信自己是在為中國和中國人民工作。他們到哪兒就睡在哪兒，給他們吃甚麼就愉快地吃甚麼，從一個村子長途跋涉走到另一個村子。他們無疑是世界上報酬最可憐的演員，然而我沒有見過比他們更愉快的演員了。」⑬在觀眾方面，則表現為一種不分高低貴賤、一律席地而坐的平等：劇場由一座河邊古廟改建而成，演出前，保安的「學員、騾伕、婦女、被服工廠和鞋襪工廠的女工、合作社職工、蘇區郵局職工、士兵、木工、拖兒帶女的村民，大家都向河邊那塊大草地湧過去，演員們就在那裡演出。很難想像有比這更加民主的場合了。……（演出）不售門票，沒有包廂，也無雅座。我看到中央委員會書記洛甫、紅軍大學校長林彪、財政人民委員林伯渠、政府主席毛澤東以及其他幹部和他們的妻子都分散在觀眾中間，像旁人一樣坐在軟綿綿的草地上。演出一開始就再也沒有人去怎麼注意他們了」。⑭在演出內容上，紅軍劇社不是要把上流社會

251

奉為品位標誌的「藝術」展示給觀眾，而是把紅軍的戰鬥生活、蘇區的土改、男女平等的新婚姻法、日軍在中國的燒殺搶掠等現實生活，編成紅軍戰士和百姓看得懂的戲劇和舞蹈表演出來。面對有人提出的「這不是藝術而是宣傳」的指責，斯諾的理解更為深刻：對於民眾，重要的是這樣的演出是他們的人生經驗可以理解的，而不在於其是否是藝術或宣傳。

在寧夏前線，斯諾收穫了其蘇區採訪的第二個高潮。在那兒，他置身於紅軍的精銳之師、來自於江西中央蘇區、經歷了長征考驗的紅一方面軍，與另幾位傳奇式的紅軍領導人彭德懷（時任紅一方面軍司令員）、徐海東（時任紅十五軍團司令員）等一起度過了十餘天的難忘時光。短短十幾天，徹底改變了斯諾關於紅軍的印象：此前他一直懷疑紅軍是否有訓練嚴格、戰鬥力強、紀律嚴明、政治信仰堅定的「正規軍」，如今他見到了。

斯諾早已聽說過彭德懷的戰鬥經歷，認為這個身經百戰、走過長征的人一定身心疲憊，身體也許垮掉了，但一見面，卻發現彭德懷身體非常健康，「他動作和說話都很敏捷，喜歡說說笑笑，很有才智，善於馳騁，又能吃苦耐勞，是個很活潑的人」⑮。而彭德懷率直的個性，更令斯諾讚賞有加：「他的談話舉止裡有一種開門見山、直截了當、不轉彎抹角的作風很使我喜歡，這是中國人中不可多得的品

質。」⑯

在彭德懷司令部所在的豫旺堡，斯諾給彭德懷拍了多張照片，其中土地廟前彭德懷騎在馬上的一幅，發表在《生活》雜誌上，下面的簡介特別註明：「紅一方面軍司令員彭德懷，三十八歲，對蔣委員長，無論死活，他的人頭都值十萬大洋。」

像在保安採訪毛澤東一樣，斯諾與彭德懷有多次深入交談，使他不僅了解了彭德懷的身世，還深入了解了紅軍為甚麼一直採取游擊戰的戰術原則、為何紅軍憑藉游擊戰能夠取得勝以及何為游擊戰。如果說毛澤東與斯諾談得更多的是共產黨的理想和歷史、中國前途和紅軍的戰略問題的話，那麼彭德懷則以出色的軍事思想，深入淺出地給斯諾理清了紅軍的戰術問題。

在豫旺縣，斯諾還採訪和拍攝了紅十五軍團司令員徐海東和他的部隊。斯諾與徐海東的會面頗有戲劇性：一天早晨，斯諾去彭德懷的司令部，在那裡看到了一張年輕的新面孔。彭德懷見斯諾一直打量這個人，便開玩笑說，「那邊這個人是著名的『赤匪』。你認出他來了嗎？」新面孔馬上面露笑容，臉漲得通紅，嘴裡露出掉了兩個門牙的大窟窿，使他有了一種頑皮的孩子相，大家不由得都笑了。⑰

將自己的棉衣披在了身邊小號手身上。

德懷騎在馬上的一幅，發表在《生活》雜誌上，下面的簡介特別註明：「紅一方面

彭德懷以關懷戰士聞名，斯諾發現了一個細節：一天晚上他們一起看抗敵劇社的演出，天黑之後氣溫降下來，斯諾不由得裹緊了棉襖，這時他卻發現彭德懷

253

「紅色窯工」徐海東，1936 年。
攝影：埃德加·斯諾

這個掉了兩個門牙、笑起來有一副頑皮孩子相的年輕軍官，就是徐海東。

在《紅星照耀中國》中，斯諾寫道：「中國共產黨的軍事領導人中，恐怕沒有人能比徐海東更加『大名鼎鼎』的了，也肯定沒有人能比他更加神秘的了。除了他曾經在湖北一個窯場做過工，外界對他很少了解。蔣介石把他稱為文明的一大害。最近，南京的飛機飛到紅軍前線的上空，散發了傳單，除了其他誘惑（紅軍戰士攜槍投奔國民黨，每人可獲一百元獎金）以外，還有下列保證：『凡擊斃彭德懷或徐海東，投誠我軍，當賞洋十萬。』」⑱

斯諾在徐海東的十五軍團住了五天，拍了很多照片，包括軍事訓練、體育活動、文藝演出、用作俱樂部和學習室的列寧室（因裡面貼著列寧像而得名）等。他還拍攝了一次防空軍事演習：「出城沒有幾里路，突然下達了一個防空演習的命令。一班的戰士離開了大路，躲到了高高的野草叢中去，戴上了他們用草做的偽裝帽、草披肩。在大路邊上多草的小土墩上支起了機槍（他們沒有高射炮），準備瞄

準低飛的目標。幾分鐘之內，整條長龍就在草原上銷聲匿跡了，你分不清究竟是人還是無數的草叢。」[19]

紅軍戰士的訓練素質讓斯諾頗感意外，同樣讓他意外的還有，讀書不多、常常自稱「苦力」的徐海東十分健談，對人有一種掏心窩子的真誠。斯諾説徐海東是他所遇見的共產黨領袖中「階級意識」最強的一個人，「他真心真意地認為，中國的窮人，農民和工人，都是好人——善良、勇敢、無私、誠實——而有錢人則甚麼壞事都幹盡了。我覺得，他認為問題就是那麼簡單：他要為消滅這一切壞事而奮鬥。」[20]

徐海東這種強烈的階級意識，來自於其個人經歷：因為他參加紅軍，徐家六十六口人，包括二十七個近親、三十九個遠親，「老老少少，男男女女，甚至嬰孩都給殺了」；徐海東的妻子，也被賣給別人做了小老婆。這樣的實例，讓斯諾懂得了甚麼是中國的階級鬥爭。

徐海東在參加紅軍前做過十幾年的窰工，因此他十分自負地跟斯諾開玩笑説：「我做的窰坯又快又好，全中國沒有人能趕得上，因此革命勝利後，我仍是個有用的公民！」[21] 在《紅星照耀中國》中，斯諾就把徐海東採訪記取名為「紅色窰工」。

斯諾懷著深深的敬意，為徐海東拍了一張坐著的照片。這位每條胳膊每條腿都受過傷，胸口、肩膀和屁股也受過傷，一顆子彈從眼下穿過腦袋又從耳後穿出的

255

「紅色窯工」，像勞作後坐在田埂上休息的農民一樣，雙臂抱在胸前，憨厚地笑著。

這就是徐海東，他參加革命的理想不過是推翻專門欺壓窮人、維護「有錢人」的那個政權，自己可以安安心心地做一個自食其力的普通勞動者。

在寧夏前線的採訪和拍攝，使斯諾徹底改變了對中國軍隊的看法：這不是一支只會吸鴉片、打仗的時候約好朝天開槍、戰爭勝負取決於銀元多少的軍隊；紅軍的生活也絕非「縱酒宴樂，由裸體舞女助興、飯前飯後都大肆劫掠」㉒，如同官方媒體所宣稱的那樣。這是一支由共產黨領導、主要由農民組成、有嚴格的訓練和紀律、特別是高度的政治覺悟的新型軍隊，「是中國唯一的一支從政治上來說是鐵打的軍隊」㉓。

四 古城牆上的紅軍小號手是誰？

在寧夏前線，斯諾還採訪拍攝了不少普通紅軍戰士，而他在豫旺堡古城牆上拍攝的紅軍小號手，英姿挺拔、氣宇軒昂、迎著朝陽吹響軍號，充滿朝氣和活力，完美契合了斯諾關於紅色中國代表中國之未來的感覺和思想。後來，這幅照片被斯諾取名為「抗戰之聲」（一九三七年十月《紅星照耀中國》在倫敦出版時，中國的抗

戰已經爆發），又成為中國不畏強敵、全民族團結抗戰的象徵。新中國成立後，這幅照片被選為《西行漫記》中文版封面和書中的第一幅照片，成為斯諾此次前線之行的代表作，為中國讀者所熟知。但遺憾的是，那位小號手的名字，斯諾在幾部相關著作中都沒有明確提及，很多讀者一直都在納悶：那個小號手，是誰？

直到六十年後的一九九六年，中國紀念紅軍長征勝利六十周年，這個謎底終於被揭開：「小號手」名叫謝立全。

《西行漫記》曾提及及拍攝小號手的背景：一天早晨，斯諾在豫旺堡古城牆上散步，城牆一角飄著一面繡有黃色鐮刀和錘子的紅旗，「在開了槍眼的雉堞上剛兜了一半，我就遇見了一隊號手⋯⋯他們的響亮號聲已接連不斷地響了好多天了」[24]。斯諾和這些小號手談了很久，知道他們都是少先隊員，年齡一般只有十四五歲，

「在紅軍裡當通訊員、勤務員、號手、偵察員、無線電報務員、挑水員、宣傳員、演員、馬伕、護士、秘書甚至教員！」[25] 在紅軍中，他們有一個通用的名字，叫

「紅小鬼」。

斯諾很想為小號手拍一張照片，但也許由於他們年齡還小，也許由於紅軍生活艱苦、營養不良，這些小號手的身影與城牆上的雉堞相比顯得矮小瘦弱，於是只好作罷，直到一天早晨在城牆下看到了謝立全。

有趣的是，當時謝立全不是號手，而是紅一軍團教導營的黨總支書記。

一九七二年二月十五日，斯諾去世。同年五月的《人民畫報》用四個整頁刊登了毛主席的唁電、斯諾生平以及斯諾一九三六年在延安拍攝的部分照片，其中就有「抗戰之聲」這張。歷史的機緣就在於，時任海軍指揮學院院長的謝立全將軍恰巧正在北京開會，他看到了這期《人民畫報》，當年與斯諾的相遇，對烽火歲月的回憶，使他徹夜難眠，於是提筆給夫人蘇凝寫了一封信，交代了自己與斯諾的這張著名照片的關係：

在京西賓館買了五月份《人民畫報》，那個吹「抗戰之聲」（的人）是我，這可以肯定，不會張冠李戴的。回憶當時我不是號兵，我是一軍團教導營的總支書記（營長何德全，現退休安家落戶於湖南長沙）。斯諾看我健壯，衣冠比較整齊，又是背了手槍的幹部，把我拉去照相的。㉖

細看照片，謝立全也的確不是在吹號，而只是擺出了吹號的姿勢；關鍵在於他整潔的軍裝、挺拔的身姿、上揚的軍號與前面綴有紅星的紅軍軍旗相呼應，整個形象具有一種號聲乍起、催人奮進的力量。關於那身引起斯諾注意的整潔的軍

裝，其背後連著一個戰鬥故事，謝立全在信中也做了詳細交代：當時東北軍騎兵第三師七、八、九團受蔣介石收買，對紅一軍團後勤營地發動突然襲擊，俘去紅軍戰士二十多人，把後方存放、尚未來得及上繳的二百多頭羊、一百多頭牛、四十多頭驢子背的做棉衣的棉花、布料一掃而光。紅軍決定反擊，「我（即謝立全——作者註）率領一、三連突然襲擊七團，唐子安率領一個連突然襲擊師部，營救同志出獄，戰鬥進展神速，我率領一、三連俘獲三百多匹馬……戰後，羅帥（指羅榮桓，當時任紅一軍團政治部主任——作者註）親自動員，不准留一匹馬，全部上繳，成立騎兵團，我們服從，每人只騎一匹驢子，將馬上繳，領導獎我一套現在穿的合身衣服」。㉗

後面的故事已可想見：斯諾看到了朝氣蓬勃、一身新裝、身體健壯、軍姿挺拔的謝立全，這不正是他心中的「號手」形象嗎？

五　西安驚魂：蘇區採訪的筆記本和拍攝的膠捲丟失了

一九三六年九月七日，斯諾告別豫旺堡前線，告別相處十多天的紅軍將士，也告別他的「赤匪」好友黃華和馬海德（他們倆要到寧夏會寧去看紅二、四方面軍與

259

紅一方面軍的會師），返回保安。此時，蔣介石嫡系胡宗南的部隊正在換下剿匪不力的東北軍，換防即將完成，斯諾再不回去，返回西安的交通線就要切斷了。

一九三六年十月中旬，斯諾離開保安，隨交通員踏上回西安的小路。想起當初自己對周恩來那個九十二天採訪建議的懷疑，斯諾笑了。他在紅軍中待了四個月，可覺得還有那麼多的東西需要了解、拍攝，能再待四個月就好了。在保安結識的朋友們紛紛趕來送行，斯諾將自己的相機送給了陸定一，希望他多拍一些紅軍和蘇區的照片。當他走過紅軍大學時，正在露天上課的全體學員都走過來跟他握手告別⋯⋯新的圍剿即將到來，新的苦戰即將開始，朋友們啊，明天的你們生死幾何？斯諾的心裡充滿了悲傷，「我當時心裡想，也許我是看到他們活著的最後一個外國人了。我心裡感到很難過。我覺得我不是在回家，而是在離家」㉘。

十月二十二日，斯諾回到了西安。在西安鼓樓旁邊，他跳下卡車，讓車上的一位紅軍戰士（穿著東北軍的軍裝）將他的背包扔下來，這時卻發現背包不在車上！在那個包裡，有斯諾寫於蘇區的十幾本日記和採訪筆記，三十卷膠捲（含斯諾拍攝的電影膠片）——這是第一次拍到的中國紅軍的照片和影片——還有好幾磅重的共產黨雜誌、報紙和文件。如果這個包落在胡宗南的部隊或憲兵手裡，後果不堪設想，因此，必須把它找到！

在《西行漫記》中，斯諾詳細敘述了「必須把它找到」的過程：

在鼓樓下面激動了半天，交通警在不遠的地方好奇地看著我們。於是進行了輕聲的商量。最後終於弄清楚了怎麼回事。那輛卡車用麻袋裝著東北軍要修理的槍械，我的那個包為了怕受到搜查也塞在那樣一個麻袋裡，一起卸在我們旅程後面二十英里的渭河以北的咸陽了！司機懊喪地瞪著卡車。「他媽的。」他只好這樣安慰我。

天已黑了，司機表示他等到明天早晨再回去找。明天早晨！我下意識中感到明天早晨太遲了。我堅持我的意見，終於說服了他。卡車轉過頭來又回去了。

我在西安府一個朋友家裡整宿沒有合眼，不知道我能不能再見到無價之寶的那個包。要是那個包在咸陽打了開來，不僅我的一切東西都永遠丟失了，而且那輛「東北軍」卡車和它所有的乘客都要完了。咸陽駐有南京的憲兵。

幸而，你從本書的照片可以看出，那隻包找到了。可是我急著要把它找回來的直覺是絕對正確的，因為第二天一早，街上停止一切交通，城門口的所有道路都遍佈憲兵和軍隊的崗哨。沿路農民都被趕出了家。有些不雅觀的破屋就乾脆拆除，不致使人覺得難看。原來是蔣介石總司令突然光臨西安府。那時我們的卡車

261

要再沿原路回渭河就不可能了，因為這條道路經過重兵把守的機場。㉙

今天看著斯諾陝北之行拍攝的照片，讓人難以忘記的不僅是他的蘇區採訪，也包括為這次採訪壓軸的「西安驚魂」。它似乎在說，偉大的故事，應該有一個非同尋常的結尾。

【註釋】

①②③《西行漫記》，第一章第一節，埃德加‧斯諾著，董樂山譯，生活‧讀書‧新知三聯書店，1979。

④⑤ 同上書，第二章第二節。

⑥⑦ 同上書，第三章第一節。

⑧⑨ 同上書，第六章第二節。

⑩ 同上書，第四章第一節。

⑪《親歷與見聞——黃華回憶錄》第二章，世界知識出版社，2007。

⑫ 轉引自網絡文獻：http://www.tangshizeng.cn/edgarsnow/redchina/content/10/im1/fu1.htm。

⑬⑭《西行漫記》，第三章第五節。

⑮⑯ 同上書，第八章第二節。

⑰⑱ 同上書，第九章第一節。

⑲ 同上書，第十章第一節。

⑳ 同上書，第九章第一節。
㉑

㉒ 同上書，第八章第五節。

㉓ 同上書，第八章第一節。

㉔ 同上書，第十章第二節。
㉕

㉖ 轉引自張明：《〈西行漫記〉封面人物「號手」的傳奇》，《金陵晚報》2008 年 12 月 19 日。
㉗

㉘ 《西行漫記》，第十一章第六節。
㉙

LIFE

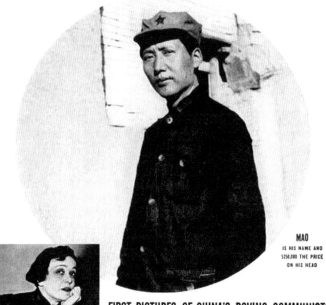

MAO
IS HIS NAME AND
$250,000 THE PRICE
ON HIS HEAD

FIRST PICTURES OF CHINA'S ROVING COMMUNISTS

THE Communist armies of China are almost entirely mysterious. For nearly ten years they have fought a losing win-or-lose-whip fight against the Nationalist Government of Generalissimo Chiang Kai-shek. The first pictures of these roving Reds ever brought out of China are shown on the following pages. Their leader, Mao Tse-tung (above) is variously called "China's Stalin" and "China's Abraham Lincoln." His new capital is at Pao-an in Northwest China. At left is Mao's American ally, Agnes Smedley, ex-schoolteacher, who is now making Communist broadcasts from Sian, where last month the kidnapping of Chiang Kai-shek began and ended. Miss Smedley's special agitation: equal rights for women. For the basic facts of Chinese Communism since 1927 and hence for a better understanding of these rare pictures, readers are referred to the brief article below the map on page 14.

COMMANDER-IN-CHIEF OF CHINA'S FIRST RED ARMY

P'eng Teh-huai, 38, is worth $100,000 dead or alive to Generalissimo Chiang Kai-shek. Starting as an ordinary Chinese soldier, P'eng worked up to be a general in the Nationalist army. In 1928 he switched over to the Communists with two Nationalist regiments. Generalissimo Chiang offered him a $500,000 bribe to come back, but he refused. On Chinese Communism's "Heroic Trek" from the southeast to the northwest in 1934-35, P'eng got down off his Mongol pony, marched with his men. Today he commands 50,000 crack troops, about one-third of the Red regulars. His First Front Army depends for arms, ammunition and sometimes even food on the Nationalist troops Nanking periodically sends out to destroy it. Red military strategy: avoid pitched battles, raid for plunder.

COMMANDER OF THE 28TH RED ARMY

Hsiao Ching-kuang dead is worth $80,000 to Generalissimo Chiang. His job is to break through the hostile Moslem hordes separating the Red rear from the Russian-controlled areas of Outer Mongolia and Sinkiang (see map). In October the native war lords of Kansu Province defeated Hsiao, drove him mad again. But the Reds plan to try again to reach their Russian allies in Sinkiang. Hsiao was one of the first Chinese cadets to get military training in Moscow. In 1924 he entered Chiang Kai-shek's Whampoa Military Academy in Canton. After Chiang's 1927 counter-revolution, Hsiao took four more years in the Moscow Army Academy, returned to China in time to help lead the "Heroic Trek." He is now chairman of the military department of the Kansu Soviet.

WIFE OF THE $250,000 BRAINS OF THE CHINESE COMMUNISTS

Mao Tse-tung is Chairman of the Chinese Soviet. Below is his second wife, Ho Tsu-chen who accompanied him on the "Heroic Trek" in 1934-35. Splinters from a bomb dropped by one of Generalissimo Chiang's pursuing planes wounded her in 10 places. She has lately given birth to a daughter. Mao's first wife was executed by a Communist agitation. Mao is the son of a well-to-do Hunan farmer. He studied at Hunan Normal School, where he met his second wife. As Minister of Peasants in the Nationalist Government in 1927, he instigated a Hunan peasants' revolt, went over to the Communists. He is a cold, quiet, determined man who has tuberculosis, always lowers his eyes when he speaks. Chiang says he will pay $250,000 to anyone who makes Ho Tse-tung a widow.

VICE CHAIRMAN OF THE RED MILITARY COMMITTEE

Chou En-lai, 37, is worth $80,000 dead or alive to China's Generalissimo Chiang. Chou's political agents are today stationed in Sian whither Chiang was last month kidnapped and where foreign missionaries are now being held to forestall air bombing. His job is to capture up-to-date arms from the "Model Army" of Shensi province, but without risking a big battle. He has studied in France, England, Germany and Russia. He was Chiang's political adviser when the Generalissimo was building a crack officers' corps at the Whampoa Military Academy in Canton in 1925. When Chiang first turned against his Russian Communist advisers in 1927, Chou helped him by capturing Shanghai with a workers' army of 600,000. Soon afterward Chou went over to the Communists.

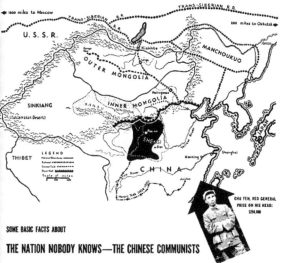
CHU TEH, RED GENERAL
PRICE ON HIS HEAD: $250,000

SOME BASIC FACTS ABOUT
THE NATION NOBODY KNOWS—THE CHINESE COMMUNISTS

FOR years press dispatches have reported a vague, anonymous Communist army flickering across China. Books on the Chinese Communists are largely based on these second-hand reports. The fact is, almost no accidental journalist has ever had a good long look at the Chinese Communists. On these pages are the first pictures of this strange army of 300,000 with a crack core of some 100,000 regulars. The photographs of this Red fighting force which constitutes and controls a nation of some 40,000,000 in Northwest China were taken by a New York newspaper correspondent named Edgar Snow. Plucky, 30-year-old Snow penetrated the Communist lines with his writer wife. Next week LIFE will publish a second installment of Photographer Snow's unique pictures.

Communism was spawned in China by the pre-1927 alliance the Chinese Nationalists had with Soviet Russia. When Generalissimo Chiang Kai-shek in 1927 cut away from Russia, his Leftist Chinese friends turned Communist and went underground. They came to the surface in 1931 and set up a Chinese Soviet in Kiangsi Province in southeast China. They fought off five of Chiang's military campaigns to annihilate them. The sixth was more serious, for Chiang surrounded the Communists with a "ring of steel" of 76 divisions. In desperation an army of 100,000 Communists slipped through this trap and set out on what Chinese Communists now refer to as their "Heroic Trek." This journey led them some 7,000 miles in a great arc of fight through seven of China's 18 provinces. A march unequaled in modern times it brought them up in the Chinese Northwest. The marsh and their haven are shown in black on the map. Their sphere of influence is the shaded areas.

Military leader of the "Heroic Trek" was Chu Teh, shown in the arrow. Rated by far the ablest general in all China, he gave his great fortune in 1927 to the Reds. Now past 50, he is credited in legend with the power to fly and to see 30 miles on every side. His Red followers have been beheaded and strangled by thousands, his lieutenants boiled in oil and burned in kerosene firebaths. He and Mao Tse-tung (see p. 19) are the last great hope of Chinese Communism.

Their present home is at the door of nowhere. At their rear are two of the world's most inaccessible areas—western Outer Mongolia and the Taklamakan Desert of Sinkiang, surrounded by the mountains of the Kunlun Shan and Tien Shan ranges. Both these areas are under Russian influence.

What success Communism has had in China has come from the Communists' policy of telling the peasants in any area they invade that they act the landlords, own the land. Since the kidnapping last month of Generalissimo Chiang in Sianfu, they have adopted a new strategy. It is to propose a United Front with Chiang against Japanese aggression. The Red Army is now called "The Chinese People's Vanguard Anti-Japanese Red Army."

COMMUNIST CLUB ROOM IN NORTHERN SHENSI

CHINESE CHILDREN STUDY THE ABC OF COMMUNISM

THESE DANCERS ARE IMITATING A MACHINE

BUY A GIRL WORKER FOR COMMUNIST SOLDIERS

A LUCKY CAPTURE OF CHINESE COMMUNISTS WAS THIS OIL WELL IN NORTHERN SHENSI PROVINCE

(CONTINUED)

Red cavalry, mounted on Mongol ponies, stages a spectacular charge (above). On the opposite page are two pictures of the Chinese Soviet Army in southeast China before the "Heroic Trek" to the northwest. They show cadet graduates of the Red Military Academy in Juichin, Kiangsi Province, in front of the academy building (top) and at drill (bottom). At least a third of these Communist youths are now dead. In the Red Army, unlike other Chinese armies, officers lead, instead of following their troops.

COMMUNIST ARMIES OF CHINA

The Chinese Soviet Army numbers 120,000 crack troops, some of whom are shown on these two pages, and 400,000 irregulars armed with swords and scythes. The cavalry of the First Army (at top of page) was trained by the Red Army's only foreign adviser, a German. Center right are Red company commanders, all in their early 20s, at one of the frequent Red sings. At right are 5,000 First Army soldiers getting a military lecture. Above is a Communist banner whose staff is inscribed, "Chinese People's Vanguard Anti-Japanese Red Army."

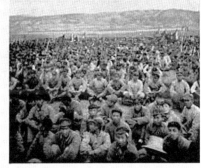

1937 年 1 月 25 日，《生活》雜誌以《中國流竄的共產主義者的照片首次公開》為題，用 6 頁篇幅發表了埃德加·斯諾拍攝的陝北紅軍和蘇區的照片，其中包括毛澤東、周恩來、彭德懷、蕭勁光、賀子珍等著名共產黨人的肖像以及關於紅軍大學、紅軍劇團和紅軍戰士學習、訓練、生活的照片，其中就有後來被用作《西行漫記》封面的「小號手」謝立全。

這是毛澤東的照片第一次公開發表在國外媒體上，也是斯諾拍攝的最著名的照片，毛澤東頭上的紅星八角帽正是斯諾給戴上去的；左下為史沫特萊，當時她剛剛訪問了延安。

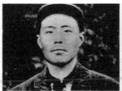

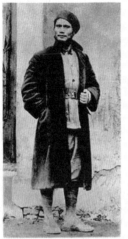
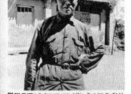
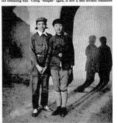
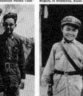
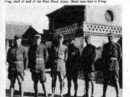
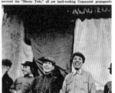

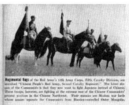

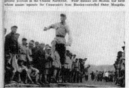

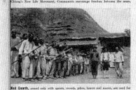
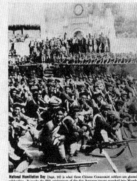
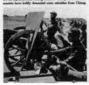
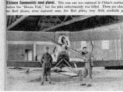

(CONTINUED)

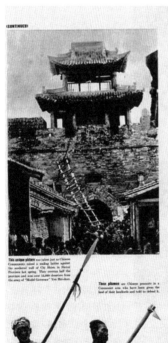

THE FIGHTING COMMUNISTS OF CHINA

1937 年 2 月 1 日，《生活》雜誌以《一支善戰的中國共產主義者的軍
隊佔領了西北地區》為名，再次推出斯諾拍攝的陝北紅軍的照片，其
中包括林彪、陳賡、徐特立、蔡暢、鄧發、聶榮臻、蕭克等著名共產
黨人的肖像或合影，以及紅軍戰士訓練、學習的照片。

COMMANDER-IN-CHIEF OF CHINA'S FIRST RED ARMY

eng Teh-huai, 38, is worth $100,000 dead or alive to Generalissimo Chiang Kai-shek.
arting as an ordinary Chinese warlord, P'eng worked up to be a general in the Na-
nalist army. In 1928 he switched over to the Communists with two Nationalist regiments.
......... Chiang offered him a $200,000 bribe to come back, but he refused. On Chi...

VICE CHAIRMAN OF THE RED MILITARY COMMITTEE

Chou En-lai, 37, is worth $80,000 dead or alive to China's Generalissimo Chiang. Chou
political agents are today stationed in Sian whither Chiang was last month kidnapp
and where foreign missionaries are now being held to forestall air bombing. His job is
......... up-to-date arms from the "Model Army" of Shensi province, but without right...

斯諾拍攝的彭德懷和周恩來；照片下面附有二人簡歷和職務，並註明

蔣介石懸賞：彭德懷的人頭值 10 萬大洋，周恩來的人頭值 8 萬大洋；

《生活》雜誌，1937 年 1 月 25 日。

Superintendent of the Reds' West Point is Lin Piao, 28, whose head is worth $100,000
to Generalissimo Chiang Kai-shek. On the side he is commander of the Red First
Army Corps which has never been defeated. Lin has been described as the most
brilliant military theoretician in China. During the past two years, Lin's cadets
have had to march some 7,000 miles between classes, to keep up with the "Heroic
Trek" from the extreme southeast of China to the extreme northwest.

The only Red commander without a price on his head is Cheng Ken. Reason: h
saved the life of Generalissimo Chiang Kai-shek in 1925 by carrying him on hi
shoulder from a disastrous field of defeat in one of Chiang's early wars. Chian
first promoted Cheng to brigadier, then jailed him on suspicion of Communism
Cheng escaped. Chiang captured him in 1933, did him the extraordinary favor o
not beheading him. Cheng "escaped" again, is now a Red division commander.

在保安的林彪（左上）、陳賡（右上）、徐特立（左下）、蔡暢（右下，

合影中左邊的一位）；《生活》雜誌，1937 年 2 月 1 日。

左：紅軍中的「列寧室」（掛有列寧照片）；右：紅軍中的紅色小學；《生活》雜誌，1937年1月25日。

斯諾拍攝、張愛萍上將（左二）珍藏的自己在紅軍大學學習時與戰友一起打網球的照片：照片中五人：
趙爾陸（左一）、陳士榘（左四）與張愛萍同為開國上將；彭雪楓（左三）後為新四軍第四師師長、烈士，
我軍一代名將；蕭文玖（左五）為開國少將。（圖片由張愛萍將軍家屬提供）

左：紅軍醫療隊；右：紅軍劇團演員在表演「機械舞」（模仿機器的動作）；《生活》雜誌，1937 年 1 月 25 日。

小號手謝立全；《生活》雜誌，1937 年
1 月 25 日。

第八章　在戰火中療傷

—— 一九三八年羅伯特‧卡帕目擊的中國抗戰

一　卡帕與塔羅：西班牙戰場上的生死戀

羅伯特‧卡帕（Robert Capa，1913—1954，匈牙利裔美國人）與伊文斯（Joris Ivens，1898—1989）是一九三七年四月在採訪西班牙內戰時認識的。一九三六年七月西班牙內戰爆發時，伊文斯正應邀在美國講學和拍攝，與海明威等美國知識界一些同情共和軍的知名人士集資創立了「今日歷史電影公司」（後改名為「當代歷史電影公司」），伊文斯率攝製組來到西班牙，深入戰鬥第一線拍攝了紀錄片《西班牙大地》，以史詩般的手法真實記錄了共和軍和西班牙人民與法西斯主義的勇敢戰鬥，是歷史上第一部表現人民反對法西斯主義的大型紀錄片，海明威為影片寫作並朗讀了解說詞。與此同時，本身就有左翼傾向的卡帕也受法國左翼報刊《晚報》

270

共和軍女戰士在巴塞羅那海邊訓練，1936 年 8 月。
攝影：格爾達‧塔羅（Gerda Taro）© International Center of Photography

格爾達‧塔羅（左）和羅伯特‧卡帕在巴黎，1936 年初。
攝影：弗雷德‧斯坦因（Fred Stein）

（*Ce Soir*）和《關注》（*VU*）的派遣，三次來西班牙採訪，與伊文斯、海明威等人成為朋友，並因拍攝了《共和軍戰士之死》一舉成名，被英國《圖片郵報》譽為「最偉大的戰地攝影家」。

一九三七年七月「盧溝橋事變」爆發，中日戰爭全面展開，中國成為世界關注的焦點。七月中旬，在巴黎的卡帕打電話給正在採訪西班牙內戰的女友格爾達·塔羅（Gerda Taro，1910—1938），說自己正在說服時代公司巴黎辦事處主任羅氏蒙（Richard de Rochemont），讓他派自己去中國，為《時代的步伐》（*March of Time*）系列紀錄片和新創辦的《生活》（*Life*）雜誌拍照，並邀請她一起前往中國。塔羅很高興地說自己願意同去，並說會在七月二十五日返回巴黎。這時候，卡帕與塔羅的情人關係發生了微妙的變化：在西班牙採訪期間，塔羅移情別戀，愛上了一位來自加拿大的國際縱隊戰士泰德·阿蘭（Ted Allan）——一九三八年，同樣作為一名國際主義戰士，阿蘭作為白求恩大夫的助手來到中國，參加過中國的抗日戰爭。卡帕意識到塔羅感情的變化，中國之行，一方面他是真的希望採訪中國的抗日戰爭，另一方面，也是想通過漫長的海上航行和陌生的環境，把塔羅重新拉回身邊。

七月二十五日，卡帕得到了一個好消息：羅氏蒙同意派他作為《生活》的攝

272

影記者前往中國，他高興地喝了一瓶威士忌；但同日傳來的一個壞消息將他徹底擊倒：塔羅在戰場上隨共和軍戰士一起撤退時，被坦克撞傷，不治身亡。

塔羅死後，卡帕「在獨處中尋找安慰，喝很多酒，把自己鎖在工作室裡，一連兩個星期不出來，吃得很少，完全被一種未亡人的內疚心理打垮了。是卡帕教會格爾達使用徠卡相機的。是他介紹她了解戰地攝影報道的。他見過她鼎傑出的照片以他的名字出現在報刊上（卡帕和格爾達曾兩次一起到西班牙採訪，兩人第一次拍攝的照片均以羅伯特·卡帕的名字發表——作者註）。他按計劃讓自己成為世界最著名的攝影家，但他的發明人卻死掉了。為甚麼是她？為甚麼不是他？」① 與卡帕交情深厚的海明威曾告訴卡帕的另一位朋友說：「卡帕從來都沒有從失去她的痛苦中恢復過來，這也許是他不想對其他任何女人做出任何承諾的根本原因。」②

前往中國之前，卡帕先去紐約看望母親和弟弟科耐爾·卡帕（Cornell Capa，1918—2008），與《生活》雜誌談好了合同：《生活》雜誌保證優先發表卡帕的照片，並保證每月至少都會有幾頁留給卡帕。同時，卡帕還找了一個新的圖片社代理自己的照片，這家圖片社名為 Pix，老闆萊昂·丹尼爾（Leon Daniel）對卡帕很有好感，還慷慨地僱用了科耐爾來做暗房、卡帕的朋友彼得·科斯特（Peter Koster）來寫圖片說明。卡帕在中國期間給科斯特寫了不少信，介紹自己在中國的

273

行程、所見所聞、拍攝狀況和心情，現在成為了解卡帕在中國工作狀態的寶貴資料。這些信多數寫得很隨便，卡帕在將膠捲寄給科斯特時，都附有很詳細的圖片說明，往往紙的正面是圖片說明，背面就是給科斯特的私人信件；有時，卡帕隨手找到甚麼紙就寫在甚麼紙上。這時卡帕的英文還很差，法語也不好，基本上都用匈牙利語寫。

十月，卡帕從紐約回到巴黎，了解到伊文斯正準備前往中國，於是與伊文斯聯繫。出於對卡帕的關心，伊文斯邀請卡帕作為自己的第二攝影助手，一起到中國去。伊文斯知道對卡帕這樣的人，只有在某種極端的環境中，在因炮火和死亡引起的腎上腺素上升的衝擊下，才可能找到高峰體驗，暫時擺脫失去塔羅的痛苦和空虛。人們一般認為卡帕只拍照片，其實他也有拍攝紀錄片的經歷。一九三七年五月，卡帕在西班牙採訪時遇到上面提到的羅氏蒙，後者見過卡帕為《生活》雜誌拍的照片，很是欣賞，就委託卡帕為《時代的步伐》系列紀錄片拍攝，卡帕拍的紀錄片雖然說不上精彩，但卻鍛煉了他的拍攝技術。一九三九年伊文斯完成的關於中國抗日戰場的紀錄片《四萬萬人民》中，不少鏡頭（包括台兒莊戰役的一些場面）就出自卡帕之手。

二　「保衛中國的戰士」登上《生活》雜誌封面

一九三八年一月二十一日，卡帕與約翰·費恩霍特（John Fernhout）從法國馬賽上船，前往中國。與他們同船的還有兩個英國人，一位是詩人奧登（W. H. Auden），一位是小說家克里斯托夫·伊舍伍德（Christopher Isherwood），他倆也是來採訪中國抗戰的，並於一九三九年合作出版了中國戰場採訪記《戰爭之旅》（Journey to a War），其中有對卡帕與費恩霍特的生動描述，說這兩位在船上非常鬧，玩笑不斷，卡帕瘋得比法國人還法國人；而費恩霍特也很鬧，只是聲音稍微小點。這讓嚴肅慣了的英國人很看不慣，說「他們倆的生活和靈魂是屬於二等艙的」。③

二月十六日，卡帕和費恩霍特到達香港，伊文斯則從美國出發，經過檀香山到香港與他們會合。在香港，他們與埃德加·斯諾一起拜訪了宋慶齡女士，然後一起到達漢口。此時，上海、南京已先後陷落，武漢成為中國抗戰的指揮中心，也是各國記者的會聚之地，而與國外記者周旋的，正是有著美國教育背景、風度優雅、長於社交的中華民國第一夫人宋美齡。她接見了伊文斯、卡帕、奧登等人，伊文斯的贊助人是由海明威等美國名人組成的今日歷史電影公司，卡帕又是《生活》雜誌

275

1938 年 5 月 16 日，《生活》雜誌的封面「保衛中國的戰士」；該封面上的士兵係卡帕在漢口拍攝。

的特派記者——宋美齡很清楚這本雜誌的老闆亨利‧盧斯在美國的影響。伊文斯為了使宋美齡重視這次拍攝活動，還特意僱用了她非常喜歡的女演員路易斯‧瑞娜（Luise Rainer）做紀錄片女主角——此前瑞娜在根據賽珍珠（Pearl S. Buck）的小說改編的電影《大地》（The Good Earth）中曾有出色表現。所有這一切，使宋美齡意識到這部片子完成後將在美國產生重要影響，因此她要親自安排——也就是控制——攝製組的行程和拍攝內容，那些不能為蔣介石贏得支持的內容——特別是八路軍、延安和毛澤東，那是絕不能讓伊文斯們攝入鏡頭的。宋美齡的重視極大地限制了伊文斯和卡帕的拍攝，比較之下，奧登和伊舍伍德則不太受重視，反而享有了更多行動自由，並成功訪問了延安。

表面上，宋美齡對伊文斯和卡帕等人十分熱情，白天邀請他們出席各種有蔣介石露面的抗日集會，以便宣傳和突出蔣介石在中國抗戰中的領袖地位，晚上則是一場接一場的酒會，以至於連好飲貪杯的卡帕都受不了，只好用雞尾酒去澆花。宋美齡專門委派了一名高級軍官帶領一個小組伺候（實際上

是監視）伊文斯和卡帕的拍攝，並以「安全」為由，限制伊文斯和卡帕到漢口之外的地區。在焦躁不安中，卡帕和伊文斯在漢口一待就是六週。但聰明的卡帕沒有浪費時間，他找一切藉口走上街頭，進入中國百姓的生活場景，記錄了面對強敵，中國各階層人民團結起來，絕不屈服、戰鬥到底的民心和勇氣。一九三八年三月十二日，武漢各界舉行集會，紀念孫中山去世十三周年，市民手舉小旗在街頭遊行，士兵舉手宣誓，表明堅決抗日的決心；民間機構募集舊衣服，在街頭發給貧困孩子；青年女子積極報名參軍，進行軍事訓練……卡帕還把學生演出街頭劇宣傳抗日的情景拍成一組圖片故事，發表在一九三八年五月十六日出版的《生活》雜誌上；他拍攝的一名頭戴鋼盔、年齡只有十幾歲的娃娃兵的特寫照片，被用為該期《生活》雜誌的封面，圖片說明是：「保衛中國的戰士」──這張封面照片和這樣的圖片說明，不難讓人聯想到，《生活》雜誌幾個月前的封面照片正是一名年輕的日本兵。同時，卡帕拍攝的蔣介石的照片也不斷在西方發表，從不同側面強調了蔣介石在組織抗戰中的核心地位──這正符合宋美齡之意。

身邊是中國全民抗戰的火熱氛圍，漢口往北幾百公里就是日軍正在展開的多路進攻，作為戰地攝影記者的卡帕，更渴望到前線拍攝中國軍隊對日作戰的血性場面。對他來講，那樣的場面代表著一種力量和榮譽，代表著「最偉大的戰地攝影記

者」為他人所難以企及的勇敢，正是在這種對血性、死亡、冒險的尋找中，在極端艱苦的戰爭環境中的灑脫和豁達，鑄就了卡帕的傳奇。這樣的機會終於來了，這就是發生於一九三八年三月底至四月初的台兒莊大戰。

三 在台兒莊見證勇敢

卡帕能拍攝這場戰役並不容易：一開始，宋美齡並不同意他們奔赴台兒莊前線，卡帕和伊文斯動員了多名美國演員做說客，他們的請求才得到批准。四月一日早七點，卡帕從漢口出發；四月二日，在鄭州，他們與前往台兒莊的另幾位外國記者相遇，其中有《芝加哥每日新聞》（Chicago Daily News）的斯蒂爾（Archibald Trojan Steele），有合眾通訊社（the United Press）的愛潑斯坦（Israel Epstein），還有原來 Dephot 圖片社的攝影師瓦爾特·伯薩德（Walter Bosshard）。伯薩德從一九三一年就在中國採訪，關於遠東的報道很有名，卡帕很早就知道，現在終於相遇，他們兩個成為朋友，也成為對手：後來伯薩德成功訪問了延安，拍攝的八路軍、毛澤東、朱德等人的照片在《生活》雜誌發表，直接滅掉了卡帕去延安拍攝八路軍然後在《生活》雜誌發表的可能性。除了記者之外，美國總統羅斯福派往

278

1938 年，國民政府軍事委員會政治部部長陳誠將軍親自簽發的允許伊文斯、卡帕和費恩霍特前往隴海、津浦、平漢各線戰場拍攝的通行證，並特別註明由「本部上校研究員曾如璧帶同前往」；這是費恩霍特所持的那張。

中國的觀察員、海軍上校卡爾遜（Captain Carlson）也在其中。

四月三日早晨，卡帕乘火車到徐州，這時台兒莊戰役正進入決戰階段。卡帕首先看到的是標有「津浦」字樣的火車正在運來大批兵員。火車上，軍官們打傘而坐，說明當時已有點驕陽似火的味道；車站周圍滿眼是衣衫襤褸、精神委靡的難民，老人伸手討錢，兒童挎著籃子向火車上的士兵叫賣香煙。汽車在駛向台兒莊的路上，可以看到正在佈防的軍隊；台兒莊外圍，是決戰到來之前的匆忙和安靜：畜力車在運送彈藥，工兵在小河上搭起浮橋，軍隊在身邊跑步進入運河邊

279

和村子外圍的陣地；前線指揮所裡，指揮員們有的在研究地圖，有的正打電話……卡帕將這些場景一一收入鏡頭。伊文斯回憶道：「我們正好準時到達。中國軍隊正在台兒莊附近圍困日軍……卡帕在為我們這個小組拍攝，我在考慮這場為獨立而進行的戰爭中非常獨特的情緒。在中國歷史上，這還是第一次使所有軍隊聯合起來……」④這一天，戰役的總指揮官、第五戰區司令長官李宗仁接見了攝製組，介紹了戰場形勢。在紀錄片《四萬萬人民》中，可以看到李宗仁斜著身子對著地圖給伊文斯介紹戰鬥部署的情況，拍下這些鏡頭的正是卡帕。

四月四日，中國軍隊的反擊戰即將打響，但卡帕們卻接到通知：不許到步兵戰鬥的前沿拍攝，因為他們是外國人，沒有人能為他們的安全負責。卡帕只好留在後面拍攝炮兵陣地，他們拍攝了一個用高粱秸偽裝起來的炮位，卡帕通過炮兵的瞄準鏡，看到了四英里外的日軍陣地。為了讓他們拍到戰鬥場面，陪同他們的軍官命令炮手瞄準一個日軍觀察點，打了十二發炮彈，將這個觀察哨摧毀。可惜的是距離太遠，卡帕沒能拍攝到日軍觀察哨被摧毀的瞬間。陪同他們的一位將軍雖然允許他們拍攝炮兵，卻強調為了保密的原因，不允許他們拍攝大炮的特寫鏡頭，這讓卡帕很鬱悶。伊文斯寫道：「監察官許（音譯）將軍鄭重其事地說，禁止拍攝大炮的特寫鏡頭，而這簡直毫無意義，因為那是一種德國火炮，是一九三三年製造的，誰都知

道這種火炮。」⑤而從這位將軍那裡，卡帕也學會了一句中國話：不要看。由此可以想出，卡帕在台兒莊的拍攝像在漢口一樣，受到許多限制。

四月七日晨，台兒莊戰役結束。雖然卡帕沒能拍到戰後的場面和各種細節。從指揮所進入台兒莊的路上，他拍攝了在台兒莊城頭上站崗的中國士兵和士兵身邊飄揚的軍旗，城牆下陣亡的士兵，運送傷員的民工，倒斃在村邊的平民，在炮火中被擊傷或因過度驚嚇而死去的馬和雞。一名老婦在被炸得只剩下一盤石磨的院子裡尋找最後一點可用之物；神廟的屋頂被炮火整個掀掉，椽子散落在神像周圍……原先大運河邊那個可經商、可水運、漁農兼作、房舍整潔的台兒莊，已是一片廢墟。他還拍攝了前來慰問士兵的學生，穿上繳獲的日軍軍服和頭盔，在殘垣碎瓦中拍攝紀念照。卡帕關於台兒莊戰役中國軍隊大捷的報道，發表在一九三八年五月二十三日出版的《生活》雜誌上；從編者為報道所寫的按語，可以看出卡帕的照片正如這場戰役的結果一樣，使《生活》雜誌的老闆亨利·盧斯——一位出生於中國山東省的美國人——非常高興。「一次勝利使台兒莊成為中國最知名的村莊，」按語說，「歷史上作為轉折點的小城的名字有很多——滑鐵盧、葛底斯堡、凡爾登，今天又增加了一個新的名字……第二天，全中國慶祝一場偉大的勝利。也是在第二天，目擊了那場戰鬥的偉

281

卡帕坐在俘獲的日軍坦克上，台兒莊，1938 年 4 月。

攝影：佚名

大的戰爭攝影記者羅伯特·卡帕沖出了他的底片，並通過中國的特快客機送往《生活》雜誌。」卡帕通過自己的鏡頭，讓還沒有進入戰爭的美國人和歐洲人了解了中國人民的抗日戰爭，了解了戰爭中中國人民的真實情感和真實生活。

台兒莊戰役結束後，中國軍隊繳獲了日軍九輛坦克，伊文斯、卡帕和費恩霍特在繳獲的坦克上拍了合影。卡帕還坐在坦克上，手裡捏著那台康泰克斯相機，用仰拍的角度拍了一張留念照，這張照片成為他最有名的工作照之一。

台兒莊戰役的勝利和在台兒莊的採訪，給卡帕帶來了快樂的情緒。四月十一日，他和伊文斯一起騎馬出去拍攝，伊文斯注意到在天黑回來的時候，卡帕騎馬飛奔，「突然間，他想像自己就是成吉思汗，對著我們大喊戰爭口號。從後面看去，他更像是桑丘·潘沙。他矮胖的輪廓在馬鞍上抖動——這是在為他生命中的追求第二次奔跑」。⑥

卡帕又活過來了。

關於台兒莊戰役，伊文斯後來有一段深情的回憶：「我不是一個作家，我通過畫面能夠更好地表達

282

自己，我一定要表達死亡對我意味著甚麼，不僅僅是拍幾個屍體，而是拍攝整個一段，死亡牽連到的往往是許多人。我觸到了中國，中國也觸到了我，我拍了戰爭，拍了一個在戰爭中瓦解，又在戰火中形成的國家，我看到了勇敢！」⑦

這樣的體會，應該是他和卡帕共有的。

四　遭遇「四‧二九武漢大空戰」

四月十七日，卡帕回到漢口。雖然台兒莊的拍攝無論是電影還是照片都很成功，但卡帕自由慣了，感覺作為攝製組的一員，拍照片很受限制。他更擅長通過相機的取景器做切片式的瞬間記錄，而不是使用電影攝影機做長時段全景式掃描。

當天，他在寫給科斯特的信中露出了抱怨情緒：「大體上，我是這個遠征隊的窮親戚，這給我造成很多困難。他們人很好，但拍電影是他們的私事（他們讓我感覺到了這點），照片完全是次要的……台兒莊的照片拍得不錯，但你揹著一台很大的電影攝影機，身邊有四個檢查員，你還要協助拍電影……你想拍好照片真不容易。我只能就近拍點，也沒有多少時間。」⑧

四月二十九日，伊文斯帶領費恩霍特去西安，為準備從那兒轉道去延安做準

283

備。卡帕則在兩天後去西安與他們會合。這無意中晚出發的兩天，使卡帕目擊了中國抗戰史上著名的「四‧二九武漢大空戰」。

一九三八年，中國空軍與日本空軍在武漢上空進行了多次空戰，其中尤以四月二十九日規模最大。這裡有一個背景：抗戰爆發後，由於空軍損失殆盡，中國開始尋找外援，當時由於太平洋戰爭尚未爆發，美國不肯給予幫助。一九三七年八月二十一日，中國與蘇聯簽訂了《中蘇互不侵犯條約》，蘇聯提供飛機和飛行員，幫助中國軍隊重建了空軍。作為抗戰的指揮中心，當時中國空軍主力部署在武漢周圍。

四月二十九日，正是日本天皇的生日，在日本是天長節，為向天皇獻禮，下午兩點三十分，也就是伊文斯的火車離站幾個小時之後，日軍十二架戰鬥機護送三十六架轟炸機偷襲武漢三鎮。有趣的是，早在四月二十日，中國軍隊在俘獲的一名日軍飛行員身上掌握了這一情報，做了充分準備。中蘇空軍出動戰機六十四架，在近三十分鐘的戰鬥中，共擊落日機二十一架，擊斃日軍飛行人員五十人、俘虜兩人，中蘇空軍損失飛機十二架，取得巨大勝利。卡帕拍攝到了空戰正酣之時，雙方的飛機掠過武漢上空；地面上的市民仰頭觀望，時而焦急、時而憤怒、從憂喜參半到舉手歡呼的過程。當然，日軍每次空襲後留下的大火、廢墟和死亡是他拍攝的重點，一個著名畫面是：漢口空襲過後，一名婦女悲痛欲絕地把頭深深埋在兩膝之間，身後是

284

1938 年「4 · 29 武漢大空戰」，漢口市民在觀望戰況。

攝影：羅伯特 · 卡帕（Robert Capa/Magnum/IC）

被炸得只剩下幾根木片的家——這已是卡帕在中國最常見到的景象。八月，卡帕拍攝了日軍對漢口的另一次空襲，報道發表在十月十七日出版的《生活》雜誌上，卡帕寫下這樣的圖片說明：「作為中國撤退政府的首府漢口，其貧民窟裡火焰萬丈，日軍飛機**轟炸後**，到處滾滾濃煙……一名穿藍襯衫的女苦力一臉悲傷，無望地守護著家中的雜物，而正午的漢口正在熾熱的空氣中燃燒。」

五月初，卡帕到西安與伊文斯會合，準備一起去延安。到延安採訪共產黨和八路軍，拍攝根據地人民的生活，是伊文斯此行的重要目的。在從美國飛往檀香山的飛機上，他一直在讀埃德加·斯諾的《西行漫記》。伊文斯認為，在他的紀錄片中，如果沒有共產黨人和八路軍的形象，那麼關於中國抗戰的報道就不完整。同時，卡帕也深深地了解，如果能拍攝到延安的生活、共產黨的領導人和八路軍的照片，將會具有極大的新聞價值並會給自己帶來可觀的收入。但宋美齡絕不希望共產黨和八路軍在媒體上與蔣委員長爭版面。因此，當卡帕和伊文斯正在建立抗日統一戰線，周恩來從大局考慮，做了耐心細緻的說服，勸阻了卡帕和伊文斯。此行雖使伊文斯和周恩來從此開始了近四十年的友誼，但與延安失之交臂卻給卡帕留下了終身遺憾。

我們可以設想：如果卡帕當時能訪問延安，如果他見到了毛澤東、彭德懷等一

286

身傳奇的中共領導人，如果他來到那些在艱苦的生活中一天到晚唱著歌兒的八路軍和青年中間⋯⋯卡帕帶給攝影的將會是甚麼？無論怎麼設想都不會過分，因為他本人就是為創造傳奇而生；而那個階段到過延安的外國記者，埃德加‧斯諾、艾格尼絲‧史沫特萊以及後來的安娜‧路易斯‧斯特朗（Anna Louise Strong），哪個不是創造了自己職業生涯中的傳奇？

「西北望長安，可憐無數山。」延安已經在望，但卡帕終於止步西安，沒能創造傳奇，只留下了遺憾。

五 從西安到蘭州：「世界上最白癡、最痛苦的一次旅行」

直接去延安的請求不能實現，伊文斯就想了一個迂迴策略，說自己想去拍長城，這一請求如能獲准，那他正好路過延安。但宋美齡早有準備，回覆說可以拍長城，但只能拍向西延伸的那段，不能拍向北延伸的那段，這樣，他們就被安排著向蘭州方向進發，避開了延安。當時西安是隴海鐵路的終點，因此卡帕他們是坐汽車前往蘭州的。出了西安城，驕陽之下，車輪所到之處塵土飛揚，他們只好用毛巾把頭、臉、脖子全部圍上，只露出鼻子和眼睛。一天下來，汗水和塵土黏在身上，像

287

結了一個殼。六天之後，他們終於到了蘭州。

在路上，卡帕拍攝了荒涼的黃土高原，沿線簡陋的縣城，黃河邊的百姓，最讓他興奮的是，拍到了黃河邊農民和漁民用羊皮筏子渡軍隊過河的場面，他對這個內容十分看重。但卡帕之所以是卡帕，就是因為他走的都是狗屎運，撿一塊金子，必然要栽個跟頭。回到漢口沖洗底片的時候，他把沖出來的膠捲掛在木頭上晾乾。有趣的是，卡帕最重要的那些膠捲似乎特別容易出問題：一九四四年六月六日，他所拍攝的盟軍在法國諾曼第第一輪登陸的照片，也是因為在晾乾的時候溫度過高導致藥膜熔化，四個膠捲只留下了九張可以沖印的底片。

由於天氣太熱，一些底片上的藥膜熔化了，其中就有他最看重的那個膠捲。

這讓卡帕心情大壞。讓他更受挫的還有一件事：在他前往蘭州之時，伯薩德和斯蒂爾自己設法到了延安，當他一身臭汗趕往並不想去的蘭州時，他們卻正在他最想去的延安採訪拍攝！挫折之下，伊文斯決定放棄延安，做一部並沒有共產黨和延安內容的紀錄片；但卡帕不死心，自己去了八路軍駐西安辦事處聯繫，商量等完成了伊文斯的拍攝後，由辦事處安排他獨自去延安。

六月十五日，卡帕失望而又疲憊地回到了漢口，在寫給科斯特的信中，他把這次西北之行稱為「世界上最白癡、最痛苦的旅行」。⑨

288

一九三八年六月六日，開封失守，日軍從河南東部逼近鄭州；如鄭州失陷，日軍將可順平漢鐵路直取武漢。為阻止日軍攻勢，早在六月一日舉行的國民政府最高軍事會議上，蔣介石就決定「以水代兵」，炸開黃河大堤，讓黃河水南下入淮河，從而在開封與鄭州之間形成一條人造河，阻止日軍重裝備部隊從東線進攻鄭州，結果造成了黃河花園口決堤。卡帕於一九三八年六月下旬前往鄭州拍攝花園口水難，他在圖片說明中寫道：「……大水淹沒了十一座城市和四千個村莊，四省相關地區的莊稼顆粒無收，兩百萬人無家可歸。」⑩ 從他的照片中可以看到，在沒膝深的黃水中，老百姓扶老攜幼離家逃難；三個涉水過河的人，將衣服高高舉過頭頂，似乎在呼救；決口處，國民黨士兵正在用沙袋圍堵決口──說到這張照片，有個背景應略加交代：當時蔣介石決定「以水代兵」，預知將會造成大水難，因而指示時任國民政府軍事委員會政治部長的陳誠在六月十三日，於漢口舉行的中外記者招待會上，告訴媒體是因為日軍轟炸而導致黃河決口（當時日軍確實轟炸過該地區）。陳誠果然演張飛像張飛，在記者會上義憤填膺地譴責日軍：「歷來黃河水患，均出於天災。日本狂暴軍部，竟以文明的利器，以人力決口黃河，企圖淹沒我前線將士和

卡帕（左三）和伊文斯的攝製組在漢口街頭，1938 年。

伊文斯攝製組在漢口召開的新聞發佈會。左一為卡帕，左二為費恩霍
特，左三為伊文斯，左五為美國女演員路易斯・瑞娜，右二為著名愛
國人士沈鈞儒（時任國民參政會參政員）。

戰區居民，如此慘無人道之行為，真可算達到了登峰造極的地步，實為全世界人類之共敵！」⑪並表示國民政府會全力圍堵決口，救助災民，所以這才有了士兵堵決口給記者看的雙簧。

一九三八年六月二十八日，卡帕從河南返回漢口，馬上給科斯特寫信，談到了這次拍攝：「今天（六月二十八日）早上八點，我才從水災地區回來，這次旅行用時六天，照片很棒，一定會引起**轟動**！」⑫當天早上九點三十分，卡帕接到通知，邀請他和其他外國記者採訪蔣介石主持的國民政府研究武漢會戰的最高軍事會議。

這是宋美齡策劃的一次成功的媒體秀，因為蔣介石主持的最高軍事會議一向不對媒體公開，所以這第一次公開就引起了記者們的巨大興趣，結果便是卡帕拍攝的蔣介石主持軍事會議討論武漢會戰的照片，再次作為中國抗戰的重要新聞在西方搶了不少版面。

但這次會議還有一個特殊之處：它是一九三一年以來，蔣介石主持的第一次沒有德國軍事顧問參加的軍事會議。

蔣介石掌權之後，與德國的關係十分密切。在世界軍事史上，德軍是第一支設立總參謀部的軍隊，對提高軍隊的綜合素質和作戰能力起了重要作用。一九三一年，蔣開始正式聘請德國軍事顧問；抗戰開始後，蔣身邊的德國軍事顧問多達三十

291

餘名，是當時即將展開的武漢會戰的主要智囊。各國輸入中國的武器中，德國在品種和數量上都佔第一位，大到坦克，小到子彈，細到電纜，幾乎包括陸軍武器裝備的各方面，其總數約佔全部輸入軍火的百分之八十以上。此舉引起了日本的強烈抗議。一九三八年初，德國、意大利、日本在柏林、羅馬和東京多次會談，醞釀成立三國同盟。四月，希特拉宣佈停止對華軍售，此後德國軍事顧問回國提到了正式日程。這些顧問中有四名是猶太人，當時由於希特拉的反猶政策，這四位猶太人曾試圖留在中國，但最終未能如願。七月五日，漢口，德國軍事顧問搭乘火車前往香港，黯然回國。卡帕完整記錄了這一場面，並突出了德國人乘坐的火車車廂頂部那十分惹眼的納粹標誌——「卍」字符（以免日軍飛機誤炸）。通過這個符號，卡帕的照片將第二次世界大戰中的西方戰場和東方戰場聯繫起來，從中可看出當時東西方法西斯既勾結又鬥爭的一面。

七　「漢口最後的留守人」與僅有的四張彩照

七月份的武漢，進入了一年中最難熬的酷暑季節。但酷暑擋不住外國記者採訪武漢會戰的熱情，當時聚集武漢的外國記者多達四十名，除了上面提到的卡帕、伊

文斯、斯蒂爾、伯薩德等人之外，還有報道過一九二七年大革命的安娜‧路易斯‧斯特朗，剛剛訪問過延安的史沫特萊，《紐約時報》記者蒂爾曼‧德丁，《倫敦新聞紀事》記者阿特麗，她後來出版了《揚子前線》一書……採訪之餘，他們經常聚集在合眾社設在路德教會的辦公室裡喝酒聊天、賭錢玩牌，並戲謔地自稱「漢口最後的留守人」。

七月十九日，日軍再次空襲漢口，卡帕拍攝了轟炸的情景，其中有四張彩色照片——卡帕在中國拍攝的彩色照片只有這四張。四個場景分別是：一位老太太面前堆著從廢墟中搶出來的鍋碗瓢盆；消防隊員往手推式滅火車裡加水；幾棟房子被炸得東倒西歪，血紅的火焰正從窗戶奪路而出；廢墟上殘留著幾根沒倒下的木椿。這四張彩照發表在一九三八年十月七日的《生活》雜誌上。在寫給科斯特的信中，卡帕說當時因為要拍電影，只有十分鐘時間拍照片，所以沒能多拍。⑭一九四五年之前，卡帕很少拍彩照，因為歐洲的雜誌不發，而《生活》也幾乎不發，這是一個原因；另一個原因是當時的艾克塔克羅姆（Ektachrome）彩色膠片褪色很快，而柯達克羅姆（Kodachrome）雖然色彩豔麗且能長久保存，但沖洗又很麻煩。一九四五年之後，卡帕作品中的彩照明顯增多，因為當時的《柯里爾》（Collier's）雜誌想通過多發彩照與《生活》競爭。一九五四年，卡帕應邀到日本，開始使用富士彩色

293

膠捲；當年五月二十五日，他在越南戰場隨美軍行動時觸雷身亡，拍攝的最後一張照片就是彩照。但遺憾的是，現在人們從《生活》上看到卡帕在中國拍攝的這四張彩照，卻不知道它們保存在哪兒。

七月二十一日，伊文斯決定離開漢口前往廣州，在那兒補充拍攝遭到嚴重轟炸的城市，然後取道香港回紐約。就在他們離開漢口之前，沒能去延安拍攝八路軍的卡帕和伊文斯，造訪了八路軍駐武漢辦事處，拍攝了周恩來主持的一次軍事會議，卡帕拍攝到了他在中國最重要的作品之一：那張周恩來倚門而立的照片。當時周恩來推門進來，他沒有立即走到桌子邊坐下，而是在反手將門帶上時在門邊略微停頓了一下，似乎心事重重，倚門而思——卡帕敏銳地抓住了這個瞬間：周恩來清瘦的面容，一臉的憂思，堅毅的眼神；這樣的神態與門後貼著的馬克思像和牆上寫有「舉國團結爭取第三期抗戰勝利！」的條幅相映襯，有力地襯托出這位中共傑出領導人在國家存亡關頭肩負促進國共合作的重任，以身赴難、憂國憂民的大境界，是一幅將時代精神完美融入人物形象的傑出作品。

在伊文斯和卡帕離開漢口之前，還有一件事情非常值得一提，那就是伊文斯與吳印咸的見面。從西安回到漢口之後，延安仍然沒有從伊文斯的心中消失。當他得知八路軍邀請了吳印咸等人到延安拍攝但缺少拍攝器材時，毅然決定將自己使用

294

的Ｍ牌攝影機贈送給八路軍。由於當時吳印咸初到武漢，國民黨監視人員對他不熟悉，組織決定派吳印咸去接應。吳印咸乘周恩來的專車來到漢口郊外中山公園邊與伊文斯見面，伊文斯將攝影機和二千英尺膠片交給了吳印咸，並用不熟悉的中文強調：「延安！延安！」吳印咸緊握著伊文斯的手，以表示對他無私援助的感謝和敬意：在這緊緊的握手之中，他們感受到了心的交流和來自神聖使命的震撼。⑮

到廣州後，為拍攝到日軍飛機轟炸的情形，卡帕和伊文斯爬到當時廣州最高的建築——一座十四層樓的樓頂，等待日軍飛機的到來。這樣做的危險是不言而喻的，一般情況下，最高建築往往是空襲的首要攻擊目標。但這次他們卻在一個危險的時間站到了一個安全的地方：日軍已經選定這座最高建築作為進入廣州後的司令部所在地，專門通知日軍飛行員轟炸時避開這座高樓。

廣州的拍攝結束後，伊文斯和費恩霍特前往香港，從那兒回美國剪輯電影，而卡帕則重新回到漢口。伊文斯可以回去了，因為他的電影拍完了；但卡帕知道自己的計劃還遠遠沒有完成：他的中國之行一直缺少一個高潮——而現在，這個高潮似乎正在逼近。卡帕就是卡帕。他不僅生著一雙西班牙獵狗般好使的眼睛，還有著超乎一般優秀記者的直覺。就在他們離開漢口的次日，七月二十二日，中國軍隊與日軍的武漢會戰開始了。一九三八年四月中旬徐州會戰開始之時，國民政府軍事委

員會就開始部署武漢會戰；七月初，軍事委員會發佈武漢會戰的指導方針，確定長江以北第五戰區和長江以南第九戰區協同作戰，在武漢沿線部署了一百二十九個師超過一百萬人的龐大兵力，保衛武漢。同時，日軍也調整部署，集中了超過三十五萬人、有一百二十餘艘艦艇和五百餘架飛機支援的精銳部隊，在武漢外圍與中國軍隊決戰。雖然雙方都志在必得，但中國方面從戰略上考慮到戰爭還沒有進入相持階段，所以也做好了在適當時刻撤離武漢的準備。卡帕像其他在武漢採訪的外國記者一樣，通過種種渠道對此有所了解。他們預計，武漢會戰將在九月份結束，武漢最遲將在九月底陷落。如果能拍攝到武漢保衛戰的最後一場戰役，拍攝到武漢大撤退或日軍攻克武漢的照片——當時的世界上還有比這個更大的新聞嗎？

卡帕的直覺告訴他，這樣的新聞絕對不能放過！

因此卡帕制訂了自己的拍攝計劃：回到漢口，首先拍攝中日軍隊會戰，然後去延安，然後再回到漢口拍攝中日軍隊的決戰或國民政府漢口大撤退或日軍進入武漢，然後去香港，從那兒返回巴黎。

回到漢口，卡帕遇到了卡爾遜上校，他剛從延安回來，拍了不少照片，於是卡帕與卡爾遜達成了一個協議：卡爾遜拍攝的延安的照片連同他拍攝的台兒莊戰役的照片，均由 Pix 圖片社代理，署名卡爾遜。這一協議意味著：現在既然有了延安的

照片，卡帕也就沒必要再去延安了。至此，卡帕徹底斷了去延安的念頭。

事情雖然每每恰如卡帕所料，但武漢會戰的進程卻出其意料之外。從七月下旬到整個九月，武漢會戰在地面上處於拉鋸狀態，日軍空襲又總是遭到中蘇兩國空軍的無畏抗擊，武漢在戰火中巍然屹立。而這時，西班牙戰場卻突生變故。九月下旬，卡帕決定回西班牙採訪共和軍與佛朗哥軍隊的「悲情一戰」，這才匆匆離開武漢，永遠離開了中國。

卡帕於九月二十二日抵達香港，從那裡飛回巴黎。十月初，他已經站在反法西斯主義的另一個戰場——巴塞羅那的街頭了。

【註釋】

① 〔美〕阿列克斯·凱爾肖：《卡帕傳》第 6 節，李斯譯，海南出版社，2003。

② 同上書，第 22 節。

③④⑤⑥ 同上書，第 7 節。

⑦ 轉引自專題片《一種目光的記憶——伊文斯記錄的世界》，中央新聞記錄電影製片廠發行，1998。

⑧ Richard Whelan: *Robert Capa at Work—This is War! p.111, ICP/Steidl, New York, 2007.*

297

⑨ 同上書，第 113 頁。

⑩ 對花園口決堤造成的後果，《中國大百科全書·水利》卷（1993 年版）的說法是：決堤形成了 30—80 公里寬的黃泛區，「災及 44 個縣市，毀耕地 1260 萬畝，災民達 1200 萬人，淹死和凍餓而死在 89 萬人以上」。

⑪ 轉引自陸茂清：《花園口決堤內幕》，http://read.shulu.net/js/js 113.htm。

⑫ Richard Whelan, Robert Capa at Work—This is War! p.114.

⑬ 參見李輝：《在歷史現場：換一個角度的敘述》第 35 節，大象出版社，2003。

⑭ Richard Whelan, Robert Capa at Work—This is War! pp. 114-115.

⑮ 《百年吳印咸》，第 26 頁，《百年吳印咸》編委會編，中國電影出版社，2000。

298

兩名共和軍士兵抬著受傷的戰友，納瓦塞拉達前線關口，賽戈維亞前線，西班牙，1937 年。

攝影：格爾達‧塔羅（Gerda Taro）© International Center of Photography

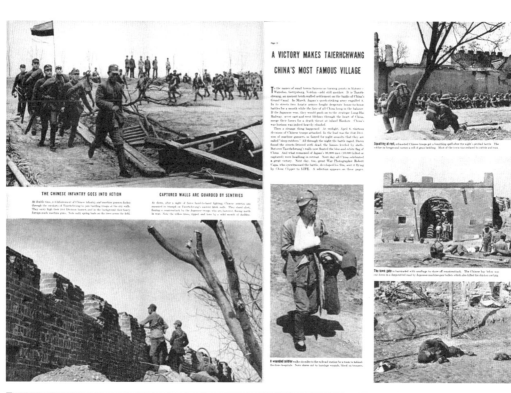

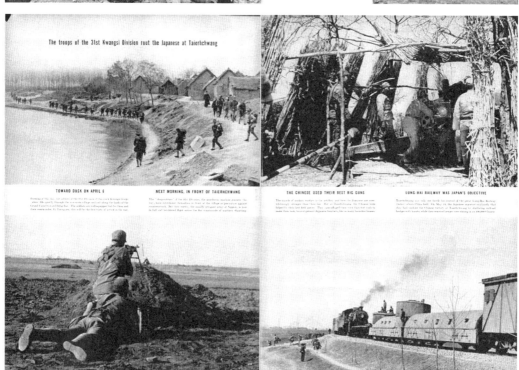

1938 年 5 月 23 日的《生活》雜誌，以《一場勝利使台兒莊成為中國
最著名的村莊》為名，發表了卡帕拍攝的台兒莊大戰的報道。

Pix 圖片社保存的卡帕的台兒莊戰役底片印出的小樣,現存紐約國際攝影中心。

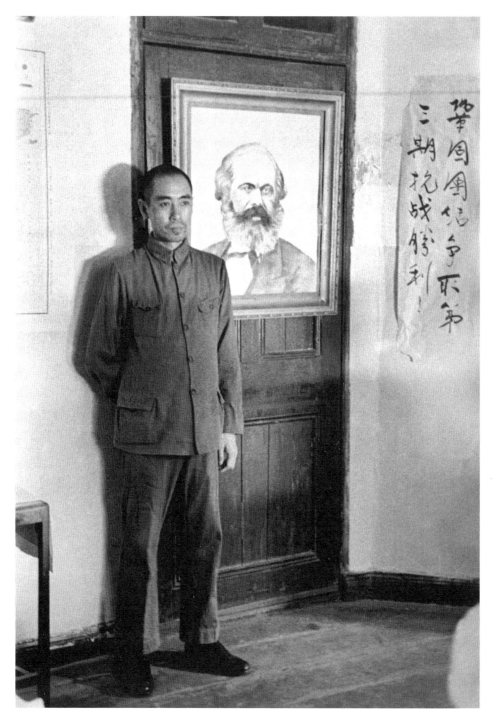

周恩來在八路軍駐漢口辦事處，1938 年。

攝影：羅伯特・卡帕（Robert Capa/Magnum/IC）

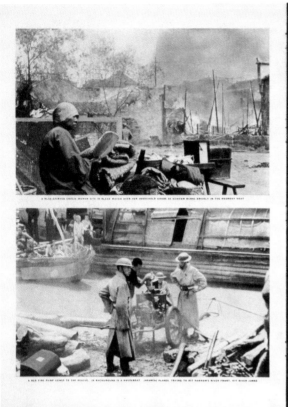

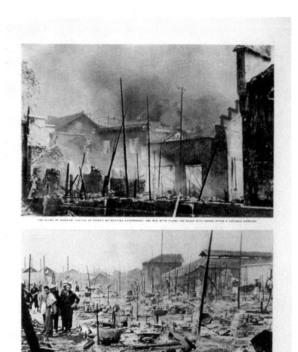

1938 年 10 月 7 日，《生活》雜誌發表了日本空軍空襲武漢的報道，
其中有四幅彩色照片 —— 卡帕在中國也只拍了這四幅彩色照片；他用
的這個彩色膠捲是從瓦爾特‧伯薩德那裡借來的。

CHINA'S GERMAN MILITARY ADVISERS GO HOME

AND GENERALISSIMO CHIANG FIGHTS ON ALONE

1938 年 8 月 1 日，《生活》雜誌發表卡帕發自漢口的報道，內容為兩個，一是 6 月 28 日蔣介石主持最高軍事會議；二是國民政府僱用的德國軍事顧問起程返回德國；為避免日軍空襲，德國軍事顧問乘坐的火車車廂頂部塗有明顯的納粹標誌。

Pix 圖片社保存的卡帕拍攝的花園口決堤造成黃河水患的照片小樣，現存紐約國際攝影中心。

第九章　北平的聲音與記憶

——一九三三——九四六年海達‧莫理循眼中的古都

一　「海達小姐是一位出色的藝術家」

一九三六年八月，北平進入了一年中最悶熱的季節，海達‧韓墨（Hedda Hammer，1908—1991）小姐（中文名韓小姐），也就是後來的海達‧莫理循（Hedda Morrison）正準備休暑假。這是她在中國工作的第三個年頭，作為德國阿東（Hartung）照相館雇來的經理，老闆給她休假的時間並不多。這個暑假，海達要到北平與河北交界處的一個地區，去尋找「消失的部落」。

「消失的部落」是流傳於北平外國人圈子內的一個長久話題，但真正見過那個部落的人並不多，更不用說將那個部落的肖像帶出來了。因此，海達要做一次探險。

一天早晨，三個驢伕三頭驢子，駄著海達的相機、膠片、簡單的服裝和吃食

306

出發了。經過海達多次造訪的西山，過了琉璃河、拒馬河，在離北平大約一百六十公里的地方，他們終於走進了「消失的部落」的第一個村子：條柳坡（Tio Liu Po village，音譯）。

所謂「消失的部落」，其祖先乃是明朝李自成的起義軍。李自成敗退北京時，這些起義軍被清軍擊潰，此後散居深山之中。他們很多人是來自湖南、貴州一帶的苗族，長期與世隔絕又使他們保留著與北方漢人和滿族人不一樣的生活與宗教習慣。他們面部輪廓較圓，線條不像北方人那樣分明；女性所戴的耳環、所梳的髮髻也與北方婦女不同，有的婦女還梳著祖傳的茶壺式髮髻。外面的婦女纏腳，而這裡的婦女不纏腳，上年紀的婦女還穿著襟繡邊圓領肥袖長下擺的明代女裝……所有這些，都讓外面的人覺得他們有點「南蠻子」，外國人對他們尤為好奇。

此後十天，海達走訪拍攝了「消失的部落」居住的塔俊村（Ta Tsun village，音譯）、北偏橋村（Pei Pien Ch'iao village，音譯）等幾個村子，共拍了一百九十三幅照片，包括村莊的地理環境、村民勞動、日常生活、宗教、寺廟等，差不多三分之一是肖像，而且基本是女性的肖像，包括她們奶孩子、納鞋底、碾穀子、休息、梳妝打扮等。其中一組年輕女孩梳頭的照片，多達十張，完整記錄了「消失的部落」梳「蠻子鬃」髮髻的過程。「蠻子鬃」原是南方婦女的一種流行髮型，梳

307

頭方式是先把頭髮梳直，左右兩邊各留出一小綹，然後把大綹頭髮向後梳成一個馬尾巴，再將馬尾巴對摺成合適的長度，然後兩邊的兩綹頭髮在前額部分用中分的方式梳進來，用頭繩在中間緊緊地繫住。梳成後的髮型兩頭蓬鬆如小松鼠的尾巴，中間渾圓，使得女性的頭髮乾淨利索，臉部突出，面容清秀，在晚清婦女中一度很流行。海達選擇在早晨拍下這組照片，光線精緻，視角略高，女孩的表情平靜中蘊含著張力，在善良淳樸中傳遞出一種堅毅剛烈的個性，是海達人像攝影的絕色之作。

一九四七年十一月，這組照片以《尋訪消失的部落》（Visit to the Lost Tribe）為名，發表在《地理》雜誌上（當時她在該雜誌上還發表了《中國藝術家》、《北京的色彩》等報道）。當然這是對海達攝影水平的一種肯定，而在這之前，已經有一位近代文化史上大名鼎鼎的人物肯定過海達的攝影，他就是著名探險家斯文·赫定。一九三五年，斯文·赫定和中國科學工作者一起進行中國西北科學考察，在北平停留期間，海達拍攝了他測量明十三陵的活動。一九三二年，赫定曾去過熱河並出版了一本關於熱河的書，裡面有不少他自己拍的照片，而海達在一九三四年去熱河時正好看過這本書，於是她就給赫定看了自己的攝影，特別是在熱河拍的照片。一幅照片是這樣的：空曠的畫面中央，挺立著一棵歪脖子松樹，孤獨，

又有幾分傲氣。在這棵松樹的旁邊，赫定寫下了這樣的題詞：「這張照片簡潔凝練，手法成熟，我十分喜歡。其實其餘的照片也同樣出色，以至於很難說哪一張是最優秀的。海達小姐是一位出色的藝術家。斯文·赫定，一九三五年十一月十八日，北京。」①

赫定對攝影是個內行，他對海達照片的高度評價，也許有幾分是同情她背井離鄉、孤獨一人、紅顏易老、青春寂寞，但更重要的是，他到過熱河，了解中國，因此他能讀懂這些照片所影射的中國的處境。以熱河為例，宏大的廟群，威嚴的氣勢，嚴謹的佈局，精雕細刻的局部，美輪美奐的內飾，這是大清帝國鼎盛時期的傑作。而今，熱河也如同古都北平一樣，建築破敗，油漆脫落，巨椽腐爛，琉璃瓦殘缺不全，一些宮殿、寺廟內凡是可以偷走、拿走、運走的東西均被盜竊一空；守廟的幾個和尚，也如同文物一般無人關心，鶉衣百結，潦倒塵間……形成鮮明對比的是，街上日本店舖稠密，日軍整車整車地調動、訓練，正在將熱河打造成侵略中國內地的橋頭堡：曾有過輝煌歷史的東方大國，何以潰敗至如此地步？

對出色的藝術家而言，面對歷史就是面對現實，赫定在海達的作品中看到了這一點。

二 阿東的女經理與「荷包控」碧波小姐

海達是循著天意來到中國的。

一九〇八年，海達出生於德國斯圖加特，中學畢業後進了慕尼黑州立攝影學院。兩年中，她學習了有關攝影的法律、素描、攝影化學、攝影光學、照片的放大、沖印與修復——當然，還有各種攝影技巧。老師在她畢業證書上的評語是：

「戶外攝影十分出色，曾獲得學生比賽三等獎。」

海達在讀書時，浪漫主義情結在德國文化界餘緒尚存。德國浪漫主義起源於十九世紀的德國文學，其重要特徵是對民間文化藝術的熱愛和深入挖掘，而在攝影界，則流行新寫實主義和新視覺運動，強調要用與以往不同的角度拍攝常見的題材，特寫、非常規構圖、角度異常的視點等都是常用策略。一九三一年，海達在斯圖加特認真拍攝了民間服飾節，而在中國十三年及其後來在馬來西亞沙撈越的二十一年，堅持全面拍攝民間生活，與她在青年時期所受的德國浪漫主義文化意識的影響有直接關係。

一九三三年夏，海達應聘擔任德國人在北京開的阿東照相館的經理。此時她對中國所知極少，之所以決定接受這份工作，除了國內納粹政治和找工作困難的原因

310

之外，另一個重要原因是星相學的影響。海達終生保持了對星相學的著迷，她占星的結果預示說，她近期會有一次跨海遠航，如果她想要一個充盈的、回報豐厚的生活，她應該離開德國。

一九三三年八月底，海達到達北平。她與阿東照相館的合同工作期限為五年，即一九三三年九月一日至一九三八年六月三十日；她是照相館的經理，手下還有十七名中國員工。

一九三八年夏，海達與阿東的合同到期，她遇到的第一個問題是，必須有一份工作養活自己，因為她積蓄很少，很快就會花光。這時是朋友幫了她。凱羅琳‧弗蘭西絲‧碧波（C. F. Bieber）是一位富裕的英國女人，當時已在北平居住多年，對中國人做的荷包、吊墜等手工藝品有特殊愛好，用當下的時髦話叫「荷包控」。她先是因自己喜歡而收集，後來看到很多外國人喜歡，就做起了生意，一邊收集，一邊轉手倒賣。一九三八—一九四〇年，海達受僱於碧波小姐，幫她收購這些手工藝品，並加以改造，以適合西方人佩戴。海達能講流利的漢語，善於和人溝通，在討價還價方面對碧波很有幫助。海達記憶中的碧波非常有意思，「（碧波）頗有創意並極具才能，但卻不能設法與中國人在業務上進行溝通。當參觀各種各樣的集市，購買與戲裝飾物相配的中國珠寶，以及收集中國的荷包（相當於日本的墜子）的時

311

候，她也需要我的幫助。在這些場合，她討價還價的韌勁常常打動我。她是一個有錢的女人，但常常放棄能買到好東西的絕佳機會，要是從經濟上考慮，那花費實在微乎其微」。②碧波在一九四〇年離開北京定居芝加哥，海達幫她收集的中國荷包後來被人寫成了專著。

與碧波小姐的合作，除了掙一份助手的薪水之外，還使海達產生了自己拍攝專題出售的想法。她的朋友凱茨（George N. Kates）對北平的生活有濃厚興趣，他們聊出了一個好玩的話題並決定付諸實行。當時不少在北平的外國人十分喜歡中式傢具，幾乎每家都收藏或購買了一些做工精細的中國古典傢具，於是他們決定出一本書：《我們身邊最好的傢具》，介紹在北平的外國人收藏的各式中國傢具，文字由凱茨撰寫，照片由海達拍攝。當一九四〇年碧波去美國時，他們的工作差不多已經做完了。一九四八年，由凱茨撰文、海達攝影的《中國傢具》（Chinese Household Furniture）在紐約出版，成為後來研究中國古典傢具的重要資料。

在與碧波小姐的合作中，海達還有更重要的收穫，那就是找到了一條自己謀生的路子：碧波是把收集到的珠寶、荷包、飾物等分門別類之後，稍加改造，賣給西方人；海達則把北平的方方面面，從城市建築、風景名勝、街道生活到婚喪嫁娶、吃吃喝喝，只要是一個外來旅遊者可能感興趣的東西，都認真拍攝，然後製成專題

312

相冊，將這些照片賣給來北平旅遊的外國人做紀念品。那些旅遊者可能會選擇專題中的一部分照片，有時會選擇整本的集子，一旦照片確定後，海達會給他們重新印一套，然後到前門的一家文具店做成絲絨封面的照相簿。

一九四〇年碧波小姐回美國後，海達就是靠賣照片維持著一種極簡樸的生活，直到一九四六年她和莫理循結婚之後才稍有改善。所以，閱讀她關於北平的攝影集《一位攝影師在老北京》（A Photographer in Old Peking），你會有一種辛酸的感覺。

海達對北平的方方面面十分了解，從歷史到建築，從宗教到民俗，從紫禁城到西山，她都有翔實的記述、中肯的評價和廣博的知識，但說到北平的飲食，她說自己「對在北京吃得到的、眾多種類的精美飯菜並不在行。我僅僅在別人請客時才吃製作精細的食物」。[3] 而如果讓她推薦一種她最喜歡的食物，海達說「那就是一種簡單的、任何人都可以吃得起也買得起的食物：燒餅」。然後她詳細描述了製作燒餅的方法，並說「它是麵包中最好吃的一種，即使是在它單獨吃的時候」。[4] 由此可以猜測到海達在北平可能經常以這種「任何人都可以吃得起也買得起」的簡便食物充飢。

海達做自由攝影師、靠賣照片為生的生活方式，在廣度和深度兩個方向延展了她的拍攝，並使她始終保持著一種能最接近中國底層百姓的視角，因為在北平，她就是外國人中的底層。今天看來，以她居住北平十三年的時間之長，對北平拍攝的

313

廣博與細膩，特別是影像的中性、柔和與透徹，沒有一位中國攝影師可以媲美；在同時期，也沒有一位外國攝影師可以媲美。

三 北平的聲音與記憶：月色潭柘寺，寒夜八達嶺

海達說自己到達時，北平已處於衰落期。這座一四二一年成為明朝首都的城市，在一八六〇年和一九〇〇年兩次被西方軍隊破城而入。後來國民政府建都南京，日本庇護下的「滿洲國」虎視眈眈，使得北平慢慢退出了政治中心的角色，浸潤在文化和歷史之中。政客南遷，這裡的人們在緊張了五百年之後終於鬆一口長氣，可以過過普通小民的日子。因此，海達鏡頭中的北平，幾乎看不到政治的意味。

海達的丈夫阿拉斯泰·莫理循說海達的照片內容大致可分為五大類：風景、建築、人像、市井活動和工藝品。這裡的風景和建築，首先是北平的風景和建築。有五百多年歷史的古老城牆，金碧輝煌的故宮建築群，北海精緻的琉璃瓦，南海的漢白玉護欄，碧雲寺的牌坊，沙塵暴中的角樓，月色下的天壇寰丘猶如一艘輕靈的船，飄浮在空中……北平的城牆給海達留下了極為深刻的印象：「在中國以及世界的其他地方，也有許多別的有城牆的城市，但是從未有能和北京的城牆相媲美

的……當我在北京的時候，城牆和城門仍經常維修，很多地方允許人們在上面行走。這裡，高居城市之上，一個人能散步數英里，受打擾的僅僅是在矮木叢和雜草中吃嫩葉的山羊，而那些草木就是在城牆上面長大的。在護城河邊有許多鴨舍。冬天，人們從護城河鑿出許多冰塊運出，以便來年夏天使用。在城邊，坐落著一些房屋、院落和小型的加工作坊，還有許多開闊的草地、一些耕地。站在城牆向城內望去，地平線上有紫禁城的金色殿宇以及其他許多反映老北平特色的建築，例如：佛塔、城牆和位於紫禁城北面的高大的鐘樓、鼓樓。」⑤

讀著這段文字，感覺攝影家好像才從城牆上下來，而不是已經離開了五十年。

城牆的美妙並沒有限制住海達的腳步和視野。城外的許多地方，從八達嶺長城到西山碧雲寺、八大處，從京城西北的大覺寺到城西南的潭柘寺、戒台寺，海達都多次造訪：「我到過潭柘寺和戒台寺好幾次，最值得回憶的，是在月光下走進潭柘寺。我和一位朋友從火車站出來，當時月亮在中國北方清新的空氣中是那麼地明亮，在皎潔的月光下，我們走路也變得簡單了。我們到達寺廟時，和尚們正要準備開始他們一天中的第一次宗教儀式。在這個時候看到我們，他們很吃驚，但給了我們最熱情的歡迎，還請我們喝茶、吃麵餅。參觀這樣的寺廟總是這樣，我從不帶食物。受到款待後，我總是拿一塊銀元作為回報。作為饋贈，銀元在鄉下最受歡迎。

315

回憶和平寧靜的寺廟，敲打木魚與唸經的和尚們熱情的款待，這是我最值得珍視的對中國的記憶。」⑥

而今，還有多少寺院會在午夜時分開門迎客呢？又有多少攝影師會享受月光之下的漫步而行？這不僅是海達在中國最美好的回憶，也是攝影中最詩意的記憶。

但郊外旅行並不總是詩意的。一年秋天，海達坐火車去拍攝八達嶺長城，當下午回到火車站準備返城時，卻發現拍攝後的膠捲忘在了長城上。於是她只好走回長城，後來不得不在烽火台的門洞裡度過了寒冷的一夜。這個德國丫頭當時是懷著怎樣的心情獨自度過寒夜的？她沒有細說。這樣的經歷自然不如月下散步浪漫，但也有其難忘之處。

拍攝中遇險也不止一次。在北平時期，海達沒有電子閃光燈，一個朋友用老式汽車喇叭的橡皮球為她做了一個造型奇特的閃光燈，通過聯動裝置，當按下快門時，橡皮球會向點燃的三聚乙醛燃料上吹鎂粉，由此發出巨大的光亮。有一次，海達在西山法海寺拍攝那裡的明代壁畫時，閃光燈突然爆炸，結果海達將自己的臉部燒傷。

北平的街道生活是海達照片中特別生動的部分。她說北京人的大部分生活都是在街道上進行的，家用的東西，街道上基本都有叫賣；街道上的生活不僅娛目

而且悅耳：各種各樣的貨物和食品都沿街道和胡同叫賣，每一種小販都有自己特別的「器物」，或是手鑼或是小喇叭，一般都配有旋律美妙的叫賣聲；婚禮和喪葬隊伍都有自己的樂隊班子；許多街巷娛樂活動都伴有音樂……這些音樂從養鳥人籠裡畫眉、百靈的歌唱到蟋蟀尖細的鳴叫，從送水的小推車在胡同裡的咯吱咯吱到算命先生敲著小銅鑼、貨郎們搖著小鼓在胡同裡走過，令人過耳難忘。冒雪走過前門大街的駝隊、冬日街道邊繡花的老人、討價還價的三輪車伕、箭樓下的漫天紙錢、挑著紙花和雞毛撣子的小販與大煙館裡的煙客，直到大柵欄街道兩邊飄揚的店舖幌子……曾經生動的街市生活猶如一片片標本，被海達輕輕收藏。

在中國，海達主要用雙鏡頭祿萊相機（偶爾也用林豪夫），一些場景是抓拍，但拍人像時，她常會和被攝對象溝通，請他們靜止不動，甚至幫他們擺姿勢。一些外國攝影師說中國人不喜歡照相，海達卻發現中國人很樂意照相，「（他們）以良好的情緒及耐心滿足我的要求，這令我很感激。我曾給數百各行各業的中國人拍過照，卻不記得有被拒絕的時候」。⑦這當然與海達良好的溝通能力有關。她丈夫莫理循回憶說無論任何時候，也不僅僅是在中國——包括後來在沙撈越和馬來西亞的其他地方，「在海達想要拍攝的時候，沒有一個人拒絕她，儘管很多時候人們根本不知道她是何人。她總是很有禮貌、非常耐心而且相當幽默，這使得人們

不拒絕她。她要拍誰，怎麼拍，人們都樂意聽她擺佈。她喜歡從高處往下拍，我經常感到非常尷尬，因為在一些很陌生的亞洲集市裡，她要從高處拍一條街道，從人家店舖的房頂上往下拍。但她從來都不會被拒絕，能很快找到爬上房頂的樓梯，穿過正在賭博或者抽鴉片的人，跨過便坑直達陽台或窗口。這時候，我總是躲得遠遠的」。⑧

海達說從沒把自己當成一名攝影記者，她的照片如她的心態一樣，平和中包含一種感覺得到的尊敬與親切，因此容易與任何人說到一起。

四　沒有「攝影哲學」的攝影家

除了北平和周邊地區，海達還做過有限的幾次出遊，包括：一九三三年聖誕假期的雲岡石窟之遊（二○○四年，她拍的雲岡石窟的照片被特製成大照片，供文物保護專家研究半個世紀以來雲岡石窟的變化——作者註）；一九三四年去了河北正定府和承德（熱河）；一九三五年夏天游陝西華山；一九三六年夏天去大龍門尋找「消失的部落」；一九三七年去了威海衛和青島；一九四○年遊河北保定；一九四二年遊曲阜、泰山；一九四四年去了南京。後三次出遊都在抗日戰爭時期，看海達的

318

海達‧莫理循的人物肖像攝影集。在中國 13 年中，海達留下了大約
5000 張照片，10000 張底片，28 個攝影集。

照片，幾乎感覺不出來日本對中國的侵略。這是研究海達時一個不容迴避的問題：

海達的照片為甚麼沒有明顯的時代特徵？她在有意迴避嗎？

這樣的攝影態度背後，一定有著海達自己的攝影原則。

海達的丈夫莫理循曾說海達從沒有和他說起過自己的「攝影哲學」，但海達的

照片「遵循著一些簡單的規則。照片的構圖要優美，題材要有意思；應該吸引她；

而且照片一定要焦點清晰」。⑨

海達在北平生活十三年，除了拍攝斯文‧赫定在十

三陵的照片之外，幾乎沒有拍攝過身邊的任何歐洲人，我們大致可以推出，海達

對街道上中國人的生活更有興趣。第二，她的弱

勢，使她本能地盡量避免在街道上將鏡頭對準日

本軍隊，以免招來麻煩。第三，膠片珍貴，她盡

量地省下每一張膠片，用於拍攝自己覺得有價值

的（或有助於謀生的）、美麗且有趣的對象。海

達在北平的經濟狀況一直不好，特別是離開阿東

照相館之後，她曾說：「太平洋戰爭爆發後，我

生活日窘。幸運的是，在一九四一年我將我所有

的、數目很小的積蓄訂購了膠捲和相紙，這些東

319

西從德國由鐵路運達北京，從時間上看，恰恰是在因德國進攻蘇聯致使這條鐵路線關閉的前夕。」⑩ 因此，海達對膠片的珍惜可想而知。

但日本人的影子還是沒有完全從海達的鏡頭中消失，也不可能消失。一九三四年夏天，海達去熱河，乘坐的是一輛日本軍車。當時在安定門外的溝頭條，有日本人管理的一個汽車站，每天早上有日本軍車開往熱河。這輛軍車拉的是麵粉，海達和其他約十位乘客就坐在麵粉袋子上。車在密雲陷入泥中，車上的乘客和日本軍人下車的時候，海達從低角度拍攝了日本軍人和乘客等車的情形，共兩張，一張是從正前方拍攝汽車陷入泥中；另一張，也是特別有意思的一張，從略高於膝蓋的低角度，拍攝了日本軍人的正面照——那名日本軍人雙腿跨開站立，雙拳握著，好像要撲過來似的；由於逆光，他的臉完全是黑的。這張照片是海達所有照片中最醜的一張。

更多的時候，「日本人」和「日本印跡」是以一種「不便明言」的方式出現在她的照片背後，比如在拍攝手記中被提到。還是這次熱河之行，海達在手記中寫道：經過古北口時，路邊的牆上塗著關於日本國與「滿洲國」友誼的標語；到了熱河，舉目可見日本人建的房子，開的商店、旅館和娛樂場所，掛著日語店牌，亮著日式霓虹燈；街上，經常見到「整車整車的日本軍人」呼嘯而過。⑪ 日軍還佔用了很多寺廟，這尤其讓海達覺得奇怪：軍人佔領寺廟作啥用？拜菩薩嗎？⑫ 海達的觀

320

察雖是憑直覺，但相當深刻：此時的熱河，作為偽滿洲國的一部分，正被日軍經營成侵略中國內地的跳板。

一九四五年十月十日十時，北平侵華日軍向中國政府投降的儀式在紫禁城太和殿前原來用作百官朝拜的廣場舉行（根據中國要求，日軍投降儀式在南京和北平分別舉行，在南京的投降儀式是九月九日），海達詳細拍攝了投降儀式的全過程，包括日軍華北方面軍司令官根本博在投降書上簽字、中國受降代表孫連仲將軍接受投降書、根本博等日軍高級軍官列隊獻刀、各界群眾觀禮等場面。這組照片中，海達那種一貫的拘謹和小心翼翼不見了，以前面對日本兵時的畏懼感也不見了，展現出的是一位攝影師駕馭宏大場面的出色能力。在最能代表中國國家形象的紫禁城內，通過表情、眼神、細節、隊列，簽署、呈交和接受降書以及簽字人簽字時的微妙姿勢，不僅準確傳遞出了各方心情，更傳遞出了這一歷史性場面的張力、肅穆和恢宏感——海達在一種奔放的精神狀態中，達到了北平攝影十三年的一個高潮。

一九四〇年，海達在一次聚會上認識了個子高高、有點靦腆的英國小伙子阿拉斯泰・莫理循，他是喬治・厄尼斯特・莫理循（George Ernest Morrison，1862—1920）博士的第二個兒子。莫理循博士生於澳大利亞，一八九七年任英國《泰晤士報》駐北京記者，報道過義和團運動、八國聯軍進北京等轟動一時的事件，一九

321

海達・莫理循，北京，1941 年春天。

攝影：阿拉斯泰・莫理循，©Alastair Morrison

一二年被袁世凱聘為政治顧問，一九一七年回國，在西方很有名，被稱為「北京的莫理循」。阿拉斯泰・莫理循出生於北京，能講流利的漢語，他對北京的知識使海達十分驚奇。隨著見面次數的增加，他們的友誼也在增加。海達不多的幾張在北平的留影照片，多是與莫理循一起出遊時拍攝的，其中一張被廣泛使用：一九四一年春，海達站在北平郊外的麥地邊，身後是她的黑色自行車，臉上洋溢著幾分略帶靦腆的微笑，含蓄而美麗。當時阿拉斯泰正在英國使館工作，就在友誼發展成愛情的時刻，太平洋戰爭爆發了。英國、美國與日本、德國成為敵人，在北平的英國人被驅逐。此後，莫理循進入英軍服役。一九四六年，他們再次相逢北平，沒有猶豫，立即結婚，婚禮就在英國大使館內的小教堂舉辦。

終於，海達以一個遲到的婚禮作別生活與拍攝了十三年的古城——北平。這一年，她三十八歲。

【註釋】

① Claire Roberts, "Hedda Morrison's Jehol—A Photographic Journey", p.53, *East Asian History*, Institute of Advanced Studies, Australian National University, December issue, 2001.

② 〔澳〕赫達·莫理遜:《洋鏡頭裡的老北京》,第9頁,董建中譯,北京出版社,2001。

③④ 同上書,第127頁。

⑤ 同上書,第11頁。

⑥ 同上書,第198頁。

⑦ 同上書,第6頁。

⑧⑨ *In Her View: The Photographs of Hedda Morrison in China and Sarawak 1933—67*, p.12, Edited by Claire Roberts, Powerhouse Publishing, Australia,1993.

⑩ 《洋鏡頭裡的老北京》,第10頁。

⑪ Claire Roberts, "Hedda Morrison's Jehol—A Photographic Journey", p.5, *East Asian History*, December issue, 2001.

⑫ 同上書,第102頁。

323

「消失的部落」中的女孩子梳「蠻子鬃」，
1936 年。

攝影：海達・莫理循（Hedda Morrison
Collection, Harvard-Yenching Library,
Harvard University. Copyright President &
Fellows of Harvard College）

戴氈帽的男孩，北京。
攝影：海達・莫理循（Hedda Morrison, courtesy the
Museum of Applied Arts and Sciences, Australia）

北京街頭。
攝影：海達・莫理循（Hedda Morrison Collection, Harvard-
Yenching Library, Harvard University. Copyright President &
Fellows of Harvard College）

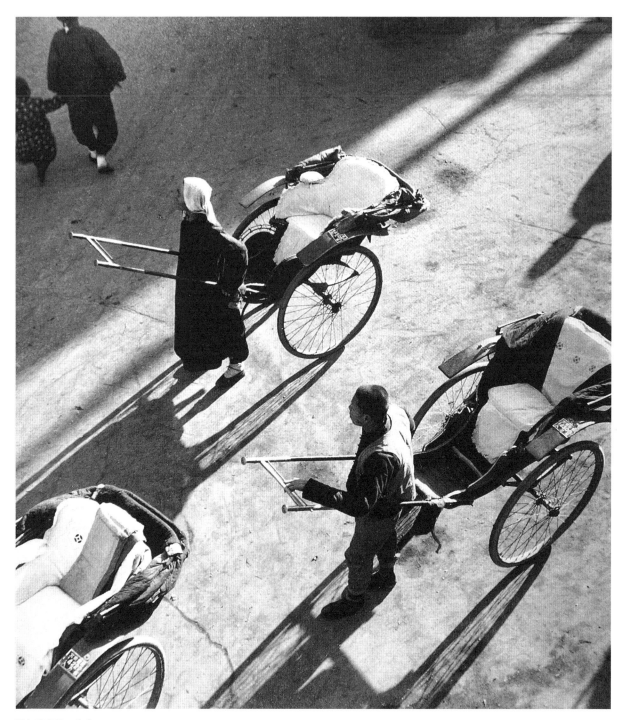

黃包車車伕，北京。

攝影：海達・莫理循（Hedda Morrison, courtesy the Museum of Applied Arts and Sciences, Australia）

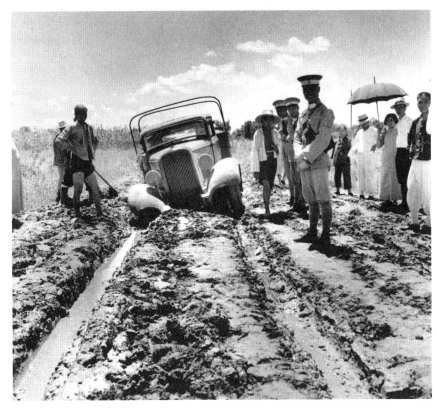

1934 年夏,乘日軍的運輸車去熱河（承德）途中,同車的日軍士兵。
攝影:海達·莫理循（Hedda Morrison Collection, Harvard-Yenching Library, Harvard University. Copyright President & Fellows of Harvard College）

紫禁城內,日軍代表在投降書上簽字,1945 年 10 月 10 日。
攝影:海達·莫理循（Hedda Morrison Collection, Harvard-Yenching Library, Harvard University. Copyright President & Fellows of Harvard College）

北海，北京。

攝影：海達·莫理循（Hedda Morrison Collection, Harvard-Yenching Library, Harvard University. Copyright President & Fellows of Harvard College）

6174

海達幫助碧波小姐收集的香袋。

攝影：海達·莫理循（Hedda Morrison Collection, Harvard-Yenching Library, Harvard University. Copyright President & Fellows of Harvard College）

6433

北京街頭店舖的幌子。

攝影：海達·莫理循（Hedda Morrison Collection, Harvard-Yenching Library, Harvard University. Copyright President & Fellows of Harvard College）

第十章 一九四八—一九四九：穿行於新舊中國之間

——亨利‧卡蒂埃—布列松在中國（上）

亨利‧卡蒂埃—布列松（Henri Cartier-Bresson，1908—2004，下文簡稱亨利）與中國的相逢，無論對於中國攝影史，還是對於亨利本人的攝影生涯，都有某種不可替代的意義：缺少了對方，便似乎有損完美。

一九四八年十二月至一九四九年九月亨利對中國的採訪是他一九四七—一九五〇年亞洲之行的亮點之一。亨利的作品和他提出的「決定性瞬間」理論被認為「定義了二十世紀的攝影」，這種「定義」建築在兩個基點之上：一個是他一九三〇年代在歐洲等地拍攝的具有超現實主義色彩的作品，另一個則是將超現實主義視覺趣味與報道攝影的敘事完美結合的報道攝影作品，而後者中兩組雖然不是最早卻堪稱是最重要的作品，都產生於這次亞洲之行：一是印度聖雄甘地被刺事件，一是中國國民黨政權的倒台和共產黨政權的建立；這兩組作品使亨利成為享譽國際的報道攝

330

影家，最早奠定了他在報道攝影領域的地位——此前，亨利只是在攝影的小圈子裡略有薄名而已。

一　北平：溫情脈脈的最後一瞥

亨利的中國之行，與瑪格南圖片社（Magnum Photos）的成立密切相關。一九四七年五月七日，對二十世紀報道攝影產生重要影響的瑪格南圖片社在吃吃喝喝中成立了，飯局設在紐約現代藝術館的二樓餐廳，召集人是羅伯特·卡帕。當時的亨利是因現代藝術館舉辦自己的「遺作回顧展」來到紐約，因為當時誤傳他在「二戰」中犧牲，因此現代藝術館組織了這個展覽，沒曾想攝影師本人卻出席了開幕式。隨後亨利接受一家出版社的邀請，和作家約翰·麥考倫合作出版一部關於美國的書而到外地旅行。因此亨利並沒有出席這個飯局，而是在旅途中收到了卡帕邀請自己成為該圖片社發起人和副主席的電報，並被告知圖片社已經劃分了幾位成員的採訪範圍：能講六種歐洲語言的大衛·西摩（David Seymour，1911—1956）報道歐洲，喬治·羅傑（George Rodger，1908—1995）負責中東和非洲，卡帕作為圖片社主席可以到任何自己認為有必要的地區採訪，而亨利的採訪地區是亞洲和遠

331

東，包括印度、中國、日本。

一九四七年九月中旬，亨利和妻子拉娜·莫希妮（Ratna Mohini，? —1990，有時錯拼為 Retna Mohini）一起抵達印度孟買。他們本想來採訪八月十五日印度脫離英國統治的第一個獨立日，由於輪船機械故障，行程被耽誤了。好在亨利不愛湊熱鬧，即使趕上了熱鬧，他也不是往裡擠，而是往外邊靠。這樣的傾向從十年前他第一次做攝影記者時就看出來了，當時他被法國《晚報》派往倫敦拍攝英國國王喬治六世的登基典禮，照片顯示出他的興趣不在於萬眾矚目的新聞主角和圍繞主角的熱鬧場景，而是冷眼旁觀，尋找發生於中心和邊緣之間看似有點匪夷所思的東西。在孟買也一樣，亨利離開慶祝的人群，到市井上去溜達。在街頭，他與一位像他一樣揣著 135 相機「掃街」的年輕人不期而遇，這位年輕人叫山姆·塔塔（Sam Tata，1911—2005），祖籍印度，出生並成長於上海，畢業於香港大學，塔塔早在幾年前就回到印度拍攝故鄉的生活和獨立運動。塔塔帶給了亨利亞洲之行的好運氣：他不僅對亨利在印度的拍攝幫助甚多，而且他在一九四八年秋先於亨利到了中國，此後還對亨利在北平和上海的拍攝幫助很大。

直接促成亨利前來中國的則是美國《生活》雜誌。一九四八年十一月底，亨利

332

卡蒂埃－布列松在北平，1948 年 12 月。

攝影：山姆‧塔塔（Sam Tata）

正在緬甸，接到了《生活》雜誌的電報，編輯問他有沒有時間去一次北平——此前《生活》已有一名攝影記者傑克‧伯恩斯（Jack Birns，1919—2008，美國人）在中國，但伯恩斯忙於上海的事務，無法脫身。此時中國的戰局日益明朗，蔣介石政權即將垮台，而以文化古都聞名世界的北平已是一座圍城，其在戰火中的命運著實讓人牽掛。於是，亨利迅速趕到緬甸首都仰光，先飛到上海《生活》雜誌辦事處落腳，把妻子留在上海，然後轉飛北平。這也是他何以在攝影集《從一個中國到另一個中國》（China: From One to the Other）的「後記」中說：「一九四八年十二月初，我從仰光乘飛機抵達中國，這樣我才能趕到北平，此時距毛澤東的軍隊佔領北平僅有十二天。」

亨利在十二月四日抵達北平，在北平工作了十天。一九四九年一月三日，《生活》雜誌以《北平的最後一瞥》（A Last Look at Peiping）為題，用九頁的篇幅，發表了亨利在北平拍攝的照

333

片。編輯說他在北平的十天中，「無論是沙塵蔽天的日子，或是晶瑩的冰霜使天空更加明亮的晴朗日子，都無懈怠地工作著。」①而就在亨利毫不懈怠地工作的這十天，解放軍完成了對北平的四面包圍——一九四八年十二月十八日，《人民日報》頭版頭條就是：「我軍緊緊包圍北平。」

而北平城內，傅作義一方面繼續招訓新兵，另一方面暗中派出代表就和平解放與解放軍保持接觸。因此，此時的北平可謂「明修棧道，暗度陳倉」：城外解放軍圍而不打，城內傅作義閉門不戰，城內百姓咬牙硬撐著缺糧少煤斷電的生活，日子是天天怕過天天過，而且表面上一如從前。

這就是為甚麼在《北平的最後一瞥》中，公眾所看到的北平，雖然兵臨城下，卻依然氣定神閒：人們像平常一樣地走親訪友，婚喪嫁娶；老朋友街頭見面，拉著手閒閒地說上半天話；盲人搖著銅鈴，走街串巷給人算命；讀書人照舊逛舊書攤，北京人提籠遛鳥，然後走進茶館——亨利這樣描述北平的茶館：

沉澱了幾個世紀的濃烈的氣味，飄浮在冬日的陽光裡。一個漢子用繩子拴著他的鳥兒，好像在放風箏，也好似在擺弄他的玩具。另一個人提著蓋了防寒布幔子的鳥籠踱過來。有人正用馬尾鬃在逗弄蟲兒，蟲兒鳴唱起來。

334

滿屋子是人們尖著嘴唇品嚐熱茶的聲音，小鳥啁啾的鳴唱聲，蛐蛐兒的唧唧聲，茶客的說笑聲。②

沉澱了幾個世紀的氣味，伴隨著傳承了幾個世紀的生活方式，與時間一起在茶館裡定格。好比中國客到了巴黎總要尋找左岸的那杯咖啡一樣，在亨利看來，的確沒有甚麼能比提著鳥籠、揣著蛐蛐外加一壺香茶這些傳統士大夫式的愛好，更能體現北平的沉靜了。

有一幅照片很能補充圍城對北平人生活的影響：早上，三人（另一幅照片上是四個人）在太廟打太極拳，一個是博物館保管員，一個是銀行職員，另一個是傅作義部下的軍官。三人背倚古老的太廟，面朝不同的方向，專注於呼吸吐納，動作疾徐有致，由於拍攝角度與透視的關係，三人宛如飄在空中。圖片說明寫道：「這名軍官每天早上要在這兒打兩小時的太極拳。」兵臨城下，軍官不和士兵一道枕戈待旦，每天早上卻非常悠閒地打太極……在另一幅照片中，一名國民黨軍官和妻子在一家小店裡津津有味地吃著涮羊肉，面前蔥末、甜蒜、小磨香油各式小料一應俱全。對於他們，戰爭好像不是在眼前，而是在另外一個星球上進行著。

《生活》的編輯準確地解讀了亨利的照片所傳達出來的信息。為亨利的攝影報

335

道撰寫文字的作者十分了解中國傳統文化，很可能有北平的生活經歷，否則很難寫得這麼生動鮮活：

戲院裡還在上演京戲，一種喧鬧的戲劇，它拒絕西方戲劇的和諧的基本教義，但是它在這兒卻門庭若市。街頭演雜耍的在傳遞著額頭上的罈子。拉洋片的在招攬生意，吸引你去看一系列連續生動的小畫圖。古董商不聲不響地把古玩送到買主家。市民們仍在尋找北平城裡那些黑黝黝的善做美食的老字號餐館。當婚禮的鑼鼓敲響時，新娘坐進了紅紅的大花轎。盛大的葬禮，喧鬧而光鮮，卻不甚肅穆——「那是對死亡華麗的祭奠」，正像卡蒂埃－布列松所描述的。這些出殯隊伍充斥著街道，兒孫們看著他們先輩的棺槨照例下到墓穴之中。照片展現出來的更多的是習俗的強大生命力，而死亡在這裡並不突顯。死亡，正如征服一樣，在一個得以繼續生存的文明之中，只是偶然的事件罷了。③

當時《生活》雜誌的一個背景是，根據亨利·盧斯的規定，攝影師只向雜誌提供照片和圖片說明，配圖文章另有雜誌專門聘請的撰稿人撰寫，這些撰稿人常常是某個領域的專家。雖然亨利給《生活》雜誌做過多次報道，他被邀請寫配圖文章的只

有一次，那就是一九六二年他從古巴回來，在古巴期間他正好趕上了導彈危機。《生活》在發表亨利的照片時，破例要求他寫一篇配圖文章，並另外給他配了一個「撰稿人」，幫他整理文字。這位「撰稿人」向亨利詳細詢問了他在古巴的所見所聞，然後只把他文章中的幾個句子調整一下順序就交差了。後來亨利終於意識到，這個「撰稿人」是為中央情報局工作的，他問了那麼多問題，只為了解古巴那邊的情況而已。

的確，死亡在亨利的照片中並不凸顯，就如那近在眼前的戰爭一樣。亨利在寫給《生活》編輯的信中，這樣描述了這場戰爭的玄妙：「看著這些身著長衫的人，我感到，當戰爭結束了很長一段時間之後，他們才會獲悉戰事已畢。歷史的進程似乎左右不了一種生活方式。」④正如「二戰」期間失陷於納粹的巴黎照樣燈紅酒綠一樣，戰爭沒能改變巴黎人的生活方式，也沒能改變北平人的生活方式，只是北平人的生活方式更加東方化：在當時表面沉靜的生活背後，圍城內外的雙方正玩著一場東方「推手」。

但戰爭畢竟是戰爭。對城市來講，戰爭的到來往往是毀滅的開始。歷史上，這樣的故事已重複了N次。在共產黨大軍壓境之時，作為平津戰役的一個風暴眼，北平何以能飄然戰外？這場對峙的背後有著怎樣的謎底？如果沿著這樣的思路問下去，謎底很容易就猜到：人們在共同努力，創造一個雙贏的結局，歷史也證明確實

337

如此。看似平常的照片常常有著揭示歷史的力量，這在亨利所拍攝的北平人日常生活的照片中常常得到了顯示：沒有劍拔弩張，沒有戰火硝煙，卻自有一種沉重、緊張和懸念在每一幅照片的背後。

在北平，亨利的拍攝並不容易。在歐洲，他習慣了像無事人一樣閒逛，看到有趣的場景就拍下來。但在北平，這完全不可能，因為他是一個外國人。他在給瑪格南的信中說：「隨時隨地，至少有四五十個孩子跟著我。我必須要有足夠靈活的空間，就像一名拳擊裁判一樣。」⑤另外，他也意識到，中國人認為隨便對人拍照是一種不禮貌的行為，所以他在太廟前看到人們心無旁騖地打太極拳時，雖然很著迷，但卻不敢上前拍照：「我甚至都不敢對他們拍照，擔心如去拍照會破壞了這種氣氛。」⑥

在北平的十天中，亨利身穿有毛領的深色皮夾克、著深色褲黑皮鞋，幾乎跑遍了古城聚人氣兒的所有地點：北到德勝門，那兒能看見塞外來的駝隊；什剎海結冰的湖面上，人們在溜冰、釣魚、騎自行車，鼓樓和鐘樓的身影幾百米外清晰可見。南到琉璃廠和天橋，前者是淘古玩買舊書的老地兒，圍城之中前來「淘寶」的不僅有北平人，還有「老外」；後者則是江湖藝人的天下。古城中心的故宮儼然變成了一座新兵訓練營——這在亨利看來一定具有超現實意味，那些沒有來得及通知母親

338

或妻子就被拉了壯丁的漢子們，在這裡有可能看到親人的身影。就在故宮東邊的北長街附近，亨利還幾次遇到了大清朝遺留下來的活文物——最後的太監。北長街北口路西有一座萬壽興隆寺，不大，當亨利到來時，該寺裡居住有四十多名太監，而亨利本人住得離此不遠，就在王府井大街南口的北京飯店。

有一天，當亨利跟隨拍攝一個迎親隊伍時，在城外迎面遇到一隊剛從前線撤下來的國民黨士兵，他目擊了當時傅作義軍隊的精神狀態：「撤退的國民黨士兵失去了秩序，看上去大概是在廣闊無際的華北平原上經歷了巨大危險之後撤了回來，就像一股從叢林裡爬出的蟻隊，疲憊而失魂落魄。當我們的隊伍與士兵的隊伍相遇之時，兩支隊伍竟無人互相觀望，好比兩個世界裡的人根本沒有相遇一樣。這時迎親的隊伍已到了新郎的家門外，抬轎的人從狹窄的門洞中擠進去，士兵的隊伍還沒有走完，他們正走向命運的未知目的地。」⑦

一九四八年十二月十四日，亨利從北平南苑機場乘最後一班民航航班飛往上海。前往南苑機場的路上，他拍攝了傅作義的騎兵部隊在機場巡邏的照片，兩天之後，該機場即被解放軍佔領。《生活》雜誌的編輯對亨利北平的照片有這樣的評價：

在戰爭之中，他帶出來了一段對於一座城市及其人民的溫暖人心的記錄。這

裡人民的那種沉潛鎮定，猶如黑暗之中熹微的晨光，使人懷舊之情油然而生。聯想起中國這個國家，雖然歷經一代代的佔領者，它卻頑強地生存了下來。亨利所看到的北平，見證了成吉思汗野蠻的兵馬，見證了明代輝煌的建築成就，見證了清朝在那個叫慈禧太后的傲慢女人的長期統治下奢華的腐朽。⑧

而這一次，亨利是和北平一起見證了中國歷史的轉折點，用鏡頭對北平投下了最後的一瞥。

二 上海、杭州、南京：中國發生革命的理由

一九四八年十二月十四日，亨利從北平飛抵上海。由於找不到地方住，他在傑克·伯恩斯的公寓裡借住了一段時間，外出時還經常套上伯恩斯的條絨夾克。

在上海，亨利首先看到的是物價飛漲，貨幣貶值，糧食短缺，人心惶惶。一九四八年三月至一九四九年三月，國民政府對上海市民實行糧食配給，每人每月十三市斤左右，不夠的糧食則靠市場供應。一九四八年十二月，由於外購糧沒有及時運到導致配給停止，再加上戰事緊張（淮海戰役正在進行），軍糧用量極大，上海市

340

場無糧可供，而囤糧的投機商藉機抬高糧價，使上海陷入一是無糧可供，再是糧價一日三漲的恐慌之中。在宋慶齡創辦的中國福利基金會兒童救護站，亨利拍攝了一位正在排隊領取食物的兒童，那雙充滿驚懼的眼睛告訴人們，在他心裡飢餓是多麼可怕；而在一家被搶的米店門前，搶米的一名少年露出了動物般渴求食物的表情；在碼頭，亨利拍攝了凍餓之下不顧一切的飢民搶棉花的場景。

其實糧食危機只是當時國民政府窮途末路的一個表徵。作為當時中國的金融中心，中央銀行和二十四家全國大型銀行總部均設在上海，金融才是這座大都市的命根子，發生在上海的金融危機，是與戰場上的軍事失敗並列的喻示著國民政府民心喪盡、即將垮台的另一個徵兆。一九四八年十二月下旬，亨利在一家銀行門口拍到了他此次中國之行最著名的照片之一：幾千市民連夜排隊等待用金圓券兌換黃金，由於人多擁擠，導致了十人擠死的慘劇。這幅充滿悲劇性的照片，卻有著一種超現實的色彩，畫面上的人們表情驚恐、相擁相抱，宛如被連心穿在一起懸空貼在牆上。兌換幾兩黃金何以引得市民們性命相搏？上海人何以如此恐慌？政府對局勢是否還有控制力？這樣的亂局將以何種方式收場？……一連串的問題從照片背後跳出來。當時上海擠兌黃金的直接背景是金圓券迅速貶值。國民政府從一九四八年八月開始發行金圓券，代替此前由於急速貶值而喪失信譽的法幣。金圓券的發行額原定

341

為二十億元，但為了掠奪民財，國民政府當年十一月取消了發行限制，十二月發行額達到八十一億元，一九四九年一月二百零八億元，三月一千二百億元，到五月上海解放時，金圓券發行額達到五十六萬五千二百九十二億元，超過原定發行額的二點八萬倍！金圓券的迅速貶值使百姓產生嚴重的恐慌心理，無不想方設法把金圓券兌換成黃金、布匹、糧食、食油、銀元等實物。在另一張照片裡，亨利拍到了市民為兌換黃金而被擠得滿街橫爬、丟鞋棄帽。為兌換幾兩黃金竟然要以生命為代價，人們生活中的希望又在哪裡？所以，看著這些照片，就讓人想起韓素音對照片的解讀：「這些照片比任何文字更能說明中國發生共產主義革命的理由。」⑨

上海的混亂使亨利決定到解放區看看共產黨的治理，於是去了山東半島，回到上海時已是一九四九年三月初。三月下旬，亨利和妻子莫希妮離開上海，隨一個宗教界人士組成的和平祈禱團前往杭州。三月二十九日，他拍攝了和尚們在靈隱寺進行的和平祈禱，並和莫希妮興致勃勃地遊覽了靈隱寺。四月初，他在杭州聽到了解放軍將要進攻國民政府首都南京的消息，於是乘坐最後一趟開往南京的列車抵達南京，在南京待了三個月，拍攝了南京解放前夕國民黨軍政人員攜帶家私、擁擠不堪地潰退，進入南京城的第一批解放軍和南京城百姓的生活。那些面容疲憊、打著綁腿、一身黃布軍裝、揹著行軍鍋進城的解放軍引起了市民的好奇，亨

342

卡蒂埃－布列松與莫希妮在杭州，1949 年。

攝影：亨利・卡蒂埃－布列松（Henri Cartier-Bresson/Magnum/IC）

利在「抵達南京的第一支解放軍隊
伍」的圖片說明中寫道：「對第一批
抵達南京的解放軍戰士，市民們抱著
一種冷漠的好奇和謹慎。過去的軍隊
都是靠走到哪裡搶到哪裡為生的，但
這些軍人在行軍中唱著三大紀律的歌
曲：不拿群眾一針一線，軍民一家，
借了東西要歸還。」

在南京，亨利還看到了由中國人
民革命軍事委員會主席毛澤東、中國
人民解放軍總司令朱德簽發的《中國
人民解放軍佈告》，實即軍隊入城後
的「安民告示」，其中最後一條即第
八條，是專門針對外國人的：

保護外國僑民生命財產的安全。

343

希望一切外國僑民各安生業，保護秩序。一切外國僑民，必須遵守人民解放軍和人民政府的法令，不得進行間諜活動，不得有反對民族獨立事業和人民解放事業的行為，不得包庇中國戰爭罪犯、反革命分子及其他罪犯。否則，當受人民解放軍和人民政府的法律制裁。

人民解放軍紀律嚴明，公買公賣，不許妄取民間一針一線。希望我全體人民，一律安居樂業，切勿輕信謠言，自相驚擾。切切此佈。（見《毛澤東選集》第四卷，第一四五九頁）

外國僑民的生命財產得到保護，亨利在南京的採訪也沒有受到解放軍阻攔，他說「法律允許外國人照常做生意，當然，戰爭狀態下通常會有的那些困難需要我自己應付」。

一九四九年六月，亨利從南京返回上海，這是他第三次落腳上海，與前兩次不同的是，這時的上海已經在五月二十七日解放。他三月離開時那座在混亂、飢餓和危機中掙扎的城市，現在正處於新生的陣痛之中。

亨利的照片準確地揭示了這座城市在新生中的陣痛。

走上街頭，亨利發現幾個月前擠兌黃金搶米搶棉的人群不見了，取而代之的

是那些慶祝解放的遊行、演講、集會，人們情緒熱烈，但秩序井然。他記錄了那些代表新政權的紅旗、標語、領袖像，還有那些被新生活激發出來的充滿激動的面孔——雖然這些面孔還時時有一種莫名其妙的迷惘在上面，是典型的「卡蒂埃－布列松臉」（亨利終其一生所拍攝的人物面孔上時時浮現著讓人感覺莫名其妙的表情，所以作者稱其為「卡蒂埃－布列松臉」）。他還拍攝了新任上海市市長陳毅在八月七日慶祝解放集會上講話的場景。亨利看得出，這些慶祝和激動是真誠的。此前他目睹了上海的混亂和恐慌，他懂得上海人在這種朝不保夕、提心吊膽的日子中被折磨得太久，對新政權和新生活的呼喚乃是發自內心深處。

但亨利的深刻之處在於他沒有止於這些慶祝和歡樂的表象。他知道幾個月前看到的巨大的生存危機，不可能隨著新政權的建立而在一夜之間消除；戰爭雖然結束，但較量仍在進行。一九四九年八月一日，亨利拍到了上海街頭工商界人士手持大幅人民幣宣傳印張、號召市民和工商界使用人民幣的遊行鏡頭。熟悉那段歷史的人們不會忘記，一九四八年蔣經國坐鎮上海，嚴令市民交兌金銀外匯，連普通女工的銀耳環也不能倖免，結果收走黃金一百多萬兩，美鈔三千萬元，白銀無數，而把巨額的一錢不值的金圓券塞到市民手中，導致物價飛漲。上海解放，人民政府執行人民幣兌換金圓券的政策，按十萬元金圓券兌換一元人民幣的比價收兌。但由於

345

市民吃夠了鈔票貶值之苦，他們一拿到人民幣又去換銀元換大米，銀元販子乘機抬價，結果原本一塊銀元值一百元人民幣，一星期就漲到一千四百元，物價飛漲之後，人民幣又回到政府手中。如此不消一月，人民幣就會被趕出上海，新政權就會立不住腳。六月，陳毅領導了著名的「銀元之戰」，通過嚴懲銀元投機分子，有效制止了物價上漲，維護了人民幣的信譽，為新政權打下了財政基礎。這幅號召使用人民幣的照片正是「人民幣保衛戰」塵埃落定之後的寫照。

亨利六月之後在上海拍攝的不少照片，都如同這張宣傳使用人民幣的照片一樣，具有結論性的意義。比如那組外國人撤離上海的照片，直接背景就是人民政權成立後，外交上「另起爐灶」，對此前派駐國民黨政府的各國外交機構一律不予承認（當時各國派駐上海的領事及相關機構有三十多家），於是這些一度享有治外法權的洋人們只好抱憾而去。

九月二十五日，亨利乘坐美國郵船「戈登」號離開上海前往香港，結束了在中國大陸十一個月的採訪。在香港街頭，他拍攝了一位商人在閱讀《華商報》，頭條消息是中國人民政治協商會議召開、解放軍解放華南——此時，已經可以遙遙聽見毛澤東宣佈中華人民共和國成立的聲音了。

346

三 亨利拍攝北平與上海的視角差異

在中國採訪的十一個月中，亨利在國民黨統治區目睹了國民政府垮台前的五個月，也在解放區見證了共產黨新政權的最初六個月。雖然他也到了杭州、南京甚至山東半島，但北平和上海無疑是他拍攝和報道的重點，這通過亨利在此期間所發表的報道數量可以看出。一九四七年，亨利發表報道十八篇；一九四八年，發表報道三十二篇；一九四九年，發表報道多達六十八篇⑩，第一篇報道就是發表於《生活》雜誌一九四九年一月三日的《北平的最後一瞥》；六十八篇報道中，關於中國的四十八篇，其中關於北平的八篇，關於上海的十八篇，關於南京的三篇。關於北平的報道，基本是《北平的最後一瞥》的翻版；關於上海的報道，在標題中則多次使用了「恐慌」（panic）、「混亂」（confusion，chaos）、「共產主義者」（communist）、「紅色」（red）這一類詞彙——對於歐美讀者，當時這些詞彙有特殊意義，非常敏感。

仔細閱讀亨利拍攝的北平和上海，就像他在關於北平和上海的報道中所使用的題目一樣（北平是溫情脈脈的「最後一瞥」，上海則是「恐慌」、「混亂」、「紅色」），我們能感覺到他對於這兩座城市的不同感受、不同態度及由此導致的他在

347

拍攝角度方面的微妙差異。簡單說來，在北平，他更著迷於一種歷史文化的悠久與詩意；而對上海，他更震撼於那種現實生活的悲劇性，並對解放後上海的新政權表現出某種保留。

作為一名初來中國的外國人，同時又是一名有濃厚的超現實主義視覺趣味的攝影家，當時亨利在拍攝中經常表現為超現實主義的視覺趣味重於對現實表象下沉重性的思考，這使他的照片有後印象派的超現實之美，但相當程度上稀釋了現實中的悲劇性。拿他在北平的照片來講，更多地像一位波德萊爾或者馬拉美似的詩人眼中的北平，畫面上有故宮、牌樓、城牆、太監、雜耍、毛筆、溜冰、太極拳、長袍馬褂的讀書人等等代表著中國悠久歷史文化和東方生活方式的意象；但對於圍城時期北平最大多數的百姓在缺糧少煤停電中熬苦日子，亨利一筆帶過。在這裡，我們可以同時生活在北平的另一些外國人的記錄作為對照。圍城時期，美國漢學家德克·博迪正在北平訪學，博迪寫於一九四八—一九四九年的《北京日記：革命的一年》，從個人經歷記錄了此時的日常生活：

我印象特別深刻的是一九四八年十二月到一九四九年一月那段黑暗的日子。

那時候，幾乎整個北京城被包圍了，與外界的聯繫也全被切斷了，還斷水、斷

電，連食品也幾乎沒有了。一到晚上，我們一家三口圍聚在一盞老式的油燈下，耳邊響著炮彈爆炸聲，及機槍掃射時我家玻璃窗的抖動聲，我還得集中精力把玄奘的八條戒律的術語譯成通俗易懂的英語，這八條戒律是在中國佛教公元七世紀的版本中論述的。⑪

對同時期北平百姓的生活，《北京地方誌——糧油商業誌》有這樣的記載：

一九四八年的北平市，大街小巷都能聽到賣兒鬻女的聲音，一個小孩最多能賣兩億元法幣，少者只賣六千萬元，即當時的金圓券二十元（可作這樣的換算對比：一九四八年八月，金圓券開始實行，當時北平一袋麵粉八元；到十月，一袋麵粉的價格漲到金圓券一百元；賣一個小孩，買不到一袋麵粉——作者註）。在德國醫院和中央醫院門前，每天都擁擠著出賣自己血液的人群，直至深夜還不散去。一九四八年十二月，北平已處於人民解放軍的重重包圍之中，僅有的糧食也被國民黨軍隊徵用，人們飢餓不安，無以為生……⑫

因此，圍城時期的北平，在提籠遛鳥之外，與上海的搶米搶棉擠兌黃金一樣，

349

自有其沉重的悲劇性所在。這一點，似乎被亨利有意無意地忽略了（他也注意到了街頭攜子乞討的婦女）。亨利拍攝了北長街的太監，也只是幾幅肖像就交代，與這個極有東方歷史價值的特殊群體僅有點頭之交。一九四九年二月二十一日，《生活》雜誌刊登了文字記者詹姆斯·伯克（James Burke）的特別報道：《北平的太監——滿清帝國最後的文物，他們希望共產黨政權能夠讓他們在平靜中壽終正寢》（Eunuchs of Peiping—Last Relics of the Manchu Empire, they hope Communist regime will let them die in peace），對亨利拍攝過的這個太監群體做了深入採訪——使用的插圖，正是亨利拍攝的太監肖像；文字相當深入而照片過於表面，這不能不讓人對亨利的拍攝覺得遺憾。

這裡並沒有對亨利責備求全的意思，他的照片正因為其「飄」而是亨利。攝影自有其自身的規律，那種攝影師本人自願地將自己的生活與拍攝對象的生活融合在一起，不僅願意分享其憂樂，甚至願意為了對方的正義而不惜犧牲自己生命的更深入、更具干預性的紀實攝影，要到十年之後尤金·史密斯施展身手的時候才得以出現。

與北平的照片相比，亨利上海的照片更複雜、更耐讀。

這不僅在於他拍攝了上海解放前後兩個階段，更在於這些照片傳遞出了攝影家

對中國革命和紅色政權複雜的個人情感和政治態度。幾年前，一位法國政要在評價中國迅速發展的經濟和快速增強的國力時，曾說「在能夠輸出價值觀之前，中國還不是大國」。法國是向世界輸出政治理念的不折不扣的大國，亨利一九三〇年代採訪過西班牙內戰，一九四〇年代參加了法國抵抗運動，一九五四年、一九五八年和一九六二年先後應邀訪問蘇聯、中國和古巴三個社會主義國家，一九六八年以對學生同情的態度拍攝了巴黎的「紅五月」，像很多法國知識分子一樣，他本人具有明顯的左翼政治傾向，一九五〇年代曾積極申請加入法國共產黨（只是沒拿到黨證）。

因此，對蔣介石統治造成的民不聊生與社會災難，他抱有明顯的批判態度，但他所認同的「革命」與中國共產黨領導下上海實際發生的「革命」是有差別的。對此，學者祝東力曾這樣解讀：

與我們熟悉的紅色攝影師，即那些黨的新聞工作者或文藝戰士不同，布列松拍攝的（上海的）新時代，尤其是那些政治場合的照片，通過距離、角度和時機的選擇，以及光影和明暗效果的處理，多少表現出某種遲疑、含混和沉鬱的色調。比如那張政治集會的照片，主席台上，眾人攘臂高呼，背景的朱毛畫像被遮住半邊，整個場面顯得緊張和異樣。其他還有：陳毅做報告，仰拍，朱德畫像被遮

351

陰影遮蔽；遊行隊伍高舉紅五星，五星一角遮住了毛澤東畫像；一名巡邏士兵扛槍走過花哨的商業廣告牌下，一邊不自覺地向那裡張望。新生政權還有很長的路要走，其中國家與人民、專政與民主、政府與社會等複雜的問題和矛盾有待於漫長曲折的摸索過程，其間也包含了異化和轉折的可能。從照片看，對新政權，布列松似乎只表現有限度地支持，照片中的觀望、疏離和不確定感，透露了他的複雜心態。⑬

四　超現實主義者的雪地冒險

在談到一九四八—一九四九年亨利在中國的拍攝時，有一段經歷在國內似乎從未被提及：那就是一九四八年初亨利對山東半島解放區的訪問。雖然這次旅行亨利沒有留下照片，但他在《從一個中國到另一個中國》的「後記」中專門記述了這次旅行的過程。

一九四八年十二月從北平抵達上海後，國民黨統治下北平的寥落蕭條與上海的混亂使亨利產生了一個冒險的想法：共產黨的解放區是甚麼樣子？因此，在上海短暫停留之後，亨利前往處於國共交火分界線的山東半島，進行了一次超現實主義者

352

《從一個中國到另一個中國》封面，韓素音作序，1956 年美國版。

《從一個中國到另一個中國》封面，讓－保羅·薩特作序，1954 年法國版。

353

的雪地冒險。當時的情況是：長江之南仍是國民黨統治區；上海的西北方向，淮海戰役（一九四八年十一月六日—一九四九年一月十日）尚未結束，亨利不是卡帕，他對戰爭不感興趣。而此時的山東半島除了青島之外（青島於一九四九年六月二日解放），絕大部分地區和重要城市（中部的濟南、濰坊，東部的煙台，南部的臨沂）均已解放，因此，山東是距離上海最近的解放區。

前往山東之前，亨利被告知從上海到青島，傳教士們有一條常走的路線，即使戰爭期間，他們的往來也沒有受到阻攔。亨利準備像傳教士一樣，把自己的行李放在手推車上，在這條路上走一遭。準備上路時，他遇到了一位記者和一位商人，他們也準備前往青島，只是乘坐吉普車，於是亨利搭乘他們的吉普一起上路。一九四八年底、一九四九年初華東地區大雪，他們在原野上迷了路。亨利說，「當我們快到〈青島附近國民黨控制區與解放軍控制區〉分界線的時候，我步行走在前面，手裡揮著一根棍子，棍子上繫著白手絹和我的法國護照。在白茫茫一片、讓人神經緊張的孤獨中，這是我們所能依賴的最好的庇護了。」

就這樣走了八英里，他們到了一個村子，這裡駐有解放軍的一個小分隊，亨利終於第一次與共產黨的軍隊面對面。在「後記」中，亨利沒有提及與解放軍打交道的細節，只是說「這些軍人認為我們在無人的原野上，東拐西撞地找路走十分不明

智。他們沒有邀請我們到他們住的地方去，當然，我們也巴不得不被邀請」。大雪覆蓋之下的原野無路可覓，亨利他們只好在一個村子裡住了下來，一住就是五個星期。亨利說這五個星期「十分有意思」，遺憾的是，由於大雪斷絕了他們與周圍的聯繫，這次旅行亨利居然沒留下一張照片，這應該是這段經歷被忽略的主要原因。當亨利返回上海時，已到了一九四九年三月，略作停留就去了杭州。

五　亨利在中國的兩個伴兒：莫希妮與山姆·塔塔

　　亨利在中國的十一個月，並不是孤獨一人，他有兩個伴兒：一個是第一任妻子拉娜·莫希妮，另一個是朋友山姆·塔塔。

　　亨利的照片舉世聞名，可在出名這件事上他奉行的是畫家德加的哲學：「出名很好，但不要為人所識。」因此，他的婚姻生活就像他的面孔一樣，不是遮著就是蓋著。不少人知道亨利的夫人是攝影家瑪蒂娜·弗蘭克（Martine Franck，1938─2012，比利時人，亨利的第二任妻子，一九七〇年結婚），但對他的第一次婚姻和第一任妻子所知甚少。亨利一九三七年與莫希妮在巴黎結婚，一九六七年離婚，這三十年，正是他成果最為豐碩的階段；用一句中國的老話，也許正是莫希妮的「旺

355

夫相」才成就了亨利，否則，何以解釋他在與莫希妮離婚後又是畫畫，又是拍電影，再怎麼折騰都成績平平？只提亨利的攝影，不提莫希妮——尤其是莫希妮對亨利攝影生涯的影響，是不公平的：在某些關鍵時刻，沒有莫希妮，就沒有亨利的照片。比如亨利之所以能在一九四八年一月三十日拍攝到甘地，正是通過莫希妮的幫助，莫希妮和印度總理尼赫魯的姐姐是朋友，由於後者的引薦，甘地會見了亨利……

卡蒂埃—布列松帶了那本紐約現代藝術館為他舉辦回顧展時出版的作品集送給甘地。甘地似乎對攝影作品十分有興趣，他一頁一頁慢慢地看著，很長時間不說一句話。當看到一幅靈車的照片時，甘地停了下來問卡蒂埃—布列松這幅作品的意義是甚麼。卡蒂埃—布列松認為自己也不知道有甚麼含義……甘地一邊搖著頭，一邊就合上了書，嘴裡輕聲自語道：「死亡，死亡，死亡。」之後他們兩人談了約有半個小時，甘地表示會見結束了。⑭

亨利告別甘地僅僅二十五分鐘，甘地便遇刺身亡，亨利在報道攝影界一戰成名。

同樣，討論亨利在中國的拍攝而不提山姆·塔塔，也是不公平的：對亨利在北平和上海的拍攝，很多時候塔塔起到了嚮導和翻譯的作用。塔塔本人也是一名十分

356

優秀的攝影師，有時為了協助亨利，他乾脆放棄了自己的拍攝——這並不是每一位攝影師都能做到的。

先說說莫希妮。她的法語名字是 Carolyna-Jeanne de Souza，亨利的朋友們喜歡叫她「愛麗」（Elie）。亨利對自己與莫希妮的婚姻有一個傳奇的說法。一九三二年，他的朋友馬克思‧雅各（Max Jacob）帶他去見一個會算命的女人，「有的故事你肯定是編不出來的，」亨利說，「那個女人告訴我，將來我要娶的妻子不會是印度人，也不會是中國人，但也不會是白人。結果是一九三七年我娶了一個爪哇女子。她還說我的第一次婚姻會不如意，等我上了年紀，會再娶一位比我年輕的女人，過上幸福的日子。」亨利與莫希妮的婚姻的確有傳奇色彩，稱得上一件桃花當頭才能攤上的風流豔事。

眾所周知，歐洲現代主義藝術的興起很大程度上受到非洲、亞洲藝術的影響。

十九世紀，今屬印度尼西亞的爪哇島、巴厘島等是荷蘭殖民地，這些島嶼有悠久的舞蹈傳統，十九世紀後期，其豐富多彩和獨特風格引起了西方的注意，巴黎、倫敦、芝加哥等城市都舉辦過巴厘島和爪哇島舞蹈與音樂藝術的展覽，德彪西的音樂，羅丹的素描，阿瑟‧西蒙斯的詩歌，都對其有所借鑒。因此，爪哇島和巴厘島一度被歐洲人臆想為一種「活著的古代文明」。一八九三年，法國畫家保羅‧高更

357

領養了一名十三歲的爪哇女孩，給她起名叫「Annah la Javanaise」（意為「爪哇女孩安娜」），兩人雙棲雙宿，在巴黎藝術界出盡風頭。隨著歐美大城市對爪哇島、巴厘島藝術的升溫，歐洲有演出公司來到巴厘島和爪哇島，僱用當地舞蹈演員到歐美大城市演出，一時間，倫敦、巴黎、維也納、紐約等地颳起了一陣「巴厘─爪哇風」。一九二〇年代，與畫家畢加索、作曲家斯特拉文斯基並稱為二十世紀三大藝術家之一的美國著名舞蹈家瑪瑟·格雷厄姆，就在編舞中借鑒了爪哇舞的服裝、場景、動作，設計了「爪哇步」、「爪哇式轉身」等，開現代舞之新篇。一九三一年，被譽為當時世界頭號性感女星的美國影星葛麗泰·嘉寶在電影《野蘭花》中著爪哇舞蹈服出場，更使「巴厘─爪哇風」熱得發燙。莫希妮正是隨著這陣「風」來到歐洲的。

　莫希妮是一名出生於爪哇島的歐亞混血兒，父親為荷蘭人。莫希妮少年時在雅加達（印度尼西亞首都，當時稱為巴達維亞）接受了歐式教育，並學習舞蹈。一九三三年，她在雅加達一所著名的舞蹈學校專門學習爪哇傳統舞，她的老師科德拉特（Kodrat）和威拉達（Wiradat）經常與外國人合作，所以莫希妮有機會來到了歐洲。來到歐洲之後，形象與舞蹈功底良好的莫希妮被介紹給當時在巴黎的巴厘─爪哇舞著名演員拉姆·戈培爾（Ram Gopel）搭檔，以色藝雙全很快出名。一九三九年，

戈培爾前往印度學習幾種難度很大的舞蹈，莫希妮一同前往，亨利也陪她同往印度。對莫希妮的演出，一九三九年十一月十四日倫敦《泰晤士報》的一則評論這樣寫道：莫希妮的舞蹈給觀眾「真實可信的東方舞蹈的印象，她胳膊的柔若無骨和手指的靈動，簡直讓人難以置信」。當時還流傳著一個故事：莫希妮在巴黎格美氏東方藝術博物館演出後，法國著名電影導演讓‧谷克多（Jean Cocteau）竟然激動得當場在她面前跪倒。

至於這樣一位來自爪哇島的舞蹈女星如何與巴黎的超現實主義攝影師相識，有一種説法是：當時亨利受僱於有左翼傾向的《晚報》任攝影記者，而思想有左翼傾向的莫希妮是一名詩歌愛好者，經常給《晚報》投稿，兩人在報紙組織的一次聚會中相識，陷入熱戀。但按照《亨利‧卡蒂埃—布列松》一書中的説法，是莫希妮當時在街頭找旅館，亨利熱心幫忙，就此一見鍾情。二〇〇三年，亨利去世前的最後一個展覽《剪貼簿》（Scrapbook）舉辦，其中有一張一九三六年他和莫希妮在西班牙馬德里的照片，二人似乎剛從公交車上下來，亨利右手輕攬女友肩頭，對美人呵護有加。這是迄今為止見到的較早的一張亨利與莫希妮在一起的照片。一九三七年，二人在巴黎結婚，此後亨利的旅行多有莫希妮陪伴，照片記錄下了二人卿卿我我的瞬間。一九四七年，亨利攜莫希妮前往紐約參加自己的「遺作展」，莫希妮在

紐約亨特學院劇場演出，她和另三位同伴演出的四人舞贏得滿堂彩；為表示祝賀，在紐約中央公園的水塘邊，亨利柔情蜜意地給莫希妮奉上了一朵美人家鄉常見的水蓮花。一九四九年三月，莫希妮陪亨利一起在杭州拍攝，同遊靈隱寺，兩人在彌勒佛前合影，笑得像孩子般頑皮……因此，儘管算命者預言亨利的第一次婚姻「不如意」，儘管莫希妮被亨利的朋友稱為「個性很強的女性」，但他們的確有過非常相愛的那段時間。進入一九五〇年代，愛麗那種很強的個性似乎沒有隨著婚姻生活的延長而稍減鋒芒，她與亨利之間的緊張關係也在瑪格南變得盡人皆知。一九五二午，剛加入瑪格南的英吉·莫瑞斯（Inge Morath，1923—2002）被卡帕安排給亨利做助手，那時候亨利總是帶著愛麗一起旅行，莫瑞斯就回憶起與他們夫妻一起旅行並不總是愉快的，因為他們總是吵個不停：「有一次亨利氣極了，把他們開的標緻汽車停在一條大馬路邊，從車中跳了出來，還把相機扔了出去。」莫瑞斯只好又去把相機找回來。⑮

二〇〇四年亨利去世後，亨利的老朋友、原瑪格南圖片社編輯約翰·莫里斯對亨利與莫希妮的婚姻有一段動情的回憶：

……亨利正在活躍之際，從瑪格南圖片社抽身而退，但給圖片社留下了他的

360

良知和檔案照片。一九六七年，他和愛麗離婚。我們都知道他們兩人關係緊張。

我還記得有一次在巴黎坐出租車，坐在後面的座位上，他們倆隔著我照樣開打。

但他們也的確有過很多溫柔的時光。在倫敦，某晚我們一起開車去著名攝影家比爾·布蘭特家裡吃晚飯，到了之後，門上貼著一個條子：「抱歉，急事，去了威爾士。」一九九○年，愛麗去世，亨利私人出版了一小本愛麗的詩集作為紀念，是法語和英語雙語的，名叫《我們歡樂的陰影》。⑯

其實沒有陰影的歡樂是不存在的。亨利為愛麗的詩集取這樣一個名字，足見心中五味雜陳。伴隨愛麗隻影遠去的，不只是亨利三十年的婚姻與一本小小的詩集，她的身影在亨利的照片中永存。

再說說塔塔。

在拍攝中國的重要的外國攝影家中，塔塔其實有自己的位置。他一生出版有多部攝影集，其中《上海一九四九：一個時代的終結》(Shanghai 1949: The End of An Era) 是外國學者研究中國內戰史的重要圖片資料，被經常引用。

塔塔出生於上海富有的印度籍塔塔家族，一九三○年代畢業於香港大學，一九三六年開始學習攝影，是一九三○年代上海攝影俱樂部的發起人之一。他先是隨在

上海開照相館的外國人奧斯卡・西博爾（Oscar Seepol）學習人像攝影，後又隨兩位中國攝影家秦三龍（Chin San Long，音譯）和劉樹忠（Liu Shu Chong，音譯）學習風物攝影和暗房技術，打下了良好的功底，照片很快就在歐美攝影雜誌發表，並在一些比賽中獲獎。一九四〇年代中期，他回到故鄉孟買拍攝印度獨立運動，作品也在孟買展出。一九四八年十月，他在孟買街頭與亨利不期而遇，結下了終生友誼。此後約一年時間，他和亨利一起拍攝獨立之初的印度，對亨利在印度的拍攝幫助很大，同時也從亨利那兒得了街頭攝影的真傳。在北平和上海，就像在印度一樣，塔塔起到了嚮導和翻譯的作用，同時他十分尊重亨利的拍攝：對亨利拍攝的對象，塔塔主動避讓；亨利舉起相機，塔塔也舉起相機——多是為了給亨利拍下工作照。因此，後人看到的亨利在北平的工作照幾乎全出自塔塔之手。由於他們在北平的時間很短，塔塔投入了全部時間和精力協助亨利，以至於今天我們很少看到塔塔在北平拍的照片。

一九四八年十二月中旬，塔塔與亨利一起飛抵上海，雖然他仍要抽時間幫助亨利，但上海是塔塔出生和成長的地方，他在這兒如魚在水。他的《上海一九四九：一個時代的終結》選入了一九四九年三月至八月五個月中拍攝的六十三幅照片，正好跨越上海解放（五月二十三日）這段時間。如果把塔塔與亨利在上海拍的照片對

362

比一下，可以很容易地看出，在很多時候，兩人在同一時間站在同一地點，二人的照片常有相似的場景：亨利拍攝了上海街頭的兒童流動讀書站，塔塔則有書攤。亨利拍了銀行門前市民排隊擠兌黃金，塔塔拍了中國旅行社門前市民擠買火車票。亨利拍了飢民搶米，塔塔拍了一個人把撒在地上的大米一粒一粒地撿起來，兜在帽子裡。亨利在三月底拍了上海宗教團體前往杭州做和平祈禱，塔塔拍了三月上海火車站搭乘火車離開上海前往杭州躲避戰火的難民，車廂裡擠得像沙丁魚罐頭，車頂上也坐滿了人。一九四九年九月二十五日，亨利拍了在上海的外國人走向甲板準備乘船離開，塔塔則抓拍到比亨利更精彩的瞬間：三名身穿黑袍、頭圍白色頭巾的修女正埋頭登船，三人走過的舷梯上印著粗體的「PRESIDENT」字樣……更重要的是，塔塔在上海的拍攝完全獨立於亨利的影響之外。由於出生並成長於上海，他的觀察不是像亨利那樣用外國人的眼睛來看，而是用接近上海人的眼睛來看，因此他看到的上海市民生活的細節，比亨利更生動：銀行門前的台階上，一群小乞丐在玩耍；等客間隙，黃包車伕聚在一起神聊；兩位逛街的時髦女士身邊，一位乞兒不屈不撓地伸手討錢；上海解放前夕，一方面，社會上物價飛漲，民不聊生，另一方面，街頭林立著各類奢侈消費品的廣告牌，顯示著另有一個富豪階層的存在；上海解放後，一名外國牧師在等待人民政府發給離開上海的護照；秋雨瀟瀟，外灘洋樓的對

363

面，一位女子撐傘等待……塔塔看到的社會矛盾也比亨利更尖銳，直擊上海解放前國共兩黨生死搏鬥的血腥事實：大街上，國民黨軍事法庭當眾審判共產黨員；共產黨員視死如歸，面不改色；國民黨軍人給共產黨員背後綁上罪標，押赴刑場；大街兩邊，看客人山人海……當時，《生活》派駐中國的攝影記者伯恩斯與塔塔一起拍攝了這一事件，只是機位略有不同，遺憾的是亨利缺席——假設亨利在場，他是否會舉起相機？

如果將亨利、塔塔和伯恩斯三人上海的照片放在一起，塔塔的照片是最有上海民間味兒的。

一九五六年，塔塔從印度移民加拿大，繼續從事攝影，成為加拿大著名報道攝影家並獲得多種榮譽，包括加拿大媒體與報道攝影師協會（CAPIC）授予的「終身成就獎」。

一九九〇年代，塔塔的作品曾回上海展出。

【註釋】

①②③④ 轉引自網絡文獻，http://pop.pcpop.com/p061116/0002262571.html「神在阿堵中」的譯文。

⑤〔英〕盧賽爾‧米勒：《世界的眼睛——馬格南圖片社與馬格南攝影師》，第81頁，徐家樹譯，中國攝影出版社，2001。

⑥ 同上書，第82頁。

⑦ 同上書，第82—83頁。

⑧ 轉引自網絡文獻，http://pop.pcpop.com/p061116/0002262571.html「神在阿堵中」的譯文。

⑨ 見韓素音為《從一個中國到另一個中國》寫的《前言》。

⑩ Henri Cartier-Bresson, *The Man, The Image and The World*, Thames and Hudson, 2003.

⑪〔美〕德克‧博迪（Derk Bodde）：《北京日記：革命的一年》，《前言》，洪菁耘、陸天華譯，上海東方出版中心，2001。

⑫《北京地方誌》之《糧油商業誌》，北京地方誌辦公室編輯。

⑬《北京地方誌》之《糧油商業誌》，北京地方誌辦公室編輯。

⑭ 祝東力：《布列松：在中國歷史的拐點上》，見 http://www.eduww.com/Article/Class27/200801/17424.html。

⑮《世界的眼睛——瑪格南圖片社與瑪格南攝影師》，第74頁。

⑯ 同上書，第128頁。

"Henri Cartier-Bresson: Artist, Photographer and Friend", by John G. Morris, September issue, News Photographer Magazine, 2004.

365

A LAST LOOK AT PEIPING

1949 年 1 月 3 日，《生活》雜誌發表的卡蒂埃－布列松發自北平的攝影報道：《北平的最後一瞥》，圍城中的百姓喝茶遛鳥、淘書溜冰，婚喪嫁娶一如往昔，只有新兵軍訓增加了幾分緊張氣氛。

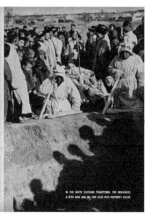

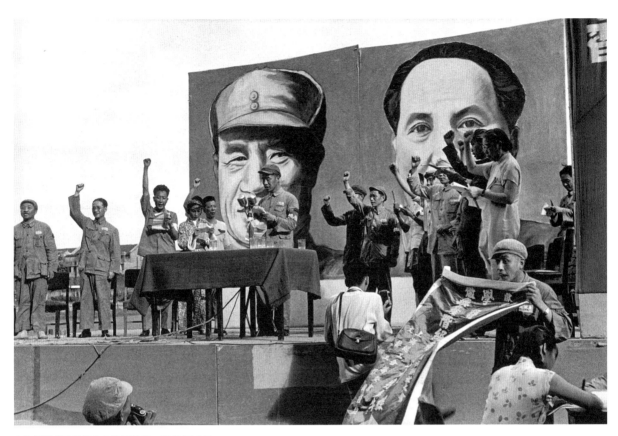

上海解放後政治集會上的領袖像，1949 年 6 月。

攝影：亨利·卡蒂埃－布列松（Henri Cartier-Bresson/Magnum /IC）

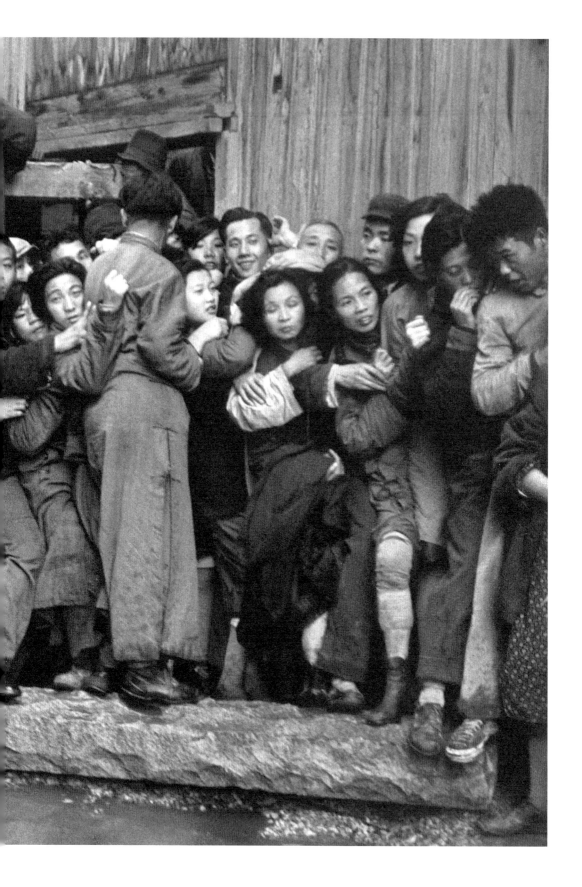

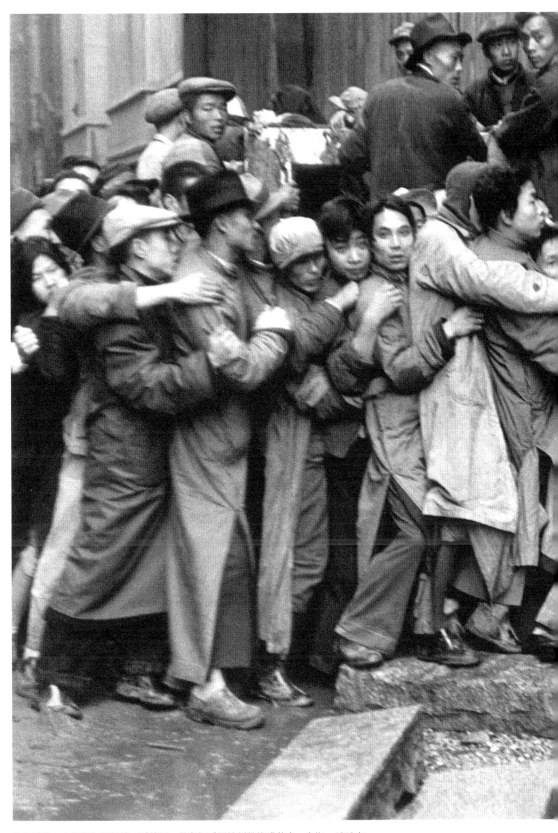

物價飛漲，人們擠在銀行前，爭著早一點兒把手裡的紙幣換成黃金，上海，1949 年。

攝影：亨利‧卡蒂埃－布列松（Henri Cartier-Bresson/Magnum/IC）

上海的歌女，1949 年。
攝影：亨利‧卡蒂埃－布列松（Henri Cartier-Bresson/Magnum/IC）

上海，窮人在垃圾堆裡撿柴火，1949 年。
攝影：亨利‧卡蒂埃－布列松（Henri Cartier-Bresson/Magnum/IC）

外國修女登船離開上海，1949 年。

攝影：山姆 · 塔塔（Sam Tata）

上海北站，4 月之前，當局准許難民前往杭州，1949 年。

攝影：山姆 · 塔塔（Sam Tata）

第十一章 一九五八：「我們有一個重大的責任」

——亨利・卡蒂埃－布列松在中國（下）

一 對外文委邀請亨利・卡蒂埃－布列松訪問中國

一九五八年，正值新中國第一個十年慶典的前夕。

當時與新中國建立外交關係的只有蘇聯、保加利亞、匈牙利、波蘭等幾個社會主義國家以及北歐的瑞典、丹麥、挪威、芬蘭等國，與更多國家特別是歐美主要資本主義國家的交往主要是民間文化往來。一九五八年二月，第一屆全國人大第五次會議根據國務院總理周恩來的提議，決定撤銷文化部對外文化聯絡局，專門設置對外文化聯絡委員會，簡稱「對外文委」，直屬國務院外事辦公室領導，負責對外文化交流，開展民間外交，擴大新中國的影響。對外文委的第一任主任是張奚若，

一九五七年五月的整風運動中，毛澤東曾向他徵詢對黨的工作的意見，張奚若直言

372

「好大喜功、急功近利、鄙視既往、迷信將來」，批評了黨內滋長的驕傲情緒，後來被免去教育部長職務，改任對外文委主任；副主任則由楚圖南等文化界名流擔任。

在直到「文革」之前的這段時間，對外文委在中國的國際交往特別是與歐美資本主義國家的文化交流中起了重要作用，被國務院副總理兼外交部部長陳毅稱為「第二外交部」。

一九五八年六月中旬，亨利‧卡蒂埃－布列松（下稱亨利）就是受對外文委之邀訪問中國的。邀請他來的目的，當然是希望這位曾在十年前拍攝過《從一個中國到另一個中國》的攝影家、當時被美國《大眾攝影》雜誌評為「世界十大攝影家」之一、在西方報刊界廣有影響且同情社會主義的法國人，能對新中國的建設成就有所反映。一向關注中國變化的美國《生活》雜誌得知這一消息後，立即邀請亨利擔任特約記者，並於一九五九年的一月五日——也就是一九五九年的第一期，以十八頁的巨大篇幅推出了亨利的報道《新中國內幕》（*The New China—From Inside*），並自豪地宣稱是《生活》派遣亨利訪問了中國。

其實這當中有一個巧合：「二戰」結束後，亨利就開始做一個「二戰」後的世界各國」的長期拍攝項目，所拍攝的西歐各國於一九五五年以《歐洲人》為名出版。一九五三年，他曾申請訪問蘇聯，但由於當時斯大林去世不久，蘇聯國內情況

複雜，一直未獲批准。一九五四年的康城電影節上，蘇聯著名導演謝爾蓋·尤特凱維奇（Sergei Yutkevitch）獲得了評審團特別獎，他在康城期間，有人送給他一本亨利的《決定性瞬間》，給他留下深刻印象。回國後，尤特凱維奇立即建議蘇聯政府邀請亨利訪問蘇聯。此時的蘇聯與西歐各國關係有所改善，被丘吉爾稱為介於東歐社會主義國家和西歐資本主義國家之間的「鐵幕」也有所鬆動，蘇聯政府也正想表明一種開放交流對話的姿態——於是亨利就「正巧」成為斯大林去世後第一位被蘇聯官方邀請訪蘇的西方攝影家。一九五五年，亨利訪問蘇聯的攝影集《莫斯科人》出版，在歐洲和蘇聯都獲好評，蘇聯《文學報》專門發表文章稱亨利的作品為「最輝煌的傑作」，認為亨利「屬於當代世界最優秀的攝影家之列」。① 亨利關於新舊中國交替的報道、蘇聯的高度評價以及當時中國政府對外宣傳的主動性，不謀而合地構成了一九五八年亨利訪問中國的政治與文化背景。

二　一天的印象：亨利在十三陵水庫建設工地

亨利六月中旬抵達北京，六月二十六日，中國攝影學會主席石少華設宴招待這位來自法國的同行，學會副主席張印泉等出席。此前的六月二十日，中國攝影學會

副秘書長陳勃陪同亨利拍攝了正在建設的北京十三陵水庫工地，當時這個工地不僅是北京關注的焦點，也是全國矚目的地方。

十三陵水庫於一九五八年一月二十一日開工建設，六月三十日建成，僅用一百六十天，被認為是首都「大躍進」的標誌性事件。六月二十日，正是水庫建設的最高潮，十萬軍民二十四小時施工，晝夜不停。此前的五月二十五日下午，毛澤東率領在京參加中共八屆二中全會的全體中央委員來十三陵水庫工地參加義務勞動；六月十五日，周恩來總理又率領中央和國務院各部委工作人員五百人在此義務勞動一週。當時攝影記者劉東鰲拍了一張令人難忘的照片：參加義務勞動的部委領導排隊步行前往四公里外的工地，周恩來舉著紅旗走在隊伍最前頭。因此，當時的十三陵水庫已經不是一個普通的工地，而是全國「大躍進」運動的標誌性事件，是新的時代精神的寫照。

六月二十日，陳勃陪同亨利在水庫拍攝了一天。六月二十四日，陳勃寫了《一天的印象——隨法國攝影家普勒松（即亨利·卡蒂埃－布列松——作者註）去十三陵水庫工地攝影簡記》②，記錄了自己看到的亨利的攝影特點。

第一，快抓多照。這點之所以讓陳勃印象深刻，很可能與當時國內攝影記者的拍攝情況有關。亨利到達工地後，眼前是十萬勞動大軍、招展的紅旗、高高的

375

大壩和環繞的山嶺，勞動號子此起彼伏，勞動者的歌聲時起時落，如此熱烈和宏

大的勞動場面前所未見，他非常興奮：「我好像看到了金字塔！真了不起！」他爬

大壩，鑽工棚，穿梭在推土打夯的勞動者中間，不停地按著快門。他不斷跑動，

抓拍動作非常快，因為他認為「有許多事情是不容許你考慮第二次的，必須看到就

抓」。亨利不僅抓拍快，而且拍得多，一個場面常常拍好多張，四個鐘頭就拍了八

個膠捲（其中一個是彩色膠捲）。這種「為了選出一張，就要丟掉幾十張」（亨利語）

的拍攝方式是當時的中國攝影記者所望塵莫及的。當時中國攝影記者的膠捲使用量

常有明確規定，比如發稿一張，可以拍攝四張或五張底片，拍多了就是浪費，而

「貪污和浪費，是極大的犯罪」（毛澤東語）。因此，當時沒有一個中國攝影記者

敢「為了選出一張，就要丟掉幾十張」。這也使得一些攝影記者為了保證拍攝的成

功率，就經常組織擺佈，是新聞攝影中「擺拍」屢批不絕的一個客觀原因。陳勃

認為，亨利的這種「快抓多照」，除了是他的習慣外，更重要的是中國人民社會主

義建設的熱情鼓舞了他。陳勃沒有說錯，但也沒有完全理解亨利「多照」的原因。

亨利並不是一個見甚麼拍甚麼的人，他一直強調的是反對多照。在發表於一九五二

年的著名的《決定性瞬間》（該文是同名攝影集的前言）一文中，亨利專門談到了

這點：由於世界提供的題材非常豐富，因此攝影師一定要警惕那種看到甚麼都想拍

的傾向，一定要對題材進行有辨別力的提煉，找到自己要拍的最重要的東西之後再按下快門。他說：要「避免像一個機關槍射手一樣狂按快門，避免那些無用的記錄變成你身上沉重的包袱、攪亂你的記憶，損害整個報道的精確性──這非常重要」。③那為甚麼在陳勃看來亨利還是像機關槍射手一樣地多照，而且一個場面要拍好多張呢？這涉及亨利所強調的另一個問題：一個主題像鑽石一樣有很多側面，因此要盡量多側面地來反映它──這才是亨利面對一個場面拍很多照片而且不斷跑動的原因。

第二，絕不擺拍。當時中國新聞攝影界正熱烈討論「組織擺佈」也就是「擺拍」問題，批判者有之，贊成者也不乏其人。而在陳勃眼中，亨利的拍攝特點之一就是絕不擺拍，甚至一旦拍攝意圖被拍攝對象發現，他寧可放棄拍攝。對此，陳勃有一段生動的敘述：

他（指亨利）在工地上，不僅沒有任何「擺佈」，他總不想讓被攝者發覺他，甚至他在被人發覺時寧可不照。例如，在工地一個帳篷外面，有個解放軍戰士抱了一捆黃瓜給他的戰友當水果吃，戰士們在帳篷下面伸手向外接黃瓜，布列松一看到，像貓捕耗子一樣，一下跑過去。這時，抱黃瓜的戰士看到有人要為

他拍照，向攝影者笑了一笑，布列松立刻收起相機不照了，但他搖了一下頭，表示很遺憾。為了抓得快，並且不致被人發覺，他把兩隻3M來克（即徠卡3M相機——作者註）的上面都塗了黑漆，他說，這樣可以減小目標，不致被人注意。

他又說，攝影和釣魚一樣，為了釣到魚，首先就不能把魚驚走。

七月十六日，在中國攝影學會組織的亨利與首都攝影工作者的座談會上，亨利再次強調了「抓拍」。

第三，喜歡拍特寫、拍人。在工地上，亨利最喜歡的是靠近勞動者，在他們沒有注意到的情況下拍攝他們勞動的特寫或肖像，大場面拍得較少。關於特寫和大場面，亨利給陳勃打了一個有趣的比方：「大場面好比一鍋米飯，特寫好比菜，各式各樣的很有味道的菜，如果只有很多飯而沒有菜，那就不好了。」所以，當有人對亨利說如果他早來幾天，人更多，場面更熱烈，他也可以拍到更多的人，亨利對此不以為然，因為他關注的不是場面，而是場面中的人——人的精神、人的神態、人的動作、人與人的關係。

第四，特別注意背景。在按下快門時注意背景——或者說明確地將背景強調為照片最重要的元素之一，是從亨利開始的。在《決定性瞬間》一文中，亨利寫道：

378

「在一張照片裡，構圖是眼睛所看見的各種元素在同一時間內結合並有機配合的結果。」④「眼睛看見的各種元素」，當然就包括了背景。亨利一九三二年拍攝的《拉扎爾火車站》那張照片經常被當作說明他的「決定性瞬間」理論的範例，但由於多數人沒有看到大尺寸的原作，往往只看到了那個人跳水窪的動作和他在水面上有趣的倒影，卻忽視了照片背景上有一幅戶外廣告畫，畫面上正是一位女郎做著相同的跳躍動作。從這個背景來看，很可能亨利是首先看到了這個有趣的背景，然後預想到了行人在經過此地時必然要跳過水窪，而跳躍的動作與背景上的動作會形成有趣的關係而等待時機拍下這張照片的。亨利一九四八—一九四九年在中國拍的照片也十分重視背景元素——比如在上海拍的很多照片上就有毛澤東、朱德的頭像作為背景。在十三陵水庫工地的拍攝中，亨利對背景的用心選擇也給陳勃留下了深刻印象：

布列松非常注意選擇他每一張照片的背景，如果主題是勞動者，他要選擇足以表現工地的背景；如果主題是一件物體，他就選擇勞動者為背景。我們在大壩護坡的中間發現一塊木板上放著幾隻破手套、一把剪刀和一團線，而跟前並沒有人，他在拍這張照片的時候並不是只拍這樣幾件靜物，而是自上而下俯攝，結合遠處的勞動者作背景。他在修理破筐的地方，看到這些筐籃像山一樣，就跑進去

拍照，但他選擇大壩做襯景。他用兩隻手向兩方一伸說，這邊（北方）就是「照

片」，這邊（南邊）就不是照片，因為這邊（北邊）有大壩，大壩是一座山，筐

子又是一座山，一張照片拍下了兩座山。

對於亨利的拍攝特點，陳勃有兩點評價：一是「那種快動作抓取以人為主題的

攝影風格是值得我們學習的」，因為這樣的照片更生動，也更能表現勞動者建設社

會主義的熱情。其次，陳勃也認為，亨利只強調自己多看，不願意聽從別人跟他

介紹情況，因此抓取的多是表面現象，有一種尋找興趣點和客觀主義的報道傾向，

會錯過事物的本質。應該說，陳勃的眼光相當獨到：亨利雖然在集結著十萬之眾的

勞動工地，但他的拍攝方法卻依然是那種街頭攝影的抓拍方式，作為一名思想深處

始終有超現實主義情結的攝影家，對於陪同者極希望他反映的社會主義建設高潮，

也許正是他試圖迴避的。因此，縱觀亨利此次中國之行的照片，哪怕是最熱烈的場

面，比如十三陵水庫建設工地、黃河三門峽水電站建設工地，卻始終缺少中國式的

熱乎氣，而是一種旁觀的眼光、冷靜的調子，對「大躍進」的這種「消極態度」（其

實這是亨利對世界的基本態度），也是他後來被列入「形形色色資產階級」藝術家

而痛遭批判的原因之一。

三 亨利看「大躍進」：從同情到懷疑，再到莫名其妙

六月二十日拍攝過十三陵水庫建設工地之後，亨利在北京又待了幾天，拍攝了全國農具展覽會，北京的模範監獄、幼兒園等，然後便是北上南下，北上訪問了瀋陽、鞍山、蘭州、玉門、烏魯木齊、吐魯番、西安等地，在七月中旬回到北京。南下訪問了河北徐水縣、河南三門峽水庫建設工地、上海、武漢、成都、重慶等地，在國慶前夕回到北京，《生活》雜誌說他在中國四個月行程七千英里（約一萬一千二百公里）。行程匆匆，亨利在記錄「大躍進」運動的同時，也以獨特的眼光解讀了這場橫空出世的「大躍進」：三分同情，三分懷疑，三分莫名其妙。

根據「大躍進」的親歷者、時任國務院副總理的薄一波的回憶錄《若干重大決策與事件的回顧》（下面簡稱《回顧》）的敘述，「大躍進」之名得自於《人民日報》：

「躍進」一詞，首先出現於一九五七年十月二十七日人民日報社論：《建設社會主義農村的偉大綱領》，社論要求「有關農業和農村的各方面的工作在十二年內都按照必要和可能，實現一個巨大的躍進」。這是黨中央通過報紙正式發出「大躍進」的號召，也是第一次以號召形式使用「躍進」一詞。⑤

「大躍進」是從農業開始的。在農業方面，「大躍進」的目標主要是解決糧食問題，由此引出了人民公社化運動，並引發了後來虛報畝產幾萬斤的浮誇風，致使毛澤東認為糧食問題已經解決。在工業方面，「大躍進」的主要目標是迅速提高中國的鋼鐵產量，在兩三年內趕超英國，由此導出了全民大煉鋼鐵。根據薄一波的《回顧》，

一九五八年三月，冶金工業部部長王鶴壽提交給中央的鋼鐵工業發展報告中提出，我國鋼鐵工業發展存在「大躍進」的條件，有可能在十年內鋼鐵產量達到三千五百萬至四千萬噸，十年內趕超英國沒有問題。這份報告令毛主席十分開心，稱為是「一首抒情詩」。後來亨利看到的工業「大躍進」的場面也的確很抒情、很喜慶：在甘肅玉門油礦，他拍到一位創造了新紀錄的女工和同伴們打著手鼓到石油管理局去報喜，在說明中亨利寫道：「中國『大躍進』，一九五八，甘肅玉門。無論哪個城市，無論哪個地區，你都能聽到工人代表在敲鑼打鼓地到行政主管部門去報喜，說產量又創新高。這是玉門石化機械廠的工人去報喜，他們的產量在過去十年翻了兩番。」

一九五八年六月，幾次修改後，中央將一九五八年的產鋼目標定為比一九五七年（三百三十五萬噸）翻一番，達到一千零七十萬噸。薄一波在《回顧》中說，一九五八年七月，全國產鋼七十萬噸，上半年全國產鋼三百八十萬噸，與一千零七十萬噸的目標還差很遠，這讓毛主席很著急，既然糧食問題已經解決，就決定將全黨

全國的工作重心轉移到大煉鋼鐵上來，「以鋼為綱」。從八月開始，全國掀起了全民大煉鋼鐵的熱潮，書記掛帥，遍地開花，全國新建各類小高爐幾十萬座。經過全黨全民的努力，一九五八年十二月二十二日《人民日報》以套紅通欄標題報道：《一〇七〇萬噸鋼——黨的偉大號召勝利實現》。至此，「大躍進」的第一波——人民公社化運動和全民大煉鋼鐵運動落幕。而亨利在中國行走的七、八、九三個月，正是「大躍進」第一波進入高潮的階段。

短短四個月，亨利當然看不到一九五八年之後「大躍進」的後果。但亨利本人來自西方工業化國家，他的採訪經歷使他對世界——包括對社會主義國家的老大哥蘇聯和資本主義國家的領頭羊美國——有著廣泛深入的了解。在思想背景上，亨利本人一直具有左翼思想傾向，在一九五〇年代正積極要求加入法國共產黨，而且法國本身就是空想社會主義的老家，因此「共產主義」的概念在亨利的思想中，絕不是當時中國農民認識的那樣，「一大二公」、「鼓足幹勁生產，放開肚皮吃飯」。亨利的這樣一種個人視野和思想背景，面對這麼一場「跑步邁向共產主義」的「大躍進」，不可能不產生猛烈的碰撞。仔細閱讀亨利的照片，循著鏡頭和影像的線索，我們可以感覺到亨利對這場運動的獨特解讀和矛盾態度。

應該說，初到北京的所見確實使亨利十分興奮。十三陵水庫建設工地上讓人沸

383

騰的勞動熱情，國家最高領導人以普通勞動者的身份參加義務勞動，勞動者良好的紀律和自覺的奉獻精神，讓他感覺到中國人呈現出一種嶄新的精神面貌。全國農具展覽會上來自全國各地的農業幹部和農民，懷著極大的學習熱情，認真研究新農具的構造和功能、拿著尺子精細測量製作尺寸、仔細地記在本子上，準備回家仿造，提高農業生產能力。而這種對農具技術進步的重視直接來自中共最高層——一九五八年三月二十二日，毛主席在成都會議上稱改良農具「意義很大，這是個偉大的革命，是技術革命的萌芽」，五月二日開始的全國農具展覽會就是為落實毛主席的指示舉辦的……這還是十年前他看到的那個內戰激烈、金融崩潰、遍地飢民的中國嗎？這樣的轉變是怎麼發生的？此時此刻，亨利相信眼前正在進行的「大躍進」，就是一場促進這種轉變的社會主義建設運動。

但隨後南下北上看了更多的城市鄉村之後，亨利以其對世界的了解和工業化國家公民的基本常識，所見所聞就不能不使他感到懷疑和莫名其妙了：當時中國的農業生產不斷放衛星，一畝地能產小麥幾千斤、水稻幾萬斤甚至十幾萬斤，中國的糧食已經多得吃不完，農民一天只要幹半天活就行了。依中國當時普遍以手工製造的農具為主、基本沒有機械化農業的生產條件，幾千年沒解決的糧食問題現在一個夏季就徹底解決，這樣的奇跡怎麼可能？如果不可能，為甚麼上自國家主席、下至普

通百姓都對這樣的「事實」深信不疑？這就是「大躍進」嗎？

一九五八年八月四日，毛主席視察了河北省徐水縣，該縣因在農業生產中創造出「行動軍事化、作風戰鬥化、全縣食堂化、田間管理工廠化、思想共產主義化、領導方法群眾路線化」的經驗而被樹為「大躍進」的典型。毛主席下午三點到，直到七點鐘才離開。在那裡，他被告知該縣糧食豐收，此前該縣放的衛星包括一畝地產山藥一百二十萬斤、小麥十二萬斤、皮棉五千斤，糧食根本吃不完，剩下的只好造酒精。毛主席欣慰地說，一天可以吃五頓，「糧食多了，以後就少種一些」，一天做半天活兒，另半天搞文化，學科學，鬧文化娛樂，辦大學中學」。⑥ 毛主席視察後不久，中央就批准徐水縣在已經成立人民公社的基礎上，在全國率先進行「進入共產主義」的試點。九月，亨利來到了正在「跑步進入共產主義」的徐水縣，首先映入眼簾的是刷在牆上的標語：「共產主義是天堂，人民公社是橋樑」、「人有多大膽，地有多大產」。他看到的「共產主義」的基本景象是：為符合「組織軍事化、行動戰鬥化」的要求，農民到棉花地裡幹活要排隊行進，整齊劃一地走在田埂上；青壯年農民一半時間勞動一半時間進行層次很低的軍事訓練；小高爐火光熊熊，一排連著一排，全民正在大煉鋼鐵，場面十分壯觀。但與壯觀不協調的是細節：密密麻麻的小高爐旁，雜亂無章地堆放著礦石、鐵管等原料；有的小高爐邊上的腳手架

385

還沒拆掉就已經開火，旁邊的小高爐有的才砌了一半，整個佈局顯得毫無計劃，手忙腳亂。小高爐旁，一名中年農民光著膀子，用力拉著家裡煮飯的風箱給小高爐鼓風——這樣的場景雖然十分真實，但在亨利的鏡頭中，顯然已經有諷刺意味了。亨利的態度和對大煉鋼鐵的認識，可從為這張照片所寫的說明中清楚地看出來：

中國「大躍進」，一九五八，徐水公社（該公社的三十一萬人分為七個人民公社，住在廣達六百一十平方公里的二百八十個村裡）。政府鼓勵農民自建煉鐵爐，這是農民在用風箱為煉鐵爐鼓風。每三十分鐘，這兒的幾百座爐子能熔出五十公斤農民用來造農具的鐵，但這些自煉的鐵非常脆，用這種鐵打造的農具很容易斷為兩截。

當年下放到徐水縣的北京農業大學（現在的中國農業大學）幹部劉煉，一九五八年九月親自參加了徐水縣的大煉鋼鐵，他在《河北徐水「大躍進」親歷記》中有如下的回憶：

整個（煉鐵）工地按公社劃分為若干戰區，開展勞動競賽。各戰區都建起了

386

頗像樣的小高爐，由本公社負責提供「鐵引子」（廢鐵）和焦炭。沒有技術人員，就從外縣請來幾位曾經煉過鐵的師傅做指導，把本縣一些打農具、做馬蹄的工匠都組織起來。小高爐沒有鼓風機，就用人力拉風箱……（由於缺少焦炭）爐內溫度不夠，鐵熔化不足，鐵水流不出來，結果憋了爐。熱情高昂的建設者們還硬要頂牛向科學宣戰，爐長帶頭披著澆濕的棉被，鑽進熱氣逼人的爐膛去砸憋爐的鐵塊，每個人砸幾下就得撤下來，把結在爐內的煤鐵混合塊撬出來，各戰區就把這樣的東西上交。在徐水火車站上，這樣的怪物堆積如山，也不知道送到鋼鐵廠有甚麼用，而這個「戰績」又將計入今年的鋼鐵產量中去了。⑦

兩相對照，可以說亨利對大煉鋼鐵觀察敏銳，記錄真實，他比當時很多中國人更早地覺察出了問題，並坦率地將懷疑表現在照片中。

這種懷疑，在此前亨利在瀋陽等地拍的照片中已可看到。在瀋陽，亨利訪問了一家工廠，工廠門框上立著「勞動創造世界」六個大字，上面的雕塑更有氣魄：兩個工人用手臂推動著地球前進；前景則是兩名工人一個拉一個推，不慌不忙地運送著一地排車煤。亨利在圖片說明中寫道：「這座工廠原來有幾十位蘇聯專家，現在只剩下了一位；但工人們表示，即使沒有蘇聯專家的指導，他們仍然能超額完成年

度生產任務。」要推動世界的宏大目標、要改變自身的強烈願望與非常粗糙的勞動工具和相當初始的生產手段之間，必然存在著制約關係，這種制約關係在「大躍進」中十分明顯，但狂熱的中國人似乎以為可通過提升勞動熱情、增加勞動者的數量加上共產主義精神就可克服。

正是由於亨利直覺到了「大躍進」中內含著這種制約關係所帶來的不確定性，所以雖然場面總是很熱烈，但他的照片調子總是很冷靜，透露出了他對「大躍進」的疑問、莫名其妙和焦慮不安。

四 「看不見生產者面孔的國家」：個人生活哪裡去了？

與此同時，作為一名攝影家，令亨利感到不安的還有一個方面：眼前鋪陳的那些戰天鬥地的勞動場面都是國家意志的體現，他最感興趣的那些千姿百態的個人生活場景又在哪裡？十年前的內戰中，殘酷的戰爭讓每一個人都赤裸裸地呈現在街道上，呈現在真實的生活中，正是那些真實的面孔、驚懼的眼神、恐慌的生活狀態——總之是那些能夠真實地呈現個人命運的照片，讓他的《從一個中國到另一個中國》的報道成為經典。而今，轟轟烈烈的勞動生產似乎成了社會生活的全部，個

388

人生活——家庭、休閒、娛樂、戀愛、思考以及無聊等等——消失了。他所拍到的最能表現個人情趣的照片，是黃浦江碼頭邊一對男女青年在一起的照片，是不是情侶約會，攝影師自己也拿不準；而在新疆烏魯木齊拍到的一名女青年扶著一名少先隊員說話的照片，看上去具有相當的私人性，但照片說明卻點出了這是一位在街頭執勤的團員，在告訴這名少先隊員如何打蒼蠅、「除四害」——自一九五八年二月中共中央、國務院發出「除四害講衛生」的指示之後，「除四害」（消滅老鼠、蒼蠅、蚊子、麻雀，後來麻雀改為臭蟲——作者註）已經成為「大躍進」熱潮的一部分，這兩個孩子正是國家意志的執行者和體現者。因此，在亨利看來，中國正如蘇聯一樣，是一個沒有個人（私人）生活的國家。事實也正是如此：通過一九五六年全國範圍內的公私合營，中國完成了對資本主義工商業的改造，基本消滅了私人企業。一九五八年，又通過人民公社化運動和「跑步進入共產主義」，在農村基本消滅了農民的私有財產，被允許進行「共產主義試點」的徐水經驗就是「除了一雙筷子一隻碗是個人的，其他都歸公有了」（被形象地稱為「一鋪一蓋、一碗一筷」），終於，「大躍進」和「共產主義試點」使得中國人連生活也歸公有了，個人和私人消失了。也正是因為這一點，《生活》雜誌的編輯在編發亨利的報道時，稱中國是一個「看不見生產者面孔的國家」——這在一九六〇年批判「形形色色資產階級」

389

的時候，理所當然地被認為是對人民當家做主的社會主義中國的誹謗，而亨利的照片則為這種誹謗提供了依據。

在《決定性瞬間》一文中，亨利強調報道攝影從來不是單純地把看到的東西拍下來，事實本身沒有意思，有意思的是看事實的觀點。在即將結束中國之行前，亨利對中國「大躍進」的觀點已經清晰，他用一九五八年十月一日在天安門前拍攝的國慶遊行的照片來表明自己的觀點：參加遊行的小學生邁著幼小不穩的腳步，稚拙而興奮地向前跳躍，畫面正中的那個小女孩跳得很可愛，但很有跌倒的危險──這就是中國的「大躍進」。

五　漏掉了「決定性瞬間」？

七月中旬，亨利從西安回到北京。七月十六日，中國攝影學會邀請亨利就報道攝影問題與在京的部分理事和攝影記者座談，亨利詳細地闡述了自己關於攝影的觀點，發言摘要發表在一九五八年八月的《新聞攝影》雜誌上。

在中國當代攝影史上，這是一次重要且有特殊意義的座談會；但中國攝影學會對這個座談會的處理相當低調，後來《新聞攝影》雜誌在報道這個座談會時，不

僅沒有提到任何一位參加座談會的人的名字，而且還在「編者按」中強調：座談會摘要「僅供同志們研究資本主義國家的『現實主義』攝影藝術時，作參考」，可謂小心翼翼。其實這種擔心也許是不必要的。就當時中國攝影界對攝影的理解以及此後的反應來看，亨利對攝影的觀點和體會並沒有對中國攝影產生看得見的影響。可以說，當時雙方關於攝影的基本觀點差別很大，一方是自覺地通過攝影進行政治宣傳，一方是不懈地表達個人對世界的看法，二者沒有共同點。

關於攝影，亨利在座談中主要談了三個問題，第一，對攝影的基本看法。亨利重複了自己在《決定性瞬間》一文中關於攝影的基本觀點，那就是：「攝影作品是一個人的頭腦、眼睛、心三樣東西結合的產品。這三樣東西表示出攝影者的思想和他個人的感情。照相機只是一個工具而已，就如同用鋼筆寫字來表達思想一樣，重要的在於如何表達，而不在於鋼筆本身。……攝影是表現短時間內的一個完整的思想；它必須要表現事物最中心或最重要的部分。它主要包含兩個方面，就是主題和表現形式就是生活，而表現形式就是線條和構圖，通過它們，使我們的感情在照片中表現出來。關於主題和表現形式的關係，他打了一個比方：如果主題好，表現的形式不好，就沒有力量，就像吃飯時上了一盤魚，但只有魚骨頭，沒有魚肉。關於主題與細節的關係，亨利也打了一個比喻：一⑧亨利進一步談到了攝影的主題就是生活，而表現形式。」

391

個主題就好像一顆金剛鑽，有不同的側面，這些側面就是細節，因此攝影師是通過不同的細節來表現主題的。在這個意義上，報道攝影就是通過多張不同的照片來表現一個事物或事件的發生發展。小的事物同樣可以成為偉大的主題；但攝影師要注意不能沉溺到細節中，用收集一堆細節來代替主題。亨利特別強調，對自己所拍的主題，攝影師一定要有自己的觀點：「在沒有拍照前，我們就有了一定的看法。拿起相機來時，我們就是要把這種看法表達出來。」⑨這與他在《決定性瞬間》一文中的觀點相互映照：「作為攝影師，我們在拍照過程中不可避免地要對我們所見到的事物進行評價，而這正意味著一種巨大的責任。」

第二，照片必須真實。亨利說，「作為現實主義的攝影者，應當忠實生活。如果你所拍的東西是改變過的，那就不是真實的東西。」⑩因此，他多次強調「安排出來的畫面不是生活」——這話應該是說者有意，因為當時中國攝影界正在流行「安排出來的畫面」，亨利在很多中國攝影師的照片中發現了擺拍的痕跡。他直率地談到了對中國攝影師作品的印象：「我看到表現中國的照片不少，有些很好，但有些我不喜歡。我曾看見一張表現豐收的照片，一個婦女抱著一捆麥子，笑得很厲害。當然豐收是要笑的，但不見得笑得那麼厲害。在地裡，當然是灰塵僕僕，汗流滿面，但這個婦女卻很乾淨。」⑪他在徐水拍攝農民排隊下田的場景，清一色的精

神小伙子大姑娘，不僅沒有一個老年人，而且都穿得乾乾淨淨像過節——亨利看得出這是一個安排的場景。

因此，亨利強調：「對我來說，最大的愉快是拍出來的東西人家說真實。」[12]

作者相信，亨利對「真實」如此強調，對與會的中國攝影師應該是有所震動的。而作為一名攝影家，也是攝影史上最有影響力的攝影記者之一，終其一生，亨利都對現實的真實性表現出神靈般的敬畏。在這一點上，他從來沒有任何的猶豫和妥協，他絕不會像另一位報道攝影的大師、美國攝影家尤金·史密斯那樣，為了讓畫面更美一些而對拍攝對象稍加干涉，比如調整他們的位置。亨利的這種決絕態度在同時代攝影師中是絕無僅有的。他的很多拍攝特點都是為了保證照片的真實，比如他強調在拍攝時不能引起拍攝者注意，不能為了構圖的方便而安排被拍攝者的位置，甚至不能使用閃光燈、不能剪裁照片、不能在暗房裡對底片動手腳——比如疊加上原來沒有的東西；他甚至不用方畫幅的相機：「因為方形構圖和真實的生活不相符合。」[13]

在所謂「真實的背後沒有真實」的謊言下，時下對真實的絕對追求已經顯得很落伍了；但如果作為一名攝影記者，亨利的照片是擺拍而成的，現在人們是否還有興趣談論他呢？

393

第三，攝影師的工作方法。亨利認為攝影師腳底下不應該裝上輪子（即坐在車子上），他應該到處走動，動作要敏捷迅速；要置身於被拍攝者中間，但不要引起他們的注意。這就是他為甚麼使用小型相機而不用大型相機的原因：「這正如打獵的人不會抬著大炮去打獵的道理一樣。」⑭

座談中，亨利對技術問題談得極少，一方面是因為參加座談的人都是成熟的攝影記者，另一方面也與他對攝影技術的看法有關：「人們對技術問題的關心太多，而對如何觀察卻考慮得太少。」⑮

今天再讀這篇摘要，令人驚奇的是整篇文章中沒出現那個關鍵詞：「決定性瞬間」。顯然，亨利談到了「決定性瞬間」對於攝影的意義：「攝影是表現短時間內的一個完整的思想；它必須要表現事物最中心或最重要的部分。它主要包含兩個方面，就是主題和表現形式。」這與他在《決定性瞬間》一文中對攝影的界定大體相似：「對我來說，攝影就是在一剎那間對構成事件的意義以及恰如其分地表達這個事件意義的精準無誤的結構形式同時確認下來的方式。」但由於「決定性瞬間」這個關鍵詞的遺漏（不管出於何種原因），不僅使亨利的整個談話像泛泛而談，更使得當時的中國攝影師與「決定性瞬間」這一二十世紀最重要的攝影思想之一失之交臂——兩年後他們與亨利和「決定性瞬間」相遇時，亨利已經處於被批判的語境之下了。

六　轉身就有是非：一九六○年中國文化界對亨利的批判

一九五八年十月三日晚，中國攝影學會主席石少華再次設宴，為在中國工作了近四個月、即將返回法國的亨利送行。十月四日，亨利給中國攝影學會寫下了這樣的題詞：

我很高興見到中國的攝影家們，和他們熟悉起來，並和他們暢談我們共同的職業。儘管我們所處的世界不同，我們的職業是要按照我們各個人的感覺直接地而且自然地表達一切生活。

我們有一個重大的責任，因為我們把親眼見到的歷史記錄傳達給各國的百萬人民。

一九五九年一月五日──也就是一九五九年的第一期《生活》雜誌，根據亨利拍攝的中國「大躍進」的照片，重磅推出了《新中國內幕》的封面故事，報道了紅色中國快速推進的工程建設（如十三陵水庫）、中國人的日常生活（重點強調了天安門廣場的軍事訓練）、工農業生產、國慶遊行（特別選了和尚參加遊行的場面）、

395

「除四害」等內容，整個報道以彩色照片為主，用了多個跨頁，很有氣勢。對於亨利的報道——特別是關於中國的報道，《生活》雜誌總是高看一眼（這與該雜誌的老闆亨利·盧斯出生於中國並一直關注中國有關），人們也許記得，一九四九年第一期的《生活》，刊出的也是亨利關於中國的報道：《北平的最後一瞥》。

《新中國內幕》的報道在國際上產生了廣泛影響，是這一時期國際主流媒體關於新中國的最重要的報道之一。有意思的是，這個報道還留下了其他話題，話題之一就是後來亨利銷毀了此次在中國所拍攝的全部彩色正片，只留下了黑白底片，而在其有生之年出版的所有攝影集中，都沒有選入此次中國之行拍攝的照片，而其一九四九年中國之行的照片倒是屢屢入選。若干年後，亨利給《生活》的編輯做了這樣的解釋：最大的問題是，一九五八年在中國，他是一個太招人注意的洋人，無論走到哪裡總是引起圍觀，所以他沒有辦法在人們沒有注意到的情況下拍照。被《生活》選為封面的那張彩色照片可以作證：一群工人在微笑著鼓掌，最前面的兩個，一個正看著亨利，另一個正與他耳語，好像在說：今天有點不同尋常啊，來了個老外！

一九五九年，這組報道還發表在多家歐美報刊上，對世界了解新中國起了積極作用。

亨利的報道，在中國也引起了反響。一九五九年五月十九日，曾接待亨利的中

國攝影學會召開學術討論會，座談亨利在中國拍攝的照片和他的「現實主義」創作方法問題，石少華、張印泉、高帆、顧淑型、蔣漢澄、薛子江等十餘人出席。與會者首先對亨利在中國拍攝的照片感到不滿，「許多同志認為他抓取的只是生活中個別的偶然現象，因此，他不能正確地反映我國人民生活的本質。他在美國《生活》《皇后》雜誌上所發表的有關我國的照片，實際上是否定我國一九五八年「大躍進」的成績，在客觀上為美帝國主義的反華宣傳服務」。⑯與會者還分析了亨利之所以陷入片面性和表面性、不能反映中國社會生活本質的原因，乃是在於其資產階級的創作方法和立場觀點：

「有同志認為，布列松的創作方法是用新聞報道的形式，面向生活，它突破了西方國家攝影沙龍派的圈子，這是他較沙龍派進步的一面。但攝影創作道路同樣是沒有中間路線的，布列松雖然標榜現實主義和所謂深入生活，實際上是不深入生活」，因此也就不能反映事物本質。而他這種貌似深入生活的假象所拍出的照片，比沙龍派的照片更具欺騙性，因此不少同志認為：「布列松自己常說，他拍照的時候是不聽別人介紹情況的，他也不願意做調查研究，只要合乎他的口味他就抓取，顯然，他所謂的『口味』就是他的立場、觀點和目的。他的作品為美

397

國反動雜誌所歡迎，正是因為他的作品適合資產階級的口味，而資產階級報刊為他大肆宣揚也並不是偶然的。」⑰

既然這些照片為「美國反動雜誌所歡迎」，那麼遭到批判也就不遠了。一九六〇年，這組照片中的幾張被認為別有用心地歪曲了中國人民和社會主義建設，在國際上散佈流毒；亨利更被列為「現代資產階級流派中最能迷惑人」，也是最反動的、最危險的一派」即「新現實主義派」的代表人物，受到批判。

一九六〇年夏，中國文化界在北京舉辦了一個內部的「資產階級形形色色展覽會」，將一九五〇年代以來西方流行的藝術流派各找一兩個「代表人物」，供參觀批判，以提高中國藝術家的鑒別能力。資產階級美術方面的代表人物是薩爾瓦多・達利，攝影方面的代表人物就是亨利。這一年夏天，李振盛剛好考入長春電影學院攝影系，為了讓學生們看到「反面教材」，該院老師帶領學生到北京見識了形形色色的資產階級藝術，作為攝影系學生的李振盛認真抄下了對亨利的批判詞：

「新現實主義派」打著「客觀反映現實生活」和「客觀真實」的幌子，強調把現實用自然的形式真正記錄下來，以不擺佈，不組織加工，總是在現場出

398

其不意地抓拍人物，不剪裁不修改，來偽裝公正、客觀和真實，而實際上他們的資產階級立場和觀點十分鮮明，他們總是按照資產階級的利益和要求來歪曲現實生活。他們以揭露社會生活的陰暗面為主，偶爾也暴露一些資產階級統治的黑暗，以達到「小罵大幫忙」的目的，但大多數情況下，他們的鏡頭都對準進步的社會生活和勞動人民，像熟練的偵探一樣，快速抓取那些表面的、個別的、偶然的東西，來代替生活中的主要、本質的和有普遍意義的典型現象，極盡歪曲誹謗的能事。因此，它是現代資產階級流派中最能迷惑人，也是最反動的、最危險的一派。

法國這一派的主要人物勃洛松（即卡蒂埃－布列松——作者註），對我國社會主義建設進行歪曲和惡毒的宣傳。⑱

展覽羅列了亨利在中國拍攝的十三幅照片——主要是一九五八年拍攝的「大躍進」的照片，作為「對我國社會主義建設進行歪曲和惡毒的宣傳」的罪證加以批判。這些罪證照片包括：《女車工》，攝於瀋陽，其實是大學生在工廠實習的一個場景，由於該女生正專注地歪著身子查看車床上加工的零件，被認為「嚴重扭曲中國工人階級的形象」。《上班的工人》，攝於瀋陽，工人正在趕著去上班，作為背景的牆上

寫著「鼓足幹勁力爭上游、多快好省地建設社會主義」，被認為是攻擊社會建設的總路線。《碼頭工人》，攝於重慶，畫面上是碼頭工人在手抬肩扛地卸貨；亨利為這張照片寫的說明是：「碼頭上，人們在用手卸貨；機械設備還沒有裝上。」這張照片被認為是侮辱了中國工人（因為體力勞動很重），攻擊社會主義國家勞動條件落後。《參觀展覽》，攝於北京，在《新中國橋樑鐵路建設成就展》上，一位留著長長的白鬍子的老人面無表情地瀏覽著裝在玻璃框內的橋樑和鐵路模型，圖片說明略加幽默地寫道：「在被共產黨的軍隊解放前，這位老人可能已經見識過三場革命了。」這張照片被認為是污衊人民對社會主義建設沒有熱情。《抗議美國入侵黎巴嫩的集會》，一九五八年七月十八日攝於北京；當時為抗議英美軍隊入侵黎巴嫩，北京舉行了有一百三十五萬人參加、持續達三十四個小時的群眾遊行集會，周恩來總理發表聲明，聲援黎巴嫩人民。問題不是出在照片本身，而是亨利為照片寫的說明：「這樣的遊行可以把對政府的不滿引向他處」──這樣的說明詞當然是罪證確鑿、非批不可了。

由於這個展覽是內部展覽，影響並不大，所以沒有引起國外媒體的注意，亨利也一直不知道自己在中國被批判。直到二○○三年七月十日，他在法國城市阿爾勒與中國攝影家李振盛會見時，才從後者那裡知道自己的照片還有此遭遇。當參加會

400

見的美國聯繫圖片社總裁羅伯特・普雷基（Robert Pledge）把批判詞用法語唸給亨利聽了之後，這位已經九十五歲的老人開懷大笑：

「我當時是信仰共產主義的呀，難道中國不知道我是共產主義者嗎？我真的是共產黨黨員啊！儘管我沒有領到黨證……」老人家幾乎是大聲叫嚷著說出這段話。⑲

當時亨利是把中國人民當作「自己人」的，遺憾的是中國人民把他當作了「資產階級」。

【註釋】

① 《中國攝影學會通訊》第 12 期，第 23 頁，1958 年 7 月 10 日出版。

② 陳勃的文章見《中國攝影學會通訊》第 12 期，第 24—27 頁，1958 年 7 月 10 日出版。

③④ 《決定性瞬間——亨利・卡蒂埃－布列松》，孫京濤譯，見網絡文獻 http://dingjienk.spaces.live.com/blog/

⑤ 薄一波：《若干重大決策與事件的回顧》，第 26 章，中共黨史出版社，2008。

⑥ 轉引自 1958 年 8 月 10 日《人民日報》。

⑦ 劉煉：《河北徐水縣「大躍進」親歷記》，《春秋》2003 年第 2 期。

⑧⑨⑩⑪⑫⑬⑭ 《和法國攝影家卡捷爾‧布勒森座談攝影藝術摘要》，《新聞攝影》1958 年第 8 期。

⑮ 《決定性瞬間──亨利‧卡蒂埃－布列松》。

⑯⑰ 《創作輔導部集會，座談普勒松的創作方法》，見《中國攝影學會通訊》第 20 期，1959 年 6 月 23 日出版。

⑱⑲ 轉引自《紀念亨利‧卡蒂埃－布列松誕辰 100 周年》，見李振盛先生博客：http://blog.china.com.cn/art/show.do?d
n=lizhensheng&id=335742&agMode=1。

cns!6DFC5122714C5D96!127.entry。

1959 年 1 月 5 日，美國《生活》雜誌長達 18 頁的封面故事《新中國內幕》，都來自於亨利‧卡蒂埃－布列松 1958 年對中國的訪問。該報道的攝影史價值還在於它呈現了卡蒂埃－布列松在中國拍攝的彩色照片，因為此後不久卡蒂埃－布列松就將在中國拍攝的全部彩色底片毀掉。

《生活》雜誌《新中國內幕》封面報道內容之一：《紅色中國在努力創建未來》。

SWIFT CONSTRUCTION OF DAMS, WITH FANFARE AT THE FINISH

INCENTIVE POSTER, picture of completed Ming Tombs Dam (right front) and reservoir, was used to spur workers on. Ming emperors' tombs for which dam is named are at the mountain in background.

INAUGURATING DAM, the Ming Tombs Dam 35 miles from Peking, workmen march down from flag-decked top. Four hundred thousand men each gave 30 days' labor without pay and, working by hand, finished earth and stone structure in less than six months. It irrigates 41,000 acres, helps generate 230,000 kilowatts.

CHINA'S BIGGEST DAM, Sanmen on Yellow River, being built with machinery, will be done in 1962.

《生活》雜誌《新中國內幕》封面報道內容之二：《人們以隆重的儀式慶祝（十三陵水庫）大壩的快速建成》。

SPECTACULAR PARADES AND SERIOUS LECTURES

MONKS ON THE MARCH, Buddhists carry their designs of lotus blossoms in parade to Peking celebrating tenth anniversary of the establishment of Communist China. Buddhists (large backs) is largely exempted from Red persecution and even receives government financial subsidies in return for its support of the regime.

SEA OF STUDENTS with banners move through Peking's Tien An Men Square, equivalent of Red Square in Moscow, during the tenth anniversary festivities. Six hundred thousand civilians paraded for three hours and heard Red leaders promise "a bigger life of abundance" within "about three years."

LESSON IN THE FIELD finds an earnest schoolboys at communes near Peking getting lectures on use of rice fields. School children are made to do practical work.

INSTRUCTION UNDER ARMS is given soldier-civil at Peking's Tien An Men Square. Militiamen are among 200 million civilians who do part-time drilling.

CONTINUED

《生活》雜誌《新中國內幕》封面報道內容之三：《壯觀的（國慶節）遊行，嚴肅的宣講》。

在上海碼頭，機器設備已經代替了人力，但在重慶，重活仍需要人力，1958 年。

攝影：亨利・卡蒂埃－布列松（Henri Cartier-Bresson/Magnum/IC）

這是 1960 年夏卡蒂埃－布列松受到批判的 13 幅照片之一，批判者認為卡蒂埃－布列松故意歪曲中國工人階級勞動條件落後。

1958 年，瀋陽。勞動學習是中國學生生活中不可缺少的一部分。這個女孩是瀋陽機械工程學校的學生，她和其他 6000 名學生在該校要學習 5 年。

攝影：亨利・卡蒂埃－布列松（Henri Cartier-Bresson/Magnum/IC）

這是 1960 年夏卡蒂埃－布列松受到批判的 13 幅照片之一，批判者認為卡蒂埃－布列松嚴重歪曲了中國工人階級的形象。

1958 年，新疆。據蘇聯地質學家調查，這裡是中國戰略物資（石油、煤炭、銅、鈾、鋅等）蘊藏量最豐富的地區。
這家汽車與拖拉機廠建於 1952 年，是新疆建設的 400 家紡織廠、煉油廠、鋼鐵廠等大型工廠之一。
攝影：亨利．卡蒂埃－布列松（Henri Cartier-Bresson/Magnum/IC）

北京開往瀋陽的列車，如果在車上用餐，可能要花人民幣 0.5—1.2 元。因此，在列車停車間隙，許多旅客在站台上
買些小吃享用，1958 年。
攝影：亨利．卡蒂埃－布列松（Henri Cartier-Bresson/Magnum/IC）

大煉鋼鐵，徐水縣，中國，1958 年。

攝影：亨利・卡蒂埃－布列松（Henri Cartier-Bresson/Magnum/IC）

西安，在媽媽帶領下，孩子們參加鋪人行道的勞動。

攝影：亨利‧卡蒂埃－布列松（Henri Cartier-Bresson/Magnum/IC）

第十二章 旁觀者

——一九六四—二〇〇五年何奈·布里的七訪中國

何奈·布里（Rene Burri，1933—2014，瑞士人）是繼羅伯特·卡帕、卡蒂埃—布列松等之後瑪格南第二代攝影師中的頂尖高手之一，瑪格南群體中可與之比肩的是埃利奧特·歐威特（Elliott Erwitt，1928—）和在中國早被奉為大師的馬克·呂布等幾人，都是二十世紀六七十年代的為「報道攝影的黃金時代」增加含金量的中堅人物。二〇〇四年「歐洲攝影之家」（MEP）推出精心策劃的「大師回顧展」系列，布里的展覽被作為「開門展」隆重推出，在開幕後的幾週內，平均每天觀眾三千人。筆者曾在那裡看過「大師回顧展」的第二個展覽——「馬克·呂布攝影回顧展」；你可以想像一下在佔地面積只相當於北京一個中型四合院大小的地方，每天三千人是一種甚麼樣的盛況！

像很多瑪格南同事一樣，布里擅長專題報道攝影。他在一九六〇年代完成的關

409

於巴西、古巴、中東和東德與西德的報道，在這些國家和地區享有馬克·呂布在中國這樣的聲譽。早在一九六〇年，他就敏銳地報道了巴西在城市化過程中農村人口的遷移問題和貧富分化問題；三十年後，攝影家塞巴斯蒂奧·薩爾加多（Sebastiao Salgado，1944—，生於巴西）把這一主題演繹成了具有宏大國際背景的《移民》。

而在一九六三年出版的《德國人》一書中，布里通過攝影和紀錄片第一次以對比的方式對不同政治制度下東西德人民的生活、人際關係、政治暗示和意識形態進行了深度考察，這組報道在專題報道攝影發展中具有里程碑式的意義，在歐洲評價很高，可惜國內介紹得很少。

一 一九六〇年代最了解中國的西方攝影師

布里第一次訪問中國是在一九六四年。

對於中國，那是一個內政外交都十分困難的年代：國內，「大躍進」造成的困境尚未恢復；國際上，中蘇兩黨交惡，中國在外交上承受著北約國家和華約國家的雙重冷漠。中國及時調整外交政策，從周邊國家首先取得外交突破。一九六四年，中國與巴基斯坦達成協議，開通北京和上海至卡拉奇的國際航線。對於西方國家，

410

這是中國打破封鎖的重要舉動，而這一舉動無意中成全了一個正在尋找機會的攝影師——布里——希望到中國採訪的夢想。當時，中國被認為是一塊「神秘的土地」，關於中國的照片在西方媒體十分稀罕。布里從一九五○年代末就向中國有關機構申請到中國採訪，但一直沒有獲得批准。在巴中新航線開通之時，布里正被巴基斯坦國際航空公司（簡稱 PIA）聘請為形象攝影師。於是，作為 PIA 的工作人員，布里在一九六四年四月第一次飛進中國領空。在四月與五月期間，布里有機會訪問了上海、北京、西安、延安、無錫、廣州等地。在布里的鏡頭中，一九六○年代的中國，無論城市還是農村，都顯得非常空曠，但生活中瀰漫著濃鬱的政治氣息。廣州街道上，人們身著藍灰色中山裝，個個表情嚴肅；北京的天安門廣場，一群小學生在老師帶領下，正等待進入中國革命博物館參觀；延安，從寶塔山走下的青年人，列隊前去參觀另一處革命紀念地；而在無錫，卻是一個農民在廟裡虔誠地祈禱——這是此次布里鏡頭中唯一一個屬於「個人生活」的場景。布里的照片成為當時歐美關於中國情況的最新報道，被《生活》等有影響的雜誌迅速刊發。

一九六四年十二月，正沉浸在對中國的迷戀之中的布里在瑞士駐中國大使幫助下（布里本人是瑞士公民），再次獲得到中國採訪的機會。這使他一夜之間成為當時最了解中國的幾個西方攝影記者之一。一九六五年，不列顛百科全書出版社為了

411

補充關於中國的內容，通過外交途徑獲得到中國拍攝的機會，這個機會垂青的人又是布里。這次，布里帶著夫人羅瑟琳一起來到中國，除了拍照之外，還拍攝了二部紀錄片，其中的不少鏡頭被布里用作插圖。一九六八年，隨著全球革命熱潮的興起，英國廣播公司（BBC）根據布里拍攝的紀錄片，編輯成了一個長達五十分鐘的《中國的兩個面孔》（The Two Faces of China）的專題節目，成為當時世界了解中國的重要資料。

不經意中，布里已經成為歐洲攝影師中最了解中國的人之一。一九六六年，布里從事攝影十三年來的第一個個人展覽在蘇黎世的形（Form）畫廊舉辦，展覽的名字就是《中國》（China），全部是他三次中國之行拍攝的照片。一九七二年中美關係恢復正常化，美國紐約大都會藝術館舉辦了《長城背後》（Behind the Great Wall of China）的展覽，展出的照片主要是三位攝影師的作品：卡蒂埃—布列松、馬克‧呂布、何奈‧布里。

一九六六年，中國隆重紀念紅軍長征勝利五十周年，受德國著名雜誌《明星》（Stern）的派遣，布里第四次來到中國，訪問了瑞金、延安等地，報道了長征途經地區的歷史性變化。

一九九〇年代中期之後，布里已經很少拍攝了。一九八九年蘇聯的那次採訪多

412

何奈‧布里在長城上的工作照，1965 年。

圖片提供：何奈‧布里（courtesy Rene Burri）

413

少使他感到了挫折。那年，美國總統列根訪問蘇聯，在莫斯科紅場拍攝列根與當時蘇聯領導人戈爾巴喬夫的會見時，站在成群的攝影師中，喜歡出人意料的布里感到難以摁下快門。當他試圖繞過警戒線拍攝時，警衛毫不猶豫地把他揪了回去。這樣的經歷使他有點沮喪地感歎，現在越來越難以拍出那種超乎常人的照片。

布里被公認為卡蒂埃－布列松之後第二代大師中的一員。他的作品具有一種超乎記錄的神秘和象徵意義，作品的構圖具有一眼就能被識別出來的獨特個性，工作中具有堅定的道德操守，被認為是既繼承了卡蒂埃－布列松「決定性瞬間」的精神，又開創了攝影報道融於藝術的新途，是歐洲報道攝影之「記者－藝術家時代」的先驅之一。

二　布里的照片為何卓爾不群

二〇〇四年，英國菲頓出版社推出了布里的第十五本書：《何奈・布里攝影集》（Rene Burri Photographs）第一卷。編輯說這本書非常難編，不是因為書很厚，而是因為布里圖片故事中的幾乎每一幅作品都可以當作精彩的單幅作品對待，收入與放棄之間頗費思量。的確，看慣了手邊報紙的「報道攝影」，再看布里的照片，猶

414

如雲南大山裡插隊的「孩子王」老桿突然置身於巴黎的春秋時裝發佈會，除了驚豔的暈眩，剩下的就是想擁抱這些照片的感覺了：這樣的高貴典雅與簡潔樸實，這樣的熱情奔放與法度嚴謹，這樣的勇敢無畏與細緻入微……浪漫恣肆的形式與激情厚重的歷史，竟然是在電光石火的瞬間相遇、結合、完成、凝固的嗎？

魯迅說，沒有天馬行空的大精神，就沒有石破天驚的大藝術。在這樣的照片背後，究竟藏著甚麼樣的精神？為甚麼面對同一個事件，布里的照片始終卓爾不群？

二〇〇四年十月九日，作者曾在北京與布里暢談，並向他提出此問題。「其實瑪格南的攝影師也是在記錄現實。但我們平常對現實的理解上，覆蓋著他人很多陳腐的見識，就好像一層塵土覆蓋在現實上面，而很多攝影師的目光就停留在這層塵土上。」布里說，「我先抹去塵土，再摁下快門。我喜歡在現實中拍出帶有超現實色彩的照片。」

「先抹去塵土，再摁下快門」，這就是做「不染塵」的觀看啊。布里的「塵土觀」，既與中國佛家「辨色空」（區分表象和本體）的認識論暗通款曲，更體現了二十世紀後半葉歐洲哲學中甚囂塵上的對現實與真實的質疑精神。在這種質疑精神氛圍下，「眼見為實」（seeing is believing）已經被改為「觀看就是質疑」（seeing is questioning）的俏皮話。而報道攝影由對現實的記錄轉化為對現實的質疑，不僅帶

來了拍攝的深度，也自然而然地賦予照片一種思想者的風流。在作者打過交道的二十多位瑪格南攝影師中，幾乎都表述過類似的意思，這點可算是瑪格南攝影美學的一個重要特徵。

曾有攝影師說自己對瑪格南的攝影師之所以崇敬，「在於他們採訪後的照片和別人不同。他們的才能表現在，他們的個性和對世界的看法是通過攝影技術以及個人經歷注入作品中的⋯⋯他們知道如何把現實以一種方式框到作品中，而別的攝影師卻做不到這一點」。① 瑪格南攝影師善於把現實以某種方式「框」到作品中，首先是他們對現實的理解和選擇與眾不同，體現在照片上則是構圖的獨具風格。二〇〇五年作者在採訪時任瑪格南圖片社主席的托馬斯·赫普克爾（Thomas Hoepker）時，他也認為構圖和瞬間一樣，是構成好照片的最重要的元素。而在瑪格南中，布里是構圖最優雅的攝影師之一。這是一種由文化滋潤出來的優雅，使布里的照片在精神氣質上與歐洲歷史悠久的繪畫和造型藝術相契合，他的照片之於媒體，猶如提香的畫作之於教堂的牆壁，無論是在簡樸的鄉間小廟還是美第奇家族的恢宏殿堂，都會使置身之處熠熠生輝。

在攝影構圖上，布里既得益於他在蘇黎世藝術學院時芬斯勒（Finsler）教授等的視覺訓練，更深受卡蒂埃－布列松的影響。在一九五二年出版的《決定性瞬間》

416

中，卡蒂埃—布列松對構圖作過精闢論述：

一幅照片，要想把題材盡量強烈地表達出來，必須嚴格地建立起形式之間的聯繫。……在攝影中，構圖實際上就是眼睛在見到不同元素的同時把它們組合成有機聯繫的結果。由於內容和形式不可能分割，構圖是不可能事後補上的……因此，構圖是我們永遠必須全力以赴的首要任務。②

從上面的表述可以看出，卡蒂埃—布列松不僅是一個「瞬間決定論」者，還是一個「構圖至上論」者。對這一點，不少瑪格南攝影師都有切身體會，布里更直言自己從卡蒂埃—布列松那裡學會了「帶著框子看世界」：

那時候（指卡帕去世之後——作者註），瑪格南就是一所學校，亨利（卡蒂埃—布列松的名字）就是校長，每個攝影師都受到他幾乎是教條式的嚴格指導。每次出差回來，我們都把膠片交給亨利，他拿著放大鏡，把膠片正過來翻過去地看。亨利特別看重構圖，他看構圖的方法很特別，經常把底片倒過來看。我們都從他那兒學會了帶著框子看世界，這對我幫助很大，可他那種「框子至上」的教

417

條，也真讓人受不了。有一次，我故意把一本書封面的構圖裁開，背靠背地排，這樣構圖就明顯地很讓人困惑，亨利就大叫：「啊，這張照片怎麼回事？怎麼拍成這個樣子？」我對他說，「你就知道構圖、構圖，照片不完全是構圖，它還有別的重要的東西！我專門弄成這個樣子，我要超越你的構圖教條！」把亨利氣壞了。

（何奈·布里二〇〇四年十月九日與作者的談話）

馬克·呂布也不止一次地提及卡蒂埃－布列松喜歡把底片倒過來看構圖的事，並說卡蒂埃－布列松教導他在拍照片的時候也可以這麼看構圖，結果是他一九五三年在巴黎埃菲爾鐵塔拍油漆工的時候，由於把相機倒過來看構圖，差點從鐵塔上栽下來。

雖然布里照片的構圖備受稱道，但就像他與卡蒂埃－布列松所爭論的那樣，他始終認為攝影中有比構圖更重要的東西，那就是生活和生活中對人的關注。布里曾說自己的照片中，有一部分是「沒拍的照片」（untaken photos），這些「沒拍的照片」最能代表他對人的態度，特別是對於那些弱勢者的態度：拍那些人的照片可能會給他帶來好處（比如多賺錢），但布里仍然毫不猶豫地放棄了這些題材，有時這種態度到了相當固執的地步。一九六四年初次訪問中國時，一位官員建議他拍攝一

個園丁。看著那個埋頭工作的園丁，他拒絕了。有人跟他嘀咕：你一定要拍，那位

園丁是一個特殊的人物——他就是中國的末代皇帝溥儀！但看著這位落魄的皇帝，

雖然這幅照片在西方能賣大錢，布里仍然搖搖頭。

三　我們是事件的參與者，我們目擊了世界！

有一次需要幾張底片，在瑪格南到處找不到，布里就在家裡翻，結果不經意間翻出一個袋子，裡面裝的全是他坐飛機的登機卡，稱一稱，六公斤重！而這只是一部分。六公斤重的登機卡，到底意味著攝影師甚麼樣的經歷？

一九五九年，布里成為瑪格南的正式成員。從一九六〇年代至一九八〇年代，他的採訪足跡遍及世界數十個國家，在遠東和中東地區、南美洲、歐洲、美國、非洲都做出了傑出報道，而對社會主義國家的報道更是獨樹一幟。一九六三年，他拍的古巴革命領袖切·格瓦拉有點自傲地坐在椅子上抽雪茄的肖像，成為一九六〇年代青年人追求理想主義和第三世界人民反對殖民主義運動的形象標誌，在全世界廣泛傳播。更為難得的是，此後的三十多年裡，布里不斷地訪問古巴，從格瓦拉在古巴的出生地一直走到在玻利瓦爾打游擊時的犧牲地，沿著這條路線拍攝了追憶格瓦

419

拉的長篇報道。該報道在二〇〇二年由納塔爾（Nathan）出版社收入著名的「黑皮書」，以《切・格瓦拉》為名出版。二十世紀六七十年代，布里四次訪問中國，成為「冷戰」時期最了解中國的幾個西方攝影記者之一。一九八六年，中國紀念長征勝利五十周年，布里來中國重走長征路，完成了關於長征的長篇攝影報道和紀錄片。

一九九〇年代之後，布里把主要精力放在整理照片出書和辦展覽上，他稱為賦予照片第二次生命。一九九八年，著名的《名利場》（Vanity Fair）雜誌要出專輯紀念卡蒂埃－布列松九十壽辰，需要一個「對等的」攝影師來拍攝。編輯提了幾個大名鼎鼎的攝影家，「赫爾穆特・牛頓（Helmut Newton，1920—2004）？」老闆搖頭。「萊布維茲（Annie Leibovitz，1949—）？」老闆仍然搖頭。「何奈・布里？」老闆笑了，說：

「南・戈爾丁（Nan Goldin，1953—）？」老闆還是搖頭。

「你找對人了。」

於是我去找亨利，泡了五個小時，他才嘟嘟嚷嚷、一臉不高興地同意了。

一會兒托著下巴，一會兒趴在桌子上，一邊不停地問：「行了嗎？」「該結束了吧？」我拍他已經拍了四十多年，永遠都是「別拍、別拍、別拍」、「不要、不

要、不要」，要麼就過來抱住我，「看你還拍！」這次更過分，他在桌子上寫字……

「何奈，你拍的這張照片千萬不要讓第三個人看到啊，千萬不要公之於眾啊！」

（何奈·布里二○○四年十月九日與作者的談話）

這次採訪是布里在一九九○年代後期的一次重要拍攝，是友誼深厚的兩位大師的溫情對話，也是卡蒂埃－布列松在去世之前最後一次接受攝影採訪。

攝影家曾年是布里的朋友，在《老漢布里》一文中，曾年對布里有這樣的描述：「如果再重新選擇一次的話，他仍會毫不猶豫地再次選擇新聞專題攝影這一行。這個職業的人都不會發財，不會成為巨富，在付掉旅館、膠捲、沖洗照片、飛機票、電話、電傳等種種費用之後，剩下的只夠往破舊的大眾牌汽車裡加一點汽油。但是，『因為我們是事件的參與者，我們目擊了世界！』何奈·布里一字一句地告訴我，所以他是『富有的』。」

在超過六十年的攝影生涯中，布里被認為是一個樂觀主義者。他對世界懷有一種烏托邦色彩的想法，對理想的嚮往超過了拍攝毀滅和災難的興趣。就內心的深層而言，這正是他關注中國、希望訪問中國的原因。二○○四年和二○○五年，他的作品也兩次在平遙攝影節展出。在他看來，中國是一個有古老的文明、人口眾多但

421

又非常貧窮的國家；這個國家如今擺脫貧困走向現代和富裕，創造了一個像神話一樣的成就；在對中國的訪問中，他發現了這種變化，感受到了這種力量。德國攝影評論家、《徠卡世界》（Leica World）的編輯漢斯－米夏爾・克茨勒（Hans-Michael Koetzle）在為《何奈・布里攝影集》（二〇〇四）所寫的評論中認為，「對布里而言，儘管中國有很多問題，但那裡是一個精神與力量的匯聚之處，布里在一次次對中國的訪問中，讓自己與中國文化聯繫起來」。

也許在變化著的中國身上，布里看到了自己對於社會發展的某種理想。

【註釋】

① 〔英〕盧賽爾・米勒：《世界的眼睛——馬格南圖片社與馬格南攝影師》，第 383 頁，徐家樹譯，中國攝影出版社，2001。

② 《決定性瞬間——亨利・卡蒂埃－布列松》，孫京濤譯，見網絡文獻 http://dingjienk.spaces.live.com/blog/cns!6DFC5122714C5D93!127.entry。

422

上海南京路，1964 年。

攝影：何奈‧布里（Rene Burri/Magnum/IC）

毛澤東騎過的馬。這匹白馬曾跟隨毛澤東二十多年，1962 年死於北
京，後製成標本在延安博物館陳列，1965 年。

攝影：何奈‧布里（Rene Burri/Magnum/IC）

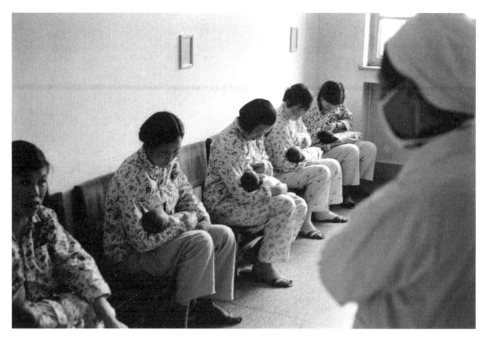

北京婦產醫院，醫生指導母親給新生兒餵奶，1965 年。

攝影：何奈・布里（Rene Burri/Magnum/IC）

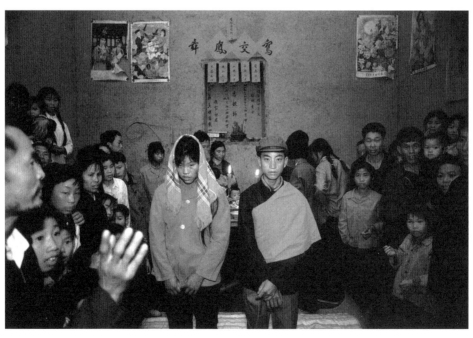

鄉村婚禮，1985 年重走長征路時拍攝。

攝影：何奈・布里（Rene Burri/Magnum/IC）

第十三章 一九七九年的中國

——伊芙‧阿諾德與她的《中國之行》

一九七九年，等了十年的那張簽證來了！

一九七六年九月九日，毛澤東主席逝世。毛之後的中國，是延續「無產階級專政下的繼續革命」，還是轉向新的方向，成為留給世界的巨大懸念，無數西方記者想盡辦法試圖進入中國探尋真相。時在巴黎的馬克‧呂布向中國駐法國使館遞交簽證申請，要求前往北京拍攝中國人民悼念毛主席的活動和毛主席的葬禮，他的申請被拒絕，「我們知道你是中國的朋友，」使館官員告訴他，「但現在我們家裡亂套了。」

家裡亂糟糟的，自然沒有心情待客。好在這種局面在一九七六年十月戛然而止。一九七八年十二月，中共十一屆三中全會召開；一九七九年一月一日，中美正

425

式建交；一九七九年一月二十六日，中國國務院副總理鄧小平訪美，中國以一個外交上的華麗轉身揭開了新時代的序幕。而在國內，批判「兩個凡是」、「右派」平反、「地富反壞右」摘帽、全面推廣農業生產承包責任制、工業領域的體制改革試點、在珠海和深圳試辦特區、第一個中外合資企業建立、鄧小平在會見來訪的日本首相大平正芳時第一次提出中國要建設「小康社會」……此後三十年推動中國發展的很多事情都在這一年開了頭。一九七九年，實際上成為中國改革開放元年。

一九七九年一月三十一日，瑪格南圖片社的美國籍攝影師伊芙·阿諾德（Eve Arnold，1912—2012），在倫敦登上前往北京的飛機。在中國邁出改革開放第一步的時候來到北京，可謂是在「正確的時間」到達了「正確的地方」。為這一天，阿諾德等了十年。

阿諾德是二十世紀最出色的女攝影記者之一，一九五五年成為瑪格南的正式成員，一九六○年代初定居倫敦，一九六○年代末開始長期擔任《泰晤士報》雜誌攝影記者。她對美國黑人運動和好萊塢明星新聞的報道——特別是其拍攝的瑪莉蓮·夢露，具有廣泛影響。阿諾德自言從她成為攝影師起，「到中國去」就在日程表上佔據前列位置。從一九六九年開始，她每年都向中國使館遞交簽證申請。一九七九年初，她如同往年一樣遞交了簽證申請，很快就接到使館電話：簽證申請通過，經

426

延長她在中國的居留時間可達六個月，更重要的是，她可以旅遊者的身份，經國家旅遊局安排，在中國境內去她想去的任何地方。

這一年，阿諾德六十七歲。

阿諾德的行李是兩個大箱子：一個裝滿了膠捲，另一個裝滿了包裝精緻的牛排和奶酪，是她為在中國拍攝準備的「公關」禮品。

「一九七九年，中國還沒有摩天大樓和高速磁懸浮列車，岳敏君的一幅油畫也賣不到二百萬英鎊。在西方人的想像中，這個世界上人口最多的國家，就是一大群穿藍制服騎自行車的人。」二○○七年十一月，英國《獨立報》資深評論員蘇西·拉什頓為阿諾德拍攝的中國照片寫評論，在提到一九七九年的中國時如此寫道。

「穿藍制服騎自行車」是西方對「毛時代」中國人的基本印象，而當時他們對中國的了解大體上也僅限於此。

二十四個小時的旅行之後，阿諾德抵達北京。此時正值一場大雪飄落京城，白雪覆蓋著高度幾乎相等的平房房頂，城市被道路和胡同切成一個個的方格子。街上，人們穿著藍灰色衣服蹬著自行車匆匆而行。看上去，北京或者說中國，沒有甚麼變化。

北京的確如馬克·呂布所說就像一座巨大的村莊，沒有幾座高層建築，白雪覆

伊芙·阿諾德在中國，1979 年。

攝影：顧新華（音譯，Gu Hsinhua）

二　長城上的時裝表演與南京路的知青遊行

國家旅遊局為阿諾德配了一名翻譯，並幫她制定了一份十分緊張的拍攝日程。

每天早上阿諾德會在五點鐘醒來，從床邊的暖瓶裡倒出熱水泡一杯茶，從六點開始一直工作到中午，飯後午睡一小時，再一直工作到傍晚，晚飯後再拍攝人們的娛樂活動。「那種化裝和演出都很複雜的戲劇，以及天真的孩子們歡樂的遊戲，在很多工廠和公社裡都有。」阿諾德說。①

六個月內，阿諾德以北京為中心做了兩次長途旅行，行程達四萬英里（約六萬四千公里），北到內蒙古南至西雙版納，西北走絲綢之路到新疆，西南到了西藏的拉薩——這是當時中國政府所允許的外國人在華旅行的最廣路線。除了法院審判罪犯和海軍艦艇沒能安排拍攝之外，這兩次旅行沒有給阿諾德留下任何遺憾，展現在她眼前的是一個傳統落後的中國，也是一個把在二十世紀後半期實現現代化作為目標的中國；一個美麗淳樸的中國，也是一個在貧窮中知足常樂的中國——最重要的，是一個真實的中國。

一九七九年的中國還處於「後文革時代」，「文革」對社會生活的影響處處可見，「文革」造成的社會問題也還遠沒有解決。在北京，阿諾德拍攝了既帶有「文革」後

429

續影響又透出當作改革開放初期新氣象的某些地方；在上海，阿諾德記錄了與「文革」纏繞在一起的另一件大事：知青返城。知識青年上山下鄉運動始於一九六八年底，當時毛主席指示：「知識青年到農村去，接受貧下中農的再教育，很有必要。要說服城裡的幹部和其他人，把自己初中、高中、大學畢業的子女，送到鄉下去，來一個動員。各地農村的同志應當歡迎他們去。」《人民日報》刊登了《我們也有兩隻手，不在城裡吃閒飯》的報道，由此全國掀起了知識青年上山下鄉運動的熱潮。到一九七五年年底，我國上山下鄉的知青已達一千二百萬人。一九七九年年初，國務院同意知青回城，但回城後很多知青找不到工作，於是在一些城市——包括上海——知青們舉行了要求安排工作的遊行。南京路上，知青們拿著寫有「全市知青聯合起來」等字樣的標語，喊著「要工作」的口號，年輕而蒼老的面容，眼睛裡滿是迷惘。阿諾德看得出來，在這些人激烈的情緒背後，是被壓抑的痛苦和對生活的最基本的愛。

她認真地詢問過知識青年上山下鄉的過程和這些人的命運遭際，並為這些青年人的蹉跎歲月扼腕歎息：「讓我始終難忘的是中國人的精神。一九七九年，中國剛剛從十年『文革』中浮出水面⋯⋯整整一代青年人成為這場動亂的受害者。」②

一九七九年的中國基本上還是一個農業社會，保存著農業社會落後的勞動形式、傳統的生活習慣以及淳樸的人情。阿諾德鏡頭中當時中國最發達的工業城市上

430

海，也如同北京一樣沒有高層建築，遠遠看去，整個城市的房頂線平得像沒有風的湖面。黃浦江上，一艘雙桅帆船緩緩駛過；醫院裡，醫生先用傳統的中醫針灸為產婦做麻醉，然後做剖腹產手術（在意大利導演安東尼奧尼的紀錄片《中國》中人們也看到過同樣的鏡頭）。蘇州郊外的大運河上，船在行駛，孩子們吊在船尾嬉戲；河邊有一個糧所，農民正赤膊將船上的糧食搬到岸上交公糧。四川萬縣縣城的十字路口，交通民警手裡拿著喇叭指揮著並不擁擠的地排車和挑擔人通行；重慶市的一塊空地上上演著「山羊走單槓」的鄉村馬戲。雲南西雙版納，一邊是手工插秧，一邊是手工割稻，一個女孩用手將稻子擼下來，裝進書包；赤腳醫生挑著擔子在田間地頭行醫，兩隻桶裡一隻裝著簡單的醫療器械，一隻裝著藥品。在西藏，哲蚌寺的喇嘛搖著法鼓唸經，婦女放牧著犛牛；人們用地排車運土修路，藏族婦女的鐵鍬上拴著一根繩子，當一名婦女鏟土的時候，另一名婦女就向上拉這根繩子幫助她——多麼古老，就像回到了中世紀……中國這種普遍存在的落後的體力勞動給阿諾德留下了深刻印象，她在一九八〇年出版的攝影集《中國之行》(In China) 中特別寫道：

中國所見，兩點讓我銘記在心：在過去三十年（一九四九—一九七九）中他們已經走了多遠；為了擺脫令人吃驚的落後的體力勞動——中國有千百萬人還

但正如瑪格南圖片社的編輯布麗吉特・拉蒂諾瓦（Brigitte Lardinois）所說，

阿諾德到中國不是為了嘲笑中國的落後，她是要了解共產主義制度下人們的生活方式，她沒有刻意迴避或突出這種「陰暗面」，她理解這個國家處在一個艱難的轉折時刻，她是站在一個讓對方和自己都帶有尊嚴的距離上拍攝下這些場面。因此，在阿諾德的照片中，指揮著地排車的萬縣交警、鐵鍬上拴根繩修路的藏族婦女和西雙版納插秧的農民，其勞作方式可能很落後，但他們真實的精神世界卻令人肅然起敬：「在西雙版納，一群農民對我說，是的，我們還在用祖宗的方式幹活，水牛平地，手工插秧，但解放以來我們的生活已經發生了很大變化，稻田裡不再雜草叢生，有醫療服務，老人能得到照顧，孩子上學不要錢。是的，我們是在為我們的孩子建設一個更好的世界，一個老人對我說，為了我們的兒子，為了我們的兒子的兒子，為了我們的祖孫萬代。」④因此，他們的形象有一種真質樸之美，絕不滑稽。

當然，一九七九年的中國，阿諾德看到更多的是變化。「文革」結束了，國門打開了，洋人洋貨又回到了生活中，國家和老百姓都在以經濟建設為中心，想掙錢的去掙錢，信仰上帝的就去做禱告，社會生活初步呈現出多樣化的形態。出現在

阿諾德眼前的中國社會生活，與她此前的想像居然如此不同：「在我看來，中國有其同一性，但絕不是我在蘇聯見到的那種單一灰色的千篇一律，中國的同一性中有令人驚奇的多樣性。我曾設想我看到的每一個公社都是一樣的，每一座工廠都是按照中央的指導、根據統一計劃建起來的。事實並非如此。每一個單位都是以自己的方式，根據自己的需要，解決自己的問題，雖然它們都在共產黨統一領導的框架之內。」⑤《中國之行》中，她如此寫道。在北京，飯店服務員拿出瓶裝的可口可樂待客；「文革」中關了十年的天主教堂重新開門，週日裡教徒們公開來做禮拜。畫家黃永玉不再畫革命宣傳畫，而是叼著煙斗開心地塗抹著怪模怪樣的貓頭鷹。北京電影製片廠裡，演員陳沖正在拍電影《小花》，這部戲把原來的革命鬥爭故事大膽地簡化為兄妹情深的情感戲，後來被稱為改革開放初期中國電影的一朵「報春花」。

春天的長城上，阿諾德居然看到來自巴黎的美女模特穿著時裝拿捏著身姿遊走，遊客和當地百姓紛紛來看「西洋景」——阿諾德見證了影響中國當代生活的一個重要時刻：時尚開始的時刻。這個時刻是由一位名叫皮爾·卡丹的法國裁縫帶來的。一九七六年一月，天津地毯廠到法國參展，卡丹非常喜歡一塊織有長城圖案的掛毯，這塊長城掛毯，

中國代表團說這是展覽用的，不能賣，想買就得去中國。為了買這塊長城掛毯，一九七八年，卡丹以遊客身份第一次來到北京。這位時裝設計師驚訝地發現共產主

義中國沒有時尚！從北京到上海，從城市到農村，幾乎一律的灰綠藍，從衣服的樣式上看，連男女都分不出來。一九七九年四月，卡丹應再次訪華，有關部門批准他在北京民族文化宮舉辦了新中國的第一場時裝設計表演，一個臨時搭起的T型台上，八個法國模特和四個日本模特扭胯擺臀，伴著流行音樂走起了貓步，台下屏住呼吸凝神觀看的均是中國服裝外貿業的專業人士。當時在場的新華社記者李安定描述了現場的一個細節：當一個金髮美女面對觀眾停住腳步，突然興之所至地敞開對襟衣裙時，台下的人們竟像一股巨浪打來，身子齊刷刷向後倒去，「像在躲避著一種近在咫尺的衝擊波」──衝擊波之後，中國的時尚時代開始了。表演結束的次日，卡丹帶著那些興猶未盡的時裝模特們參觀長城，阿諾德與他們不期而遇，就此把中國時尚邁出的第一步留在了鏡頭中。

在上海，街道兩邊藥品和化妝品的廣告牌代替了原來的工農兵宣傳畫。中國最早的一批百萬富翁已經出現，阿諾德看到他們的生活與一般人還沒有明顯區別，只是一般人家裡待客的水果糖在他們家裡換成了金紙包裝的巧克力，桌上的塑料花換成了鮮花，牆上掛的毛主席像換成了西洋銅版畫……一九七九年的中國，「新富」們還沒有成為一個階層，當時的富翁與一般市民都是鄰居，與後來的富豪相比資產規模也很小，連「小資」都算不上，只能算是「小貧」。

在山東勝利油田，「文革」中被打倒在地的「臭老九」——知識分子和科學家——東山再起，成為國家依靠的「人才」。他們戴著大紅花，住在比一般工人寬敞的房子裡，家裡有電視機。

一九七一年，馬克·呂布訪問中國時說中國沒有街頭生活，而現在，阿諾德看到北京的街頭和公園裡，青年人彈著吉他，唱著流行歌曲自娛自樂。重慶朝天門碼頭上，市民跳起了國標交誼舞；內蒙古草原上，牧民不僅有傳統的那達慕，還有來自西洋的馬球；政府也開始公開更多的信息，讓老百姓了解社會的發展情況……共產主義的中國不是只有革命沒有生活，只有管制沒有娛樂，只有政府沒有百姓，因為現在是一九七九年。

在這樣的一個時候，在這樣的一個國家拍攝，阿諾德充分享受到了觀察、拍攝、體驗帶來的好心情：

在中國，一九七九年是一個標誌：他們開始小心翼翼地轉向。在保密了整整一代人之後，中國政府開始向老百姓（包括外部世界）公開更多的東西。這一年，官方的新華社公佈了就業、國民收入、預算、糧食收成、工業指數、消費品情況以及其他一些方面的基本資料和統計信息——而以前，這些都被視為機

435

密。在調動人們的積極性方面，經濟刺激代替了意識形態色彩的政治嘉獎。中國人在賭一個大局：到二〇〇〇年，讓中國成為世界性大國。正是這個開放的時刻使我的工作成為一種快樂。⑥

阿諾德所謂的「中國人在賭一個大局」，實際上來自於當時被人們掛在嘴邊上的幾句話，是中共十一屆三中全會公報的結束語：「讓我們更緊密地團結在毛澤東思想的旗幟下，團結在以華國鋒同志為首的黨中央周圍，為根本改變我國的落後面貌，把我國建成現代化的社會主義強國而奮勇前進！」

三　女性老了依然美麗，就是一件藝術品！

一九七九年七月，阿諾德回到倫敦，她的照片首先發表在英國《星期日泰晤士報》上，隨後在其他著名媒體發表，率先向西方真實報道了改革開放初期中國社會的變化。一九七九年十一月十五日，阿諾德的個人攝影展《阿諾德：中國之行》(In China: Photographs by Eve Arnold，展期兩個月) 在紐約布魯克林美術館舉行；一九八〇年，攝影集《中國之行》率先在美國出版，並獲當年的「美國國家圖書獎」，

436

以表彰她在特殊時期對西方與中國的交流所作的貢獻。

攝影集中，阿諾德將照片分為風景、人物、工作與生活幾大類，被選作封面的是一位面容慈祥、皺紋滿面的老太太的肖像，她是一位退休老人。由於老人穿著黑衣服，而且碰巧背景也是黑色的，所以她那蒼白的面容似乎要從畫面裡飄出來，極有雕塑感。如同很多名作的誕生完全出於偶然一樣，阿諾德拍到這張照片也是偶然。她於一九七九年二月到達桂林，南方的冬天濕冷濕冷，她的感冒加重成了肺炎，不得不在床上躺了一星期。一天，阿諾德感到身體狀況好轉，就到街上去看看。「當時老太太正在街道拐角處張望，在我摁下快門時她也發現了我。」阿諾德說。當時老太太看著這個頭髮花白、個頭矮小的白人攝影師，對翻譯說了一句：「這個女人長得真夠怪的！」阿諾德後來看著老人的照片，評價也是一句話：「女性年輕的時候美麗是一種快樂，老了依然美麗，就是一件藝術品。」⑦也許正是因為這位老人是一件「藝術品」，《中國之行》攝影集的編輯鮑勃·戈特列布（Bob Gottlieb）才將它選為封面，他的理由是：「一百年之後，讓人們看到中國人是如何生活的。」

與退休老人的肖像同樣列為阿諾德中國之行的標誌性照片的，還有內蒙古草原上的女民兵和女軍人。一九七九年，中國雖然與美國建交，但與蘇聯的關係並未緩

《中國之行》封底：內蒙古草原上的女民兵　　　　　　《中國之行》封面：桂林的退休工人

和，官方媒體對蘇聯的指稱是「最危險的世界戰爭的策源地」。因此，雖然中國南方已經開始建立經濟特區，但北方邊境地區仍然「深挖洞、廣積糧」，全民皆兵。阿諾德在內蒙古草原上不僅看到了蒙古民族久負盛名的騎術、賽馬、摔跤、馬頭琴與那達慕，更看到了綠軍裝、紅領章、持槍站崗的女軍醫，看到了匍匐在草地上馴馬的女民兵，那粉紅色的長袍與白馬點綴在綠色的草原上，勝過一幅美麗的油畫。同樣美麗的，還有那位著名的女民兵報靶員：她身穿與草原一樣顏色的蒙古長袍，束著子彈帶，斜背白動步槍，臉上是太陽曬出來的紅潤；她筆直地站在草原上，莊嚴地舉起報

438

靶的小紅旗，身邊是一個綠色的人形靶標。

這幅女民兵報靶的照片也是阿諾德中國之行最著名的照片之一，陽光之下，草原之上，她青春而莊嚴的面容洋溢著一層神聖的光暈，與攝影師的鏡頭一起見證了「文革」結束之後、市場經濟風起雲湧之前的那段短暫時間裡，中國曾經有過天真美麗的素顏時刻。

無論是那位退休老人還是報靶女民兵的肖像，都傳遞出了阿諾德在人物攝影方面的不凡功力——行文至此，不能不提到她在長期拍攝瑪莉蓮·夢露的過程中所賦予照片的特殊韻味，因為這樣的韻味也瀰漫於她在中國拍攝的那些人物身上：畫面看似漫不經心，卻傳遞出攝影師對拍攝對象不同一般的理解。

在一九五〇—一九六〇年代報道好萊塢新聞期間，阿諾德報道過四十多部電影的拍攝，並與夢露成為好友。「剛認識的時候，我們都剛剛開始自己的事業，夢露是一顆新星，我當攝影師的時間也不長，對自己的未來都有一種不確定的感覺，所以容易成為朋友。」阿諾德說，「但我們從來都沒有過相互利用的心思，她沒有利用過我，我也沒有利用過她。」由此，阿諾德成為夢露最信任的攝影師，這使她最終能夠如同家人一般與夢露相處，拍攝夢露的時間長達十年。雖然在她面前，夢露沒有任何的避諱——夢露有時當著阿諾德的面修陰毛，而阿諾德也有機會隨時舉起

439

相機，但她卻從來沒有藉暴露夢露的隱私來為自己掙好處，即使在夢露去世多年之後。阿諾德曾應邀拍攝好萊塢的另一位女明星瓊·克勞馥（Joan Crawford），克勞馥走進更衣間的時候剛喝完酒，頗有醉意，一邊脫著衣服，一邊對阿諾德說：「拍啊，拍啊。」克勞馥的衣服一件一件地脫下來，直到全裸……阿諾德離開時，將拍攝的兩個膠捲交給了克勞馥，說：「這是你的。」這就是阿諾德作為一名攝影師的操守，瑪格南的著名攝影師埃利奧特·厄威特（Elliott Erwitt）評價阿諾德「有堅強的意志、令人尊敬的人品和毫不含糊的工作道德」。⑧

阿諾德對夢露的理解就是在這樣的一天天一件件事中磨出來的。這樣的理解不是一蹴而就，靠的是天長日久。這樣的拍攝不是為了留下照片或「瞬間」，倒更像兩位陳年老友的見面，沒有特殊因由，只是為了喝壺茶。雖然阿諾德在中國只有短短的幾個月，與很多人只是一面之交，她的中國印象也確實有點散，但她長期人物攝影積澱的涵養卻滲透在照片中：她不刻意追求「瞬間」或構圖，照片也並不總是抓拍，有時會提醒被攝者按照自己喜歡的方式站好，但從來不指揮被攝者如何表演。她的視點是平等的，不仰視國家領導人，也沒有俯視老百姓，她的鏡頭中宋慶齡如同一位退休女工，廖承志掛著老花鏡像小鎮的退休教師。六十歲的阿諾德已經見了足夠的世面，所以即使初次相逢，她也能做到讓畫面如她的心一般，沉靜如

440

水。「單就攝影風格而言，不會有很多人認出這就是阿諾德的照片。她總是給拍攝對象留下讓對方感覺到受尊重的距離；她總是小心翼翼地給拍攝對象留有尊嚴，同時也讓自己保持著尊嚴，有時這會讓她的照片顯得缺少活力——不過，良好的修養本身就是一種力量，這些照片的拍攝者正是以此來喚起人們同情心的人。」二〇〇七年十一月十六日，弗朗西斯‧霍奇遜（Francis Hodgson）在英國《金融時報》評論阿諾德拍攝的中國照片時如此寫道。其實阿諾德是在以人文主義的方式，充滿愛意地記錄中國和這個世界，這是瑪格南的傳統。

【註釋】

① "The Lost World: Eve Arnold's China", by Janine di Giovanni, Timesonline, December 1, 2007.

②③④⑤⑥ *Toward A New Order*，這是伊芙‧阿諾德為《中國之行》（*In China*, 1980）攝影集寫的前言，Hutchinson, London, 1980。

⑦ "The Lost World: Eve Arnold's China", by Janine di Giovanni, Timesonline, December 1, 2007.

⑧ "Magnum's Eve Arnold: It's all about Eve", *The Independent*, by Hannah Duguid, September 3, 2008.

441

教詩歌，中國，1979 年。
攝影：伊芙‧阿諾德（Eve Arnold/Magnum/ IC）

皮爾‧卡丹帶來的長城上的時裝表演，1979 年。
攝影：伊芙‧阿諾德（Eve Arnold/Magnum/IC）

上海知青遊行要求安排工作，1979 年。

攝影：伊芙・阿諾德（Eve Arnold/Magnum/IC）

光榮退休，中國，1979 年。

攝影：伊芙・阿諾德（Eve Arnold/Magnum/IC）

修路，中國西藏，1979 年。

攝影：伊芙‧阿諾德（Eve Arnold/Magnum/IC）

第十四章 紅色中國

——馬克·呂布眼中的毛澤東時代

提起馬克·呂布（Marc Riboud，1923—，下稱馬克）的名字，很多中國人覺得親切。在所有拍攝中國的外國攝影家中，馬克擁有至尊的地位，不僅因為他拍的時間跨度最長（長達五十二年，二十多次造訪中國），所記錄的內容最細緻（出版有《中國的三面紅旗》、《黃山》等七部關於中國的攝影集），更因為對中國紀實攝影來講，他是一位「教父」：他用自己的照片向中國攝影師闡釋了甚麼是「紀實攝影」這一觀念，攝影師如何持續記錄一個變化中的國家和國家的變化；他用自己的拍攝示範了紀實攝影是怎麼工作的，鼓勵中國同行實踐不干預拍攝對象的抓拍，放棄閃光燈而讓現場自然光帶給照片以獨特的魅力；他的照片展示了國際化的攝影語言以及報道攝影所能達到的形質品位。與卡蒂埃－布列松一樣，馬克將西方人文主義知識分子的東方情懷放置到攝影中，他像詩人一樣讓細節光彩四射。他說，不

445

必糾纏於宏大的歷史或者現實，把生活中讓你驚奇的碎片收藏起來，這就是攝影。

一　在印度初見周恩來

馬克說自己不是中國問題專家，也不是中國觀察家，但他關注中國長逾半個世紀，這已經不是他個人單純的攝影興趣，同時也說明了中國的力量，而最先讓馬克感受到這種力量的中國人，是周恩來；馬克初識周恩來是在印度。

一九五四年五月二十五日，瑪格南圖片社的靈魂人物羅伯特・卡帕在越南觸雷身亡。此時馬克雖然已經三十一歲，但在攝影方面才剛剛開始。一九五五年，從非洲回來的喬治・羅傑建議馬克到「外面走一走」，他所謂的「外面」，就是歐洲之外；所謂「走」，就是弄輛車沿著一條路一直開下去，直到這條路的盡頭，因為他在非洲就是這麼幹的。殊不知這種方式正適合馬克的天性——他說：「因為我從生下來就很害羞，弟弟和哥哥們都很聰明，善於和人打交道，而我卻連和女孩子說話都不敢。你知道，當內心世界無法被表達的時候，到陌生的地方旅行和安靜地拍攝便成了我可以應對人生的唯一方法。」①

於是馬克買下了羅傑的二手路虎車，用了半年時間從巴黎開到印度的加爾各

446

答，一路走一路拍，土耳其、伊朗、阿富汗、印度、尼泊爾……原本神秘的東方風物漸次展開，而東方人平和含蓄的性格與馬克那害羞而不善表達的天性如此和諧，竟讓他有如魚得水之感。到加爾各答之後，馬克在一個印度人家裡住了一年，每天只有一件事：出去溜達，看到驚奇的東西就拍下來。

一九五六年是釋迦牟尼佛涅槃二千五百周年紀念，印度總理尼赫魯寫信邀請達賴喇嘛和班禪於十一月來印度出席紀念活動。

周恩來總理先後於一九五六年十一月二十九日、十二月二十九日一個月內兩次訪問印度。馬克拍攝了周恩來對印度的訪問，在機場拍下了周恩來、尼赫魯、賀龍、達賴、班禪等人在一起，尼赫魯為周恩來戴花環、周恩來致辭等場面的照片，見識了周恩來的人格魅力和外交風度。正是在這次採訪中，他通過法國外交界人士認識了周總理的前任秘書，在這位前任秘書的幫助下，獲得了訪問中國的簽證。

二　一九五七年，對中國的第一印象

一九五七年的春節是一月三十一日，拿到簽證的馬克迫不及待地從新德里趕到香港，他要借道香港赴廣州，從廣州前往北京，看看這個東方大國首都的人們怎麼

447

過年。正是在從香港赴廣州的火車上，馬克拍下了自己關於中國的第一張照片：一位穿著黑色衣褲的中年婦女，左胳膊拉著靠椅背，右胳膊扣在左胳膊上，頭斜靠在右胳膊上，造型很別致，臉上若有所思。

馬克為這張照片寫的說明，記錄了當時他對中國人的第一印象：

這是我在中國拍的第一張照片。

這是一九五六年的年底，在從香港到廣州的火車上，穿越邊境時拍攝的。換言之，是我在從一個世界進入另一個世界時拍攝的。從所帶的行李判斷，這個身穿黑衣的婦女是個農民，雖然她那種成熟的優美讓人覺得她是在城裡生活的。人們看到的亞洲某些地方的人，是連一點人的尊嚴也沒有的，他們往往處在一種完全被拋棄的狀態，而這張照片立即完全改變了這種印象。像其他訪問中國的人看到的一樣，我的第一印象，就是感到毛澤東給中國人身上注入了一種尊嚴感。

（Brian Brake，1927—1988）會合。布萊克是新西蘭人，一九五七年、一九五九年兩次到中國拍攝。在北京，馬克和布萊克的拍攝雖然常有官方陪同，但很多時候

到北京後，馬克與早幾天抵達這裡的瑪格南的另一位攝影師布瑞恩．布萊克

是他們各自僱三輪車在街頭轉悠。他們還用一塊白布做了一個三角旗插在三輪車前面，上面用毛筆工工整整地寫上 MAGNUM 字樣，儼然是瑪格南圖片社的採訪專車，看上去別有風味。

此時的北京，雖然長安街上的長安左門、長安右門，中軸線上的地安門、南端的永定門城樓和城牆，中軸線兩翼的朝陽門、阜成門以及東四、西四牌樓等已被拆掉，但城中心天安門廣場的城牆和中華門都還在（大部分的外城城牆也還在），古都的城市格局仍完整清晰，而北京人也依然延續著老一輩的活法兒：窄窄的胡同兩邊兒，是灰瓦灰牆的四合院；胡同拐彎兒的空地上，有人在打煤球，然後裝上車吆喝著去串胡同；孩子們挽著胳膊走過；街邊的文具店裡，師傅藉助於放大鏡寫蠅頭小楷；照相師傅在牆上掛一塊有天安門金水橋華表的手繪佈景，就有人站過來照相；商店門前，人們排著長隊買年貨……當然，北京最有年味的地方還是廟會，最熱鬧的地方是天橋，相聲大會的入場券兩分錢一張；喝彩聲傳來，那是摔跤的遇著了對手；驚歎聲響起，那是氣功師傅在演絕活：一名半大小子臉上蒙塊白布，頭枕石頭，身子下面墊一條麻袋，赤膊平躺在地上，身上壓著一塊大石板，旁邊另一人舉起鐵錘，毫無憐憫之心地砸下來——錘到石開，那孩子若無其事地站起來……眾人讚歎，再扔幾個鋼鏰兒，觀眾覺得也就夠了——但馬克顯然是初次見識這驚心動

魄的場面，他在這張照片的下面寫道：

在北京的胡同裡逛悠，遇到很多令我驚奇的事情，了解中國過去是甚麼樣子。比如這個明顯的對孩子是一種折磨的事被當作娛樂；正是這個場面，我了解到甚麼是氣功。大石頭下面的人通過氣沉丹田，成功抵住了鐵錘的擊打力量。在這個場景中，我親眼看到大石頭被砸碎，下面的人站了起來。

在胡同逛悠的結果，也讓馬克記住了北京的聲音：

在一九五七年，北京也就是一座胡同交錯的大村子。這裡民居的高度被禁止超過紫禁城城牆的高度——又有誰敢與皇帝佬比高低？這樣的建築禁令使得北京雖然巨大且有種種奇怪之處，但仍然是一個令人愉快的地方。街頭能聽到各種小生意人的吆喝聲，磨刀磨剪子的、裝玻璃的、補鍋補盆的，各有各的調。屋簷屋脊上有龍形裝飾，標出這是皇家宅院，其實目的只是要嚇退邪靈而已。

一九五七年的一月格外冷，氣溫下降到零下二十攝氏度，北風颳來，把雪吹得

一團一團的。在一個大雪天，馬克初訪故宮。大雪紛飛，神秘的紫禁城陰沉蕭瑟而又莊嚴；紫禁城建築佈局的大氣、對稱、和諧、嚴謹，與胡同四合院的平和內斂一道，也使馬克對中國文化有了親身感受。雪停之後，夕陽照過來，遊覽故宮的人們坐在椅子上賞著雪景。另一道門裡，一個剛學走路的小童吃力地爬過一道門檻，屁股蛋兒可愛地露在外面……如此細緻敏感的場景，怪不得人們要說馬克的攝影有一種「鏡頭的溫柔」，而他自己從資本主義國家若有神助地來到紅色中國的首都，感覺是不是也正如孩子那樣，是靠真誠與天性的力量翻越了那道門檻呢？

在北京期間，馬克最得意的事情之一，是他在一九五七年四月初應邀出席了一次中國重要的外交活動，第一次見到並拍攝了毛主席，並再次見到了周恩來，這就是波蘭總理約·西倫凱維茲訪華。在當時，這次訪問也是社會主義陣營的一次重要的外事活動，因為此次訪問與半年前波蘭的「十月事件」有關。

一九五六年二月，在蘇聯共產黨第二十次代表大會上，蘇共第一書記赫魯曉夫作了《關於個人崇拜及其後果》的秘密報告，揭露和批判了斯大林的一些錯誤，在社會主義陣營中引起了巨大震動。年中，波蘭執政的統一工人黨內產生了嚴重分歧，黨內外要求一九四八年因「右傾民族主義」被批判、罷黜，一九四九年後被監禁的黨的前總書記哥穆爾卡復出執政；但哥穆爾卡不為蘇聯看好，因為他在執政時

451

就提出波蘭不能照抄蘇聯模式，而要走「社會主義的波蘭道路」，並在蘇聯批判南斯拉夫領導人鐵托時支持鐵托。波蘭統一工人黨八中全會決定在十月十九日舉行，並有意推舉哥穆爾卡為統一工人黨總書記。這引起了蘇聯的強烈不滿，認為是出賣社會主義。十月十九日晨，赫魯曉夫等蘇共高官率領蘇軍總參謀長安東諾夫、華約武裝部隊總司令科涅夫和一大批高級軍官飛往華沙，同時命令駐紮波蘭的蘇軍向華沙挺進，悲劇一觸即發。此前一天，蘇共中央致信中國共產黨，探尋中共的態度；毛主席明確表示不同意蘇聯對形勢的估計，反對蘇共準備武力干預的做法；同時表示：如果蘇聯同意不動用武力，而用和平協商方式解決蘇波分歧，中共願派代表團去莫斯科共商解決方案。在中共斡旋下，「十月事件」得以和平解決。在這樣的背景下，波蘭總理的這次訪問就帶有了特殊的意義。

周恩來在北京飯店舉行國宴歡迎波蘭總理來訪，在應邀參加宴會的六百人中，馬克是唯一一名外國攝影師，他也是第一次出席如此隆重的場合，興奮而又小心翼翼地拍攝了出席宴會並致辭的毛主席，並對當時的拍攝情況作了細緻記錄：

我成為被邀請參加宴會的六百人中的一員，毛澤東出席了宴會。宴會在北京飯店舉行，用的是銀餐具，在舊城區一家國營店裡可以買到。在參加宴會的

人中，有相當一部分是長征時期的英雄，毛主席敬酒時，他們都趕緊模仿著毛舉杯，然後很費勁地用著吃西餐的刀叉。作為出席宴會的唯一一位外國攝影師，我曾接到了一條神秘的禁令：不得從正面拍攝這個偉大的「舵手」。但無論如何，在這個特殊的夜晚，我還是拍到了一點東西：從正面，拍到了毛澤東在喝一杯茅台酒。

毛澤東喝茅台酒的這張照片，成為馬克二〇〇三年在平遙國際攝影節展覽的海報照片。

其實在這次宴會上，馬克還抓拍到了另外一張很有味兒的照片：毛澤東向波蘭總理的夫人敬酒。由於是抓拍，馬克誤以為沒有將人物拍全，但沖出來之後發現毛澤東一邊是完整的，波蘭夫人只有一隻端著酒杯的手留在畫面裡，在構圖上別有風味。但遺憾的是，後來這次拍攝的底片丟失，只有當時沖印的幾張照片留了下來。

離開北京，馬克被安排北上遼寧鞍山拍攝鞍山鋼鐵公司。一九五〇年代初鞍鋼就得到了蘇聯的技術支持，在當時是中國最先進、最重要的鋼鐵企業，也是中蘇友誼的見證。在這兒，馬克見證了中國工業發展的艱辛沉重與中國鋼鐵工人的自強不

453

息。一九五七年的中國百業待舉，鋼鐵工業是共和國工業的脊樑，作為共和國鋼鐵工業的老大，鞍鋼任務最重，要求最嚴，工作節奏也最快，因此，馬克就拍下了這樣的情景：一個工程師的面前擺著五部電話用來聯絡調度，大工廠的計算工作在西方已經普遍使用計算器，但在這裡用的還是手工記錄和算盤。工人們在吃飯時，來不及拍打乾淨身上的灰塵，甚至連煉鋼時保護眼睛的墨鏡都來不及摘下，扒拉幾口就重回崗位——除此之外，這個場景還有一層「知識分子與工人平等」的意思，馬克專門作了說明：

一九五七年，鞍鋼大食堂，按照革命實踐的要求，工程師與工人們坐同樣的桌子，戴同樣的毛澤東式帽子和護目鏡，用同樣的筷子吃飯。在以前，工程師食堂的特權是工程師可以坐下來吃飯，但其他的工人和學生食堂連坐的地方都沒有。

由於新中國成立前鞍鋼曾由日本人管理，馬克所說的「以前」，估計是那個時期。

「你要看到真實的中國，只需沿著長江走一走」，從湖北、四川、重慶回來，

454

馬克得出了這樣的結論。這的確是真實的中國：美麗而貧窮。長江邊上的船隻都很小，破爛的船帆像上輩子傳下來的，桅桿就是竹子做的，這樣的船隻居然也能航行。在武漢，蘇聯援建的漢口長江大橋剛剛打好幾個橋墩——一九六五年他再次訪問武漢，拍攝了這座橋壯麗的夜景。在重慶，江邊不時可以見到纖夫，俯身拉纖的時候他們瘦小的身體恨不能匍匐到塵土裡面去……雖然中國已經解放了八年，但傳統的生產和生活方式還沒有改變，特別是在農村。

但畢竟還是有些改變。在陝西農村，馬克拍攝了一件新事物——農民夜校，這是他的陪同人員（他幽默地稱為「護衛天使」）推薦給他的。畫面是一所農村小學的教室裡，農民在學文化。他在說明中寫道：「年輕人白天下地勞動，晚上在夜校學習。中國北方的冬季很蕭瑟，山裡的人們穿著打滿補丁的衣服過了一代又一代，這些上夜校的農民除了添了一頂毛澤東式的帽子，其他方面沒有改變。」在這裡，馬克顯然錯了：這些不識字的農民現在夜晚學文化，這本身就是一種改變。

當馬克完成了內蒙古、上海、湖北、四川、甘肅等地的拍攝準備回法國時，已是六月麥收時節：在甘肅隴西，農民踩著梯子把脫粒後的麥草垛成垛，腳下是如山的糧堆，遠處是如糧堆的山脈。馬克看到的，是艱苦堅韌的人民，是豐收在望、充滿希望的中國。

關於此次在中國的拍攝，後來馬克寫了一段回憶：

一九五七年，中國是被「禁止」進入的。在這麼大的空間裡工作，碰不到其他的攝影師，實在太棒了。與此同時，在整個中國的法國人，加起來大概只有一打。就像在印度做的那樣，我每天一個人出去，看看市面上有甚麼東西可拍。我試圖記住瑪格南給我的提醒，我應該拍一些圖片故事，可實際上我還是只拍下了那些打動我的東西。結果是我拍下的都是一些偶然的照片，除了都發生在中國之外，它們之間沒有甚麼聯繫。②

馬克回到巴黎，他拍的中國照片首先發表在美國《財富》（Fortune）雜誌和《紐約時報》（New York Times）上，一九五七年六月三十日的《紐約時報雜誌》封面也選用了他此次中國之行的照片；此後，在更多的媒體發表。

從中國歸來，馬克成為與亨利·卡蒂埃─布列松、聯邦德國《明星》雜誌攝影師羅爾夫·吉爾豪森（Rolf Gillhausen）、新西蘭攝影師布瑞恩·布萊克和湯姆·哈欽斯（Tom Hutchins）並列的一九五〇年代屈指可數的幾位有機會拍攝中國的西方攝影師之一。

456

三 一九六五年，周恩來的不眠夜與《中國的三面紅旗》

查查一九六〇年代馬克的日程表，他幾乎完全投身於社會主義國家的報道：一九六〇—一九六八年四次訪問蘇聯；一九六二年訪問捷克斯洛伐克；一九六三年訪問古巴；一九六四年訪問南斯拉夫；一九六五年訪問中國；一九六九年是第一位獲准採訪北越越共的西方攝影記者，資本主義世界通過馬克的鏡頭首次看到了共產主義北越的面孔。

一九六五年一月，馬克第二次拿到了訪問中國的簽證，他立即出發，因為一九六五年的春節是二月二日，他還要像一九五七年首次訪問中國那樣，到北京去過春節。這次與他同行的還有在法國頗有影響的《新觀察家》（Le Nouvel Observateur）雜誌的文字記者卡羅爾（K. S. Karol，1924—）。卡羅爾思想左傾，此時信仰共產主義，在法國被稱為「歐洲自由派社會主義分子」，後來曾採訪過許多國際政要特別是社會主義國家的領導人，成為研究社會主義和遠東問題的專家。一九六五年採訪中國後，他於次年出版了《毛的中國：另一種共產主義》一書，風行一時。

與一九五七年不同的是，此時的中法兩國關係揭開了嶄新的一頁。一九六四年一月二十七日，法國總統戴高樂在愛麗舍宮宣佈法蘭西共和國與中華人民共和

457

國建立正式外交關係，兩國將在三個月內互派大使。當時，中法建交被稱為「外交核爆炸」，在法國方面，戴高樂秉持「事實與理智」的原則，通過與中國建交，使法國成為唯一一個可直接與美、蘇、中三個大國同時對話的西方大國；在中國方面，則通過中法建交突破了被美蘇兩個超級大國聯合擠壓的外交困境，法國與中國建交還帶動了聯邦德國等資本主義國家與中國相繼建立外交關係——這當然極大地觸怒了美國。據戴高樂的兒子菲利普‧戴高樂在《我的父親戴高樂》一書中回憶，因為中法建交，前來交涉的美國駐法國大使波赫蘭「憤怒得臉色發青，四肢顫抖」。

中法建交後，法國迅速興起了「中國熱」。一九六四年二月，中國一個藝術團訪問法國受到熱烈歡迎，《法蘭西晚報》稱讚京劇熔舞蹈、雜技、話劇、詩歌、音樂、藝術於一爐，「奇妙無比」。法國電視台開播介紹中國的專題節目，中國人愛吃的荔枝和竹筍在店舖裡銷售一空，旅行社著手組織中國遊，有些地方還宣佈要度一次中國式的週末。因此，與第一次訪問中國有所不同，馬克這次訪問中國是要在中法建交一周年之際，向法國公眾展示一個更生動更全面的中國，並事先得到了可以採訪周恩來的承諾。

春節剛過一個禮拜，馬克就在北京見識了一個大場合，忍著寒風，在天安門廣

458

場度過了一個不眠之夜，這就是二月九—十日北京舉行的抗美援越大遊行。

進入一九六〇年代，中蘇關係惡化，蘇聯在中蘇邊境佈置的兵力不斷增加，向中國施壓。與此同時，美國一九六二年初開始介入越南戰爭，一九六四年八月三日「東京灣事件」之後，美國開始轟炸越南北方的目標，美國參眾兩院也通過決議，稱美軍可動用一切手段擊退對美軍的進攻和保護東南亞集體安全條約成員國，並不斷派飛機進入中國境內偵察。一九六五年開始又在越南投入地面部隊，中國南方的戰略空間被進一步壓縮。此時，中印邊境也事端不斷。面對如此嚴峻的國際形勢，鑒於中國的實際處境，中共高層達成一致意見，作出了「不管有多困難，對越南的援助必須繼續堅持」的重大決定。一九六五年二月九日，中國政府發表聲明，重申侵犯越南就是侵犯中國；越南是社會主義陣營中的一員，用實際行動支援越南，是所有社會主義國家不可推卸的國際義務；中國政府表示盡一切力量支援越南人民，徹底打敗美國侵略者。同日，北京舉行了聲勢浩大的群眾遊行集會，長安街上標語林立，呼聲震天；毛澤東、劉少奇、周恩來等在天安門城樓上與首都各界群眾一道憤怒聲討美國的侵略罪行，聲援越南人民的抗美鬥爭。天安門城樓前還有一幅巨大的標語牌，上面寫著：「反對美帝國主義侵犯越南民主共和國！美帝國主義從越南方滾出去！從印度支那滾出去！從亞洲滾出去！從非洲滾出去！從拉丁美洲滾出

459

去！從它侵佔的一切地方滾出去！」

馬克完整記錄了這次援越遊行：學生們高舉中越兩國領袖毛澤東和胡志明的畫像，高呼「打倒美帝國主義！」等口號，民兵們全副武裝、刺刀出鞘、氣勢莊嚴，列隊從天安門前走過。遊行的人們還利用了活報劇的形式，有人穿上西裝、打上領帶、頭戴寫有「山姆大叔」字樣的高帽子，或穿上美軍飛行員飛行服式樣的衣服，化裝成美國人，在紅纓槍的押解下，在革命群眾憤怒的目光中，縮頭縮腦地走過。

遊行的內容，馬克早有所知，但他事先沒有想到的是遊行的規模和持續的時間，在這組照片的說明中，馬克寫道：

一九六五年，中國的敵人是美國。當越南那邊槍聲漸密的時候，我在天安門廣場待了一整天，站在交通安全島的木墩上，一批接一批的遊行隊伍，喊著譴責美帝國主義的口號，從我身邊經過。遊行持續了一天一夜，根據《人民日報》報道，共有一百五十萬人走過天安門廣場。

三月二十六日晚，馬克和卡羅爾接到電話，周恩來將接受他們的採訪，於是馬克第三次見到並拍攝了周恩來：

晚上十點三十分，來車將我們從飯店接走，採訪一直持續到凌晨四點。

周恩來習慣在夜間工作。一見面，他就問我從上一次訪問到現在，中國有沒有甚麼變化，顯然，他對我的一切都很熟悉，這讓我吃驚。我像一名害羞的小學生那樣站起來，咕噥了一個不知道甚麼意思的回答。他跟我們談了一九五四年他參加日內瓦和平談判的情況，以及對印度支那分成柬埔寨、老撾、越南南方、越南北方幾塊的看法。一九五四年時的美國國務卿是杜勒斯（John Foster Dulles），他們相遇的時候，周向杜勒斯伸手握手，但杜勒斯沒有理他，因為他不想握一隻共產主義的手。周準備握手的姿勢就尷尬地停在那兒，我們了解到這一傷害直到一九六五年還很鮮活地留在這位中國總理的心裡——而他向來是以禮儀優雅廣為人知的。③

由於是夜間而且馬克從來不用閃光燈，所以拍照的空間並不大，但他還是留下了周恩來談到開心處開懷大笑的富有感染力的肖像。

這次在北京的拍攝，仍然經常有「護衛天使」陪同。馬克在訪問北京大學時拍攝的「北京大學學生宿舍」已經成為他關於中國的代表作，在講到這張照片時他專門提到了與「護衛天使」之間的戲劇性關係：

461

北京大學一向是以學生不安分著名。一九六五年我訪問北大的時候，「護衛天使」把我看得格外緊，允許我訪問的那些學生宿舍都是經過嚴格篩選的，宿舍裡的學生既不會講法語也不會講英文。我的拍攝不受限制，但我不能拍那些被認為不正常或者有資產階級趣味的東西——比如一頂舊的油布傘，或者學生家長從家裡送來的盒裝食品。但幸運的是「護衛天使」並不懂廣角鏡頭的花招，我把他和他的朋友們切在外邊，我真正想拍的是這位紮長辮子的女生以及她穿的褲線分明的褲子——這在當時不能說是革命的象徵；這位女生當時正在做一件個人主義的消遣：織一件毛線坎肩。

閱讀馬克在中國的拍攝手記，提到「護衛天使」的地方有幾十次之多，可見他與「天使」的密切關係。馬克對「護衛天使」從來沒有過明顯的抱怨，一般情況下，當陪同人員不想讓他拍時，會提醒他「時間到了，該回飯店了」，馬克也總是盡量不讓對方感覺沒有面子。他清楚中國人的處事之道：與人方便，自己方便。

但問題是在一九六〇年代，中國全民皆兵，首都人民的革命覺悟更高，所以即使身邊沒有「天使」，他照樣逃不脫革命群眾明亮的眼睛。馬克在逛北京琉璃廠時，就領教了普通群眾的革命覺悟：「『護衛天使』不在身邊，我獨自到琉璃廠古董街買

點東西。兩個女孩立即發現了我，盯著我的一舉一動，好像她們自覺擔任起了志願警衛的角色。」馬克透過商店的中國傳統的格子窗，拍下了兩個戴著紅領巾的女孩向店內觀望的眼神以及街上居民生活的場景，中國人延續了幾百年的最自然的生活形態在此一刻化為永恆，這張照片已成為馬克關於中國的最有名的代表作。

如果要回答周恩來的提問，一九六五年與一九五七年的中國有何不同，馬克的發現之一就是中國大規模的群眾遊行比以前更多了。繼北京的抗美援越遊行之後，在東北，在上海，都不難見到群眾遊行。在北京，他拍攝了一群少先隊員扛著木槍遊行的場面，雖說法國人的愛上街遊行世界出名，但那些板著面孔、扛著木槍的孩子還是讓他「為之一抖」。此時他還不知道這些孩子就是此後的紅衛兵，而他們肩上的木槍到時候也換成了真傢伙。大規模的群眾運動加上以學習「小紅書」（毛主席語錄）為導向的個人崇拜，構成了此後「文化大革命」的典型形式，在此時的中國，在馬克的鏡頭中，前者已經齊備，似乎只等待著「小紅書」前來相會的那個時刻。

正如馬克所說，他所拍攝的不是圖片故事，而是偶然間打動他的東西：在內蒙古，身著長袍的蒙古族牧人扛著套馬桿，手挽兒子走過草原；在廣西，背著遮雨的大斗篷跑向學校的孩子；在山西農村，一名戴著軍帽的女青年，一手拿著吃飯的筷子，一手翻開《中國青年報》，報紙的頭條是：「中國進行了第二次核試驗」；在上海，畫

463

著工農兵鬥志昂揚地在毛澤東思想指引下奮勇前進的宣傳畫、旁邊寫有「總路線、大躍進、人民公社」三面紅旗的標語牆前，一名圍著髒圍裙、戴著藤編安全帽的工人急匆匆地朝相反方向疾行——這又是一幅由「天使」協助才拍下來的絕妙畫面：

在一九六〇年代，毛主義的哲學很簡單：那就是在偉大舵手指引下，工農兵要義無反顧地向左邊的方向前進。一九六五年，當我在上海要拍下這幅流行的革命畫面時，「護衛天使」要那名原來站在畫面前的碼頭工人躲開，當他向著右邊急匆匆地躲開時，恰好構成了一幅「右」派分子逆革命潮流而動的絕妙畫面！

而在北京的法庭上，則是一對訴訟離婚夫妻的怨憤陳詞：

女：我丈夫把錢都花在家庭以外的事情上，他打我們的女兒，他對家庭根本就不負責任！

男：她成天對我吹毛求疵，我不愛她了！

馬克多次強調自己是一名「獨立攝影師」（independent photographer），他的兩次

464

中國之行可以為證。一九五五—一九五七年，他在亞洲拍攝長達兩年（包括在中國的五個月），沒有接受任何機構委託，他靠出租自己在巴黎的工作室來支付花銷。一九六五年，馬克第二次來中國，瑪格南紐約辦事處主任李‧瓊斯（Lee Jones）為他爭取到了美國《國家地理》雜誌的委託，該雜誌願意出八千美元買下他在中國拍的照片。「這個委託很不錯——在當時，這筆錢很可觀。但是我擔心我對這本雜誌要負的義務。我也不喜歡把沒沖洗的膠捲寄給他們，這樣他們就會看見我的那些壞照片！讓大家吃驚的是，我拒絕了《國家地理》的委託。」馬克說，「後來，證明這個決定是正確的，即使從經濟上來說也很划算：瓊斯把我的照片賣給了《瞭望》雜誌，該雜誌發了十八頁外加一個封面——這是該雜誌從未有過的大報道，歐洲也有很多媒體同時發表。」④

（The Three Banners of China）——這是第一本由西方攝影師拍攝、在西方產生了廣泛影響的關於新中國的攝影集。

一九六六年，馬克將兩次中國之行的照片結集出版，名為《中國的三面紅旗》

四　一九七一年，毛澤東時代的中國

一九七一年，正是十年「文革」的中期。此時，「文革」早期暴風驟雨式的造

465

反奪權、文攻武衛、批鬥抄家、停課停產、全國串聯等「革命」行動隨著知識青年的上山下鄉漸趨平靜，雖然政治鬥爭並沒有停止且即將發生林彪「九一三」事件，但中國又打又鬧亂了幾年的院子終於算是可看了。年初，中國政府決定接待由法國國民議會文化、家庭和社會事務委員會主席阿蘭·佩雷菲特（Alain Peyrefitte，1925—1999）率領的法國國民議會代表團。此時，中國與西方高規格的外交活動已經停止了五年，該代表團成為「文革」開始後中國政府接待的第一個來自西方的官方代表團，格外引人矚目。正是在這樣的背景下，馬克第三次拿到了進入中國的簽證，但比佩雷菲特提前兩個月進入中國。

一九七一年七月十八日，佩雷菲特率法國國民議會代表團抵京，受到周恩來總理和全國人大常委會副委員長郭沫若的接見。馬克則提前從外地回到北京，拍攝這次會見，第四次拍攝了周恩來：在與佩雷菲特握手時，光線從周恩來的左前方射進來，使周恩來的上半身輪廓有一種西方教堂繪畫常見的神性的光輝。畫面上看不清周恩來的表情，但哪怕從身影上也能看出，他明顯消瘦，神情疲憊，初呈老態。交談之間，以前常有的開懷大笑已經不見。「請問總理先生，您在巴黎的時候，學習過法語嗎？」會見中，法國議員問周恩來。「沒有！」周恩來做了一個乾脆的手勢，用帶有強調的語氣回答，「但我的確在學習，第一，學習了馬克思主義，第二，學

466

習了列寧主義。」同時，周恩來伸出了兩個手指。

這樣的回答不能説不讓法國人愕然。周恩來伸出兩個指頭的時候，馬克摁下了快門，可他又怎能讀出「文革」中周恩來內心的複雜？

作為政客與學者的佩雷菲特對這一回答背後波譎雲詭的「文革」政治因素，無疑理解得更為深刻：

一九七一年七月、八月，我率領文化大革命五年來獲准前往的第一個西方官方代表團前去中華人民共和國，當時的國家政權與馬戛爾尼打交道的政權離奇地相似，這使我驚訝不已……對皇帝同樣地崇拜……只是毛代替了乾隆。一切都取決於他的意願。同樣將日常的管理工作委託給一位總理，他領會這位活神仙的思想，並周旋於陰謀詭計和派系鬥爭之間，除了來自上面的贊同之外，他得不到任何支持。對恪守傳統和等級制度的禮儀表現出同樣的關注。同樣接受一個共同的、可以解釋一切的衡量是非的標準……只是「毛的思想」代替了「孔子思想」，同樣是私下的爭鬥，爆發於突然之間，而事前康熙詔書之後是小紅書而已。……同樣表現出來的某些跡象只有在事後才能理解。⑤

467

這段話正可作為馬克這張照片的隱藏文本來閱讀。

會見結束後，馬克陪同代表團遊覽了長城，此後又赴延安、上海、武漢等地。

通過馬克的鏡頭，我們看到此時的長城遊客不多，一位解放軍戰士跑入前景，他的左前方有人在擺弄著一台摺疊式相機。遠景上，薄霧中身影模糊的是法國代表團的成員，他們一邊看著古老的長城，一邊在熱烈地討論：如果中國覺醒之後，將帶給世界怎樣的影響？

在延安，革命聖地農民的赤貧與革命熱情的高昂，在馬克的照片中形成了鮮明對比，也留下了久存的感動。在拍完一張陝西農民家庭的照片後，他寫道：「中國像世界的任何地方一樣，最溫暖的問候來自於最貧困的角落。這個農民也許只有身上的那件汗衫和那條腰帶，可他的笑容熱情、明朗。可能他一年到頭都吃不飽肚子，但看得出來，他對剛砌好的乾打壘牆很滿意。」遺憾的是，「護衛天使」不肯把農民的問候翻譯出來。在延安參觀原中共領導人毛澤東等的故居和辦公區時，從中共領導人具體的生活方式上，馬克與法國議員們一道見識了甚麼是共產主義革命的中國特色。站在毛的故居前，聽著講解，在一九六八年「紅五月」與造反學生交手失敗的佩雷菲特大發感慨，馬克在說明中寫道：「這裡是延安，長征的目的地，

468

毛澤東發明他關於建立新中國的哲學的地方。修士苦修一樣的窯洞，方方的床，整齊的蚊帳，早上起來沖個涼水澡，這是當年毛澤東在延安率先垂範的新生活方式。

這一切，在一九七一年的七月，使阿蘭·佩雷菲特感慨良多而且遺憾：法國的那些毛主義者，也就是一九六八年五月他那些無法無天的對手，真是沒有學到中國老大哥的真經啊。」

從北京到延安，從上海到武漢，馬克看到「文革」中對毛澤東的個人崇拜無處不在，全體中國人在過著一種「文革」創造的生活方式。在上海，馬克訪問了上海芭蕾學校，一名身著短袖白上衣的短髮女生在參加集體政治學習，在她身體略傾頗為優雅地發言時，馬克將她收入鏡頭，同時拍下來的還有她面前桌子上放著的「小紅書」（稍後他在一所山村學校拍攝了上課的情景，課桌上沒有教材，只擺著一本「小紅書」）：「『文化大革命』中嚴格執行的簡樸的生活方式沒有消減這位女生的優雅。按照當時的規定，『小紅書』是唯一可以閱讀的材料，毛主席像章是唯一可以佩戴的飾品，辮子也要盡量剪短（當時中國用頭髮與西方做假髮貿易），而且二十五歲之前不許結婚，結婚之前不能有性關係。」但上海畢竟是中國最發達的工業城市，馬克在公園裡見到了在其他城市少見的市民休閒：人們端著雙鏡頭相機，為孩子照相。

在武漢，馬克拍下了他此次中國之行的代表作之一：長江邊上，毛主席的塑像巍然屹立，揮手指向東方；後面兩座大煙囪濃煙滾滾，煙柱也氣勢洶洶地飄向東方——似乎煙塵也在沿著毛主席指引的方向前進。馬克特地註明：「一九七一年，對毛的個人崇拜達到了最高峰，而藝術家們也各呈所能以表忠心。如果毛的塑像胳膊與身體其他部位不成比例，這不是雕塑家錯了，而是因為他要突出毛所指的究竟是哪個方向。」

歷史自有自己的方向。又過了七年，方向就變了，中國迎來了鄧小平時代。

【註釋】

① 轉引自《沉默的旅人》，《時尚旅遊》2006 年第 11 期。

②③④ *Magnum Stories*, p. 387, Edited by Chris Boot, Phaidon, 2004.

⑤ 阿蘭·佩雷菲特：《停滯的帝國：兩個世界的撞擊》前言，王國卿等譯，生活·讀書·新知三聯書店，1993。

1957 年，馬克・呂布在中國。

攝影：布瑞恩・布萊克（Brian Brake）

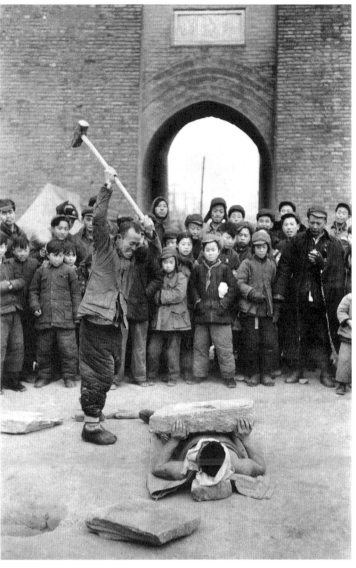

北京天橋的氣功，1957 年。

攝影：馬克・呂布（Marc Riboud/Magnum/IC）

中國的第一印象，香港赴廣州的火車上，1957 年。

攝影：馬克・呂布（Marc Riboud/Magnum/IC）

天安門廣場的反美遊行，1965 年 2 月 9—10 日。
攝影：馬克・呂布（Marc Riboud/Magnum/IC）

戴著護目鏡在食堂就餐的工人，遼寧省鞍山鋼鐵廠，1957 年。
攝影：馬克・呂布（Marc Riboud/Magnum/IC）

毛澤東主席向來訪的波蘭總理的夫人敬酒，北京，1957 年。
攝影：馬克・呂布（Marc Riboud/Magnum/IC）

周恩來對來訪的法國國民議會代表團說：「當年在巴黎的時候，我的確在學習；第一，學習了馬克思主義，第二，學習了列寧主義。」同時，他伸出了兩個手指，1971 年。
攝影：馬克・呂布（Marc Riboud/Magnum/IC）

北京琉璃廠，1965 年。
攝影：馬克・呂布（Marc Riboud/Magnum/IC）

湖北武漢，中國的工業中心，長江邊上的毛澤東塑像，1971 年。

攝影：馬克‧呂布（Marc Riboud/Magnum/IC）

馬克‧呂布 1966 年出版的《中國的三面
紅旗》一書的封面。

北京八達嶺長城，係陪同佩雷菲特率領的法國國民議會代表團參觀時拍攝，1971 年。

攝影：馬克・呂布（Marc Riboud/Magnum/IC）

第十五章 中國之惑

—— 馬克・呂布眼中改革開放的中國

一九七八年，中國開始了改革開放的歷程。三十年過去了，她所創造的奇跡，與她所經歷的風雨一樣，吸引著世界的目光，也繼續吸引著馬克・呂布（下稱馬克）。

雖然在一九八〇年代馬克就四次訪問中國，但他密集拍攝中國的改革開放，是在一九九二年鄧小平南巡、中國進入新一輪的思想解放和改革開放之後。一九九〇年代，他在一九九二年、一九九三年、一九九四年、一九九五年、一九九六年連續訪問中國，一九九六年，記錄中國改革開放的最新變化也記載著他對中國之困惑的攝影集《黑白中國》（China in Black and White）出版，《中國四十年》的大型攝影展也於當年十月在中國美術館隆重舉行（此前已在巴黎舉行）。進入新世紀，二〇〇七年之前馬克幾乎每年訪問中國，二〇〇三年一年中四次訪問中國，每次三週。

476

回到巴黎，他舉辦了展覽《上海》並出版了同名攝影集，將最能代表中國改革開放特色的兩個城市之一（另一個是深圳）展示給西方。埃德加·斯諾在一九四〇年代曾說上海「是東方最動盪不安而又最風景如畫的城市」，而今傳說中的那種風景如畫又回來了——以一種令世界驚訝的全新形式。

二〇一〇年三月，還是上海，馬克在這裡舉辦了自己與中國的告別展：《直覺的瞬息》。這一年，馬克八十七歲，雖然一大早仍然爬到酒店的樓頂拍照，但他知道，今後他不再有體力行攝中國了。

與毛澤東時代的中國相比，在面對改革開放的中國——西方人稱為「鄧小平的中國」時，馬克的感情更加複雜。他知道中國走向現代化的潮流不可逆轉，但與那個貧弱而單純、時時處處可見東方傳統文化之氤氳的中國告別，仍然讓他留戀傷感。在《黑白中國》的前言中，馬克寫道：「市場經濟使中國創造出了令世界景仰的經濟奇跡，將無數中國人送上了消費主義的聖山，與此同時，古老文化的優美也正在眼前消失。但此時的中國，即使那些經濟處境不佳的人們也無意回到毛澤東的時代，難道我們還有權利為之感到悲傷嗎？」這樣的表白有點強作歡顏，因為他接著就寫出了真實的憂慮：中國正是因其文化傳統的恆定性而為人所愛，而今卻在現代化的過程中迅速「西化」，古老的東方文化正在變為一幅西方文化的漫畫，中國

477

正在由地理上的遠東變為文化上的「遠西」——「遙遠的另一個西方」：這又怎能讓人不悲傷？

與這種複雜的情緒相關聯，此時馬克的照片中也時時潛伏著沉鬱的複調：看他「毛時代」的中國的照片好像聽一曲清雅自賞的《高山流水》，看他鄧時代的中國的照片則更像像聽《十面埋伏》。

一九八二年，「我們為我們的歷史而驕傲」

馬克拍攝鄧小平時代的中國，正是從拍攝鄧小平開始的。

一九八二年十月十四—二十六日，受中共中央邀請，法國共產黨中央總書記喬治·馬歇（Georges Marchais，1920—1997）率法共代表團訪華，特別邀請馬克擔任隨團攝影師。這次訪問是中共與法共兩黨自一九六五年中斷關係以來，法共派往中國的第一個正式代表團，也是法共中央總書記第一次訪華，兩黨將以此為契機，重新恢復黨際關係。因此，這次訪問受到中共中央的高度重視，中共中央總書記胡耀邦與當時的國務院總理先後會見了法共代表團。隨後，馬克隨代表團前往上海、蘇州、葛洲壩、西安參觀訪問。十月二十五日，鄧小平在中南海會見法共代表團

並設宴餞行，馬克終於拍攝並以自己獨特的攝影語言，向西方社會解讀了這位充滿傳奇色彩的中共第二代領袖人物。他在一九七一年採訪周恩來總理時，周恩來言談之中的小心翼翼讓馬克記憶猶新，而此時的鄧小平充滿了堅毅和自信，以坦誠的襟懷展示了更為開放的外交風度。在與馬歇談到黨際關係時，鄧說：「一個國家的社會主義革命和建設應當由這個國家的黨自己來獨立處理，任何外國黨要說三道四、指手畫腳，肯定會犯錯誤。……一個黨即使自己犯了錯誤，也要靠自己去總結、去糾正，這樣才靠得住。我們過去在這個問題上處理得不好，我們總結了這方面的經驗。法國共產黨有些事我們是不贊成的。但不贊成是一回事，指手畫腳又是一回事。這是個原則問題。」關於中法兩黨以往的分歧，鄧手臂一揮，說：「過去的事不談了，我們大家都向前看。」①

馬克特別記述了在宴會中，鄧小平與馬歇的一段對話：鄧向客人介紹了中南海作為皇家園林的歷史和不遠處慈禧太后因禁光緒皇帝的瀛台，馬歇評論說：「今天共產黨人能夠在過去的帝王之家裡待客，這應該算是一種甜蜜的復仇吧。」鄧小平的回答簡潔而有深意：「我們為我們的歷史而驕傲。」

為拍好鄧小平，馬克少見地使用了彩色膠片，但最令他滿意的還是那張黑白照片：鄧小平神采奕奕地跨過門檻，從門外走進來會見馬歇，左邊是他的衛士，秘書

479

在他右邊拿著給馬歇準備的禮物。馬克在手記中專門寫到了鄧小平身著的中山裝：「這是此時這個國家的幹部必穿的服裝，四個口袋象徵著中國的四個傳統美德：仁、義、禮、信。」就像毛澤東說自己長著一個「大中華臉」一樣，此時的中國與西方交流很少，鄧小平的形象其實就是中國的形象。在畫面背後，馬克更留下了一份溫馨的問候：曾經三起三落的鄧小平，正在領導中國跨過一道新的門檻，他對未來充滿了信心，他將與他的國家一道再次創造令人驕傲的歷史。

在改革開放初期，西方人像中國人一樣，對兩個話題極為關心：一個是對毛主席的評價，另一個是改革中「姓社」還是「姓資」，即改革走社會主義還是走資本主義道路的問題。一九八○年八月二十一日，意大利著名的政治記者奧莉婭娜・法拉奇（Oriana Fallaci，1929—2006）在採訪鄧小平時，第一個問題就是：「天安門上的毛主席像，是否要永遠保留下去？」鄧小平說：「永遠要保留下去……儘管毛主席過去有段時間也犯了錯誤，但他終究是中國共產黨、中華人民共和國的主要締造者。拿他的功和過來說，錯誤畢竟是第二位的。他為中國人民做的事情是不能抹殺的，從我們中國人民的感情來說，我們永遠把他當作我們黨和國家的締造者來紀念。」②

這一問一答之間，問者是要通過對毛主席的態度來探詢中國的未來是否留有其他選擇，答者則表明了中國的初衷並無改變。這種「法拉奇式的提問」代表了西方公

480

眾理解事物的方式：透過細節看大勢。行走在改革開放之初的中國，馬克也十分敏感地由毛主席像的變化這一細節覺察到了社會的變化：以前在公共場所懸掛、他多次拍攝的莊嚴的馬克思、恩格斯、列寧、斯大林和毛主席的像，現在被移到了跳蚤市場的地攤上。在毛的家鄉湖南農村，毛的像與灶王爺的像並排擺在一起；在城裡，毛的像被懸掛在風擋後或鑰匙鏈上當護身符；在北京，原來公共場所隨處可見的毛主席像現在只保留了天安門城樓上的一幅。馬克寫道：「這是北京公共場所中唯一保留的毛的像。毛被描寫為一個『通過耕耘二十世紀來改變人類』的農民的兒子，把人類從對金錢與利潤的屈服中，從不平等和瑣屑的本能中解放出來。而今天（一九九三年），毛努力的結果所剩幾何？新人類又在哪裡？是在毛的注視下，挽著女朋友的手的這位嗎？這一對有著今天『新富』階層的所有特徵……」畫面上，一對手挽手的青年男女、太陽帽、墨鏡、新衣服，正傲然走過天安門前的金水橋。在上海，南京路兩邊原本畫著工農兵在毛主席指引下前進的路牌上，而今是滿目的奢侈品廣告，毛與工農兵不見了，取而代之的是「新人類」──成功人士：一位煤氣公司的老闆，他把煤氣送入十八萬三千個家庭……顯而易見，在改革開放的中國，毛的影響在減弱，他曾提倡的政治至上的理想主義正在被功利至上的實用主義所代替，這意味著崇拜經濟法則的新生活方式、新社會規則和「新人類」的時代就要來了。

481

其實已經來了。在一九九二年和一九九三年，馬克像普通中國人一樣，對全民下海經商的熱潮困惑而又無奈；他也像一個中國老百姓一樣，頻繁使用著「暴發戶」這一流行語。一九九二年，馬克在剛開張不久的上海證券交易所看到了攢動的人頭，交易所外，人們聚集在一起議論股票走勢；一人手裡揮舞著《上海證券報》，上面刊登著與「暴發戶」有關的報道，一則的題目是「財富需要與之相應的道德」，另一則是一名成功人士——也就是「新人類」——講述自己的財富傳奇：以前一文不名，「現在有錢了，是個男人了⋯⋯」一九九三年，馬克再次拍攝上海證券交易所，前有「暴發戶」們的表率，後有「十億人民九億商」的大背景，上海興起了全民股票熱（當時還流行一部潘虹主演的電影《股瘋》），證交所前隨處可見腰裡別著傳呼機的股民，隨便一位的士司機或售貨員都能告訴你人民幣兌美元的準確匯率。一九九四年，大連證券交易所開張後，場地太小，人們只能在大街上交易，為了不讓對方看見自己手裡持的是哪隻股票，股民把股票疊在百元大鈔裡。深圳更是股票最熱的城市，路邊廣告上說，只要你的手指動一動，金錢就會像雨點一樣落下來——前提是你要買他們所推薦的股票；而千萬富豪級「暴發戶」一夜揮霍掉三萬英鎊的「壯舉」，其示範意義更毋庸多言⋯⋯在馬克的眼裡，一九九〇年代初作為中國改革開放窗口的深圳——一九五七年他第一次由香港進入大陸經過這兒時，它

還是一個小漁村——深深地打著兩個烙印：一個是蓋房子，前面在拆，後面在建，「每個星期，新樓群都像雨後的蘑菇一樣冒出來」；另一個是金錢崇拜，在一家公園的圖騰柱上，馬克甚至看到了這樣一個奇妙的結合：下面刻著象徵中國傳統文化的陰陽魚，上面刻著兩個美元符號！

當然，馬克也知道，金錢崇拜不能概括深圳的一切，特區自有特區的靈魂，而他的鏡頭也捕捉到了這個靈魂。一九九二年春天，正是在深圳，鄧小平在南巡講話中做出了「市場也可以為社會主義服務」、「計劃多一點還是市場多一點，不是社會主義與資本主義的本質區別」、「特區姓『社』不姓『資』」等重要論斷，將中國的改革開放推向新階段。為紀念鄧小平南巡講話，深圳於一九九二年六月在深南大道豎起了那幅著名的鄧小平巨幅畫像，由此深圳成為中國第一個懸掛鄧小平畫像的城市，形成了「北京有毛（主席像）、深圳有鄧（小平像）」的政治旅遊景觀。一九九二年和一九九三年，馬克兩次拍攝了深南大道上這幅高十米、寬三十米的鄧小平畫像。現在人們看到的多是一九九三年拍的那幅：工人們正搭起腳手架重新油漆畫像，但畫像上原來曾有的鄧小平南巡時在深圳講話的原話還沒有來得及寫上，而這正是一九九二年那幅照片上的主要內容：「不堅持社會主義，不改革開放，不發展經濟，不改善人民生活，只能是死路一條。」

483

這幾句話正是深圳特區——也是中國改革開放的靈魂，馬克將這幾句話的意思完整地留在圖片說明裡。很快，這兩幅照片就具有了更多的文獻意義：一九九四年，原來根據鄧小平的照片手繪的小平像的服裝由夾克衫改成中山裝，那幾句話改成小平給深圳的題詞：「深圳的發展和經驗證明，我們建立經濟特區的政策是正確的。」一九九六年後，小平像被改成電腦繪像，標語又被改為今天所看到的「堅持黨的基本路線一百年不動搖」。

改革開放也給馬克在中國的旅行帶來了新感受，一九八〇年代之前他訪問中國時不離左右的「護衛天使」不見了，他可以自己請助手，外國人在中國的旅行較之以前自由多了——但這並不意味著他在拍攝中就沒有麻煩。一九九五年，他來到山西太原。山西以煤著稱，太原以污染著稱，一般上不了外國遊客的日程表。馬克不小心，就「自由」到了離太原二百公里的一家煤礦上。「我們訪問的這家煤礦，幾乎就是我所能想像的十九世紀的英國煤礦，唯一的工具就是鐵鍬和十字鎬。我們拍攝時，工人們朝著相機微笑。傍晚的時候，我們被警察拘留，因為懷疑我們是工業間諜。」馬克在回憶這次太原之行時寫道，「我們被不同的人審問了好幾個小時，他們可比工人們嚴肅多了……警察威脅著要沒收我們的護照、相機和膠捲，但最後離開的時候，幾乎成了朋友，因為我們都成功地保住了面子。在中國，知道如何保住面

484

子能讓一個人從困境中解脫出來。」顯然，馬克為自己熟悉中國人如何「保住面子」的藝術而感到自豪。但有時事發突然，他根本沒有時間來施展這種藝術。曾給馬克做過助手的中國攝影師肖全提到過一件趣事：一九九四年冬天，他陪馬克在上海弄堂裡拍攝，一位正在生蜂窩煤爐子的老太太突然發現一個老外在拍自己，上海老太果敢老辣，揮起火鉗連追帶罵，馬克只好落荒而逃。如果遇到更糟糕的情況，馬克會亮出他的必勝秘笈：他隨身攜帶著一九七一年拍攝的周恩來竪起兩個手指的那張照片，他知道中國人對一個老外不一定給面子，但又有誰能拒絕周恩來的面子呢？

進入二十一世紀，八十歲高齡的馬克除了繼續拍攝中國外——他說摁快門的時候手絕不哆嗦，還與中國的攝影同行保持著深厚的友誼和密切聯繫，並以自己的影響力支持了平遙國際攝影節。二○○二年九月，在第二屆平遙國際攝影節開幕式上，馬克被授予「平遙榮譽市民」的稱號。

二　千山最愛是黃山，黃山錯過吳冠中

一九九○年代初的一個夜晚，法國巴黎大王宮，時任法國國立吉美亞洲藝術博物館館長、該館中國部負責人戴浩石（Jean-Paul Desroches）主持過一個名為《黃

485

山的雲》的幻燈放映會，放映的幻燈作品為馬克拍攝的黃山。「記得展廳中觀眾林立，屏息瞻仰著：在那變幻莫測的光效應中，人們似乎忘記了究竟置身何處，那壯觀的攝影畫面是在『師法自然』呢，抑或那雲山奇景竟在心甘情願地接受馬克鏡頭的駕馭，去追求中國古代大師的一些繪畫效果呢？」③二十餘年過去，當時參加過那場放映會的趙小芹女士記憶猶新。

在拍攝過中國的外國著名攝影家中，馬克不是唯一拍過黃山的，比如他的瑪格南晚輩、英國著名攝影家斯圖亞特·富蘭克林（Stuart Franklin）也多次拍攝黃山，但從富蘭克林照片中清晰的大景深，有意的留白，人、山、天氣等的面面俱到，我們知道他是在拍一個介紹中國名勝的圖片故事。馬克的黃山具有唯一性：他把黃山視為中國藝術精神的象徵，只把黃山留給自己。

馬克曾多次拍攝黃山，並出版了《黃山》（*Huang Shan*, Flammarion, Paris, 2004）和《天都峰》（*Haven of Capital*, Doubleday, New York, 1990）兩部攝影集，其中《天都峰》由法國著名作家、第一位華裔法蘭西學院士程抱一作序。雖然馬克第一次拍攝黃山是一九八三年，但與黃山相遇卻是在一九六五年。他在中國看到了一張印著黃山風光的郵票，就問周圍的人：「這是真的山嗎？它在哪兒？」為他

486

擔任嚮導的「護衛天使」當然不可能告訴他，因為幾年前的三年困難時期安徽省餓死了不少人，當局並不希望外國人到那兒去旅遊。後來在法國遇見畫家趙無極，馬克再次問起，趙告訴他：那是黃山，「你一定要去黃山，它無法描述，只能親見」。

一九八三年春天，馬克初登黃山，他興奮得像個孩子，十多年後，登山的細節依然記得清清楚楚：

從山腳到山頂，石道蜿蜒起伏，長約六十英里。有時僅是短短的一段岔路，也用石頭鋪得平如皇家道路。……山道依山勢蜿蜒起伏，山的雄偉讓人想起似有同感的長城。那在月亮上都看得見的長城沒能擋住蠻族的入侵，我們這些乘飛機而來的時髦的蠻族也藉助於黃山的石階登上雲封霧鎖的山頂。中國人說「爬黃山」，但「爬黃山」實際上就是爬台階，黃山是用台階來做計量單位的：從山腳到與天都峰相望的玉屏樓是三千四百五十個台階，北海景區從山底到山頂是二千三百二十五個台階……時光打磨下，每一個台階都好似專為適合人的行走而設。難走的地方，飛階、抓手、護欄、讓人把腳踩牢的楔子，總是出現在你最需要的時候、最合適的地方。人與山較量的幾百年中，讓爬山變得輕鬆，在這兒已經被提煉為一種藝術。

487

那麼是誰打造了這些石階？是長城那樣由皇帝造的嗎？一九八七年第三次登黃山時，這些迷人的台階引起了馬克的好奇。「不，是住在山上的人。」一位陪同的官員告訴馬克，一九三四年，宋美齡女士捐資修了通向天都峰的石階，後來，登山者眾，就又修了一條專門下山的石階。二○○八年八月，為黃山影展寫「序」時，馬克再次想起了天都峰的那些台階，也沒忘記中國的旅遊熱：「這兒要安上交通紅綠燈了！」他幽默地寫道。

一九八三年的春天，也正是中國改革開放的春天。初登黃山的馬克遇到的遊客不多，在山道邊不時見到的專心寫生的中國畫家給他留下了深刻印象——因為他們不畫工農兵了，現在畫上了曾被視為資產階級情調的風花雪月，這在「文革」時期是不可想像的，讓馬克感慨良多：

在黃山多霧的季節，你常會看到山道邊中國畫家在倚石寫生，面前鋪著一張白紙。有一位沒有理我們，但另一位給我們看了他的素描並熱烈地同我們談起了他重新獲得的繪畫自由。他們能夠重新選擇他們喜歡的題材，這讓他們驕傲。因為在這不久之前的毛澤東時代，文學藝術要為工農兵服務，題材也只能是面孔一律向左的工農兵，否則就有可能滑到右派那邊去。……在「文革」中，詩人和畫

488

家是被禁足黃山的，登黃山的是紅衛兵，他們把毛主席語錄刻在岩石上，任由偉大領袖說過的話經受風吹雨淋。

交談慢慢變得輕鬆起來。一位青年畫家告訴馬克：「對我們今天的青年人，比畫畫的自由更重要的是愛的自由。」

「哦？你是說現在你能不結婚就做愛嗎？」馬克故意問。

「不是不是，現在我們有的是談戀愛的自由！」小伙子急忙更正。

笑聲響起，黃山因為春天而格外美麗，登山的旅途在笑聲中輕鬆起來。

挑伕的身影從身邊匆匆而過。馬克沒有刻意留下他們的照片，但留下了對他們的敬意：

在黃山，挑伕是像詩人和藝術家一樣備受尊重的。他拒絕了我們拍照片的要求。他走在石路的右邊，走路的節奏與擔子的平衡恰到好處，簡直像是一門藝術，讓人欽佩。他挑的貨物可能超過他的體重。有時候他們也抬人上山，坐轎子的多是日本遊客或者海外華人，坐轎子是新富階層的象徵。

登上山頂：

489

是雲，是霧，把驚喜帶給眼睛。它們讓風景純淨地顯現出來，刪掉多餘的，擦掉混亂的。猶如自然的畫筆把秀麗的山峰畫在用柔軟的羊毛織成的薄紗上！霧中，你看到的不是山的雜亂，而是峰的線條，石的形體，松的身影。我們的眼前就是一幅畫。它也許是世界上最美的，卻只停留瞬間。

此情此景，馬克醉了。

而雲，迎合著風，以形態的變幻創造著驚喜。

在山中，風是國王。它指揮著雲，把它們抬起又擲落，宣之來，又遣之去。

此時此地，馬克醉了。

山道上，雲來霧去，一位老者似悟大道指天而笑，馬克摁下了快門。他終於明白了為甚麼中國人說「黃山歸來不看嶽」，他終於悟到了中國藝術的精神：

中國藝術的源頭就在這兒。當我爬完刻在岩石上的幾千級台階之後，我理解了為甚麼。這座山曾帶給藝術家、詩人以靈感，對攝影家來說，它也不會失去靈

性。我喜歡霧和影子，就像我喜歡黃昏降臨的那一刻，而在黃山，由於霧和影子的效果，使你對景深與視野的意識比在別的地方更為清晰。風吹雲過，風聲如歌聲，雲像在和著旋律，此時此地，黃山如詩、如畫、如樂……

思緒放開，又怎肯輕易收回？馬克甚至進一步推論為甚麼黃山比其他名山更吸引一般中國人而不是特定藝術家和詩人的原因：

因為對中國人來說，他們通常不得不在生活中對周圍大眾的壓力有所妥協，而當他們置身黃山的雲霧與山峰之間時，會發現自己是一個全新的個體。在中國，只有在這兒，我遇到的人是「個體」，而不是「集體」。時光穿梭，此時此地一直激發著畫與詩的創造性，不僅因為雲海重新塑造了景色的恢宏壯麗，更因置身雲海者遁入了一種和諧與神秘之中，唐代詩人和畫家王維稱之為「心靈的響應」。

馬克關於黃山的文字頗多，論及黃山時興致之高，用詞之優美，有時不免囉唆，但也足見其對黃山所愛之深。

一九八三年的黃山之行，馬克還另有收穫，那就是邂逅大畫家吳冠中。

491

吳冠中稱自己是中國當代畫家中寫生最多的人，在其自傳《我負丹青》中專闢一章記述寫生趣事。他曾多次到黃山寫生，一九七三年，為創作《長江萬里圖》，他與黃永玉等人在黃山創作時間較長，「日曬風吹，只顧作畫，衣履邋遢，下山來就像一群要飯的」。一九八三年，馬克在山道上遇到的眾多寫生畫家中，吳冠中是其中並不惹人注意的一位，那時候他雖已在中國美術館等重要藝術機構舉辦過展覽，但還沒到婦孺皆知的聲譽頂峰。讓他顯得特別的，是他年紀較大（當時吳冠中已經六十四歲），清瘦的身材，異樣專注的眼光，尤其是夫人在身後拿著一把雨傘時刻準備著的狀態。當天晚上，馬克在北海賓館再次看見了這對夫妻，攀談起來方才發現這位看似老農的畫家，居然在一九四〇年代末期留學巴黎，能講法語！於是馬克與吳冠中商量：第二天能否為他拍攝寫生的照片？雖然第二天吳冠中夫婦準備下山，但還是答應了這位來自巴黎的攝影家的要求。對巴黎，吳冠中有太多的懷念，對來自那兒的朋友，他不忍心拒絕，雖然他一向對時間特別吝嗇。

第二天早晨，吳冠中像往常一樣在零星小雨中寫生。他腳穿雨鞋，挽起褲腿，面向山谷；遠處是雲霧繚繞的風景，身後寫生簿鋪在高高地搭在石階上的左腿上，是左手撐傘為吳冠中擋雨、右手拄著手杖的妻子朱碧琴……馬克從吳冠中的右後方拍下了這個情景：只能看見吳冠中專注寫生的臉部輪廓。後來吳冠中曾評價這張照

492

片「是真實而感人的，是極難遇見的黃山神韻」。

只差一點點，就是中法兩國兩位藝術大師感人友誼的完美結局。

馬克留下了吳冠中的地址，允諾照片印好後，會寄給他們，但此後卻音信全無。後來這張照片發表在一家法國雜誌上，吳冠中的朋友朱德群看到後，將照片剪下來寄給了吳冠中。這倒也罷了，讓吳冠中生氣的是，照片沒有任何說明，吳冠中想起自己當時對馬克的真誠相待，感覺受了欺騙：「在作者眼中，我們是他獵取的婦女小腳或男人長辮，他騙取了創作資料。」從此，吳對馬克心生不屑。

十餘年過去，吳冠中名滿中西，被國際藝術界公認為二十世紀中國藝術最重要的代表人物之一。馬克通過皮爾・卡丹與吳冠中聯繫，希望再次見面，吳冠中一口回絕。在談起馬克時，吳冠中也是輕描淡寫：「他是一位較有名的攝影師，多次來過中國。」④

藝術史總有一章的名字叫「遺憾」。兩位大師的友情就此錯過。

三 「我的東方死了！」

在《黑白中國》的「前言」中，馬克描述了自己面對快速變化的中國所產生

493

的矛盾感受：「如果照片能夠把世界呈現給我們——特別是當它在變化的時候，但給變化如此之速的中國拍一幅肖像仍然十分困難。照片可能是模糊的，甚至相互矛盾。在我走過的很多城鄉，前一眼看到的東西被後一眼所否定，昨天看到的東西被今天所否定。」正是為了表達這種矛盾的感受，他將攝影集命名為《黑白中國》。

實際上，馬克的這種矛盾感受，是西方人——特別是法國人——在面對改革開放的中國時所共有的。這涉及他們認知中國的一個出發點，用戴高樂在一九六四年中法建交新聞發佈會上的說法，中國本質上是一種，一種「十分獨特、十分深厚的文明」，一種「比其歷史更古老的文明」，因此，雖然國家制度和意識形態相異，法國仍然不能忽視這一古老文明的存在。在為《黑白中國》撰寫的「序言」中，法國《新觀察家》雜誌總編輯讓・達尼埃爾（Jean Daniel）將戴高樂的觀點做了更細緻的闡述：西方人對中國文明有一種「恆定性」的錯覺，即這種文明在保持其數千年連續性的同時，本質的東西是不變的。這種連續性像人體的筋脈一樣，使孔夫子的中國、秦始皇的中國與乾隆皇帝的中國在文化精神上一脈相承。雖然毛澤東時代中國實踐的是共產主義，但法國正是空想社會主義的發源地，他們早在一八七一年就有了「巴黎公社」，更早的時候，歐洲一些教派也不斷嘗試「烏托邦」，因此他們對共產主義的中國並不感到難以理解。困惑是從鄧小平時代——也就是從改

494

革開放開始的：中國似乎來了一個一百八十度的轉身，原來被視為資本主義毒素的市場經濟、股票、廣告、競爭、金錢崇拜等在社會上大為流行；生活形態上，從玻璃牆的建築、擁擠的交通、廣告充斥的商業到印滿英文的服裝、擁擠的麥當勞快餐店……這些最為看重文化獨立性的法國知識分子所詬病。

這一點，在那些對中國文化有所偏愛的法國人——包括馬克——那兒感受最深。達尼埃爾用法國知識分子的眼光，重新解讀了一個從中國聽來的例子，以此說明他們對中國社會倫理變化的理解：一個經營公司的中國年輕人在父親幫助下，年底盈利六十萬元。為了感謝父親的幫助，在新年派對上，他給父親送了一個五萬元的紅包作為年終獎，沒想到他父親當場發火：「你認為你爹是為了掙錢來給你打工的嗎？你是我兒子，我才幫你。老子給兒子的東西無法回報，尤其不能用錢來衡量。」達尼埃爾的解讀是：雖然經歷了「毛時代」，但孔夫子傳承下來的儒教倫理量。

在父親那兒仍然完美地保存著，中國文化自身的連續性並沒有中斷；但隨著改革開放後市場經濟的侵入，兒子已經用金錢來衡量父子關係，儒教倫理就此斷裂。

達尼埃爾的解讀包含著一些傷感。但更傷感的，還是馬克。一九九六年，他的《中國四十年》攝影展在巴黎舉辦，面對《紐約時報》記者，他這樣描述中國發生的變化：「那兒的情況有點像一個人突然成了暴發戶。沒有人再談論政治，也沒有

495

人談論孔夫子。社會上唯一的價值觀念就是金錢。好像毛的時代被懸而不論，中國人一轉身都成了生意人。」⑤

這樣的感受藏在心裡，馬克拍攝改革開放後的中國，絕不是在拿著相機掃人街，簡單地用獵奇的目光記錄「變化」、「發展」。他是在感受中國人內心慾望的走向，傾聽中國傳統文化在現代主義擠壓下產生裂痕時那細微的聲音，並把這聲音傳遞給世界。

中國旅法作家趙小芹女士是馬克的朋友，她說：「馬克喜歡舊地重遊，因為對於他，某個地方、某個風景，都如同一位朋友，值得重新探望。」但一九九〇年代中期以來，馬克在中國舊地重遊的感受往往不是再敘友情的溫馨，而是一種傷感與歎息：

東方變得跟西方一模一樣，變得竟如此相像，人們不由得要問：何必再旅行呢？既然到處都見到一樣的麥當勞，一樣的牛仔褲，一樣的玻璃窗高樓。⑥

一九九六年當馬克舉辦《中國四十年》回顧展時，接受記者訪問，如此沉痛地開始宣洩：

……毛領導下，廣告被看作資本主義的污點，而如今佈滿在城鄉的牆壁上。並且在中國像在此地（法國）一樣，人們也不再談中國文化。在那邊人們寧肯唱卡拉OK、看日本連環畫，也不看京劇。人們不能對擺脫了四十年缺衣少食的老百姓輕易評價。但看到世界上最古老的文化喪失其本來身份，真令人可怕地消沉沮喪，一個國家粉碎了與本身歷史的繫鏈，變得像我們這裡有的最壞的東西那樣——金錢成為人們所有活動的唯一準則。道義與家庭等價值正在崩潰。如同把我們三四個世紀的一系列歷史進展盡可能短地壓縮在一場賽跑中，我們所愛的那個東方其恆久的文化，驟然粗暴地變為一種極端西方的東西。⑦

差不多十年後，馬克談到對上海的印象時，歎息如舊：

行走在上海，看著身邊的男女老幼，都在忙忙碌碌：搬來運去，買進賣出，拆掉舊房子，建起塔樓。真是不可思議。今天的東方，看上去越來越像一個遙遠的西方。它好像在給我們畫一幅我們自己未來的漫畫，但與此同時，在文化上毫無作為。⑧

這種常存心中的感歎，顯然不是由一時一地一情一景而引發，而是來自馬克內心深處存有的中國文化的「恆定性」與現實變化的衝突。趙小芹女士對此有所覺察，一味追求西方物質經濟的速度，難免就不倫不類地喪失其本源之美。」⑨思索，在馬克看來，「（中國）典雅、幽深的東方文明原應是不變的，忘乎所以地不假

難怪達尼埃爾曾撰文為馬克悲歎：「我的東方死了！」

四　站在報道攝影之「記者—藝術家時代」的過渡點上

在中國讀者的理解中，馬克是一位紀實攝影的大師，而中國攝影師也是從他那兒了解了紀實攝影的概念、工作方式和攝影語言，並將他幾十年來所拍攝的中國作為個完整的歷史序列來讀解。應該說，這種理解並不錯。但馬克本人卻在不同場合不斷強調自己的作品不是「紀實」的，他拍照片不是為了傳達與現實相關的「信息」，而是因為事物所帶給他的驚奇；他只是一個細節的收藏者，而這個細節很可能像公共汽車裡的某人隨便說的一句話一樣毫無意義。「我不是一個分析者，」「我只是收集了一些印象。」⑩月，談到在中國拍攝的照片時，他對《紐約時報》說，「我只是收集了一些印象。」⑩只是「一些印象」的照片顯然難以稱為「紀實攝影」：因為「紀實攝影」的含義之一

498

就是照片以其真實性可作為文獻或者證據，而「印象」極可能與真實不符。

這種攝影師的自我表述與公眾理解之間的錯位，在瑪格南，馬克不是唯一一位。一九九五年的瑪格南年會上，攝影師們討論英國菲頓出版社為紀念瑪格南成立五十周年而準備出版《瑪格南故事》一書，時年八十七歲的卡蒂埃－布列松專門致信年會：「我願強調我的觀點：我從來都不是一個用圖片講故事的人。即使接受報刊的採訪任務，那也只是我寫攝影日記的一種藉口，因為我從未相信過報道攝影『5W』的教條。盼此文與我的照片同時發表。」為《生活》、《時代》等雜誌做了二十多年的王牌攝影師，最後卻反覆強調自己不是攝影記者——卡蒂埃－布列松的「變臉」與馬克的錯位一樣耐人尋味，也可謂有其師則有其徒。

準確地理解這種錯位，對於準確理解馬克照片的意義——特別是從攝影史的角度理解馬克在二十世紀報道攝影發展中的地位，十分重要。其實作為一名瑪格南攝影師，在他進入瑪格南的第一天，這種錯位的基因就已經種下了，因為他的兩位精神導師——羅伯特·卡帕和卡蒂埃－布列松——正好代表了報道攝影的兩個方向：新聞主義的方向與藝術趣味的方向。

對這一點，卡蒂埃－布列松自己非常清楚。卡帕對攝影的標準是：照片要真實才有價值，他的名言是「如果你的照片不夠好，是因為你離得不夠近」；而卡蒂埃－

499

布列松對攝影的看法是：「事實並不見得有趣，看事實的觀點才重要」；他認為攝影是一種視覺元素的有機構成，後來被他提煉成「決定性瞬間」的思想：

生活中發生的每一個事件裡，都有一個決定性時刻，這個時刻來臨時，環境中的元素會排列成最具意義的幾何形態，而這個形態也最能顯示這樁事件的完整面貌。有時候，這種形態瞬間即逝。因此，當進行的事件中，所有元素都是平衡狀態時，攝影家必須抓住這一時刻。⑪

對攝影的這種不同認識，實質上體現了報道攝影中重新聞與重藝術的不同傾向。卡帕的起點是拿著相機的冒險家，作為戰地記者，他認為「比起軍人來，前者會有較多的酒、女人、較高的收入和較大的自由……（和軍人一樣）戰地記者的賭本也是生命，但可以操在自己手中，可以押在選定的賭注上，也可以在最後一分鐘收回來」。而卡蒂埃－布列松的起點是一位超現實主義藝術家，他習慣於遊走在世界上，尋找那種具有超現實意味的瞬間：「對我，攝影只是通過相機觀看的一種好奇性，用一種超現實主義的態度，到處聞聞。卡帕也不是一個天生視覺性強的人，他實際上是一位對生活有極強敏感性的冒險家。」在報道風格上，二人的差別也非

常明顯：卡帕擅長對一個事件作連續性報道，而卡蒂埃－布列松則是單幅畫面的大師。一九四八年底，他在北京遇到中國的末代太監，當時這個群體有幾十人生活在一起，這本身是一個圖片故事的絕好題材，但他只是以幾幅肖像交代了事。同時，在對被攝對象的態度上，卡帕是怕你靠得唯恐不近，靠得近，照片往往有強烈的現場感；而卡蒂埃－布列松則強調攝影師與被攝對象之間要保持距離，攝影者要隱藏抓拍，他的照片常常因為光影、構圖、動作等的呼應而產生一種藝術性的「趣味」。

因此，卡帕和卡蒂埃－布列松都在做報道，但他們做的是兩種報道：卡帕是一種以事件為核心的報道，卡蒂埃－布列松是一種以視覺元素和視覺趣味為核心的報道。而卡蒂埃－布列松的魅力就在於：「他具有把決定性瞬間、影像的優美平衡和新聞攝影必不可少的敘事性結合在一起的能力，這是他對瑪格南——也是對攝影的貢獻之一」，二〇〇五年，時任瑪格南圖片社主席的托馬斯‧赫普克（Thomas Hoepker，1936—，德國人）在接受作者採訪時如此評價。在後來加入瑪格南的那些傑出攝影師中，菲利普‧瓊斯‧格里菲斯（Philip Jones Griffiths，1936—2008，英國人）、詹姆斯‧納切威（James Natchwey，現已離開瑪格南）等更像卡帕，而沃納‧比肖夫（Werner Bischof，1916—1954，瑞士人）、馬克‧呂布等更接近卡蒂埃－布列松。

代表著報道攝影如此不同方向的兩個人，卻機緣巧合地先後成為馬克攝影的教父。二〇〇四年十月，《馬克‧呂布：攝影五十年》(*Marc Riboud 50 ans de photographie*) 在英國國家攝影電影電視博物館舉辦，馬克在「序言」中如此描述了卡蒂埃－布列松和卡帕對他的影響：

那些在生活中有一個決定一切的「獨裁者」的人是幸福的（當然時間不能太長），卡蒂埃－布列松就是一個使我大受裨益的「獨裁者」。他告訴我看甚麼書，去哪家博物館，持何種政治觀念，甚麼樣的照片我該拍，甚麼樣的照片我不該拍。他對文化和生活的持久的熱愛教給我的東西比我從任何課程裡學到的都更多。正是由於他，我在一九五二年加入了瑪格南圖片社這個大家庭，遇到了愛護我的羅伯特‧卡帕。「到倫敦去，多交女朋友，跟他們學英語。」卡帕說。我去了倫敦，沒找到女朋友，也沒學英語，但卻拍了幾千張倫敦和里茲的照片，卡帕幫我在《圖片郵報》聯繫了一組很大的關於英國城市的報道。一個月之後，我從里茲回來，到《圖片郵報》的編輯斯布納的辦公室給他看我的照片，他告訴我：「卡帕死了。」那時，我在瑪格南才剛剛工作了兩年；那時，我像其他攝影師一樣，覺得自己成了一個孤兒。

這是一位年逾八十的老人在回顧自己攝影生涯的童年期，卡帕扮演著「父親」的角色，而卡蒂埃－布列松扮演著「母親」的角色，由於「父親」在一九五四年去世，馬克更多地沿著「母親」的方向發展了自己的攝影——而這也更適合他害羞的天性。於是卡蒂埃－布列松式的旁觀抓拍融合著人文主義情懷的溫和注視、對影像語言講究、在行走中發現日常生活的驚奇之物……與來自「母親」一系的「把決定性瞬間、影像的優美平衡和新聞攝影必不可少的敘事性結合在一起的能力」，伴隨著馬克走過了攝影的一生，並使他與另外一些瑪格南同仁一道，在卡帕和卡蒂埃－布列松之後開闢了報道攝影的新路，引領報道攝影從卡帕式的新聞主義向更具有個人風格和藝術性、審美性的方向轉變。到一九八〇年代中期，這種新風格已成為西方報道攝影的主流傾向，法國《解放報》前圖片編輯、攝影評論家克里斯蒂安·考柔爾（Christian Caujolle）稱一九八〇年代之後的西方報道攝影進入了「記者－藝術家時代」。

在向「記者－藝術家時代」的發展中，馬克與何奈·布里等一起，共同構成了一道閃亮的過渡鏈條，成為「記者－藝術家」時代的先驅。

二〇〇八年六月，馬克與他的中國攝影師朋友吳家林、肖全、安哥（還有同樣拍中國的幾位法國攝影師）等一起舉辦了一個有趣的展覽：《馬克·呂布和他的

503

朋友們》，策展人朱利安‧阿蘭說馬克的攝影「向我們講述了英國人和美國人稱之為『關心人的攝影師』的新聞報道向更個人的、立場更鮮明的藝術蛻變的漫長過程」⑫，原因就在於此。同時，這也是馬克稱自己的照片非「紀實」的原因：他已經站在傳統報道攝影的新聞主義（單純的攝影記者）向「記者—藝術家」（攝影記者同時也是攝影藝術家）時代的過渡點上。

【註釋】

① 《鄧小平同馬歇談黨與黨之間的關係》，《解放軍報》1982 年 10 月 26 日。

② 《答意大利記者奧琳埃娜‧法拉奇問》，《鄧小平文選》第二卷，人民出版社，1983。

③⑥⑦⑧⑨ 趙小芹：《我眼中的馬克‧呂布——寫在馬克‧呂布拍攝中國 50 周年之際》，《中國攝影》2007 年第 6 期。

④ 吳冠中回絕馬克‧呂布一事，詳見其《藝海沉浮‧深海淺海幾巡迴》一文，該文收入《吳冠中文叢》第一冊《橫站生涯》，團結出版社，2008。

⑤⑩ "Images of Revolutions Old and New", Alan Riding, New York Times, June 11, 1996.

⑪ 《當代攝影大師——20 位人性見證者》，第 152 頁，阮義忠著，中國攝影出版社，1988。

⑫ 《馬克‧呂布和他的朋友們》，見 2008 年 6 月《生活》月刊的別冊。

鄧小平，北京，1982 年。

攝影：馬克‧呂布（Marc Riboud/Magnum/IC）

深圳深南大道上的鄧小平畫像，1992 年。

攝影：馬克・呂布（Marc Riboud/Magnum/IC）

上海，1993 年。

攝影：馬克・呂布（Marc Riboud/Magnum/IC）

煤礦工人，山西太原，1995 年。
攝影：馬克·呂布（Marc Riboud/Magnum/IC）

黃山，1985 年。
攝影：馬克·呂布（Marc Riboud）

（上）深圳，1992 年。

攝影：馬克・呂布（Marc Riboud/Magnum/IC）

（下）上海，2010 年；係馬克・呂布最後一次訪問中國時所拍的照片。

攝影：馬克・呂布（Marc Riboud）

吳冠中在黃山寫生，1983 年。

攝影：馬克・呂布（Marc Riboud）

第十六章 我的情懷在這裡

——一九七六—二〇一〇年劉香成的中國敘事

二〇一〇年，馬克·呂布（下文簡稱「馬克」）的回顧展《直覺的瞬息》在上海舉辦，他以一個展覽來和自己傾情關注了半個世紀的中國說再見。之於中國，馬克沒有留下遺憾：他完美地結束了西方攝影師看中國的舊時代，一個東方主義以及與東方主義藕斷絲連的時代；也完美地書寫了新時代，一個人文主義的時代。

但馬克留下了矛盾。

如本書《序言》所說，馬克的中國照片結束了一條「東方學定理」：中國是恆定不變的，而且內部缺乏發生變化的動因。但同時，如上一章所述，他在情感上對中國文化又懷有一種「恆定性情結」，感歎改革開放切斷了孔夫子傳下來的文化脈絡，於是「我的東方死了」。馬克的偉大在於，他沒有以攝影徇情感之私，在行攝

509

中國之際去尋找那些符合文化「恆定性」的「中國元素」，而是真實呈現了中國之變。這種被藝術史歸為「情感與理性」的矛盾，在一些偉大的文學藝術家身上多有體現，尤其當他們在面對一個劇烈變化的時代的時候，巴爾扎克、列夫‧托爾斯泰都是常被談及的例子。

馬克之所以有這種矛盾，根源仍在於，無論他多麼在意中國的變化，本質上他是一個外國人，他對中國的「同情式理解」有其局限。正如攝影家黛安‧阿勃斯（Diane Arbus）所說，無論你對他人再怎麼同情，你都不能鑽進他的皮膚去體驗他的痛苦。因此，馬克所呈現的，仍然是一個旁觀者的中國；至於中國變化背後的歷史與現實動因，高層政治的微妙，草根階層的艱辛，日常生活中一幅領袖像，半身婚紗之類的細節之於生活變化的豐富意義，需要一位「鑽進中國人的皮膚來體驗中國人之痛苦」的攝影師才能呈現。

這對於一個外國人而言似乎是不可能的，但歷史之門再次開了一條縫。一九七九年一月一日中美建交，香港出生、有大陸生活經歷、美國完成學業的美籍華人劉香成，先後作為《時代》週刊和美聯社的攝影記者常駐北京。於是，西方攝影師眼中的中國，在中國進入改革開放的關鍵時刻，經劉香成之手，最終以「中國人眼中的中國」完美收官。

一　從《毛之後的中國》到《中國：一個國家的肖像》

關於劉香成初駐中國時的工作狀態，熟人中傳過一個段子，就是「香成，你不要這麼努力地工作」。說的是當年外交部新聞司調查外國媒體的中國報道，發現一九七九——一九八一年西方媒體發表的關於中國的照片，百分之六十五出自劉香成之手；讓劉香成驚訝的不僅是新聞司調查外國媒體的認真，更是他們的態度——「劉先生，以後請不要那麼努力工作。」①

但劉香成顯然沒有聽從這樣的建議。一九八三年，他「努力工作」的成果——《毛之後的中國》（China After Mao）攝影集由企鵝出版社出版，迅速獲得了國際聲譽，此後更成為中國攝影記者的必讀書。關於這本書與那個時代的契合，同時期和劉香成常駐北京的德國《明鏡》（Der Spiegel）週刊北京分社社長蒂奇亞諾‧坦尚尼（Tiziano Terzani）有一個切中肯綮的分析：「劉（香成）生活在中國一個特殊的時期，古老的中國已經厭倦了革命和與世隔絕，正在向世界開放，用困惑和好奇的眼光環顧四周，充滿著不確定和希望。只有了解中國的歷史才能體會舊的氣氛並感受人們面對新事物時的震顫。在這樣的環境中，劉如魚得水。」坦尚尼寫道，對劉香成來說，「中國不只是一個值得發現的真相，更是一種尚待闡明的愛」。②

511

對於一名觀念西化且服務於西方媒體的攝影師，中國可以「是一種尚待闡明的愛」嗎？如果是，劉香成又是如何闡明這種愛的呢？

首先，是對一些西方攝影記者慣用的、西方公眾熟知的攝影報道套路的擯棄。

由於「冷戰」等原因，西方媒體攝影師在報道社會主義中國的時候，形成了幾種套路，有一些常用「法寶」。比如「文革」中中國報紙經常刊登工人、農民學習「小紅書」（毛主席語錄）的照片，並配上「學過語錄幹勁大」、「革命生產掀高潮」之類的說明；西方媒體也刊登此類照片，但意在嘲笑「小紅書」的法力，展示中國社會的個人崇拜。中國報紙會刊登傳統針灸的妙用，甚至病人在做大手術時也可通過針灸麻醉而對疼痛毫無知覺；西方媒體也刊登類似照片（安東尼奧尼的紀錄片《中國》中就有通過針灸麻醉而做剖腹產的鏡頭），但傳遞的信息是中國醫學有濃厚的神秘主義色彩。③ 中國曾有很多政治集會，西方媒體也刊發此類照片，意在說明中國這個國家和西方的對立、內部的鬥爭以及政治權力對公眾的控制。劉香成完全擯棄了這些媚俗的套路和「中國元素」，他把一個「文革」剛結束、反思正進行、改革開放剛開始、正要「摸著石頭過河」的中國高高挽起的褲腿呈現給世界；把中國人那種壓抑了很久、新生活突然到來之際卻手足無措的天真呈現給世界；把百姓對個人生活的珍視和小心翼翼的追求呈現給世界；於是，世界看到了一

個正在回歸「常識」、回到人性的中國。在大陸的生活經歷，使劉香成能把新中國歷史作為一個完整的過程來看待，在他的鏡頭中，改革開放不是突然從天上掉下來，而是此前歷史的延續；因此，《毛之後的中國》具有清晰的歷史縱深，而不是單幅新聞照片的合輯。

其次，劉香成將毛澤東去世作為思考中國的起點：毛澤東去世之後，中國將發生哪些變化，朝哪個方向發展，這是中國人所關心的，也是世界所關心的。他敏銳地注意到，毛澤東去世之後的中國，以前無處不在的政治因素緩慢退出社會生活，與此同時，是個人生活的迅速回歸。前者突出表現為毛澤東像在各種公共空間的變化：一九七七年，上海，毛澤東與華國鋒促膝交談的巨幅畫像矗立在外灘，俯視著這座城市；一九八〇年，成都，一位以畫毛主席像為業的畫家正在打盹，「現在，我畫他的次數越來越少了。」他說。到一九八一年，北京，中國歷史博物館上的大幅毛澤東像被悄悄取下──劉香成回憶說那天正好驅車到西單電報大樓去傳照片，無意中發現高懸的毛澤東像不見了，於是馬上讓司機掉頭返回看個究竟，正好趕上幾個工人把毛澤東像取下來。同年，大連，一名滑旱冰的大學生在毛澤東雕像下以飛翔的姿勢滑過，滑向一個不確定的未來……迎接這個未來的，首先是迅速回歸的個人生活：愛美的姑娘們迫不及待地去割雙眼皮，一次割一隻眼睛，然後騎車回家；

513

1981 年，劉香成跨著國產長江 750 掛斗摩托車，載著朋友在北京街頭兜風。他是第一個持外國護照買長江 750 摩托車的人。

圖片提供：劉香成（courtesy Liu Heung Shing）

虔誠的天主教徒走進塵封已久的教堂，將積壓了十幾年的罪過向神父細細懺悔；入夜的天安門廣場，準備高考的青年人在路燈下苦讀；搖滾樂、「甲殼蟲」、鄧麗君、溜冰、健美、蛤蟆鏡一塊來了，新時代好像是專為青年人準備的……然而，歷史始終在場。一九八一年夏天的一個黃昏，「最後一批遊客離開了紫禁城，身材矮小、戴著大眼鏡的滿族人溥傑引導我緩步走向午門……」在紫禁城裡，溥傑告訴劉香成：「曾經，我就住在這裡。我是最後的滿族人。」④ 暮色四合，溥傑——清朝末代皇帝溥儀的弟弟——獨自一人靜靜地坐在紫禁城空曠的院子裡，劉香成摁下了快門。

已經過去的歷史，即將過去的一代人，天安門廣場上夜讀的青午，同在新時代的星空下，中國。

「中國人捱過了兩千多年的貧窮，儘管這個國家仍然陷於其根深蒂固的歷史傳統中，但同時她也被其豐富的文明保護著。」⑤ 這是劉香成的中國，不屬於約翰‧湯姆森，也不屬於馬克‧呂布。

新中國成立三十三年，搞了多次政治運動。「西方人困惑了。甚麼樣的人能夠年復一年地承受『教育』與『再教育』、『批評』與『自我批評』？答案是：中國人。」⑥ 這樣的中國人，是劉香成鏡頭裡的中國人，是中國人知道的自己，不屬於約翰‧湯姆森，也不屬於馬克‧呂布。

515

「對攝影師來說，總有一個容易報道的中國。」在《毛之後的中國》（第四版）的序言中，坦尚尼寫道，「到處可見戴著軍帽的小孩子衝著你笑，一排排的自行車，年代久遠的城牆下鍛煉的老人——這些照片總是適合在任何老調的場合展出。官方的中國更是唾手可得，導遊手冊上展示的、工廠和人民公社裡的中國。」坦尚尼強調，「劉從未落入這種自鳴得意的陷阱中。」⑦劉香成之所以能避開「自鳴得意的陷阱」，正是由於他童年時期在大陸餓肚子的生活經歷，使他得以「鑽進中國人的皮膚體驗中國人之痛苦」。

一九八三年離開中國後，劉香成先後任職於美聯社洛杉磯、新德里、漢城（今首爾）、莫斯科等地分社；一九九一年因採訪蘇聯解體獲普利策新聞攝影獎。一九〇年代末他重回中國，先後擔任美國時代華納公司（中國）和新聞集團（中國）的高級職務。二〇〇八年北京奧運會前夕，他歷時四年、訪問了三百多位中國攝影師、最後彙集八十八位攝影師的照片編輯而成的《中國：一個國家的肖像》（*China: Portrait of a Country*）大型攝影集，由德國塔臣出版社出版。通過這本攝影集，劉香成用照片把新中國近六十年來之不易的變化講述給世界；同時，也向國際攝影界結結實實地說：看吧，在攝影方面，在新中國的每一個年代，中國都有厲害的攝影師，都有很厲害的照片！

這本攝影集迅速引起了國際關注，美國《紐約時報》、英國《金融時報》等著名媒體都發表了評論，二〇〇八年七月十三日倫敦《星期日泰晤士報》的評論這樣寫道：「在地球上，中國的龐大存在隨處可見。它的出口額位居世界第二，僅次於德國，我們身邊塞滿了『中國製造』的林林總總：從玩具到計算機，從褲衩到套裝，從人參到枸杞子，從自行車到汽車，從乒乓球台到石油鑽井平台……但關於她的報道攝影，卻因為名聲不佳一直未能上榜。而劉香成編輯的這本書，正是在這方面令人對中國的報道攝影刮目相看。」後來這本書入選《泰晤士報》「二〇〇八年度最佳攝影集」。

一八四二—二〇一〇：一座偉大城市的肖像》出版，再次引起關注。

二〇一〇年上海世博會前夕，他與英國策展人凱倫·史密斯聯合編輯的《上海

二　我拍的是中國人眼中的中國

劉香成在福州度過了六年（一九五四—一九六〇）的童年時光。他曾是福州鼓樓區古一中小學的學生，由於家庭成份的關係，全班同學都入了少先隊，他是唯一沒有戴上紅領巾的，因此他笑說自己有一種「紅領巾情結」。三年困難時期，八九

517

歲的劉香成和鄰居們一起捱餓。這些當時絕不會是愉快的經歷，後來都成為劉香成

理解和認識中國的起點。

以下為筆者對劉香成的訪談，話題主要圍繞劉香成自己的攝影觀和一九七八—

一九八三年他在中國的採訪感受。

南無哀：你是中美建交時美國媒體派駐中國的首批記者。一九七九年一月一日建交，你在一九七八年年底作為《時代》週刊的攝影記者常駐北京。但這不是你第一次到中國大陸採訪，你第一次到大陸採訪是甚麼時候？

劉香成：一九七六年，毛主席去世的時候。當時我被美國《生活》雜誌派到西班牙、葡萄牙和法國採訪。那天，我剛好在巴黎採訪法國總理雷蒙‧巴爾，採訪結束後，我在報攤上看到《費加羅報》整版地登著毛澤東的照片，知道中國出事了。我馬上打電話給我的代理人羅伯特‧普萊奇（Robert Pledge，美國聯繫圖片社總裁），那時候我的照片是由聯繫圖片社代理的，說我想去北京。他很快給我回覆說《時代》週刊願意派我去中國採訪毛澤東去世的新聞。我就從巴黎飛到香港，當時不用說外國人，連海外華人去北京都很不容易，後來知道北京的情況比較複雜。去不成北京，我就在廣州採訪，到處去拍照片，街上的人胳膊上都戴

著黑紗，飯店也在毛主席像上掛上黑紗，整個氣氛很沉重，但很平靜。我是用很沉靜的畫面報道了毛澤東去世這個非常不一般的新聞。

南無哀：這次採訪有多長時間？對你後來在中國的工作有甚麼影響？

劉香成：在廣州待了大約十天的樣子。當時就覺得人們的臉上有一種放下了一塊石頭的感覺，是從一個境界到了另一個境界的那種感覺。人們的臉上有一種 nonverbal communication，就是一種不用語言的 communication（意會）。人們意識到了毛主席去世之後中國肯定會發生變化，但怎麼變他們說不出來。當時我就想用圖片來反映這種 communication。採訪結束後，我回到紐約，又回到西班牙和葡萄牙繼續採訪。那時西班牙的佛朗哥剛好去世一周年，西班牙國內的局勢開始分化，左派和右派幹起來了，左派經常去遊行示威，我就跟著去拍照，警察就放催淚彈，右派看我拍照，就追著我又要打又要搶。在葡萄牙，我隨著葡萄牙共產黨的總統候選人採訪他參加大選。採訪結束後回想起來，我還是忘不掉在廣州見到的那種 nonverbal communication，我想我真的還是要回來，好好報道這個國家。在西班牙、葡萄牙、法國和中國的採訪，使我在不同的文化和語言環境下，樹立起了這樣一種信念，就是我要做一名駐外的新聞工作者，用相機作為報道工具，我做攝影記者的職業選擇就這樣確定下來。

南無哀：當時選派你到中國來，是出於甚麼考慮？是不是覺得你是華人，在中國採訪可能會比較方便？

劉香成：我在中國先後做過的兩份工作，《時代》週刊和美聯社，與我競爭的洋人其實都特別多。洋人對政治還是比較重視，對政治新聞題材一點都不糊塗，想到北京和莫斯科工作的人很多。通過我在中國的兩次工作（一九七六年的採訪之後，一九七七年劉香成曾到上海採訪過一次。──作者註），我和《時代》週刊駐中國的文字記者很談得來，他知道我對中國的理解不一般，對我有很高的肯定，覺得他做文字，我做攝影，是很好的搭檔，所以我得到了《時代》週刊的這個機會。在中美建交時，我是第一個華人，代表美國新聞界常駐中國的記者，後來又是美聯社第一次派一個非俄羅斯人去莫斯科主持那裏的圖片工作（任圖片總監），而我又不是一個白種的美國人。說到這一點，我就有一個體會，機會是自己創造的，如果我沒有以前的成績，美聯社有三千個記者，它為甚麼要派你去？誰不願意去莫斯科？那個時候「冷戰」就要結束，誰都知道那個地方重要。美聯社讓我去，在那裏工作的俄羅斯人卻反對，抱怨說不派俄羅斯人來就派一個白種人來嘛，怎麼派了個中國人來管我們？我這個中國人也沒有讓他們失望嘛，還給他們獲了個普利策獎。

南無哀：當初你剛到中國的時候，對中國的判斷和感覺是甚麼樣的？因為一九七八年的中國和美國無論是社會制度還是文化，差別都非常大，在意識形態方面更找不到契合點。

劉香成：我是抱著想對中國這個國家、這個民族了解的心態來中國工作的。

其實我的情懷一直在這裡。我剛到中國的時候，覺得這個國家我在童年時有些印象，但現在和我熟悉的西方國家很不一樣，我很想了解她的制度和生活。一個人的心情和興趣，往往會影響到他做事的後果。你看《毛之後的中國》，就會感到我的拍攝始終是圍繞著「了解中國」展開的。毛主席的去世對中國是一個轉折點，一九七八年我來北京工作，這年就召開了十一屆三中全會，中國開始進行改革。我覺得一個國家，在觀念上稍微動一動，國家就可能發生大的變化。以前我們是一律公有制，後來稍微動了一動，私有制可以和公有制並存。這三十年中國發生的變化可以說是人類有史以來的巨變，世界是公認的。作為攝影師，要告訴後人這個變化是怎麼一回事，給後人留下一些視覺的東西。在《毛之後的中國》中有一張照片，一面貼滿大字報的牆的前面，一對青年人坐在那兒談戀愛，兩個人的腳碰在一起，這就是當時很中國的東西，它把政治運動背景下那代人的情感方式表現出來了。現在的中國青年人早就不這樣了。還有一張，北京婚紗店裡

521

照相的人為了省錢，他們只拍上半身，下半身沒有婚紗。拍婚紗照是受外國的影響，但這種拍法是很中國的，我能看懂，老外就不明白：他們怎麼這麼拍？

南無哀：那時候你一天的典型的生活是怎麼過的？採訪中是否有困難？

劉香成：那時候就是天天去看朋友，看很多的報紙，到街上看人們怎麼生活，以及參加各種活動，中央開會也去採訪。說到困難，是到處都有的。每一次你用相機對著人，就要有發生各種反應的心理準備。你在中國不被人理解，也不見得在美國、法國或意大利就會被人理解。攝影就是拿相機和人對話，有一種無言的關係在裡面；照與被照的關係，每一次都有，有時候人家沒有覺察，這種關係似乎不存在，但更多的時候是在有與沒有之間。在這點上，卡蒂埃－布列松就做得很好。在《生活》雜誌實習的時候，我的老師也是我大學時的教授，瓊恩·米利（Gjon Mili，1904—1984），和卡蒂埃－布列松關係很好，一九七五年、一九七六年的時候，他們還經常通過代理人把彼此新近的作品交換著看一看。米利自己有一個拍卡蒂埃－布列松工作的小紀錄片，卡蒂埃－布列松的抓拍非常快，幾乎沒有人覺察到他在做甚麼，但他的照片中照與被照的人有一種對話。從這裡也可以看出一個人的修養。有人拿相機對著你，還沒照，你就煩了；有人拿相機對著你再近點，你也覺得無所謂，因為那個人看起來還可以嘛。說話也是一樣，

有人一開口，你就不想談了。攝影也是與人交流，你把他當作獵奇，你的麻煩可

能就會多些；你是想去了解他，把自己放到與他平等的位置，你也許就更容易被

接受。

南無哀：卡蒂埃—布列松的工作方式和作品是不是對你有很大影響？

劉香成：是的。在米利那裡實習了一段時間之後，他對我說，你該出去走一

走；出去之前，你把卡蒂埃—布列松的照片好好看一看。卡蒂埃—布列松的很多

照片都是在為《生活》出差時拍的，很多底片和擴印片都存在《生活》的檔案室，

我就把他所有的底片和樣片都調出來看；不僅看他的，還調了《生活》雜誌其他

大師的照片，看了又看，反覆地看，在看的過程中，我學會了一點，那就是怎麼

去讀照片。

南無哀：說說你是怎麼讀照片的。

劉香成：一是看，一是讀，如果一張照片只值得你看不值得你讀的話，我就

覺得有很大的差別。後者讓你去想問題，前者也許只讓你覺得刺激，現在刺激的

照片可太多了。我很幸運，從大師們的作品裡學會了怎樣去讀照片，我發現，這

個東西是要和生活緊密地扯在一起。生活，就是文化啊、歷史啊、宗教啊、傳統

啊、國與國的關係啊等。這些東西都不是學校裡教的，我跟米利實習了九個月，

523

沒有一次他教我怎樣去照相。那時他七十幾歲，在時代公司的二十八層，《生活》雜誌的每個大師都有一間自己的辦公室。一天工作快完的時候，在他的辦公室裡，他會倒一小杯威士忌，切一根香蕉或一個蘋果，我們一人一半，一邊喝酒一邊聊天。無所不談，就是沒談過照相要用八的光圈還是用 1/125 秒的速度。米利有一個習慣，就是把自己喜歡的照片剪下來貼在牆上看，看完再看，看完再看，就會發現問題。這個過程讓我想到了另一個問題，就是你要去創作，常常需要去想問題，需要休閒。一個發達的社會常常會有一個休閒的階級，休閒不一定非要有錢。搞藝術的搞攝影的人都喜歡往巴黎跑，在那裡他們都很窮，但就是窮極了，他也會拿出五個法郎去喝一杯咖啡，一杯咖啡能讓他想很多問題。今天，不少人喊著說自己忙啊，你就不能坐下來想一想為甚麼做這件事？為了出名還是為了獲獎？我得獎從來沒有一次是我投稿的，卡蒂埃－布列松又得過甚麼獎？一個人對自己做的事深有興趣，不要老想著得獎，憑自己的感覺去做就成了。

南無哀：讀你這段時間在中國拍的照片，我看到一個問題：你在美國讀完大學，美國的主流意識形態不會對你完全沒有影響，但你的照片並沒有西方人拍中國時常有的意識形態色彩。

劉香成：不是意識形態的問題，還是理解的問題。你的照片有沒有深度，要

524

看你對生活理解得怎樣。我說過，我回到中國來做記者，是有著深深的情懷在這兒，對了解這個國家有濃厚的興趣。在廣州採訪毛主席去世的新聞時，我就感覺到中國處在一個轉折點上，我就在思考，下一步中國會怎麼走？中國人會怎麼生活？在福州念小學時，我是班裡唯一一個因為家庭成份戴不上紅領巾的學生。一九六〇年，村裡的人沒有東西吃，都餓得水腫了，我們也捱餓，但情況好一點，我父親會寄點外匯，我們能到專門的涉外商店買點麵粉。如果沒有這些親身經歷，我就不會關心中國下一步該怎麼走。對一個外國人，中國的事情跟他有甚麼相干？親身經歷過這些事情，你才會理解領導人說的「今天的局面來之不易」是甚麼意思，我知道甚麼叫「來之不易」。所以到一九七六年，我在世界上轉了一大圈，在世界上最發達的城市讀完大學，我發現我的心還是在這兒。不要說是七十年代，就是到了八十年代，大陸去美國的很多人都不願意回來。所以我說，對一個民族的理解，那種興趣，對他做甚麼有重要的影響。

南無哀：當時對你在中國的採訪，美聯社有沒有具體要求，比如希望你多提供某一方面的照片？

劉香成：從來沒有。除了重大事件之外，他們從不會告訴我你該做甚麼，不該做甚麼。如果一個記者連甚麼是新聞都沒有基本判斷的話，他怎麼工作？美聯

525

社的社長不是糊塗人，他有三千個記者，他為甚麼要派你來？全世界除了美國白宮之外，中國、蘇聯、印度都是最主要的國家，他都派我去了，這說明他對我能力的認可。除了社長之外，還有總編輯、圖片總監，他們都是專業人士，他們知道劉香成無論在哪裡，他都會做得很好。美聯社有一個很資深的編輯，對將要去莫斯科當社長的邁克·帕索說，邁克，蘇聯很難，凡是很難的地方，你就派劉香成去好了（笑）。

南無哀：一九八三年，你剛三十二歲，就出版了攝影集《毛之後的中國》，當時它是怎麼出版的？

劉香成：當時英國的企鵝出版公司駐美國的董事長彼得·邁耶（Peter Meyer）到北京，一位英國記者告訴他說你該見見劉香成，他就打電話給我，我就抱著一堆照片到建國飯店去見他。看了照片之後，他當場拍板決定出這本書。他說：

「劉香成，你還很年輕啊，很多人都想做企鵝的作者，你願不願意由我來給你出版？」這是一九八二年的事。給書寫序時，我問中國社科院的一位朋友，從一九四九年新中國成立到一九八二年中國總共搞了多少次政治運動，他就認真地給我數，總共數出二十五個。我算了一下，到一九八二年新中國成立三十三周年，平均每一年多一點就搞一次運動，人能不累嗎？而且每次運動都是有理說不清。

我就更明白毛主席的去世對於中國是一個甚麼樣的轉折點。後來我到印度工作，更加深了對中國的了解。老天爺給中國這塊土地比印度還窮，人這麼多，可種的地這麼少，資源平均起來很有限，人與人之間還要鬥來鬥去。這種東西，一個洋人，他能理解嗎？我又要說到那張男女青年又著腳談戀愛的照片。在政治運動的間隙，只要有一點點可能的空間，人們就希望坐下來享受一點生活的親密。看起來這是很細節的東西，但能說明大問題。我覺得我拍的東西並沒有甚麼異常，我是用攝影把生活與那個時代的大環境、大背景緊緊地聯繫在一起。

南無哀：《巴黎攝影》雜誌曾將你列入當今世界上九十九個有重要影響的攝影人之一，並認為你擅長報道政治新聞，你的照片「將深刻的中國人的靈魂和西方重視客觀、講究報道的方式方法結合在一起」。西方也有很多人以拍攝中國著名，你覺得你拍的中國與他們有何不同？

劉香成：看看卡蒂埃－布列松拍的法國，再看看他拍的中國、印度，你就能看出區別來，就是他對這些國家的理解不一樣，他拍的法國要深刻得多。他有一張照片，是「二戰」結束時，一個親納粹的女人被打了一頓，這張照片就是很法國的東西，有很深的法國人的感情在裡面。卡蒂埃－布列松和馬克·呂布都是法國高等知識分子，家裡都是有錢人，他們帶著歐洲、特別是法國很有傳統的人

527

文的眼光來到中國，他們都是善意的，拍的畫面也很優美。這一點美國人拍不出來，也看不到。但卡蒂埃－布列松、馬克·呂布拍的是他們理想中的中國，我拍的是中國人眼中的中國。在拍攝的技術技巧方面，我從他們那兒學到不少東西，這點要說清楚；但靈魂不同，我是中國人的靈魂，區別在這裡。卡蒂埃－布列松和馬克·呂布的照片，就是今天的法國人來中國，也不一定拍得出來，就是我剛才談到的那個問題——休閒。卡蒂埃－布列松、馬克·呂布不用靠攝影吃飯，是興趣把他們推到中國來的。今天到中國來的，無論是法國人、意大利人，都是到中國出差，身上扛著圖片的壓力。不要說卡蒂埃－布列松、馬克·呂布，看看現在美國的攝影記者拍的照片和二十世紀五六十年代差別就很大。今天的相機又是數碼，又是這個，又是那個，先進得很，但照片不一定比羅伯特·弗蘭克（Robert Frank）的照片、比越南戰爭的照片更厲害，後者有人文的思考在裡面。相機的技術先進是一回事，照片是否值得你讀很長時間是另一回事。

南無哀：回憶一九七八——一九八三年在中國的經歷，你最難忘的是甚麼？

劉香成：中國是一個古老的文化，但在歷史的轉折點上又有一種很天真的東西，我十分珍惜這種天真。中文的「天真」與英文的 innocence 意思不同，我更多的指的是 innocence。那個時候，中國人的生活被困擾了很長時間，毛主席去世

之後，中國面臨一個轉折點，想動，又不知道怎麼動；對很多事情想了解，去試探，但又不知道怎麼做，突然之間就找到了那種 innocence，非常可愛。現在的生活中，大家都重視做事的結果，這種 innocence 少多了。第二點，到今天，我走遍了全世界，我更了解中國人是多麼地勤奮。這兩點沒有直接的聯繫，但用這兩點來看《毛之後的中國》，你能把很多畫面都聯繫在一起。

【註釋】

① 劉香成在為《中國：1976—1983》一書寫的序言中記載了這件事，見該書第 13—14 頁，世界圖書出版公司，2010。

② 蒂奇亞諾·坦尚尼：《偉大的照片是思想的呈現》，見《中國：1976—1983》，第 20 頁。

③ 蒂奇亞諾·坦尚尼在《偉大的照片是思想的呈現》一文中談到了這兩點，見《中國：1976—1983》，第 20 頁。

④ 《中國：1976—1983》，第 12 頁。

⑤ 引自劉香成為《毛之後的中國》第一版寫的序言「實事求是」，見《中國：1976—1983》，第 26 頁。

⑥ 《毛之後的中國》第一版寫的序言「實事求是」，見《中國：1976—1983》，第 26 頁。

⑦ 《中國：1976—1983》，第 20 頁。

529

中國朋克，雲南思茅，1980 年。
攝影：劉香成（© Liu Heung Shing）

天主教堂內的懺悔，北京，1979 年。
攝影：劉香成（© Liu Heung Shing）

婚紗照（為了省錢，女方只租了西式婚紗的
上半身），北京，1980 年。
攝影：劉香成（© Liu Heung Shing）

溥傑（清朝最後一個皇帝溥儀的弟弟）在故宮，1981 年。
攝影：劉香成（© Liu Heung Shing）

北京大學學生通過電視看審判「四人幫」，此時電視畫面上出現的人物是「四人幫」主犯之一江青，北京，1980 年。

攝影：劉香成（© Liu Heung Shing）

共享難得的一刻安靜（背後的牆當時經常貼滿大字報），月壇公園，北京，1981 年。

攝影：劉香成（© Liu Heung Shing）

「我想飛！」大連工學院，1981 年。

攝影：劉香成（© Liu Heung Shing）

1980 年，四川峨眉山，一個農民正在吃飯，在他背後的架子上，褪色的毛澤東像早已被遺忘，
顯得模糊不清。畫像旁的標語寫著「聽華主席話」，1980 年。

攝影：劉香成（© Liu Heung Shing）

1981 年，北京，天安門廣場華燈下學習的中國青年。

攝影：劉香成（© Liu Heung Shing）

後　記

二〇一一年元旦，我在海口一家旅館裡完成了本書最後一章的註釋。此時距二〇〇四年末寫出第一篇文章（《在戰火中療傷》），正好六年。

本書的最初起因，完全出於一種職業圖片編輯的好奇：西方攝影師何以到中國來？當時雙方的社會狀況甚麼樣？怎麼來的？住在哪兒？喜歡吃哪家小館兒？關心中國甚麼事兒？特別是，對中國有何看法？關於中國的那些著名照片是怎麼拍出來的？在西方社會如何傳播並產生了何種影響？如此等等。由此，寫作中盡量保留了攝影師在中國工作的細節，這顯然比較個人趣味。後來將手頭積累的四十多位拍攝中國，並有一定數量的照片留下來的西方攝影師一次一次地看下來，感覺甚為強烈的一點就是，在對他們的認識和評價中，我們今天的很多評論過於一廂情願地將其當作抽象的、在真空中工作的攝影家、藝術家來看待，而有意無意地忽略了他們所承受的社會歷史制約，以及這種制約對他們拍攝中國的影響。簡言之，西方攝影家到中國來，觀看的眼光雖有從東方主義向人文主義的轉變，但主要還是把拍攝中國

536

當作一種謀生之道，而不是持有一種平等的情懷，直到劉香成出場。

本書書名《東方照相記》中的「東方」，有兩個意思，都以歐洲中心論為參照，一個是地理學意義上的「東方」，以歐洲為中心，中國自然是地理上的「東方」。另一個意思來自於愛德華‧薩義德的《東方學》，中國在文化上被西方定義為「東方」：

西方通過東方學——也就是由西方建立起來的關於東方的知識體系，對東方進行描述、判斷，由此誘發和影響了西方對東方的態度和行動，使東方在與西方的關係中，始終處於「賓語」地位。薩義德通過對東方學的精細梳理，揭示出了眾多西方主導的「純學術」（比如人類學），在西方殖民主義和文化霸權的建立過程中扮演著「幫閒」角色。由此我們不能不問：西方攝影師在中國的拍攝活動及其所拍攝的中國照片，曾經扮演過甚麼角色？對其照片中的東方學傾向，是否應予檢討？因為攝影，正是西方定義東方的工具之一。這就是作者為何將「謀生之道」寫入「序言」，並在對西方攝影家中國照片的評價中引入東方學分析的原因。

作者最終只將十四位重要的拍攝過中國的西方攝影家收入本書，主要基於三點考慮。第一，這十四位攝影家已經能夠清晰地展示出一百六十餘年來西方攝影家拍攝中國的軌跡，其典型性在同時期拍攝中國的攝影家中無可替代。第二，選入的攝影家必須通過拍攝中國、描述中國、傳播中國，在當時的西方社會形成了關於中國的知識，

從而或多或少地影響了西方人對中國的印象和態度。至於有西方傳教士、官員、遊客、商人、教師等到中國拍了照片，當時沒有社會傳播，現在被發現再做展覽、出書等，這樣的攝影師被放棄，雖然他們的照片數量與質量可能都很出色，比如法國方蘇雅（Auguste François，1857—1935）。第三，在同一時期拍攝中國的攝影師中，只選擇其中最出色、最有話題性的一位。比如一九四八—一九四九年，法國攝影師亨利·卡蒂埃—布列松與美國攝影師傑克·伯恩斯（Jack Birns，1919—2008）都在中國工作，本書選入了前者；一九八〇年前後，美國攝影師伊芙·阿諾德與日本攝影師久保田博二都曾在中國工作，本書也是只選了前者。出於同樣的原因，在一八六〇—一八七〇年代拍攝過中國的英國攝影師中，選了約翰·湯姆森而放棄了威廉·桑德斯（William Saunders，1832—1892）。這便是有些拍攝過中國的知名西方攝影家未被收入的原因。

本書寫作中遇到的主要困難是資料問題。有時為確定一幅照片的時間和準確內容，查閱多種資料後仍感棘手，不用説研究者常常各説各話，就是攝影家不同年代出版的攝影集以及接受不同媒體採訪時所講的話，都經常不一致。由此，我真誠感謝那些曾給予幫助的朋友和同事，感謝攝影家劉香成先生和何奈·布里（Rene Burri）先生，與他們的多次交談和討論深化了我對一些問題的認識。感謝聞丹青先生、孟韜女士、陳攻先生和吳鵬先生，他們要麼慷慨提供了相關資料，節省了我的大量時間，要

538

麼在讀過部分章節後提出了中肯的建議。感謝美國哥倫比亞大學東亞系講席教授劉禾女士、評論家李陀先生和老朋友鮑昆先生、石志民先生和江融先生，他們的幫助使本書部分觀點得以在二〇一一年於哥大舉辦的「中國和西班牙1936—1939：羅伯特·卡帕和全球人民戰線」（CHINA & SPAIN, 1936-39: Robert Capa and the Global Popular Front）研討會上與國際同行分享，並獲益良多。感謝老友王瑞先生在洛杉磯為我及時複印了卡蒂埃－布列松《從一個中國到另一個中國》的部分內容；感謝華東師大中文系王元鹿教授及時惠贈約瑟夫·洛克《納西語—英語百科辭典》的相關資料；感謝台北

徐方知先生、美國國會圖書館亞洲部王慶琳（Jeffrey CL Wang）博士、宋玉武（Song Yuwu）博士和圖像部的 Kristi L. Finefield 小姐，我在查閱美國攝影家二十世紀早期在中國拍攝的照片時，得到他們的熱情幫助。感謝張響賢兄的支持和鼓勵，感謝評論家陳小波女士、晉永權先生和書籍裝幀設計專家鄭虹女士，他們關於本書出版、體例等的建議，讓我受益良多。

同時，真誠感謝為本書慷慨提供圖片支持的攝影家和機構，他們是：劉香成先生；匡展晨女士、傑羅姆·拉克羅尼埃（Jerome Lacroniere）先生和東方IC傳媒；瑪格南圖片社（Magnum Photos）；美國杜克大學大衛·M.魯賓斯坦珍本與手稿圖書館（David M. Rubenstein Rare Book & Manuscript Library），伊麗莎白·杜恩（Elizabeth B.

Dunn）女士，周珞（Luo Zhou）女士；哈佛大學哈佛—燕京圖書館（Harvard-Yenching Library），林希文（Raymond Lum）博士，李玉華（Yuhua Li）先生；瑞士洛桑愛麗舍博物館（Musée de l'Elysée Lausanne）；華辰影像和曾璜先生、李欣女士；張勝先生；法國攝影博物館（Musée Français de la Photographie）和中國文化中心（巴黎）吳鋼先生；澳大利亞實用美術與科學博物館（Museum of Applied Arts and Sciences, Australia）；中國攝影家協會資料室；美國國會圖書館（Library of Congress），美國《國家地理》（National Geographic）雜誌；英國威爾康姆圖書館（Wellcome Library）；荷蘭攝影博物館（Nederlands Fotomuseum），以及 http://pratyeka.org 等網站。本書寫作中參閱了大量國內外文獻，包括網絡文獻，引述較多或涉及評價、觀點、主要事實的在文末盡量列出，但不少基礎文獻未能盡列，在此一併致謝。當然，還要感謝本書責任編輯唐明星女士，她為本書出版付出了許多心血。

真誠期待讀者的批評指正，以使本書獲得完善的機會。

南無哀

二〇一五年春節

責任編輯　俞笛

書籍設計　彭若東

排　　版　許靜鈿

印　　務　馮政光

書　名　東方照相記：近代以來西方重要攝影家在中國

作　者　南無哀

出　版　香港中和出版有限公司
　　　　Hong Kong Open Page Publishing Co., Ltd.
　　　　香港北角英皇道四九九號北角工業大廈十八樓
　　　　http://www.hkopenpage.com
　　　　http://www.facebook.com/hkopenpage
　　　　http://weibo.com/hkopenpage

香港發行　香港聯合書刊物流有限公司
　　　　　香港新界大埔汀麗路三十六號三字樓

印　刷　中華商務彩色印刷有限公司
　　　　香港新界大埔汀麗路三十六號中華商務印刷大廈

版　次　二〇一七年一月香港第一版第一次印刷

規　格　十六開（185mm × 260mm）五四四面

國際書號　ISBN 978-988-8369-49-2